燠溽與呼愁

陳水財藝評文集

from Sultriness to Hüzün

COLLECTED ART REVIEWS

目次
CONTENTS

書名頁圖形來自　陳水財　〈馬路之一〉　1980

參 ——————————————————————————————————————

代序：從身體感知到精神狀態

蕭瓊瑞 ◎ 國立成功大學歷史學系名譽教授

　　一九八〇年代的南台灣藝壇，出現了幾支健筆，右手畫畫，左手寫文；有的擅於創造議題、有的長於帶領風潮、有的嘻笑怒罵、潑辣批判……，在在影響深遠，帶起的「南方」聲浪與思維，即使進入二十一世紀，仍波瀾壯闊、餘音未歇。不過在諸多健筆中，以文思之細膩、觀察之深刻、涵養之寬闊，乃至辭章之獨美，顯然仍以跨越雙城（高雄、台南）的陳水財獨領風騷。出生台南鹽份地帶、居住高雄大都會，卻又任教台南大學校園，文章和畫畫同款，既有高雄的生野地氣，又富府城的文雅內斂，然而更重要的，是帶著「煮海成鹽」的凝鍊、精粹，那是經時累月、慢火熬煮的一鍋濃湯，細細品味、回甘不斷，反覆閱讀、餘韻無窮。

　　陳水財的藝思文采，早在一九九〇年代，即被發掘，當年高雄由一批對城市建構懷有夢想與期待的年輕企業家，將夢想與期待落實為行動，合資創立南台灣最具規模的「炎黃藝術館」，並發行《炎黃藝術》雜誌。首要工作，便是說服任教成功大學建築系的陳水財，接受擔任雜誌主編的職務；陳水財於是編寫兼顧，終於撐起南台灣當代藝術發展的半邊天；也為1995年高雄市立美術館的成立，進行了最紮實的共識凝聚與學術奠基。

　　1996年，炎黃藝術館轉型為山美術館，《炎黃藝術》也轉型為《山藝術》，陳水財始終扮演著智囊兼操刀手的主軸性角色。

　　而事實上，早在1986年，陳水財甫自台灣師大美術系畢業分發高雄服務未久，即糾結一群藝術同好，共創《藝術界》雜誌，為當時沈悶的藝壇，投入震撼彈；以及稍後（1994）的《南方藝術》等幾個刊物，也成為蘊生南台灣幾支健筆的重要園地。

　　倏忽三十年的時光飛逝，健筆中的幾位，搭上早班車，榮歸天國，陳水財也自教壇退休；畢生創作的藝術作品，已經多次應邀整理發表，也出版專輯；唯獨這些和創作同時進行的藝評文字，始終散佈在不同的期刊、畫冊、研討會論文集中，甚至連本人都已不復記憶，也查索不得了！

　　在藝壇同好的催迫、鼓勵下，陳水財終於勉力將這些舊文儘可能的搜尋、聚集；時空全異，但文章重新閱讀，仍然靈光閃爍，值得合輯出版，作為時代的印記與備忘。

　　全書依性質，分為五輯：

　　輯壹，可稱為〈藝術家論〉。依藝術家生年先後，分別論述了陳澄波、李石樵、馬電飛、莊世和、陳英傑、羅清雲、劉文三、李朝進、楊成愿、黃步青、王信豐、李錦繡、倪再沁、吳梅嵩、許自貴、李俊賢、李明則、張明發、吳玉成、黃文勇、黨若洪等二十一位藝術家的創作；年齡最長的陳澄波，出生於1895年，最年輕的黨若洪，出生於1975年，前後橫跨八十年。創作的類型，以繪畫為主，但也包括雕塑的陳英傑、張明發，版畫的

楊成愿、書法篆刻的吳玉成、影像的黃文勇,以及裝置的黃步青等。

輯貳,可稱為〈作品論〉。論及的藝術家更廣,甚至有些是輯壹中已經論及的藝術家;但輯貳中的論述,是更集中在特定的單一作品,或系列作品,是屬於更為微觀的論述型態。

輯參,或可稱為〈短論〉。性質上類同輯貳的〈作品論〉,但篇幅較為短小;近身搏鬥,一語見真章,是藝評中最易見出論者實力、功夫的文類。

輯肆,則為〈文化評論〉。多半是對特定主題展、文化活動、美術團體、美術出版、產業現象、美術館經營⋯⋯等等的評論;而其中最凸顯的特色,便是對「高雄腔調」的提出。

輯伍,則是較屬個人的回憶、感想,或可稱為〈餘論〉。

通觀陳水財歷來的藝評文論,固然主要集中在台灣本地藝壇,但他對東、西方藝術史與藝術理論的嫻熟外,更引入了大量對於土地、溫度、身體、感官的論述,給人驚艷、深刻的啟發與感應。

例如:以「燠溽」來形容陳澄波風景畫作中的特質、以「氣溫」來探測劉文三作品中的台灣、以土地聲色的「慫擱舞辣」來描寫李俊賢的爐主氣口、用「肉身的況味」來詮釋陳銘嵩和李慶泉的「軀體負載」、用「微音」來談李朝進的幽微世界、用「歇斯底里的紅色的大嘴唇」來說蔡瑛瑾的都市物語、用「高雄腔調」來形容高雄美術雜誌的歷史流變、用「腹語」來比擬高雄現代畫學會的「異聲共振」⋯⋯。

而在歷史的時序上,陳水財也具敏銳的感知,比如在論述陳澄波悲劇的一生時,提出了「325」的時間密碼:3月25日,是陳澄波1924年以特等生身份考入日本東京美術學校的日子,當年三十歲;整整二十二年

後的1947年的同一天（3月25日），也是他以五十二歲之齡，遭到他所熱愛的祖國將他槍斃在故鄉嘉義火車站前的日子；而這一天，又恰是中華民國政府在1946年頒訂的「美術節」，陳澄波成了「美術節」周年的祭品。陳水財寫道：

> 『325』串起了陳澄波生命中的許多節點，嘉義、上海、東京、美術節、東京美術學校、二二八事件。在我求學時代，美術系每年都以化裝晚會慶祝美術節；年歲稍長，發現美術節原來也就是個哀傷的日子——陳澄波的罹難日，代表的是禍從天降，或是台灣美術界難以痊癒的傷痛之日。1947年之後的3月25日，在美術節的慶祝儀式中，畫家需要遮掩起純真面目，用化裝的方式來哀悼這個歷史的傷痛。那一天之後，原來在『台展』上活躍一時的畫伯，開始用沈默來回應那個時代，他們全都罹患了失語症；⋯⋯

2011年夏天，陳水財受邀為陳澄波「切切故鄉情」展覽撰寫專文，在炎熱的日子裡，重新閱讀陳澄波的作品，他寫道：

> 在八月天，透過高解析度的數位圖檔仔細閱讀陳澄波的油畫，從淡水到嘉義，從阿里山、玉山到太魯閣、貓鼻頭，從『河邊』、『椰林』到『廟宇』、『市街』，隨著畫家的筆跡遊歷了大半個台灣的風土與景色。距離陳澄波創作的一九三〇年代末已有七十年以上，今天畫中景物已非當日情

狀，但某種熟悉感仍讓人興奮；熟悉，不是因為景物，是一種味覺與觸覺，一種由視覺轉換而來的肌膚的感受，在他的畫中，我忽然領會了燠熱與溽暑的滋味。

北回歸線經過嘉義（陳澄波於前往水上機場交涉時就在北回歸線處被捕），台灣地處亞熱帶，海島型的氣候終年炎熱，年均溫24℃至25℃，最暖月平均溫度高達30℃，年雨量1500至2000公釐，常年相對濕度都在75%以上。在臺灣，尤其是南台灣，夏天的燠熱與溽濕是真真實實的切膚之感。

他進一步分析說：

『嘉義公園』系列作品，色彩總是飽含了水氣和溫度，空氣中瀰漫著濃濃的黏膩感與灼熱感；熱帶植物不像寒帶樹木有挺拔高聳的風姿，而是一身茂密的濃蔭；空氣中飄蕩的不是北國的清冷感，而是飽含熱度的暑氣。相對於黃土水牧歌般的景致，陳澄波捨棄田園詩般的抒情風味，而以毫不修飾的熱情揮灑，直接地把肌膚的感受訴諸於畫布。不只是在〈嘉義公園〉，其他的畫作，淡水、阿里山、玉山、廟宇……都具有相同的感受；陳澄波把我們生活中最不假思索的細微感受給形象化了。我們的身體和我們的土地在同一個頻率中，北回歸線上的台灣有自己的溫度與溼度，陳澄波以肉身體驗，而以『燠溽』向我們開顯。

最後他說：

> 時間讓『燠溽』從身體感受進化為一種精神狀態，那就是
> 『呼愁』。

呼愁（hüzün）一詞，土耳其語的憂傷。土耳其文學家奧罕·帕慕克（Orhan Pamuk）引用『呼愁』來表明某種集體的感覺、某種氛圍、某種數百萬人共有的文化；不是某個孤獨之人的憂傷，而是數百萬人共有的陰暗情緒。帕慕克寫道：『在我描繪伊斯坦堡所獨有、將城內居民連結在一起的此種感覺之前，別忘了風景畫家的首要目標是在觀看者心中，喚醒畫家內心激起的相同感受。』這話似乎是為陳澄波寫的。陳澄波用生命把土地的輝煌刻進了歷史的脈絡之中，把歷史濃縮進了繪畫裡；我們無法丈量他的繪畫，但誰也無法否認陳澄波的繪畫裡的屬於土地和歷史意涵。土地、歷史與繪畫在此互為文本，給了重讀陳澄波繪畫一個重要的線索；時間似乎給那些熾熱激昂的畫作加了隱晦游移的因素，也賦予滯塞的苦澀味。『燠溽』於是化為『呼愁』。

從身體的感受進化為一種精神狀態，《燠溽與呼愁》成了這本評論文集的書名，也充分映現了這位傑出書寫者敏銳的藝術感知與深邃的人文內涵。

「燠溽」與「呼愁」

2011，重讀陳澄波的台灣風景

重讀陳澄波

在2011年的今天，打開陳澄波畫作的圖檔，我一直在找尋一種閱讀的角度。陳澄波誕生於1895年，今年，2011年，他已經一百一十六歲了，距離畫家過世也已經六十四年；這批畫作大多創作於一九三〇～一九四〇年代間，超過六十年前的畫作現在重新閱讀，畫家的熱情依然清晰；但除了創作風格或藝術成就外，歷史的推演及時間的沉澱，也讓陳澄波的作品更閃爍著一股儡人的張力。

詮釋學者高達美（H.Gadamer, 1900-2002）認為：成見（prejudice）是人的歷史存在狀態，它與歷史相互交織，成為理解的基本視域（horizon）。當讀者帶著自己的歷史視域重新去理解藝術作品時，在藝術品與歷史情境間產生一種張力（tension），擴大了藝術品的意涵。只有在解釋者的成見和被解釋者的內容融合在一起，並產生出意義時，才會出現真正的理解。Gadamer批判康德強調「主觀審美標準」的審美觀，承繼海德格（Martin Heidegger, 1889-1976）的觀點，強調藝術的歷史意識性：主張藝術是存在真理的一種顯現，也因此藝術的產生有一定的社會及思想背景，藝術自身也表現和描述此一背景。如果抽掉藝術中的道德因素，主體僅僅沈浸於其審美的愉悅之中時，則藝術就已經喪失其原始的生命力。當我們以不同角度對時間進行沉澱後，才有可能挖掘出新的文化意涵，這就是重讀陳澄波真正的

意義所在。惟有當我們以不同態度對傳統進行過濾後，才有可能創造出新的文化產物，這就是歷史真正的價值所在。

重新閱讀陳澄波，把他的藝術視為並非封閉而是開放性的文本，嘗試從作者與文化意識的轉換、社會型態的變遷、歷史進程的腳步之間互為流動關係的互文性（intertextuality），解讀陳澄波藝術在今天的視野下的多層意涵。

「325」密碼

3月25日，台灣歷史上震撼的一天，更確切的說，台灣美術史上最悲慘的一天。1947年3月25日，陳澄波因二二八事件在嘉義火車站前被槍斃，那年他五十二歲。3月25日，這一天也是美術節；這一槍也槍斃了蓬勃發展了三十年的台灣「新美術」；或者，槍斃了陳澄波那一代台灣美術家對藝術、對「祖國」的天真與熱情。前一年，1946年，3月25日，在中國上海成立了一個上海美術協會才建議當局將這一天定為美術節（1929年至1933年，陳澄波在上海新華藝專西畫系及昌明藝苑任教），就在美術節週歲這一天，在成為中華民國國民還不到兩年的陳澄波奉獻了他的生命做祭品。日子似乎是生命的密碼，某些特定的日子會在一個人的生命中突顯特別的意義。1924年3月25日，這一天陳澄波以特等生身份考入東京美術學校，當年他三十歲，距離被槍斃時間整整二十二年。

「325」串起了陳澄波生命中的許多節點，嘉義、上海、東京，美術節、東京美術學校、二二八事件。在我求學時代，美術系每年都以化裝晚會慶祝美術節；年歲稍長，發現美術節原來也是個哀傷的日子——陳澄波的罹難日——代表的是禍從天降，或是台灣美術界難已痊癒的傷痛之日。1947年之後的3月25日，在美術節的慶祝儀式中，畫家需要遮掩起純真面目，用化裝的方式來哀悼這個歷史的傷痛。那一天之後，原來在台展上活躍一時的畫伯們，開始用沉默來回應那個

時代，他們全都罹患了失語症；曾經在《新新》舉辦的「談台灣文化的前途」座談會[1]中以批判性觀點大談社會主義美術理想的李石樵嘴巴也開始變得笨拙起來，而在後來竟轉換為犀利、睿智的幽默言詞。

重讀陳澄波的畫作，有些影像會不自覺的浮現疊映在畫面中。這些隨時出沒的影像，有時是陳澄波瞪眼平躺的身影[2]；有時是一件摺疊整齊胸口有碎裂破洞的白襯衫[3]；有時是幾個人跪倒在地上背後插著牌子的人物正在被槍決的畫面[4]。重讀陳澄波，他的作品變得閃爍飄忽，二二八的印記忽然鮮明起來，白色恐怖的陰影逐漸擴大擴大擴大，擴大到幾乎掩蓋了整個畫面。李筱峰教授有一篇〈美術節槍斃台灣美術家〉[5]的短文談論此事，讀來叫人吁嘘。

台灣解嚴之後二二八禁忌解除，陳澄波重新出土，關於他的展覽與研究日多。[6]時代的錯誤、政治的顢頇或是人性的失落，歷史慢慢滲進他的藝術中；陳澄波似乎仍繼續揮動他的畫筆，把一種蠻橫與憂傷不着痕跡的一點一點地刻進他的作品中，為他的藝術增添了許多酸楚的味覺。

「走番仔反」，1895的隱喻

老一輩的台灣人有「走番仔反」的說法，指的就是中日甲午戰後，依據馬關條約台灣割讓日本，1895年日軍登陸澳底，當時台民四處逃難，稱之為「走番仔反」；「番仔」指日本人。「走番仔反」的說法從北到南遍及全台，流傳甚久，到一九四〇年代還常有人提及。1895年，是台灣歷史上劇烈動盪的一年，拍攝於2008年的客語電影《一八九五乙未》[7]，即是描述發生於1895年（農曆乙未年）臺灣人抗拒被日本統治而犧牲慘烈的台日「乙未戰爭」。陳澄波就誕生於這樣的歷史關鍵時刻裡。

1895年2月2日，陳澄波出生於嘉義西堡嘉義街西門外七三九番地；同一天，劉錦堂[8]也出生於台中頂橋仔頭；7月3日，黃土水生於台

北艋舺。三位台灣藝術家都趕在這一年出生，為的是迎接台灣歷史上的關鍵時刻；而三位藝術家也分別以三個「第一」寫進台灣的歷史。劉錦堂，第一位留學日本學畫的台灣人；黃土水是第一位以雕塑入選日本「帝展」的台灣人；陳澄波是第一位以油畫入選日本「帝展」的台灣人。他們都是台灣歷史時刻誕生的歷史人物。

1895年，空前歷史巨颱侵襲台灣；從陳澄波來看，它的生命史與台灣歷史共振，變動一樣劇烈。他出生為清朝的台灣人；5月25日「臺灣民主國」成立，三個月大的陳澄波是臺灣民主國的台灣人；6月4日唐景崧與丘逢甲棄職潛逃，四個月大的陳澄波是臺灣民主國亡國的台灣人；6月17日日本的台灣總督府在台北舉行「始政典禮」，陳澄波是日本始政但是還控制不到的台灣嘉義人；11月18日日本台灣總督府宣告：「全島悉予平定」，不到一歲的陳澄波變成是日治時期的台灣日本人。1895這一年，台灣從清朝版圖中被割裂出來，短暫建立「臺灣民主國」，隨即成為日本領地；還在襁褓中的陳澄波身份也從皇清子民變為日本國民，中間還曾經是如夢幻一般存在的「台灣民主國」國民。陳澄波誕生在台灣歷史的關鍵點——1895，一出生歷史的密碼就已烙進他的生命，從此命運就和台灣同繫在一條臍帶上，一起隨著歷史的風浪起落。台灣的歷史時刻，總沒有遺漏陳澄波的存在；更確切的說，歷史的潮湧及其飄忽轉換的不確定身分已悄悄寫進陳澄波的藝術中。

對於身分認同，三位1895年出生於台灣的藝術家對自己的模糊身分，各有不同的堅持與命運。和陳澄波同一天出生的劉錦堂不願做棄民而選擇回歸祖國並改名王悅之，終其一生；黃土水在創作上始終心繫台灣，卻在創作最具台灣象徵的「水牛群像」時，客死異鄉；陳澄波對祖國懷有幻想，卻在與祖國溝通的情況下，斃命槍下。另外，值得一提的，出生於同一天的陳澄波和劉錦堂生前並無交集，卻在出生屆百年於台北相逢；1994年，台北美術館舉辦「百年後的相逢——陳

澄波、劉錦堂百年紀念展」，這莫非是「1895」隱喻的延伸。

羅曼蒂克

　　羅曼蒂克（浪漫），對陳澄波而言是一種勇於追求的生命態度，是充滿理想的人格特質，是激昂充沛的情感力量，是純真與狂熱，是盡情揮灑的筆觸，是不受規範的作畫方式；羅曼蒂克作為一種精神面向，可以概括陳澄波生命與藝術。

　　1924年，陳澄波以三十歲「高齡」，辭掉當時讓人稱羨的教職工作，拋下嬌妻稚兒，在極大的經濟壓力之下毅然東渡日本學畫，除了極大的勇氣、毅力，更需要一份浪漫狂熱；浪漫狂熱是陳澄波性情的寫照，這種浪漫精神以勇於追求的態度和充滿理想的性格，表現在他的生活上，也表現在他的藝術中。

　　陳澄波的浪漫傾向也以「純真氣質」在作品中顯現；「純真氣質」是陳氏風格中最大的特色。他無論畫人物或風景都保有一股稚拙之氣，甚至帶點「素」畫風。謝里法曾以「學院中的素人畫家」為題撰文探討陳澄波的藝術風格。陳氏能考進東京美術學校，並接受嚴格訓練，甚至獲得「帝展」認同，自不能以素人看之，「學院中的素人畫家」是針對他畫風的檢視。

　　陳澄波曾在其文章中提到：「作品只要技巧高妙便具有價值，同時能表現自我也很重要，又還要讓鑑賞的人也能滿足。」、「我想只要儘可能琢磨我們純真的心理狀態便可以了。」[9]此外，也在〈製作隨感〉一文中強調要「觀察自己，研究自己，瞭解自己」；至於對繪畫的觀念則認為：「將實物理智性地、說明性地描繪出來的作品沒有什麼趣味。即使畫得很好也缺乏震撼人心的偉大力量。任純真的感受運筆而行，盡力作畫的結果更好。」[10]反對理智性、說明性地描繪，強調「任純真的感受運筆而行」、表現「純真的心理狀態」。「純真」是畫家浪漫氣質的外顯，也是他藝術追求的重要指標。

2005年「台灣百年人物誌」[11]光碟出版，介紹十六位對台灣有重要影響的人物，其中陳澄波、黃土水兩位1895年出生的畫家在列。影片中透過陳重光與歐陽文的陳述還原陳澄波當年創作〈嘉義公園（1939）〉時的景況。歐陽文生動的重現了陳澄波當時作畫的情狀；陳重光說，他（陳澄波）筆頭沾滿顏料，全神貫注的面對畫布，就像武士拿劍要和對方決鬥一樣。陳澄波的作畫神情，讓人強烈感受到塞萬提斯（Miguel de Cervantes Saavedra, 1547-1616）筆下浪漫英雄唐吉訶德（Don Quijote de la Mancha）的形象；唐吉訶德用寶劍決鬥風車，陳澄波用畫筆決戰畫布；但，更多時候，他在挑戰自己；而，決戰的「斑斑血跡」——純真與狂熱轉化為盡情揮灑的筆觸——清晰顯現在畫作中。

1895的隱喻也是一種浪漫：「台灣民主國」本身就是朦朧的浪漫，如夢似幻；「乙未戰爭」是保鄉衛土的狂熱與毫不量力的憧憬。陳澄波戰後用行動熱烈迎接他心目中的祖國及「325」載著滿車的水果、物資前往水上機場協商，更可謂天真浪漫。

「燠溽」與「呼愁」

在八月天，透過高解析度的數位圖檔仔細閱讀陳澄波的油畫，從淡水到嘉義，從阿里山、玉山到太魯閣、貓鼻頭，從「河邊」、「椰林」到「廟宇」、「市街」，隨著畫家的筆跡遊歷了大半個台灣的風土與景色。距離陳澄波創作的一九三〇年代末已有七十年以上，今天畫中景物已非當日情狀，但某種熟悉感仍讓人興奮；熟悉，不是因為景物，是一種味覺與觸覺，一種由視覺轉換而來的肌膚的感受，在他的畫中，我忽然領會了燠熱與溽暑的滋味。

北回歸線經過嘉義（陳澄波於前往水上機場交涉時就在北回歸線處被捕），台灣地處亞熱帶，海島型的氣候終年炎熱，年均溫24至25℃，最暖月平均溫度高達30℃，年雨量1,500至2,000公釐，常年相

對濕度都在75%以上。在臺灣，尤其是南台灣，夏天的燠熱與溽濕是真真實實的切膚之感。

「嘉義公園」系列作品，色彩總是飽含了水氣和溫度，空氣中彌漫著濃濃的黏膩感與灼熱感；熱帶植物不像寒帶樹木有挺拔高聳的風姿，而是一身茂密的濃蔭；空氣中飄蕩的不是北國的清冷感，而是飽含熱度的暑氣。相對於黃土水牧歌般的景致，陳澄波捨棄田園詩般的抒情風味，而以毫不修飾的熱情揮灑，直接地把肌膚的感受訴諸於畫布。不只是在「嘉義公園」，其他的畫作，淡水、阿里山、玉山、廟宇……都具有相同的感受；陳澄波把我們生活中最不假思索的細微感受給形象化了。我們的身體和我們的土地在同一個頻率中，北回歸線上的台灣有自己的溫度與溼度，陳澄波以肉身體驗，而以「燠溽」向我們開顯。

時間讓「燠溽」從身體感受進化為一種精神狀態，那就是「呼愁」。[12]

呼愁（hüzün）一詞，土耳其語的憂傷。土耳其文學家奧罕‧帕慕克（Orhan Pamuk, 1952-）引用「呼愁」來表明某種集體的感覺、某種氛圍、某種數百萬人共有的文化；不是某個孤獨之人的憂傷，而是數百萬人共有的陰暗情緒。帕慕克寫道：

> 在我描繪伊斯坦堡所獨有、將城內居民連結在一起的此種感覺之前，別忘了風景畫家的首要目標是在觀看者心中，喚醒畫家內心激起的相同感受。

這話似乎是為陳澄波寫的。陳澄波用生命把土地的輝煌刻進了歷史的脈絡之中，把歷史濃縮進了繪畫裡；我們無法丈量他的繪畫，但誰也無法否認陳澄波的繪畫裡的屬於土地和歷史意涵。土地、歷史與繪畫在此互為文本，給了重讀陳澄波繪畫一個重要的線索；時間似乎

給那些熾熱激昂的畫作添加了隱晦游移的因素，也賦予滯塞的苦澀味。「燠溽」於是化為「呼愁」。

「燠溽」有三個主色，濃艷的青綠、熾灼的赭紅與厚重的湛藍，蔓延在樹木花草上、塗抹在土地與人們的肢體上、也渲染進溫溼的空氣裡，讓我們看見「呼愁」。陳澄波不是在描繪土地的憂傷，而是反映出我們的「呼愁」。「淡水」、「嘉義」、「阿里山」、「玉山」、「廟宇」……洗衣、雲海、馬祖廟、北回歸線地標、淡水樓房、淡水河邊、紅毛埤、貯木場、嘉義公園、神社前步道、嘉義街中心……總是在艷陽下撐著傘的人物、被烈日晒得火紅的廟宇琉璃瓦……而「325的密碼」、「1895的隱喻」則以一種隱形的記憶顯現。觀看一幅幅的畫作等於觀看一幕幕的歷史景象，喚起回憶與隱喻；當灼熱的陽光灑落，幾乎看得見它像一層薄膜覆蓋土地上，幾乎可以觸摸得到一種深沉的「呼愁」。陳澄波的「台灣」在回憶中成為「呼愁」的寫照、「呼愁」的本質。

淡水夕照，2.12

2007年11月26日《蘋果日報》的報導：

> 香港佳士得拍賣公司昨舉辦「中國二十世紀藝術」秋季拍賣會，台灣已故畫家陳澄波油畫〈淡水夕照〉以五千零七十二萬七千五百元港幣成交（約2.12億台幣），不但刷新其畫作〈淡水〉去年成交價三千六百萬元港幣紀錄（約1.5億元台幣），也再創台灣畫家油畫拍賣最高價。

2002年4月28日，〈嘉義公園〉也以創下當時台灣前輩畫家最高價記錄的5,794,100港元（約二千六百萬元台幣）成交；陳澄波的畫價屢創新高，把畫家的身影襯托得更巨大。「2.12」不是商業數字，而是

文化價值,是台灣土地、藝術、歷史、文化的數字顯現,是台灣的「呼愁」。

淡水,不只是地理名詞,也是歷史座標;紅毛城、牛津學堂、埔頂洋樓、滬尾砲台、淡水禮拜堂、滬尾偕醫館、馬偕墓園、商佳士洋行倉庫等古蹟為過去的歷史留下見證。海港、山城兼具的地理景觀與豐富的歷史容貌一向是畫家最愛的作畫題材,每一位陳澄波同輩的畫家,無不留下許多淡水畫作。陳澄波的淡水畫作,為數超過十幅[13]。1936年的一篇陳澄波訪問稿中寫道:

> 陳澄波每年慣例必到淡水,今年也花數月時間在此作畫並且分析、研究淡水風景。這回(台展)參展作品也是淡水風景,一如往昔他早準備好滔滔不絕地談論描寫風景的要點以及淡水風景。此回的淡水風景畫也是這樣精心策劃後所描寫的。淡水風景中多歷經風霜,充滿古淡味的建築物,特別在雨後或陰天的次日,空氣極潮濕的日子,屋宇及牆壁的顏色或樹木的青綠等,分外好看云云,他如是漫長地說明淡水風景。[14]

淡水具有地貌與文化上的特色:亞熱帶的海港與山城,具鄉土色彩的紅瓦紅磚的建築,頗能回應當時對「南國色彩」的追求;而依山傍水的建物,便於從高處俯瞰,也符合陳氏一向喜歡高視平線的構圖風格。「南國色彩」是日治時期台灣美術家的重要(唯一)議題:對統治者而言,是帝國美術版圖的擴展[15];對畫家而言,則是自我面貌的尋找。

陳澄波在訪問稿中提到「歷經風霜」、「古淡味的建築物」、「空氣極潮濕」、「屋宇及牆壁的顏色或樹木的青綠」;呈現在畫中,我們感到「燠溽」,看到「呼愁」。不只在「淡水」,在他所有的台灣風景中,我

們都聞得到相同的味道。

浪漫主義太陽的日落

1947年3月25日，嘉義火車站前，歷史用一顆子彈把台灣和陳澄波貫穿起來。陳澄波的作品，在距離他創作幾乎四分之三個世紀後的今天再來重新閱讀，除了創作當時的激情之外，又融進了許多歷史的要素，映照著時光的餘暉，我似乎更能看到土地及一個時代的形狀在這些繪畫中隱約呈現。

> Gadamer的詮釋學把『理解』和『解釋』看做是人類在現實生活中從事世界之活動的『總經驗』。這種『總經驗』共同的精神基礎，就是『人的最基本感受』。哲學詮釋學的任務就是向這種感受回歸與靠攏，以便在人的內心深處，形成精神活動的彈性結構，把過去、現在和將來的許多種可能性，組合成既具有延續性、又具有超時空性的一種「場域」，供人們精神力量任意馳騁。[16]

陳澄波的「台灣風景」顯現的正是一種「總經驗」，生活在台灣的「人的最基本感受」，是我們內心深處精神活動的彈性結構。重讀陳澄波，意義也隨著歷史移動，時間讓他的繪畫更充滿張力，也提供了一個精神力量馳騁的超時空性場域；我們感到「燠溽」，也看到「呼愁」。

閱讀一個充滿浪漫情懷的藝術家，並不適合急於將之放入歷史的框架中作出結論，波特萊爾（Charles Baudelaire, 1821-1867）的詩或許可以作為本文的句點，並藉此向一位浪漫藝術家表示敬意。

浪漫主義太陽的日落[17]

當太陽上昇萬物清新多美啊！
像一聲爆炸把早安投擲給我們。
——欣慰的是這爆炸隨同愛情
向比夢更美更光榮的日落致敬！

我會記得！我目睹萬物，花、泉、溝，
在他那如悸動心靈的眼下暈倒……
——讓我奔向地平線，晚了，跑快奔去，
至少還能抓住一道餘暉！

然而我枉然地追逐這退隱的神祇，
不可抗拒的「夜」建立了帝國，
漆黑，陰森，淒慘且充滿寒顫；

黑暗中有股墳墓的氣味浮散著，
而我戰戰兢兢的腳，在沼池邊，
壓傷了料想不到的蟾蜍和冷冷的蝸牛。

(原文刊登於《切切故鄉情——陳澄波紀念畫集》高雄市立美術館，2011)

註解：

1　民國35年9月12日下午9點在台北市山水亭舉行，主席蘇新，出席者：王白淵、黃得時、張冬芳、李石
　　樵、王井泉、劉春木、林博秋、張美惠。全文刊登於《新新》第七期。

2　陳澄波被槍決後，其妻張婕請攝影師拍下的遺照。

3　陳澄波被槍決時所穿的衣服。

4　陳澄波的學生歐陽文1996年作品《血染車站廣場》。

5　原文刊載於《新台灣新聞週刊》2005/03/25，摘錄如下：
　　二次大戰後，陳澄波曾經出任嘉義地區的「歡迎國民政府籌備會」的副會長，並且加入「三民主義青
　　年團」，同時，又申請加入中國國民黨，他可以說是用行動熱烈迎接他心目中的「祖國」政府。隔

年，他又當選嘉義市的參議員。不幸，1947年228事件爆發，事件擴及嘉義地區，國府軍隊被民兵圍困在嘉義水上機場，嘉義市的「228事件處理委員會」接受和談要求，決定推派代表前往水上機場協商交涉，陳澄波被推為交涉的代表，於是和其他參議員及代表共12人前往機場。他們載著滿車的水果、物資準備送進機場給國府軍，不料到了之後卻被拘捕起來。最後，他們沒有經過公開審判，就被綁到嘉義火車站前，公開槍斃。美術家陳澄波被處決的當天，正好是美術節。

6　重要的展覽與研究有：1979 雄獅美術月刊社策劃「陳澄波遺作展」於台北春之藝廊、1992 台北市立美術館舉辦「陳澄波紀念展」、1994 台北市立美術館、嘉義市立文化中心分別展出「陳澄波百年紀念展」。

7　《一八九五乙未》，2008年的台灣電影，洪智育執導，美商福斯影業發行。為台灣首部以臺灣客家語為主要語言的電影，改編自李喬作品《情歸大地》，描述1895年乙未戰爭中客家村莊所發生的故事。

8　劉錦堂，1914年台灣總督府國語學校師範科畢業，1915翌年，赴日入川端畫學社，繼入東京美術學校西洋畫科，是為台灣第一位留日學畫的人。對「祖國」懷著熱情，1920年到中國，改名王悅之。1924年創辦「北京藝術學院」，1928年受聘國立西湖藝術院，擔任西畫系主任。1930年續辦私立北平美術學院，任院長、校長。1937年去世，享年四十二歲。

9　見〈將更多鄉土氣氛表現出來——不可僅熱中於大作 台灣畫壇回顧〉，顏娟英《風景心境——台灣近代美術文獻導讀》頁510，雄獅，原載於《台灣新民報》1935.1

10　〈製作隨感〉收錄在〈台陽畫家談台灣美術〉篇中，顏娟英《風景心境——台灣近代美術文獻導讀》頁161，雄獅，原載於《台灣文藝》1935.7

11　「台灣百年人物誌」光碟由「財團法人公共電視文化事業基金會」出版，介紹的人物除了陳澄波與黃土水外，還包括：林獻堂、蔣渭水、馬偕、後藤新平、伊能嘉矩、莫那魯道、賴和、杜聰明、吳濁流、鄧雨賢、八田與一、施乾、高一生、林搏秋等。

12　土耳其文學家奧罕 帕慕克（Orhan Pamuk, 1952-），在其《伊斯坦堡》書中用「呼愁」來闡述一種如煙似霧的憂傷情緒，瀰漫在現實裡，也充塞在歷史中。

13　陳澄波的淡水畫作除了〈淡水夕照〉、〈淡水〉外，尚有〈淡水高爾夫球場〉、〈岡（淡水中學）〉、〈夕陽〉、〈川邊〉、〈河邊山坡〉、〈淡水河邊〉、〈淡水風景〉、〈淡水樓房〉、〈樓房（淡水長老教會）〉等，創作於1935～1936年間。

14　參見《風景心境-台灣近代美術文獻導讀》顏娟英編著 雄獅美術出版 2001 原文刊載於《台灣新民報》（1936.10.19）。

15　1927年台展開幕典禮上山總督的致詞：「顧本島有天候地理一種物色，美術為環境之反映，亦自有特色固不待言。甫見美術萌芽，宜培之灌之，期待他日花實俱秀，放帝國一異彩也。」

16　引自http://www.nhu.edu.tw/~sts/class/class_03_3.htm 2011.8.31

17　引自《惡之華》波特萊爾 詩 莫渝 譯 志文出版社 1985

文化追尋與身分糾葛

陳澄波的上海淡彩畫

城隍祭典

〈城隍祭典餘興-1〉以墨筆與淡彩勾勒兩個踩高蹺的戲裝人物，筆法即興而快速，「筆墨興味」濃厚。本作畫於1933年9月，而陳澄波甫於6月初回到臺灣，結束了四年客寓上海的教學生活。

他5月底離開上海，從隨身的素描本可以看到這趟回鄉的路徑。他取道日本，經由神戶、瀨戶內海，繞行超過四千公里，6月初在基隆上岸。[18] 這是陳澄波的歸鄉之旅，他畫作隨身、行囊充滿，其中並夾藏著一批風味獨特的「上海淡彩畫」。

〈城隍祭典餘興-1〉雖為紙本的淡彩小品，在陳澄波的藝術生涯上卻有著特殊的意義。「城隍」是城市的守護神，也掌管陰間司法，是臺灣重要的民間信仰。一九三〇年代，嘉義的城隍祭典每年都在農曆8月3、4日兩日舉行，繞境活動規模盛大，白天各家藝陣比拼、入夜後館閣音樂演奏，堪稱是嘉義每年一度的民俗盛事。

〈城隍祭典餘興-1〉標記作畫日期為1933‧9‧21，正好是那年的農曆8月初3城隍祭典之日，而其即興筆調也顯示應為現場即席之作。本作和「上海淡彩畫」的尺幅、手法一致，雖然題材有異，但在「筆墨」畫意上有著深深的連結。

另一幅祭典作品〈八月城隍祭典〉畫於1932年，而在同年9月陳澄波的速寫本裡也留下了該作的水墨素描稿。[19]〈八月城隍祭典〉屬

油彩作品，從揮灑的筆調中，仍可嗅出幾許「筆墨」的味道。1932年
6月25日新華藝專教務長汪亞塵（1894-1983）給陳澄波的信中提
到：「……九月間正式開學。兄如有事，不妨緩日來滬……。」這一
年嘉義城隍祭典的農曆8月初3換算陽曆是9月3日，可見那年陳澄波是
在祭典之後才離開家鄉到上海。陳澄波暑假返鄉總會碰上農曆8月初
的城隍祭典。對他而言，這場民俗文化盛典是故鄉的代表性風景，也
是他從不錯過的創作主題，激盪著最深沉的鄉愁。

　　〈城隍祭典餘興-1〉和〈八月城隍祭典〉及其速寫草圖，均有充
足的「筆墨味覺」，和「上海淡彩畫」藝術興味相通。這種「筆墨味
覺」是陳澄波藝術中的文化彌因，其中隱藏著他內心複雜的身分糾
葛。

上海淡彩畫

　　「上海淡彩畫」創作於1931年10月到1932年5月之間，目前留存
的總數有四百零七幅，全為相同尺寸（36×26.5公分）的紙本小幅人
物畫，其中大半為裸女畫（三百二十四幅）。「上海淡彩畫」在短短
八個月內創作完成，卻在陳澄波的藝術生命中開展了一處亮眼景致，
揭顯其縱身上海風雲中的創作思維與脈絡。此次國立歷史博物館舉辦
的「線條到網絡──陳澄波與他的書畫收藏」展，特地選取十幅淡彩
作品展出，包括九幅「上海淡彩畫」和〈城隍祭典餘興〉，藉以探討
陳澄波藝術中的「筆墨情懷」。

　　陳澄波的「上海淡彩畫」從模特兒形體的描繪著手，但很快就轉
入筆趣的運轉，線條在筆趣與對象之間游走，形象變得生動而富有韻
味；而淡彩的塗繪也脫離光影的考量，與形體脫鉤轉向更具「繪畫
性」的平面塗抹，形體單純，人物褪去現實性，恍若置身虛空，輕盈
靈秀；線條往往凌駕軀體，「筆墨」的意圖強烈，寫意而生動。淡彩
畫中女體任由線條游走，筆刷與色彩超脫形體的侷限，某種藝術面貌

似乎正在醞釀生成。陳澄波在短期間畫了大量的淡彩作品，似乎在進行一趟藝術探險，試圖一究某種美學奧義。「上海淡彩畫」是一種文化意圖，也藉以探索藝術的諸多可能。「淡彩畫」一般作為畫家的草圖，但陳澄波的「上海淡彩畫」意蘊飽滿，具有美學野心。從寫實到寫意、從「裸女」到「筆墨」，進程中造形不斷蛻變，質地也一再進化，隱約標示出一條創作思維的軸線。「上海淡彩畫」有可能隱藏著更多陳澄波有待解讀的藝術秘密。

「海上」的風雲際會

　　1929至1933年間，陳澄波先後任教於上海新華藝術專科學校、藝苑繪畫研究所及昌明藝術專科學校。這期間和曾經留學歐、日的中國畫家交往密切，除了積極參加美展，並曾參與中國近代重要美術團體「決瀾社」的籌備。上海於19世紀中葉開港，到了一九二〇年代更是風起雲湧，成為近代中國最「進步」的都會，而「租界」的設立，則為西方文化的輸入提供了便利的窗口。同時由於上海社會移民人口的特點，傳統仕紳角色缺位，使得近代上海文化呈現無霸權狀態，更有利於異質文化的交流與融合。商業興起，富商巨賈雲集，各地文人名流彙聚，在繪畫上形成了「海上畫派」。「海上畫派」的畫風與傳統社會的慣習相符，畫家在上海可謂如魚得水；但某些與傳統社會相悖的新觀念之傳播，則往往掀起滔天巨浪，引發社會一陣騷動。從傳統文化來看，上海的繁華只是離經叛道，左宗棠（1812-1885）便稱「海上」為「江浙無賴文人之末路」。一九二〇年代，上海出現了所謂「三大文妖」[20]，而率先引進裸體模特兒的劉海粟（1896-1994）便是其中之一。1927年劉海粟因裸體模特兒事件，遭到當時孫傳芳政府通緝避走日本；而其掀起的風波，終究使「模特兒」成為學院美術教學的常態，也為陳澄波的許多裸女畫埋下伏筆。他的「上海淡彩畫」應該是在課堂上所畫。

　　一九二〇、三〇年代，陳澄波因緣際會來到上海，親眼見證了上海的繁榮與多樣，也以藝術創作回應了上海的文化氛圍。「海上畫派」中的黃賓虹、王一亭、潘天壽等，與陳澄波在上海多有交集。陳澄波在上海的活動情形，可從目前由陳氏家屬保存的一幅〈水墨瓜果條幅（五人合筆）〉窺見一斑。畫中由張大千著荷花（菡萏），張善孖寫藕，俞劍華畫菱角，楊清磐畫西瓜，並由王濟遠題字，款識為：

> 己巳小暑，大千、劍華將東渡，藝苑同仁設宴為之餞別，乘酒興發為豪墨，合作多幀，皆雋逸有深趣，特以此幅贈　澄波兄　紀念　濟遠題。[21]

　　款識中提到的張大千、張善孖、俞劍華、楊清磐皆屬「藝苑」會員，而題款者王濟遠為「藝苑」主持人，亦為陳澄波到上海教書的引薦人。此作雖屬文人酬酢，卻鮮活地保存了陳澄波在上海活動的實況。另外，1929年剛任教新華藝專不久，陳澄波即奉教育部派遣赴日本考察工藝美術，同行者有潘玉良、王濟遠等人；同年陳澄波應邀參展上海舉行的「第一屆全國美術展覽會」，並獲聘為評審委員。

筆墨美學

1934年，陳澄波提及水墨對自己創作的影響，說：

> 我因一直住在上海的關係，對中國畫多少有些研究。其中特別喜歡倪雲林與八大山人兩位的作品，倪雲林運用線描使整個畫面生動，八大山人則不用線描，而是表現偉大的擦筆技巧。我近年的作品便受這兩人影響而發生大變化。我在畫面所要表現的，便是線條的動態，並且以擦筆使整個畫面活潑起來，或者說是，言語無法傳達的，某種神祕力滲透入畫面

吧！這便是我作畫用心處。我們是東洋人不可以生吞活剝地
接受西洋人的畫風。[22]

他在1937年的《製作隨感》中談及文化認知的問題時，再度提到
倪雲林、八大山人等畫家。至於對繪畫的觀念則認為：

將實物理智性地、說明性地描繪出來的作品沒有什麼趣味。
即使畫得很好也缺乏震撼人心的偉大力量。任純真的感受運
筆而行，盡力做畫的結果更好。

「筆墨」作為文人畫的核心技法，既是形式，也是內容；而倪雲
林所強調的「逸筆草草」、「胸中逸氣」正是文人美學的精髓，但最
後也都要體現在「筆墨」之中。「上海淡彩畫」捨棄對象細枝末節的
描寫，「神似」而非「形似」；「線條」由對形體描述轉為輕盈流轉
的逸氣書寫，由表現量體感的明暗著色轉成詩意盈溢的皴擦渲染，陳
澄波畫中的「筆墨」揮灑，正是對文人畫美學的體悟與證驗。

幽幽鄉愁

陳澄波在新華藝專的名片上，印上「福建漳州人」，刻意隱
匿「臺灣人」而強調「中國人」身分。「身分認同」對許多人而言可
能只存在意識之中，但對陳澄波則是活生生必須面對的生活現實。
1932年上海發生「一二八事件」，日本人在中國的處境艱難，而臺灣
人則被視為日籍人士，處處受到排擠，陳澄波擔心家人安危，同年2
月就安排家人先回臺灣。十里洋場在醉人的歌舞昇平中，也潛藏著不
安的因子，前年東北才發生「九一八事件」（1931）。陳澄波的心中
浮現陰影。獨在異鄉為異客，日本人的陳澄波、臺灣人的陳澄波
與「祖國」的陳澄波，三種身分彼此交纏，在他內心深處凝結成一塊

沉重的孤寂。但「身分」問題在他藝術中卻顯得隱蔽，就像漂浮在「上海淡彩畫」中的那層「波希米亞風」一般，只是一縷幽幽鄉愁，優美中帶著傷感。

縱浪上海灘，他一本對藝術的狂熱，不僅化身為油彩，也隱身入淡彩之中，一探文人美學的「虛實」。「淡彩畫」的寫意風格，是一種詩意體現；把現實中的五光十色、文化的嚮往、身分的糾結與對藝術的諸種思維都鎔鑄其中，呈現為一片詩意幽遠的筆墨韻味。

1933年5月底，陳澄波因其日本人身分打包返臺，放下「上海淡彩畫」，隨即以〈城隍祭典餘興〉開啟另一階段的藝術人生。〈城隍祭典餘興〉與「上海淡彩畫」除了風格的連結外，兩者的「文化」連繫似乎也存在著某種隱喻，並與陳澄波「身分」相互糾結。此後陳澄波以熱血踏遍臺灣，追尋故鄉的溫度與濕度，幽幽鄉愁轉為悸顫的生命篇章。

<div align="right">（原文刊登於《歷史文物》第29卷第4期，國立歷史博物館，2019.12）</div>

註解：

18 參見陳澄波5、6月速寫本，1932．5．27上海、1933．5．29神戶港口、1933．5．31神戶、1933．5．31瀨戶內海，財團法人陳澄波文化基金會藏。參見該會官網http://chenchengpo.dcam.wzu.edu.M/~chenchengpo/AboutCCp_ArtS_show.php?calego=E7B4AOE68F8FE7BOBF&division=SBll（檢索日期：2019年10月24日）

19 1932年8、9月的速寫本中的素描稿，同上註。

20 「三大文妖」指的是：編纂《性史》的張競生（1888-1970）、主張在美術課堂中公開使用人體模特兒的劉海粟，以及諧寫「靡靡之音」《毛毛雨》的黎錦暉（1891-1967）。

21 參見黃冬富，〈陳澄波畫風中的華夏意識──上海任教時期的發展契機〉，收入《檔案．顯像．新「視」界──陳澄波文物資料特展暨學術論壇論文集》（嘉義市：嘉義市政府文化局，2011），頁27-44。標點符號為黃冬富所加。

22 〈隱藏線條的擦筆（Touch）畫〉，《臺灣新民報》（1934年秋）。

關注現實　分享愉悅

李石樵藝術中的兩條軸線

兩條創作軸線

　　〈北海風情畫〉創作於1990年，屬李石樵晚期的作品，地點應該是金山海濱浴場。畫中人群倘佯，在步道上、在海水中，一派閒散，色彩鮮明的遮陽傘呼應著遠處的青山，陽光耀眼，空氣熾熱。這種閒適無憂的圖景，具有明顯的現實性，卻也瀰漫著濃濃的愉悅氣息。這種調性，是李石樵長期鑽研的藝術結論。在畫家漫長的藝術歷程中，「現實」與「愉悅」兩條創作脈絡隱約貫穿其中。

　　探尋李石樵的創作脈絡，〈合唱〉提供了重要線索。〈合唱〉畫於1943年，而1945年3月，李石樵參加一場名為「以台陽展為中心談戰爭與美術」的座談會上，他現身說法，對〈合唱〉的創作心路有精闢的自我剖析。他說：

　　　我從以前，就想以小孩為題材繪畫，卻未能實現。結果與今日時局結合而創作出來，這樣的情況，我自己也相當地困惑。因為此時局下的台灣，已經有各式各樣的展覽會上出現直接描寫軍隊，或根據照片而創作作品，但我總覺得那樣的事，無法接受。最後，我所看到現實風景的一面，社會的一面如何與小孩們結合來描寫呢？到最後，由於時局是那樣逼迫緊張，我們一定要保持喜悅與希望，一直到最後關頭也必

須抱持這樣的心情。因此最後發展成防空洞前唱歌的小孩。防空洞意味非常的緊迫，可是在此前面小孩正唱歌。唱什麼歌都可以，不過，因時局關係不唱奇怪的歌，唱軍歌吧，我想即使不說也很清楚。可以說是一種痛苦、掙扎之後與希望以及快樂結合。單單表現一種痛苦比較容易，但是將痛苦帶入喜悅的境界，這不是時間性或空間性，而是有距離的。[23]

　　這篇發言，是探討李石樵的藝術脈絡非常關鍵的證詞。這場座談會除了畫家外，也包括文學家呂赫若、張文環、黃得時等。〈合唱〉擺脫南國色彩思維的侷限，轉而強調現實與藝術之間的緊密關聯，堪稱是那個年代台灣美術最為亮眼的論點，也是李石樵創作的重要轉折點／起點。從座談會的記錄來看，李石樵強調現實性的藝術理念，畫家同儕反應淡然，卻獲得當時與會文學家的普遍讚賞。[24] 而李石樵對「將痛苦帶入喜悅的境界」的創作思維，則超越了題材的描繪，提升了創作的美學高度，這一點卻是文學家們所未曾察覺的。從李石樵對〈合唱〉的自述中，可以看到相互糾葛的創作思路——「現實性」與「愉悅性」；此後，這兩條創作思路時現時隱，成為李石樵創作歷程的兩條軸線。

現實主義路線

　　李石樵在戰後初期（1946-1949）幾幅大作中，現實主義路線走勢明確；包括〈市場口〉、〈建設〉、〈田家樂〉、〈河邊洗衣〉等，這些都是李氏用以迎接新時代的雄心巨作。他挾著過去在「帝展」或「台展」中所累積的聲望，企圖在這個新時代中大大作為一番。

　　李石樵這一時期的畫風被稱為現實主義。現實主義是二戰後重要的文藝思潮，而現實主義美學及民主主義更為左翼文人所強調；他們以民主主義來批判文藝上的封建性格，之後更激化為反映現實、改造

現實理想的新現實主義。〈市場口〉於1946年第一屆「省展」中展出，展前李石樵曾出席一場「談台灣的文化前途」座談會。[25] 李石樵是唯一受邀的畫家，他說：

> 只有畫家本人可以瞭解，而他人無法瞭解的美術，是脫離民眾的。這種美術不能稱之為民主主義文化。若今後的政治是屬於民眾的，美術和文化亦應屬於民眾。所以此後的繪畫取材須循著這個方向來考慮。放棄製作徒然外觀美麗的作品，而創作出有主張與意識形態的作品吧！

李石樵提到的「民主主義文化」，在台灣美術的論述中首次被提及，而其觀念來源雖有待進一步探討，但也不排除受到左翼文人的影響。〈市場口〉等作品社會主義色彩濃厚，而這種有主張與意識形態的作品，也在台灣美術史樹立了一座旗幟鮮明的標竿，成為近年來台灣美術史論述中最熱門的議題。

在李氏同輩畫家中，創作一直圍繞著畫面問題或南國色彩的討論，而缺乏對文化議題的深刻論辯，因此李石樵的發言也就更值得重視。一幅陳澄波畫於1931年的〈我的家族〉中，桌上左方擺放著一本出版於1930年的《プロレタリア繪画論》（無產階級〔proletariat〕繪畫論）[26]。陳氏將此書入畫，當有用意。由此看來，社會主義藝術對當時的台灣畫家而言，應不陌生。另外，就當時台灣文化環境而言，左派文人與當時畫家關係密切；一幀拍攝於1937年的〈第三屆台陽台中移動展會員座談會〉照片顯示，除了畫家外，左派作家楊逵、張星建都曾參與這場座談。張星建曾被稱為「台灣美術舞台上的燈光師」，以其在《臺灣文藝》雜誌的影響力，推動臺灣美術運動的發展，開啟美術家與作家交流的新局面。[27] 「談台灣的文化前途」座談會的主席是蘇新，參與者包括王白淵、黃得時、張冬芳等當時文化界

重要人士,李石樵是唯一受邀的畫家,這至少代表他在以《新新》為核心的文化界人士心目中的位置。〈市場口〉後來陸續出現在《台灣文化》的封面及討論文字中,正顯示〈市場口〉在當時文化界所受到的重視。李石樵更具決心的作品當屬畫於1947年的〈建設〉。

〈建設〉是一幅200號的巨構,堪稱是台灣美術史上最具紀念碑意義的大作,於第二屆「省展」(1947)中展出,時間在二二八事件之後。二二八事件後,左翼思想漸成為禁忌,在這樣的政治與文化氛圍下,李石樵當然無法像在創作〈市場口〉時一般,可高談「走出沙龍,與民眾靠近」的主張;[28] 但其現實主義的創作路線並未改變,反而以建設為掩護,構築出壯觀的勞動階層生活的現實圖景。這些畫幅巨大的群像構圖,被視為台灣新現實主義的代表作,但這種充滿企圖的風格在1950年之後忽然終止。李石樵在往後的幾十年的人生歲月中,對此並不曾提及,但一般認為,社會氛圍的改變,即二二八事件及稍後的白色恐怖應該是重要的原因。[29]

現實主義、新現實主義或民主主義文化、社會主義等都與左派文藝的思潮相合,也都具某種程度的現實意識。李石樵戰後初期(1945-1949)的創作,應擺在這個脈絡下來觀察。

愉悅美學的追求

「繪畫不允許捉摸不到的作品存在,畫維納斯就必須能抱住她!」

1977年,華南銀行將李石樵的〈三美圖〉印在宣傳的火柴盒上,上面並印有上述李氏「名言」;火柴盒旋即被認為色情而遭民眾檢舉,招致省政府與高雄市警局的干涉,引起藝術界的反彈,掀起一波藝術與色情的論爭。「繪畫不允許捉摸不到的作品存在」,這是十九世紀法國社會寫實主義畫家庫爾貝(Gustave Courbet, 1819-1877)的口吻,雖然〈三美圖〉並不能算是嚴格定義的寫實主義作品。

　　回歸祖國的幻夢破滅，畫〈市場口〉、〈建設〉時的雄心壯志遭遇挫折，李石樵雖然仍繼續作畫，但熱情似乎稍退，以人像、風景、靜物等小幅畫作為主，直到1957年的〈室內〉，才又開啟李石樵的現代繪畫探索之旅，展開另一階段的藝術衝刺。1957年「五月畫會」與「東方畫會」相繼成立，台灣掀起了一陣波瀾壯闊的現代美術運動；李石樵從現代美術的號角聲中，敏銳的嗅到了新時代的信息，也再度燃起他的藝術熱情。而在七〇年代的鄉土運動中，他的藝術路經再度轉折。鄉土運動改變了社會氛圍，李石樵一輩畫家再度登上舞台；〈三美圖〉的創作與被選定作為企業行銷標的，實有其時空背景上的理由。

　　〈三美圖〉（1975）為寫實的女性裸體作品，構圖源自西方傳統的三美神圖式，畫面由三個裸女構成。這種裸女風格在李氏創作中有跡可循。七〇年代起，李石樵的創作開始轉向，回到寫實性路線，而社會性幾乎消隱不見。這時期「裸女群像」或「人物群像」成為一種鮮明的類型，其中〈湖邊浴女〉（1975）可為代表。〈湖邊浴女〉為一幅200號的巨構，這時李石樵已年近七十，但老當益壯，藝術的內涵或已轉變，而那個意氣風發、雄心萬丈的李石樵似乎又回來了。

　　「裸女群像」呈現了一種樂園的氣息，安祥、閒適、無憂，與戰後初期的畫風大異其趣，李石樵的藝術路徑是否今是昨非？回到1946年李石樵在〈洋畫壇權威——李石樵畫伯專訪〉中的談話，或可釐清他的創作態度。他說：

　　即便是看著現代中國繪畫的發展路徑，大部分的作品都是在戰爭影響下，由沈重暗黑時代的底部爬出來、充滿臭味的陰暗作品。此外亦有全然相反、止於人生與自然的淺薄妥協，採取只是漂亮就好的輕率作畫態度以及脫離現實的逃避性作品。不管哪一種，它們當中缺乏人生深刻意義的作品……[30]

在李石樵的觀念中，美術既非「由沈重暗黑時代的底部爬出來、充滿臭味的陰暗作品」，也不是「止於人生與自然的淺薄妥協，採取只是漂亮就好的輕率作畫態度以及脫離現實的逃避性作品」，而必須是具備「人生深刻意義的作品」。而1935年他在談論〈合唱〉一作時說：「……時局是那樣逼迫緊張，我們一定要保持喜悅與希望，一直到最後關頭也必須抱持這樣的心情。」可見某種喜悅無憂的境地也一直都是他藝術追求的理想。七〇年代以來的作品，包括〈三美圖〉、〈湖邊浴女〉……等均呈顯喜樂的氛圍。而必須提到的，在六〇年代的現代繪畫探索中，讓李石樵擺脫現實的拘絆，進入一個較為純淨的境況裡，也讓他的繪畫語言脫胎換骨，更為純粹、精煉，而終能在七〇年代實踐愉悅美學的藝術理想。

軸線交會，光彩燦爛

〈賽馬場〉創作於1983年，人潮充滿整個畫面，從人物的穿著與舉止，都是道地的美國風情；與過去的人物構圖相較，畫幅變小，但有強烈的臨場感。1982年，李石樵來到美國，這一年他已經七十四歲，〈賽馬場〉是這一時期作品。此後至1990年間，李石樵部份時間滯留國外。[31] 李石樵去國，帶有負氣出走的味道，但異域卻讓他轉換心境，藝術理念竟因此開花結果。此時，李石樵開展了一種結合了現實主義與愉悅美學的藝術風格。

「玫瑰花園」系列與「櫻花」系列是國外題材中較為突出的作品，而台灣風光中，則以「北海風情系列」最為醒目；這些作品均創作於1985～1990年之間。從畫面及畫家生活照來看，顯示此時李石樵開始採用照片輔助創作。由於足跡的擴散與照片的輔助，戶外風光增加，取景範圍遍及國內外。

藉由照片的輔助，更能貼近與現實間的距離。這時期的作品，取景框架擴大，人物則明顯縮小，具現場的真實性，與先前的人物構圖

相較，大異其趣。他在風景中創造了一個寬敞的空間，邀請我們進入，而漫步其中的全都是真真切切的現實世界的人們。

「櫻花」系列中，地面鋪著高彩度的鮮綠草皮，路徑規劃整齊，人們悠閒的倘佯在盛開的櫻花樹下；「玫瑰花園」是個充滿陽光的世界，花朵在晴朗的天空爭妍，人物幾乎被淹沒在花海中，一派現代生活的真實剪影；〈北海風情〉畫台灣北海岸的景色，描繪各種海濱活動，在鮮豔的遮陽傘輝映下，陽光顯得特別熾熱，沙灘上人們愉快的享受著夏日的悠閒。李石樵勾畫的是一個「人化」了的自然，風景只是人類活動的舞台，他關切的不是自然景緻，風景之美反照的是現實人生。這個時期，他完全沉浸在自己的藝術世界裡，心無牽掛；他悠遊在現實之中，也以藝術的高度俯瞰著整個社會、整個人生，現實閒適，生命無憂。「櫻花」樹下的無憂歲月，「玫瑰花園」的喜樂世界，「北海風情」的歡愉人生，是一種創作的圓熟與人生的清朗。他的藝術中結合了個人深刻的思維與時代容貌，生活現實與喜樂世界鎔鑄在一起。

現實關懷與愉悅美學在李石樵的藝術歷程中形成兩條清晰的軸線，這兩條軸線於八〇年代後，竟不知不覺間交會在「櫻花」、「玫瑰花園」、「北海風情」等系列作品中。重新解讀李石樵七十年前的談話：「保持喜悅與希望，直到最後關頭也必須抱持這樣的心情」，「只有畫家本人可以瞭解，而他人無法瞭解的美術，是脫離民眾的；這種美術不能稱之為民主主義文化」，「從現實中探索美的題材與富有美感價值的藝術」；以之印證他一生的創作歷程，叫人恍然大悟。從現實生活走向光彩燦爛，李石樵終究達成了關注現實，分享愉悅的美學理想。

（原文刊登於《高彩 空間 知性——李石樵的創作與傳承》中華文化總會，2016.2）

註解：

23　參見：顏娟英編《風景心境》〈台陽展為中心談戰爭與美術〉頁344-351。

24　〈合唱〉〈唱歌的小孩〉獲得與會作家呂赫若及張文環的高度肯定。參見同上註。

25　1946年9月12日，李石樵參加由「新新月報社」主辦的「談台灣的文化前途」座談會。參見〈談台灣的文化前途〉《新新》第七期，1946.10.17，頁7。

26　《プロレタリア絵画論》永田一脩 著，1930年出版。此書曾吸引當時很多年輕畫家投入無產階級藝術運動，影響深遠。

27　參見〈美術舞臺上的燈光師──論日治時期張星建在臺灣美術中扮演的角色與貢獻〉《臺灣美術》86期，2011.10，頁88-11。

28　參見：夏亞拿〈戰後初期（1945-1949）──李石樵的寫實群像畫與台灣社會〉《談藝份子》第十期2008.3，中央大學美術研究所 http://art.ncu.edu.tw/artConf/main/public/10/

29　二二八事件後來台左翼版畫家除了黃榮燦與陳庭詩外，均紛紛返回中國；台灣左派作家蘇新逃到中國；王白淵入獄；張星建遭暗殺。

30　參見〈洋畫壇權威──李石樵畫伯專訪〉，《新新》第7期，頁21，《新新月報社》，1946年10月17日。

31　1982年，原位於新生南路的「李石樵畫室」兼住家，遭周氏祭祀公會收回，遂終止1948年以來的畫室授課，隨後並辭去學校教職，遠赴美國。

雲煙氣韻　一路風景

馬電飛的藝術旅程

行囊中的三十幅畫作

1947年6月，馬電飛帶著簡單的行囊，幾經波折終於踏上台灣的土地，準備到成大建築系擔任教職。行囊中除了簡單的衣物及學經歷證件外，就是創作於1938～1943年間的三十幅畫作。當年，馬電飛32歲。

1946年，台灣行政長官公署教育處在上海招募教師，馬電飛應聘為台灣省立工學院（現國立成功大學前身）美術教師。1947年3月動身來台，但因二二八事件而滯留廈門，直到6月，事件平靜後才抵達台灣。[32] 應聘到成大建築系任教是決定他一生命運的抉擇，他從此寓居台灣。馬電飛抵台後，次年（1948）即定居台南，在成大建築系任教長達四十五年。

馬電飛，江蘇省鹽城人。1935年高中畢業後考入國立杭州藝術專科學校（現中國美院之前身），而當年正逢家鄉鬧水災而停學，直到抗日戰爭爆發的第二年，即1938年才又復學，隨即隨著學校流徙於中國大西南地域。[33] 他憶及當時的狀況：大家都離鄉背井，身無分文，食宿皆由政府以貸金方式維持，生活過得十分艱難。戰爭期間油畫顏料較昂貴，也不易取得，馬氏因此以水彩為主。這種機遇使馬氏一輩子與水彩結下不解之緣；同時，流亡學生的生涯，也使他有機會走遍大西南，除了家鄉江、浙一帶外，湖南（長沙、沅陵）、貴州（貴

陽）、四川（重慶）、雲南（昆明）等地學校都曾經駐留過，他也飽覽了南方秀麗的風光，而這也為他日後繪畫風格的發展埋下關鍵性因素。[34]

馬電飛於1947年6月抵台時，已錯過學校排課時間，因此暫時任職台中圖書館編採主任，協辦1948年的「台灣博覽會」，同年12月才回任成大建築系教職；而1950年，原籍台南的畫家郭柏川也從北京返鄉在同系任教。六〇年代開始，馬氏除在成大的課程外，也一直擔任台南社教館西畫研習班的指導老師；受省教育廳委託，編寫中學美術課本，廣為各學校採用，後因健康因素停編。他從事美術教育超過四十年，從未間斷，直到臥病不起為止。馬電飛定居台南將近半個世紀，畢生從事創作與教學，不僅帶動成大建築系的藝術風氣，也在台南美術發展地圖上豎立起一座標竿。

馬電飛來台時，隨身帶的三十幅作品中有三幅水彩畫、兩幅鉛筆素描，其餘二十五幅均為水墨人物速寫。在顛沛的時代中，能夠完整保留年青時代的作品，在許多來台的畫家中，恐怕是絕無僅有的。作於1927年的「遇劫記」七幅連作，描繪藝專遷校，從湖南沅陵至昆明途中遇匪徒搶劫的情景，驚悚仿若電影場景；而三幅水彩畫──〈四川永川南門外街頭風景〉、〈四川洪爐場街頭〉、〈野外寫生〉，寫生地點都在四川永川，下筆乾淨俐落，讓人得以一窺馬電飛青年時代明快舒暢的藝術風貌。這些馬電飛一生都帶在身邊的畫作，為那一段顛沛時代留下見證，可能也是那個時代唯一留存在台灣的一批畫作，彌足珍貴。

馬電飛1948年底定居台南，次年與夫人吳書真女士結婚，生活終於安定下來。這一年他以驚奇的眼光凝視這片土地，而以台南的風土景物為主要創作題材。1949年的風景畫〈船煙〉、〈黃昏〉及人物畫〈邊納涼〉、〈賣瓜女〉等都可看到濃郁的台南風情。從1949至1956年之間，他帶著畫筆走遍了台南的許多角落，創作了許多台南題材的作

品,其中有市井人物、有不期而遇的日常風景,當然也包括台南著名
景點,如孔廟、延平郡王祠、東門城、東門平交道、法華寺⋯⋯等。
馬電飛的台南風光比起大陸時期的水彩畫,更顯揮灑自在,水分飽
和、色彩交融,一氣呵成卻能充分表現物景之貌韻。馬電飛並沒有留
下詳細的作品目錄,但收藏在畫家手邊的台南風光即超過四十幅,其
中不乏經典之作,也為台南的藝術風光創下典範。

　　1956年獨子馬立生出生,是人生大樂事,這年他已經四十一歲。
1956～1967十二年之間,不曾有台南風景作品出現,直到1968年才再
有〈延平郡王祠〉、〈台南孔廟〉等作。馬氏一生病痛纏身,曾罹患
過肺病及肝病,並兩度因車禍而大腿骨折;病痛嚴重影響他的生活與
創作。不再出外寫生與他罹患肺病在時間上吻合。馬電飛1965年曾借
調至國立藝專(今台灣藝術大學)擔任教務主任,旋因肝病回任成大
建築系。病痛讓他欲飛不能,有志難伸,只能回到台南的畫室中孤單
創作。這樣的生命境遇也轉變了他的藝術路徑。1956年後,馬電飛的
創作形態由風景寫生轉為心境造景,俱為畫家一吐胸中逸／鬱氣之
作,藝術風貌也隨之轉變,他在造景中注入了悠遠的文人逸興。1962
年他的作品入選英國著名之皇家水彩畫家學院畫展 ,[35] 1963年參加巴
黎畫家沙龍展[36];另外,1972年〈中國式耶穌聖誕圖〉由外交部領事
館轉贈巴西聖保羅博物館;1976年生平唯一的雕塑作品──〈中華聖
母銅像〉安放於台南市開山路天主教座堂側面,另尊由中國主教團贈
送教宗,收藏在梵蒂岡博物館。這些都是馬電飛藝術生涯的榮光。馬
電飛雖然身體有恙,但在創作上依舊神采飛揚、意氣風發,藝術生涯
邁向高峰。

　　1965年開始,馬電飛著手嘗試抽象畫風。五〇年代末以來,台灣
現代美術運動風潮湧動,只要稍有感度的藝術家無不受到衝擊,在這
股風潮的浪頭上,馬電飛也躍躍欲試。他的抽象畫風並沒有脫離一貫
的藝術調性,而以更為揮灑的筆調讓自然景物消融在色彩與筆觸之

間，但形象仍隱約可辨。抽象畫風的嘗試，讓他胸懷更為開闊，不再拘泥於眼前景物，也為往後筆意奔放的藝術風格埋下伏筆，造就他晚期更為寬廣灑脫的藝術境界。

1970年起，馬電飛開始嘗試以墨彩、宣紙作畫；用濃重的墨色渲暈，淡淡的色彩輕染，筆意縱橫、畫意卻深沉飛揚。早年的水墨經驗被喚醒，滲染在畫中的文人情懷也呼之欲出；墨彩交融，筆意奔放，與他的水彩畫風異趣。這些文人風格的彩墨畫，滿懷對故鄉的緬懷，堪稱是他的寄情之作。馬電飛從二十三歲離家就學之後，由於動亂而到處流徙，不曾再回過故鄉，應聘來台後，更由於時局驟變，阻斷了他的回鄉之路。他的故國之思隨著年歲而加深，身形愈顯孤寂。在彩墨作品中，心境造景結合筆墨意趣，他的生命情境與藝術世界相互融會；幽遠的情懷、濃濃的鄉愁充塞在他的生命裡，也流溢在他的藝術中。

馬電飛的一生奉獻給成大、奉獻給台南。成大退休後，仍繼續在建築系兼課，直到1992年生病住院為止。他有點歪斜嶙峋的身影與溫厚的長者風範，永遠是成大校園中、建築系館裡最動人的風景。

煙雲景色　氣韻之美

馬電飛的藝術風格奠基於他早年的藝術養成教育與成長經歷。受到當時中國「進步」美術思潮的影響，年輕的馬電飛心中即已埋下了中西融合的理念，並在其藝術旅程中不斷發酵、轉換。馬電飛從大陸帶來的三十幅畫作，大多是毛筆寫生的手稿；他以筆墨線條勾畫出來的人物，神韻生動，頗能一窺那個年代中「進步」思潮的美術形貌。

馬電飛中西融合的創作取向，更受到台灣六〇年代以來的美術思潮的激盪。一九六〇年代的台灣掀起現代美術運動，原本平靜的藝壇受到猛烈衝擊，傳統／現代、東方／西方論戰激烈；馬氏嘗試抽象創作，也試圖在媒材的變革上尋求突破。對於中西融合的議題，他曾在

一次座談會中發言指出：

> 水墨和水彩的分別，水墨用墨比較單純，不像水彩的強烈，但
> 是兩者的繪畫可混為一體。我們不必侷限於傳統，不妨大膽的
> 色墨並用，但最重要的是要有氣韻，如果沒有氣韻便談不上藝
> 術。[37]

　　氣韻美學是馬電飛藝術的核心價值。一九六〇年代末，他開始以
水墨、水彩並用的方式在宣紙上作畫，追求東方的美學意境，開創出
饒富韻味的個人風格，為臺灣美術增添新鮮的內涵。著名的藝術評論
家虞君質曾為文評論馬電飛的藝術，謂：

> 馬教授作品似已完全脫出了形式模仿的束縛，用了饒有詩意的
> 筆觸，表現造物之奇與煙雲之美。而全部作品的風格又純是東
> 方式的，此在東西文化交流的今日，這一次的展出，對於水彩
> 畫具有重大的意義。[38]

　　初抵台南，馬電飛即以數十幅風格獨具的台南風光讓畫壇驚豔。
1959年首次個展於台南社教館，1960年再個展於台北市中山堂，從此
聲名鵲起，奠定了他在台灣畫壇的地位。隨後，他的畫風從寫實的台
南風光轉換到寫意的心境造景，藝術內涵也不斷進化，而隨著墨彩與
宣紙的運用，讓筆墨意趣融入水彩藝術中，將氣韻美學發揮得更為淋
漓盡致。

　　許景重在〈馬教授電飛傳略——煙雲景色已迷濛 文人典型應猶
在〉一文中，對其畢生藝術成就作出恰如其分的總結：

> 先生之畫，畫如其人，有中國文人典型風範。觀其作品，雅澹

空靈，創以中國水墨，揉合西方水彩，繪出山巖海浪，或流水田塍，或夕照晨曦，或漁村農舍，雲霧之迷濛景色，如真似幻，超俗出塵，似國畫而實水彩，是西畫而滲水墨，參國畫之傳統，摹西畫而革新，以知先生胸羅逸氣，落筆有過於人者。39

（原文刊登於《馬電飛〈船煙〉》台南市文化局，2016.5）

註解：

32 根據《世紀回眸：成功大學的歷史》（成功大學出版，2001）的一則記載：「1947年6月3日：前行政長官公署教育處在上海所招聘的美術教員馬電飛，以二二八事件滯留廈門，今以局勢略定，仍欲來台，請教育廳長許恪士代詢。」據以推測，馬電飛抵台時間約在6月中旬。

33 抗日戰爭爆發後，國立杭州藝術專科學校西遷經長沙至湖南沅陵時與南遷的國立北平藝術專科學校合併，成立國立藝術專科學校，改委員制，以林風眠為主任委員。後輾轉昆明、重慶等地繼續辦學。1945年抗戰結束後國立藝專遷回杭州，並定為永久性校址。1993年定名中國美術學院。

34 參見：陳水財〈筆端搖落故國情〉《炎黃藝術》27期，1991.11，頁24-43。

35 入選作品為〈飄雪〉和〈危橋激流〉。

36 參展作品為〈狂〉與〈馳騁風雲〉。

37 馬氏在中國畫學會主辦以「水墨與水彩是否融為一體？」為題的座談會中的發言。《聯合報》，1969年8月10日。

38 參見：《中央日報》，1960年4月22日，第8版。

39 參見：許景重〈馬教授電飛傳略：煙雲景色已迷濛 文人典型應猶在〉《炎黃藝術》48期，1993.8，頁18。又，許景重為馬電飛生前摯友，成大中文系教授。

處在歷史的關鍵時刻

莊世和與〈阿里山之春〉

　　〈阿里山之春〉創作於1957年；這一年，臺灣美術發展正面臨重要的轉折時刻，也是莊世和人生重要的轉折點。1957年，「五月」與「東方」兩個畫會相繼成立，同時也是「新藝術運動」進入尾聲之際；而莊世和雄心勃勃的創作出極具象徵性的大作，卻又在同一時間點選擇離開他曾經熱血投入的舞臺——臺北。這些都讓〈阿里山之春〉背後的歷史意涵更加耐人尋味。

　　光復初期，一批具革新思想的西畫家來臺，「新藝術運動」開始在臺灣萌芽，其中何鐵華是此運動最具標竿性的人物。何鐵華1947年自上海來臺，1949年起在臺北籌組「自由中國美術家協會」，創設「二十世紀社」，成立「新藝術研究所」，發行《新藝術》雜誌等，撰寫大量報導「現代藝術」的文章，成為當時臺灣現代藝術最主流的言論，而李仲生、劉獅、黃榮燦、朱德群、林聖揚、趙春翔等「現代」精英都是這波「新藝術運動」的主要成員。

　　莊世和1946年自日本返臺。任職於潮州中學，1950年接觸何鐵華所創辦的《新藝術》雜誌後，旋於1951年北上擔任臺北盲啞學校教師，積極參與何鐵華的「新藝術」推展運動，介入《新藝術》雜誌的編寫，也參加多屆「自由中國美展」，並於第二、三屆擔任洋畫部審查委員。莊世和堪稱是臺灣早期從事現代畫創作以及推動現代藝術的重要先驅人物，也是參與這波「新藝術」運動中少數臺籍人士之一。

　　1955年之後，推動「新藝術」的大陸來臺的畫家，因故先後離開主要舞台。首先，黃榮燦1952年以匪諜案遭槍斃；1955年後，趙春翔赴西班牙遊學、朱德群赴法定居、李仲生避居彰化；1957年，莊世和回到屏東潮州；林聖楊則於1959年定居巴西聖保羅。何鐵華屬孫立人系統，1957年由於政治上的緊張關係，何鐵華的派系處於不利境地，「新藝術」活動開始受到擠壓，而莊世和因此也受到警告，匆匆離開臺北回到南部，在屏東創設「造形美術研究所」。何鐵華則於1959年倉促赴美，永遠告別臺灣。這一波「新藝術」運動雖然宣告結束，但其所吹起的漣漪則在稍後擴展為波瀾壯闊的「現代美術」運動。〈阿里山之春〉誕生在這個不尋常的時間點上，似乎有著不尋常的意味。

　　從莊世和的創作年表上來看，1957年是他創作豐收的一年。這一年，他創作包括〈阿里山之春〉共計十六件，都是「莊氏風格」中的代表之作，〈阿里山之春〉是其中尺幅最大（117×80cm），構圖也最為繁複、龐大，顯然是一幅最具企圖心的作品。關於此作，黃冬富在〈莊世和的繪畫創作理念及其畫風〉一文中寫道：

　　　　此畫的參天古木和著原住民服飾之點景人物，均為阿里山之特
　　　　有景緻。綠草如茵以及粉蝶成雙飛翔山腰，則點出春天氣息。
　　　　然而天際右上方帶有黃色光環而富造形趣味的紅日，以及大片
　　　　超現實樣式的藍天和浮雲，營造出具有神祕氣氛的春景山水。
　　　　值得注意的是，由幾株參天古木所延展而出，於同一畫面形成
　　　　的左、右兩個消失點的透視法的運用，似乎可以看到源自超現
　　　　實主義名家基里訶（Giorgio De Chirico, 1888-1978）的影響。[40]

　　〈阿里山之春〉的畫中景物經畫家造型手法的轉換，阿里山的現實面貌趨於隱晦，而帶著幾分抽象意味，但神木、原住民等阿里山的

特殊元素仍隱約可辨；而彩蝶、飛鳥、日出、浮雲、清冷的高山空氣，及其所營造出的樂園氣息，似乎也都是阿里山的隱喻。他後來在談到此畫時說道：

> 有人類即有文明，阿里山也不例外，古木參天，山水明媚，美不勝收。尤其春天景色宜人，有桃源之稱。此圖以超現實主義技法構成，構圖分別是採用H構圖以及S構圖配合取景。[41]

所謂「以超現實主義技法構成」，乃指他將阿里山的自然形貌拆解為許多象徵的元素後加以重構，這是莊氏這個時期所發展出的造形手法。莊世和在談到同一時期的另一幅作品〈風景〉時，曾說：「用點、線、面所構成的風景，由此進入抽象的境界，是一幅純粹且有詩意的風景畫。」[42] 他的畫風往往在寫實與抽象之間徘徊，而以詩意統合兩者的分歧。「詩意」是「莊氏風格」的美學重點，而〈阿里山之春〉堪稱是此種風格的典型代表。

莊世和1940年考進東京美術工藝學院純粹美術部繪畫科，1943年進入東京美術工藝學院純粹美術部研究科就讀，1945年以「近代三大畫家——馬蒂斯、畢卡索、夏戈爾」為題撰寫畢業論文。在學期間，他潛心於研究二十世紀美術理論和創作，舉凡立體派、抽象主義、超現實主義等二十世紀初期的「現代主義」風格無不涉獵，這也是當時「先進」藝術家的學習之道。他的學習歷程在寫實與抽象之間迂迴前進，而對繪畫之「寫實性」與「純粹性」的思辨，一直是他創作思維的核心課題。

〈阿里山之春〉綜合了立體派與超現實主義的理念與手法，他在《行腳僧隨筆》（1994）的自序中曾分析立體派的發展，提到：「用立體的寫實形式加以表現」；「不依照自然現象，而以主觀化的思想，將自然還原於立體的型體」；「將客觀的對象形式變更

了，而在平面上表現抽象圖案，消除了空間的暗示，還原於二次元的表現」；「空間暗示為抽象的形式描寫，向色彩與純粹的形體去發展空間的抽象圖案」。[43] 這是莊氏藝術造型的重要指導原則，而〈阿里山之春〉正是這些指導原則的實踐。〈阿里山之春〉是一幅純粹且有詩意的風景畫，在立體主義造型的冷硬的外表中，賦予文學內涵的超現實主義精神，而瀰漫濃厚的抒情調性。

在臺灣美術發展正在向「現代美術」轉型的關鍵時刻，〈阿里山之春〉的誕生，確實別具意義。一方面，「新藝術」運動期間的藝術議論往往缺乏焦點，多流於空泛的使命感之宣示及現代藝術流派之介紹，而非對創作課題的探討，而莊世和的〈阿里山之春〉，正是為1950年以來的「新美術」運動提出了一個最具說服力的創作實踐案例。另一方面，從一九五〇年代的「新藝術」到一九六〇年代「現代藝術」運動，似乎都是繞著新舊、中西問題的議論，而莊世和將臺灣的隱喻——阿里山——作為創作的主題，在現代美術發展脈絡中，提早觸及了一九八〇年代鄉土運動中所揭櫫的「土地」議題，而讓此作更顯得意義非凡。

高美館在宣示「大南方」論述的架構下，2017年〈阿里山之春〉的典藏可謂是另一種類型的出土；它開啟了重新檢視處在歷史關鍵時刻的現代美術運動——「新藝術」——機緣，也使得自1957年以來長期避居屏東的畫家莊世和，得以被重新解讀與討論。

（原文刊登於《藝術認證》84期，2019.2）

註解：

40　參見：黃冬富，《莊世和藝術研究》，屏東縣立文化中心，1998。

41　引自蔣伯欣，《藝術家莊世和檔案調查暨作品資料庫建置研究計畫》，高雄市立美術館委託研究案，2077。參見莊世和《莊世和畫集：回顧四十年，邁向二十一世紀》，屏東縣立文化中心，1994。

42　同上註。

43　參見：黃冬富，《莊世和藝術研究》，屏東縣立文化中心，1998。

哲人身影

陳英傑與〈思想者〉

　　〈思想者〉2010年進駐成功大學的校園，沉靜內斂的造型，以哲人般的身影為校園增添了些許詩意與濃濃的人文氣息。這件將永久設置於成大校園的作品——〈思想者〉——是陳英傑雕塑風格中的經典之作，也是雕塑家創作中最大型的銅質作品。陳英傑一生以藝術獻身台南，而將最後力作永久設置於成大校園，不論對雕塑家或成功大學而言，都別具意義。

　　陳英傑被認為是台灣現代雕塑的先驅，〈思想者〉（2010）介於寫實與抽象、感性與理性之間，不僅是他生命中的最後力作，更可視為他創作思維的總結。陳英傑的創作，從人體寫實出發，而在1956年開始以變形的造形手法探索雕塑的現代風格，引領台灣雕塑開創新的面貌，而他的藝術理念在〈思想者〉（2010）獲得最終體現。

　　陳英傑1956年即創作同名作品〈思想者〉（1956）[44]，被認為是「寫實時期之總結」。〈思想者〉（1956）以表現意味的手法呈現了一種穩健渾厚、陷入沉思狀態的女性軀體，是陳英傑突破寫實手法進入造型風格的轉型代表作，也是雕塑家創作歷程上的關鍵性作品。〈思想者〉（1956）聲名赫赫；1956年曾以免審查身分參展的第十屆省展，其創新的風格影響了新一代的雕塑走向；1998年參加「世紀黎明——國立成功大學校園雕塑大展」，因F.R.P材質質輕體小

（34×32×38公分），且受盛名之累而在展覽中失竊，引起社會矚目，經媒體大篇幅報導，幾天後識貨雅賊才將作品放回附近樹叢中而結束風波。

「思想者」歷經多次輪迴轉世，最後才變身為〈思想者〉（2010）。在陳英傑的創作歷程中，從1956到2110超過半世紀的期間，「思想者」不斷的以各種形貌出現；從1956〈思想者〉到1962-63的〈思〉、1984的〈聆〉，再到1994的〈凝〉以及2004的〈大地——思想者〉，乃至2010的〈思想者〉（2010），構成了一條清晰的軸線，貫穿了他整個的創作歷程；「思想者」在「寫實」與「造形」兩條路線之間迂迴前進，也清楚標示出雕塑家的創作策略與藝術理念。

〈思想者〉（2010）卻冷對現實世界，一派不食人間煙火的高人形影。陳英傑容或企圖跨越「寫實」與「造形」之手法上的侷限，而採取哲學的高度來思維生命、看待藝術。〈思想者〉經歷多次輪迴轉世，肉身經過簡化與提煉，原本溫厚的「肉體味」完全消失，而呈現為極富「精神性」、冷峻簡練的現代造形。創作手法或風格的改變，通常會帶來藝術內涵的質變；而遊走在「寫實」與「造形」之間，陳英傑當然難以避免兩者藝術內涵歧義的困惑。

「思想者」難免令人聯想到羅丹（Auguste Rodin, 1840-1917）的〈沉思者〉[45]。羅丹的〈沉思者〉表現人生中的磨難與孤獨，也刻劃一種內在的張力，是對人類存在本身的思考。羅丹〈沉思者〉繃緊每一塊肌肉與每一條神經，展現用盡全部力氣的思考形貌，而陳英傑的「思想者」則相對要顯得舒緩許多；「思想者」以一種接近自然的姿態靜靜坐著，低頭冥思，全身的肌肉與血脈都消融在深沉思維中，不見內心的掙扎，比較接近老僧跏坐入定的狀態。

2010年陳英傑已經八十七歲，仍展現其旺盛的創作企圖，決定以巨大尺度重新創作「思想者」以作為成功大學校園的常駐作品，樹立其畢生藝術造詣的最高標的。

　　「思想者」以「東方哲人」的身影顯現，而這正是陳英傑雕塑藝術的核心議題與價值所在。東方哲人的思維傾向直觀、內省，卻不做解剖式的分析，只對宇宙天地的本體做「有無」之論，形影自在；西方哲人則尋根刨底，分析、演繹，每每以「為什麼」質問天地萬物，而顯得身形憔悴。論者以「圓融」來指稱陳英傑藝術的素質，誠屬洞見；而〈思想者〉（2010）作為雕塑家創作的最後結論，也確實呈顯了他畢生追求的藝術境地。

　　〈思想者〉（2010）是以〈聆〉為藍本進行重塑，高度增為原來的五倍，體積擴大約一百倍，這是陳英傑生平僅見的巨型作品；在生命的晚年，他傾全部精力塑造此作，毅力與熱情都叫人動容。〈思想者〉（2010）由雕塑家親自操刀，在鍾邦迪的協助下完成，以巨大的尺度造成全新的感受，而且，藝術質地也另有旨趣，應視為一件全新的創作，而不只是〈聆〉的放大版。〈思想者〉（2010）一方面藉由其巨大的身軀、極簡的幾何造形，以及雕刻家透過銅材所塑造的冷冽質感，散發出「現代主義」的氣息；另一方面，又以入定的神情與沈思的姿態，顯露「東方哲人」的身影，熔鑄了時代信息與雕塑家的創作思維，藝術內涵飽滿而充實。

　　成功大學賴明詔校長曾表示，陳英傑作品〈思想者〉（2010）置放於光復校區學生活動中心前草坪，希冀此作品能引發學生於活動中加入思維之向度。的確，成大經過1998年「世紀黎明」與2008年「世紀對話」兩次校園雕塑大展之後，許多雕塑進駐校園，藝術改變了校園氛圍。〈思想者〉（2010）的永久進駐，其哲人身影將成為成功大學最受矚目的人文景觀。

（原文刊登於《陳英傑〈思想者〉》台南市文化局，2015）

註解：

44　1956年創作的〈思想者〉有兩件，分別命名為〈思想者A〉、〈思想者B〉，為了便於陳述，這兩件作品均以「〈思想者〉（1956）」表示。

45　沉思者（法語：Le Penseur），又稱思想者。本文為了便於區分，羅丹作品仍以慣用的「沉思者」稱之。

異域故鄉

羅清雲的童年經驗與民俗色彩

學甲慈濟宮

> 寫傳，待我從頭說起，話說五、六十年前，羅清雲就誕生於
> 這窮人的福地，二大帝大趙（道）公的慈濟宮隔鄰咫尺，老
> 地名應是台南州，學甲庄，慈生村。

這是羅清雲筆記的最後一頁，時間是1993年9月16日。1993年2月，羅清雲生平第三次印度之旅，也是生命中的最後一次；這趟印度回來之後他就病倒了，3月隨即因肺癌入院開刀，身體狀況變差，本段文字是手術後養病期間所寫。

慈濟宮出現在羅清雲生命的晚期試著為自己寫傳的頭一句話，也是他生前手稿的最後一頁中的最後一段文字。慈濟宮在這種情況下被提起，不論自覺或不自覺，都意味著慈濟宮對羅清雲似乎有著不尋常的意義。

台灣傳統廟宇建築展現出繁複豔麗的亞熱帶風情，是民間藝術的總匯，包括木雕、石雕、泥塑、陶藝、剪粘、彩繪、書法……等各類精雕細琢的裝飾，成了構成廟宇建築的重要飾件，集台灣民間工藝於一體。慈濟宮奉祀保生大帝，鄉人以大道公[46]稱之；學甲慈濟宮除了具備台灣廟宇的一般特色外，更以擁有葉王交趾燒及何金龍剪黏等國

寶級作品聞名遐邇。羅清雲老家緊鄰慈濟宮,幼年起,除了短暫的隨父母遷居高雄(1941-1944),慈濟宮可以說是他從小嬉戲流連的場所,是他人生記憶中最為深切一體的經驗。

此外,「上白礁」祭典又稱學甲香,每年到了祭典日(農曆3月11日),學甲十三庄頭扶老攜幼趕熱鬧,各種藝陣齊聚遊行,彼此「拼陣」,「上白礁」成為鄰近鄉里人人期盼的年度盛事。

一般廟宇裝飾均以忠孝節義的歷史故事為題材,慈濟宮內〈孔明獻西城〉、〈狄青戰天化〉(葉王交趾燒)、〈古城會〉(何金龍剪黏)等,生動的歷史故事情節,頗能引人入勝,尤其是在那個資訊缺乏的年代,自然成了每個孩童的生活焦點與幻想天地。根據陳招棍[47]先生的回憶,慈濟宮就像羅清雲的「灶腳」,他對慈濟宮的一磚一瓦、廟宇的每個裝飾細節應該都瞭若指掌;而上白礁祭典是農村社會的節點,讓一向平靜的生活掀起一波高潮,其慶典氣氛也應深深的烙印在羅清雲的生命之中。

如果從1950年進入台南師範藝師科作為學藝的開始,在長達四十五年的藝術生涯上,羅清雲逐漸建構了自己的藝術面貌。整體看來,他的藝術歷程不乏同儕與大師的影響[48],但仍有一種貫穿羅清雲整個創作生命的藝術特質——潛藏在他生命底層的童年經驗。

交趾燒、剪黏

最近在高美館的「養成・形塑——高美館典藏 VS 台師大美術系典藏」展覽中(2008.9.13-11.16),展出羅清雲1962年學生時代的作品〈無題〉,該作可視為羅清雲的早期畫風的代表,至少在色彩與筆觸運用上已具鮮明的羅氏風格。〈無題〉以抽象形式呈現,筆觸揮灑的跡痕清晰可見,以高彩度的紅色為主調,搭配灰綠、灰褐與黑色,明度與彩度均形成強烈對比。

心理學家認為,童年經驗會決定一個人的性格;童年經驗對一個

人腦部的影響，就如同是電子晶片被烙印過一樣。探討羅清雲的藝術，可以回到他的童年來觀察探討；或者說，羅清雲的兒時記憶，可能成為隱藏在他生命深層最重要的創作泉源。一個大膽的假設：羅清雲表現性的瑰麗用色及其大膽揮灑的奔逸筆調，是否是他童年時期的「慈濟宮」記憶的外顯？

學甲慈濟宮是葉王交趾燒保存最完整的廟宇之一，共存有等百餘件[49]；並保存何金龍剪黏作品二百餘件。葉王交趾燒、何金龍剪黏，是台灣廟宇裝飾的精品，均以人物塑造為主，每個人偶都栩栩如真，表情、動作生動活潑，所有裝飾物件更是細膩精巧。交趾人偶以低溫燒成的鮮豔色彩，剪黏則在灰泥塑成的人偶上黏貼剪自瓷碗的磁片，兩者均呈現出瑰麗明豔的釉彩光澤。而其生動的故事內容、變化多端的人物造型，加上鮮豔耀眼的釉彩，不僅反映了亞熱帶的溼熱及物種繁茂的風土情調，也塑造了別具「南國」風味、繁複艷麗的台灣民俗色彩。

〈無題〉（1962）是「現代」風格衝擊下的作品，的確糾雜著「東方、西方、抽象」等六〇年代的議題；或者說，在〈無題〉中，羅清雲試著以西方的抽象形式表達東方的精神內涵。但仔細品味〈無題〉，並對照「五月」畫家如莊喆、劉國松等此一時期的作品，羅清雲的畫中所散發的氣息可以嗅到一股屬於台灣的民俗風味，而不是那種屬於東方文人的空靈神韻。

羅清雲畫中的民俗色彩是內隱而不易被察覺的。視覺上的台灣景色一片青翠，色差不大；羅清雲卻以翠綠、鮮紅或黃、藍等豔麗的色彩加以渲染，而與我們對現實景物的視覺感受大異其趣。羅清雲的色彩雖然偏離台灣現實景色的印象，但卻又給人一種似曾相識的感受，我們似乎也可以從中感受到一種屬於亞熱帶的溫度與溼度。仔細推敲，這不正是呈現在台灣廟宇上的色彩經驗嗎？比對羅清雲的色彩風格與台灣廟宇的色彩，其色感的相似度令人訝異；交趾燒與剪黏之磁

釉色彩灑落在羅清雲的畫作中，從早期到晚期，從風景到靜物、到人物，在所有的作品中，瑰麗鮮豔，成了羅氏風格的重要特徵。

尼、印題材中的台灣風味

羅清雲早期創作以水彩為主，晚期雖然將重心放在油彩上，但水彩創作從未間斷。他於1987年應歷史博物館之邀展出「印度·尼泊爾之旅」水彩畫七十五幅；這批畫作創作於1985-1987年間，可視為羅清雲晚期水彩畫風的代表。印度、尼泊爾的特殊景緻，讓羅清雲的色彩從瑰麗轉向淒美，更深化了羅氏色風的精神意涵。值得注意的是，在「印度、尼泊爾」中，顯然羅清雲關心「人」更甚於風景，人物由原先的「點景」角色躍升為畫中主角，風景反而退縮為人物的背景。此外，他開始採用碳精筆線條和水彩並用的畫法；炭精筆的使用，讓他的水彩畫風更具表現性，尤其在人物神情的刻畫上。揮灑奔逸的筆觸運用一向是羅氏畫風的重要特徵之一，藉由炭精筆的使用，他的線條風格更臻成熟。

在「印度、尼泊爾」的線條風格中，似乎可以感受到一股台灣廟宇的味道。活靈活現的人物表情與體態，正可以與交趾燒或剪黏上的人偶相對應；而恣意流轉的炭精線條與隨意點染的明艷色彩，正好呼應了台灣廟宇的裝飾風味。羅清雲生前論及藝術時，並未針對童年記憶的慈濟宮留下隻字片語，因此要肯定慈濟宮的童年經驗對他的藝術生涯的影響，也只能從他創作生涯的蛛絲馬跡去追尋。

1987年，我為了寫「印度、尼泊爾之旅」畫展的介紹短文──〈心靈的故鄉〉，特地拜訪羅清雲[50]；那是一次印象深刻的談話，也解開我心中對羅清雲老是畫印度、尼泊爾題材的困惑。文中寫道：

> 他真心的喜愛印度與尼泊爾，認為那是一個清淨無染，真正的
> 自然，是上帝保留下來之最後的樂土。雖然有人勸他應該多畫

　　自己身邊的事物，不該老畫那個遙遠的國度；但他認為畫「心
邊」的境地更能契合他的心靈。他說印度、尼泊爾很像光復前
後的台灣景色，讓他心動不已，尤其是那些不經矯飾、自然保
存的古跡。他似乎在找尋一個溫馨的回憶以撫慰自己的心
靈……

　　我當時對羅清雲之「印度、尼泊爾很像光復前後的台灣景色」這
句話的意涵，並不十分了解，只直覺的感到，他似乎在找尋一個溫馨
的回憶；如今，重新審視羅清雲的作品，才發現他提到的「光復前後
的台灣」這句話必須重新解讀，其中似乎隱藏著羅清雲藝術中極為深
沉的奧秘。

　　「光復前後的台灣」不正是羅清雲的童年時期嗎？不正是他在田
間釣青蛙、在河裡撈魚、在慈濟宮嬉戲、在上白礁祭典中穿梭的童年
經驗嗎？不正是二戰後台灣農村最殘破蕭條、生活最艱困的年代嗎？
羅清雲畫印度、尼泊爾，我們或許可以替他舉出許多理由，例如異鄉
情調的憧憬、題材的特殊性、對悲苦生命的關懷……等；羅清雲自己
也沉迷於異國光怪陸離的景緻，而彷彿置身時光隧道中。

　　它們如此絢麗多彩，而宗教與時間使這一切多彩沉澱成一種
撼動人心的力量，我每每到這些國度旅行時，就愈能感受到
現代文明為古文明帶來的威脅，因此也更急切於為它留下些
什麼。[51]

　　各種解讀或論述，容或能詮釋羅清雲藝術的豐富內涵，但「光復
前後的台灣」恐怕才是隱藏在藝術家最內心的理由。

　　羅清雲三次造訪印度、尼泊爾，1993年我有幸和他同行，深刻的
察覺到他對印度的耽迷。任何時候，他總是瞪大雙眼，一臉激動的神

情。只要有人群聚集的地方，不論是小市集或是破敗的村落，他立刻要求司機停車。他整天東奔西跑，快門按個不停，整個人幾乎陷入了狂喜之中。印度的確是個讓人處處驚奇的地方，古老的宮殿城堡、殘破的村落、閒散的人群以及滿街的乞丐、牛隻……身歷其境有一種時空錯置感。長期在他心中縈繞迴盪的童年世界，卻在印度活生生的出現在眼前，怎能不讓他雀躍興奮！現實中的印度，帶著濃濃的淒迷與悲苦，這不彷若是隔著半個世紀所遙望見的「光復前後的台灣」景象的映照嗎？

童年經驗縈繞終生

　　1993年第三度手術後，羅清雲許多時間在病榻上度過，1993、1994兩年間，他在病榻畫了總數約五百幅的素描，其中超過半數描繪記憶中的童年景象。

　　這些素描留下了一條昭然若揭的線索，讓我們得以藉此尋繹羅清雲的藝術奧秘。他追憶少年時期的種種：趕搭「輕便車」、乩童的鯊魚劍、捕蟬、撈魚、鬥蟋蟀……從這些素描中，可以看到羅清雲對兒時生活的清晰記憶，他對每一個細節都瞭若指掌。他用心過著童年裡的每一年、每一天甚至每一分、每一秒，每一事、每一物、每一個影像、每一個風吹草動……童年生活的種種，全部都清楚的烙印在他的記憶裡，從未褪色。

　　試舉一幅作於1994年的〈紅格桌〉為例：紅格食桌、竹編的桌罩，長條板凳、木製飯桶、爬上餐桌的狗、竹製菜櫥……蹲坐在長板凳上的人以及吃飯的姿態……昔時生活物件與情景，巨細靡遺，猶如一幀泛黃的老照片，昔日情景鮮活浮現。

　　童年記憶似乎是他在生命晚期最深沉的撫慰。童年印象在相距四、五十年之後，猶能清楚的畫出，這樣的記憶力的確讓人驚訝！其實在驚人記憶力背後隱藏的應是羅清雲生命底層那個最真實的自我，

這是他生命的基調，如一心要返鄉的鮭魚。鮭魚憑著本能的味覺，找尋家鄉的味道，回到出生的河域；羅清雲也試著用畫筆回到他生命的家鄉、藝術的源頭。

羅清雲的晚年素描也透出一種酸楚，屬於「光復前後」那個匱乏年代的特有調性，此或即是他所謂的「窮人的福地」。這些素描也可以用來填補他尼、印主題未能解開的謎題。尼、印主題實踐了羅清雲的「巨構」企圖，但此種窮畢生精神以赴大敘事卻被架構在遠離台灣的場域上，這點容或遭到質問。透過素描，我們終於揭開這層謎底。他的素描所呈現的土地召喚、生命記憶的糾纏，映現了他的社會關懷、歷史探詰、自我探索與生命尋索。這些素描雖非巨構，但點點滴滴的敘述，卻是最貼近羅清雲生命底層的自我表述。

生命之真、藝術之真

「寫傳，待我從頭說起，話說五、六十年前，羅清雲就誕生於這窮人的福地，二大帝大趙（道）公的慈濟宮隔鄰咫尺……」；畫家不經意的一句話指引了一條線索，讓我們可以循線找到羅清雲的藝術源頭。葉王、何金龍引人入勝的交趾燒與剪黏等廟宇裝飾，引領羅清雲步入了藝術的殿堂；學甲慈濟宮對羅清雲藝術風格的建立，顯然是決定性的因素。淒艷瑰麗的色彩、流暢奔逸的線條以及繁複蚓繞的紋飾效果；在他畫作中所散發出的那種獨特韻味，在台灣傳統廟宇中找到了原型。

他所謂「窮人的福地」的童年生活感受，應該是深藏在生命底層的「內在小孩」，隨時在他的藝術中發聲，幽微的音調。

羅清雲的藝術世界是他童年經驗的延伸與擴張，糾纏著故鄉與異域、現實與回憶，時空交錯、意緒紛雜；而他畢生對生命的追究，對藝術的執著，使他的藝術總是多了那麼一份感人的魅力，讓他的藝術質地總是飄蕩著幾分淒美與悲憫。在羅清雲過世十幾年之後重新檢視

他的生命與藝術，只有一個結論——真，生命之真、藝術之真。羅清雲無論生命或藝術，都讓人尊敬，讓人懷念。

<div align="right">（原文刊登於《璀璨的浪漫主義：羅清雲紀念展》高雄市立美術館，2009.5）</div>

<div align="right">

壹

異域故鄉──羅清雲的童年經驗與民俗色彩

</div>

註解：

46 羅清雲筆記中筆誤為大趙公。

47 陳招棍先生為羅清雲從小學到師範學校的同學，也是生命中最關鍵性的朋友之一。羅清雲在記事中多次提及，包括相邀並鼓勵投考初中（北門中學）及台南考師範學校，濟助念師大美術系時的生活費等。

48 在羅清雲筆記中，屢屢提及同學與朋友間的相互切磋，例如侯立仁、王國楨等；而王德育在〈羅清雲的繪畫藝術〉文中也多次論及他受到西方畫派或大師的影響，如野獸派、表現主義、立體主義以及超現實主義、駒斯塔夫‧莫候（Gustave Moreau, 1826-1898）、巴黎畫派蘇旦（Chaim Soutine, 1894-1943）等。

49 學甲鎮慈濟宮共存有「孔明獻西城」、「狄青戰天化」等葉王作品百餘件，於民國69年被竊，後由震旦行購得，於2004年無條件歸還慈濟宮，現收藏在該廟文物館內。但在羅清雲的童年時期，這些交趾燒都完整的保存在廟宇裝飾上。

50 該文以筆名「賴雨」發表在《藝術界》，後來收錄在《羅清雲畫集──印度、尼泊爾之旅》中。那時他已經因鼻咽癌開過刀，談話聽起來已經十分吃力，但仍能充分理解他話中的重點。

51 參見：羅清雲〈羅清雲自序〉《羅清雲畫展》台北市立美術館，1984。

發現台灣的「氣溫」

劉文三的藝術覺知

　　九〇年代以來，「尋找台灣美術的生命力」儼然是台灣美術界最主要的課題。無論畫家個人的創作、市場拍賣會、各式各樣的座談會、各種類型的美術研討會、畫廊的展覽、以及美術館籌畫的大型展覽，無不圍繞著這一主題，從而塑造出了台灣美術空前的盛況與活力。這是一股莫可抗拒的大趨勢。台灣近代美術的發展，在走過了一個世紀的曲折道路之後，終於又回到了原點上，坦然面對自己的社會與文化，重新思考自己的面貌。此即所謂本土化思潮。

　　面對本土化思潮的衝擊，畫家的表現多采多姿。相較於七〇年代的鄉土主義者，九〇年代的畫家在創作態度上要顯得自由而開放。換言之，九〇年代的本土化已走出狹隘的地域主義迷思，企圖從各種不同的角度去發現台灣美術文化的面貌；表現在創作上更是萬鼓齊鳴，展現出無窮的活力。基本上，畫家在創作上對本土化的詮釋，角度是寬闊的，暫且拋開表現形式不論，題材上的五花八門就足以令人目眩神迷。對政治情境的諷喻、對社會現象的反映、對歷史文化的探掘……每位畫家各行其道且各有發揮；而畫家劉文三則圓熟的呈現他多層次的本土思維，從社會現實著眼、也從歷史文化下手，從本土意識思考、也從美學層面探討，為本土化作出深刻的註解。

　　自八〇年代末解嚴以來，台灣逐漸從一元化的威權社會向多元化的開放社會過渡，因長久受壓抑而潛藏的社會能量一下子釋放出來，

造成了一幅熱烈、喧騰的景觀，整個社會幾乎陷入一片狂喜之中。跟隨政治民主化腳步而來的是層出不窮的街頭運動、舉世矚目的經濟奇蹟則伴生了令全民瘋狂的金錢遊戲、日漸加溫的兩岸關係夾雜著統獨之爭……社會文化擺盪在文明開放與怪力亂神之間，充分顯現了台灣社會的生猛性格，似乎一切都介於秩序與混亂之間。

作為一個畫家，面對快速轉換中的台灣社會，劉文三是一個敏銳的社會觀察者；而豐富多變、矛盾兼容的社會現象，自然成為他創作上永不枯竭的靈感與畫之不盡的題材。劉文三的繪畫幾乎都取材自現實中，從廟會活動、各地的風光景色等日常生活中的見聞、社會現象的批判、到敏感的政治話題，都一一搬上了他的畫布。其中大部分的社會劇碼，雖然均以晦澀的隱喻方式呈現，但卻充滿了機智與詼諧。

劉文三雖然以台灣的社會現實做為創作的主要來源，但卻使用迂迴而世故的方式，讓社會現實與眾所皆知的民間神話、傳說或俗諺相結合，生動的勾畫出現實中一些發人深省的論題。例如〈以台灣為祭品〉一作，畫一黑臉惡靈的神像，正拿起被作為犧牲獻祭的「台灣」。〈大哥來了〉一作則刻畫民間傳說中的鍾馗，在群鬼的簇擁下出巡抓鬼。不論是把「台灣」做為祭品獻給惡靈，或是被群鬼前呼後擁的鬼頭鍾馗，這些畫中的情狀若與真實的社會情狀相參照，其尖酸的諷刺意味則往往叫人發噱。

劉文三擅長一種引喻或套用的手法，將現實稼接到俗諺或民俗傳說上，巧妙的避開了血淋淋的赤裸現實，委婉而尖銳的表達出對當前社會亂象的諷喻。他曾在〈關於我的油畫創作〉一文中提到：

> 我認為神話與傳說，具有某種超現實的神祕性，可以賦予我
> 在展現想像力時，能創作一些不可思議的可能性。因此，我
> 試圖從台灣民俗神話或傳說的情懷，切入於某些眾所周知的
> 政治、經濟、文化等事件中，讓歷史或民俗與現實的真實重

疊，以形成某種嘲諷、曖昧，或矛盾對立。

　　將這種剖析拿來印證其作品，我們就不難理解：他的繪畫何以總是在尖銳的諷喻中帶著幾分親切、詼諧的原因了。

　　劉文三對台灣民俗事物的情有獨鍾，並非偶然。他早年就對台灣民間的宗教、民藝、神像有過深入的調查研究，並於1977年出版《台灣宗教藝術》、1979年出版《台灣早期民藝》、1981年出版《台灣神像藝術》。此三本著作已奠定了劉文三在台灣民俗藝術研究上的地位，而長時間的田野調查及研究，他也深窺了台灣民間藝術的堂奧。台灣民間藝術中的精神已深入他的生命中，並在往後的藝術創作上產生了決定性的影響力。

　　早在一九七〇年代鄉土運動時期，劉文三即拒絕對「鄉土」作浮面的詮釋，而以深刻的研究來回應。儘管這種深沈的回應在當時並未獲得應有的重視，但今天看來，更可證明他對扎根工作的先見。他在最近接受賴瑛瑛訪問時就指出：

　　　……我們開始倡導台灣民俗藝術，進行扎根的研究，但這些
　　努力幾乎都為鄉土主義所掩蓋……當時有人畫茶壺、民藝品
　　之類，但我隱藏起來沒有畫，是因為覺得畫表面的形象並不
　　夠。所謂『鄉土畫家』並非畫些鄉村景致、稻草堆、幾頭牛
　　就夠了，應從本土精神去提煉。（1996.11《藝術家》）

　　從劉文三近幾年的作品來看，他對「本土精神」的詮釋，已超越現實或民俗，而指向了一個更高的層次。

　　劉文三從民俗文物的調查研究，進而探索本土文化的根源，並在創作實踐中，逐漸體悟出了台灣美術的活力之所在。他說：「每一件生活用品都蘊藏著民間審美的標準。沒有所謂好或不好，美或不

美，而在歷經長時間的生活使用後，慢慢形成美感基準。」的確，美感應該指向一個更高的意義，否則將流於無根的空泛。他在藝術創作中，不僅在題材上從台灣的社會現實出發，在手法上運用民間「俚諺」，更在風格上發展出了真正屬於台灣的美感經驗。

在劉文三的繪畫中，往往瀰漫著一股濃烈而粗獷的氣息，迴異於一般所熟悉的「名畫品味」。

每一種文化都有屬於自己的美感品味。在台灣，我們的美感大致都是舶來品味。本土品味被與土、俗劃上等號，被認為難登大雅之堂，只有法蘭西式的優雅才是美感的標的。對於這一點，劉文三則有十分精闢的見解：

> 從繪畫的粗俗與精緻的表現中，我選擇沒有西方繪畫美感的本土性粗俗作風。希望能尋找本土性繪畫藝術的另一種美學基礎，從人類本能的繪畫感覺與造形能力中，由較具大眾化的民俗題材，尋找出台灣共同的美感欣賞角度——也就是從大眾生活文化中的美感圖像，尋找被認同的繪畫親和力。（〈關於我的油畫創作〉）

藝術中的粗俗與精緻或許是一個引人爭議的話題，但無視於生活中、甚至是在我們血脈中流轉的美感經驗，捨近求遠，而追求一種與我們本身的文化大異其趣的品味，則值得我們深切檢討。

十九世紀法國文藝理論家泰納（Hippolyte Adolphe Taine, 1828-1893）就提出「物的氣溫」與「精神的氣溫」，用以詮釋不同地域、不同文化下的藝術。他認為：每個地帶都有其自身的耕作法和固有的植物，而兩者都隨著地帶的開始而開始，也隨著地帶的結束而結束。地帶代表一定的氣候、一定的溫度及一定的濕度。「精神的氣溫」受到「物的氣溫」的制約。「物的氣溫」之變化決定某類植物的出現與

消失;「精神的氣溫」的變化,則決定某些種類藝術的出現。泰納以這種理論完整的詮釋了歐洲阿爾卑斯山南北藝術面貌的風格與差異。

劉文三的繪畫所呈現的濃烈與粗獷,大致表現在強烈的用色上。台灣地處亞熱帶,溫熱多雨,我們幾乎整年都生長在高溫、高濕的自然環境中。劉文三以自己的肌膚直接度量台灣的氣溫,信任自己的切膚之感,他繪畫中鮮豔的紅與綠所呈現的濃烈與粗獷,更確切的說,應該是一種生理感受上的燠熱感。對於台灣自然環境,劉文三的感應是自覺的,他曾自我分析:「**我的色彩運用,執迷於偏重表現台灣氣候中的溫熱與綠意,也具有傳統民俗色彩的強烈感,這是我的本土性色彩的運用。**」(〈關於我的油畫創作〉)不只是在用色上所散發出來的燠熱感,劉文三的「精神氣溫」也表現在他縱橫揮灑的線條與筆觸間。他的線條與筆觸,就像生長在南台灣的墾丁那些植物一般,任意滋長,呈現為無拘無束的熱帶原始叢林景象。劉文三說:「**我追求繪畫造形的原始粗獷性,也追求筆觸的堅強個性。**」其實,這種滋生蔓長的筆觸與線條,實可視為他對南台灣熱帶叢林印象的美學轉換。而另一方面,這種「恣意生長」,不也是台灣當下社會現實的反照嗎?

某類藝術的價值不在於其色調的鮮豔或晦澀,也不在於其品味的高尚或低俗,更重要的是能在其特殊的風貌中,呈顯某種意義。劉文三以自己的姿態,選擇粗俗的真實,勇敢的拒絕了精緻的謊言,回歸到自己的社會與時代,也回歸於自己的歷史與文化中,並以之回應了環境的氣溫與精神的氣溫。劉文三在他的繪畫中,整合了現實中不可能並置的異質事物,豐富了其藝術的內容,展現了當前台灣美術旺盛的生命力,以最有力的方式詮釋了本土化的意涵。

(原文出處不明,2002)

微音
李朝進的幽微世界

八〇年代末，每次造訪李朝進的畫室，總是隔著一層煙霧和他照面。問他一天要抽多少菸，他也說不清楚，一根接著一根，煙灰缸裡滿滿的菸蒂。香菸大半是咬在嘴上或拿在手上自己燒掉的。李朝進抽菸，不全然是因為菸癮，而是堅持一種手勢，或是一種姿態。讓自己隱沒在煙霧中，的確是一種思維的姿態。這種姿態，幾十年了，他的畫室，一直都是飄繞著一層淡淡的煙霧。七〇年代末，李朝進開始把自己關進四維路的畫室。在畫室，煙霧相伴，他每天凝視畫布，身形孤獨，神情焦慮，像一個陷入苦思的棋士。在這之前，六〇年代末，才踏出校門的李朝進，三十歲不到，英氣煥發，即以「銅焊畫」驚艷藝壇；1969、1971年兩度參展巴西「聖保羅雙年展」，是他那一代最受矚目的熠熠新星。

銅焊畫——焦慮的滋味

「銅焊畫」是以銅片為主要素材，再加上銅絲、油彩及其他金屬零件創作完成。在六〇年代晚期的台灣，李朝進的「銅焊畫」絕對是「前衛」；其冷冽的質地、幽玄的意涵，引領了一個全新的走向，從此開啟了他的藝術之路。

李朝進1968年以「現代」的身姿來到高雄。高雄是否對他的「銅焊畫」創作產生直接的影響，誠難以論斷，但不可否認，以銅板取代

畫布,以切、割、燒、焊、腐蝕、敲擊取代畫筆的運作,不論在材料
或手法上多少帶有「黑手」的習氣。「銅焊畫」可能是第一批最
具「高雄」性格的作品。台灣六〇年代中期,美術上捲起一股前所未
見的現代美術運動的浪潮;文化上則在沉悶的社會氛圍中瀰漫著一股
存在主義思潮。兩者都對青年學子產生深遠的影響,基本上,「銅焊
畫」出現在兩股潮流的激盪下,形像化了那個年代的精神容貌。

　　台灣的六〇年代,那是一個令人「驚奇」的年代。那個年代的知
識青年被稱為「失落的一代」或「虛無的一代」。白色恐怖、社會沉
寂、政治苦悶、前景茫然則成了六〇年代的精神寫照。台灣社會相當
苦悶,找不到出口,「知青」激烈渴求內心的解放。王尚義(1936-
1963),一個早夭的青年,成了那個年代的精神指標;他身後出版一
系列介紹存在主義的文集,其中《從異鄉人到失落的一代》(1964 文
星)、《野鴿子的黃昏》(1966 水牛)最受歡迎,在當時的大學校
園,幾乎人手一冊。

　　「失落」、「虛無」,其實是現代主義與自由主義的映射;自由
主義要求的是政治上的自由,現代主義則要求的是心靈上的自由。在
一個政治嚴峻的時代裡,自由的渴求,的確令人苦悶、焦慮。卡
謬《異鄉人》中主角的荒誕體驗被借喻為「知青」自身的處境;沙特
的格言「存在先於本質」成為校園裡眾所皆知的口頭禪。開口閉口卡
謬、沙特,但內心的徬徨卻也寫在臉上。「嬉皮風」的吹襲,更加深
了內在的疑惑。存在主義者認為除了人的生存之外沒有天經地義的道
德或靈魂;人從現實中疏離,個體存在的核心價值趨向虛無,人在卑
微處境中痛苦難堪。

　　「我們這一代有靈魂的青年,哪一個不是沈浸在淚水中?」(《野鴿子
的黃昏》)王尚義的悲觀感染了那一代的青年;「存在主義」也讓許多青
年學子無意間探觸到自己的「虛無」,並質疑自己的「存在」意
義。「存在的焦慮」成為普遍的病徵。

「銅焊畫」散發著苦悶焦慮的氣質;某種痛楚,某種孤寂,鬱鬱寡歡,符應了那個年代的氛圍,體現了深埋在每一位六〇年代「知青」心靈深處的孤寂與不安。割開的裂隙、森冷的金屬色澤、燒灼的氣味,以一種隱晦的音調吶喊,聲嘶力絕;物件的拼貼,裂口的縫合,卻又帶著一點頹廢的嬉皮風。

李朝進的「銅焊畫」,詮釋了六〇年代台灣社會的憂鬱,帶點玄奧,更多孤寂。這是存在的焦慮,是一種精神困頓。從〈廢墟〉(1965)、〈流浪者〉(1971)、〈繪畫7102〉(1972)等,金屬線補綴的裂口成為「銅焊畫」的標幟;沒有體溫,只有金屬的灼熱。「獨行」或許真的是一種心情告白;〈獨行〉(1972)呈現一片懸疑不定的時空,沒有方位,沒有出口。好抑鬱的心,好孤獨的人啊!李朝進的「銅焊畫」固然從深層反映出那一輩「知青」的精神容貌,卻也讓自己陷入焦慮的深淵中。

落日——鄉愁的符號

七〇年代初,一群年輕人相約「保釣」去,長期的苦悶有了紓解的出口。釣魚台為台灣傳統漁場,1971年,美國同意將釣魚台交予日本,立即引發留學生一連串的保釣抗議活動;而台灣各大學的學生亦發動密集的保釣運動。保釣運動基本上仍是「知青」的精神出口,他們的目光終於可以聚焦在現實和土地上,也開啟往後的鄉土運動之路。

八〇年代早期,李朝進用水彩畫了一系列的有關青山、古厝、太陽主題的作品。〈青山・古厝・紅太陽〉(1982),筆意酣暢,色調清冷,屋舍浮盪在青山外,虛幻傷感,紅色的太陽被渲染進一片大氣之中,朦朧憂鬱。大大的太陽,往往是這些畫作的焦點,其中可能隱藏著他真正的藝術題旨。但,李朝進的太陽,應該是「落日」,不是朝陽。這些畫,總是喚起「日暮鄉關何處是」的感懷,讓人陷入深深的愁緒中。

那個年代的鄉土運動，總是伴隨著鄉愁的音調。顯然，李朝進的故鄉仍存在心中的某處，那些磚牆紅瓦的房子、放牛與嬉戲……童年的記憶依稀仍在，只是偶然夢迴，故鄉卻忽然變得清冷蕭瑟，不再是溫馨清純的田園牧歌。鄉土似乎存在朦朧的煙霧中，鄉愁凝縮為一枚「落日」，孤懸著，真是「鄉土依舊在，幾度夕陽紅」啊！

整個八〇年代，「落日」不斷變臉。〈放生〉（1987）、〈飛翔〉（1987）、〈飛越〉（1988）、〈冰河〉（1989）、〈人生〉（1989）……，太陽的火紅褪去，變淡、變灰、變黑，也變得陌生、遙遠，並開始連結到難解的「人生」與玄密的「冰河」中，語意趨於隱晦。從1965年的「銅焊畫」〈遲降的太陽〉開始，「落日」就經常在他的畫中出沒，貫穿了他的整個創作歷程。〈日落〉（1994）、〈月蝕〉（1994）、〈日暮〉（1996）、〈灰月下〉（1996）、〈日蝕〉（1997）……，「落日」不斷現身，甚至有時陰陽易位，變身月亮，或以日蝕、月蝕的狀態出現，形象變異，甚至帶點鬼魅與不祥，讓意義更為含混。

「落日」意象的確令人疑惑。那個年代，鄉土就在腳下，並沒有離土地太遠，「知青」罹患的鄉愁其實不深；倒是一種虛無空茫的現代性焦慮朦混其中，擺出一副鄉愁姿態，以致讓人心靈失位、精神漂泊。沁染過六〇年代的焦慮，步伐就再也輕鬆不起來；另一方面，藝術創作如涉及生命探究，勞形費神，便難以再能安寧。生命何物？藝術何為？李朝進則將之凝結一枚「落日」，迷濛、浩瀚、孤寂，玄疑莫測。幾乎有幾百個問號扭成一團，李朝進以「落日」作為對自我生命意義的提問。

軀體——彷徨的表徵

「人體」在李朝進畫中有一定的分量。但，與其稱之為「人體」，倒不如稱之為「軀體」更為適當。他的「軀體」蒼白空洞，失溫失血，也失卻肉體應有的特質。這些「軀體」歷盡折磨，早已不成

人形；或者說，藝術家希望透過肉體的受苦以在精神上得到潔淨。

九〇年代，「軀體」開始出現在李朝進的畫中，成為藝術的主角。〈三等車廂〉（1994），身在人群中，卻是孤獨模樣；〈月蝕〉（1994），原本應是親密的家人，卻又各懷心事；〈白色的憂鬱〉（1994），肢體交錯，心神又毫無交集；〈來自窗外的異音〉（1994）聚集的一群人，卻看不到群聚的理由……。李朝進的「軀體」都置身在方位不明的所在，處在疏離的境況中。他所有的人物都忸怩掙扎，身形孤獨，兩眼空洞、體態怪異，也都各有所思。他的世界靜默，每個人都心事重重，似乎在和這個世界做一場沒有休止拉扯。這不是遊戲，那是一場生命搏鬥。

存在主義者強調人之獨立的個別存在，但基本上是悲觀的，他們的課題是：個體如何在這種焦慮不安的心境中，突破環境時空的慣性制約以安身立命。另一個角度看，李朝進的「軀體」也頗像班雅明（Walter Benjamin, 1892-1940）筆下的「漫遊者」。班雅明論及詩人波特萊爾（Ch. Baudelaire, 1821-1867）時說：「與其說這位寓言詩人的目光凝視著巴黎城，不如說他凝視著異化的人。」、「這是漫遊者的凝視……他在人群中尋找自己的避難所。」、「漫遊者」雖然身處於都市文明與擁擠人群，卻又能以抽離者的姿態旁觀世事，而在其漫遊的過程之中不斷地體認、思考與驗證。李朝進的「軀體」似乎處在漫遊的狀態中，只是他們都心煩慮亂，不知所之，比較像「異化」的人；倒是藝術家本人，可能才是一個真正的「漫遊者」。陷身在一個現代都會中，他讓「軀體」介入，讓自己抽離。

經過「鄉土」洗禮，李朝進的心神並未得到安頓。〈放牛的日子〉（1994）裡，牛的形體難辨，只有牛頭隱約浮現，兩個牧童俯趴牛背上，三者彼此之間毫無交集；〈童年〉（1994），似乎是個遙遠的夢境，猶新的記憶卻又形影模糊；〈童年的記憶〉（1995），本是一個放羊的歡樂日子，卻心事凝重。即便化身佛陀——〈非相〉（1987）、〈無言〉（1987）——凝視現實的色相世界，一樣憂容滿面，心意難決。他

的軀體或人物來自現世,卻無處落腳,活在不確定的虛空中,傳遞出一種陌生感,荒謬感顯而易見。生活的記憶,竟變成一場虛構!這些形象都冷漠疏離,某種存在的焦慮、某種心神的徬徨呼之欲出。

鴿子偶而出現。鴿子,自由的渴望?還是漂泊的象徵?「十字」常不經意的浮出,隱微、浮動,是靈魂的指標?還是肉體的救贖?李朝進的藝術中的人的軀體,總是體態窘惑、心神徬徨,處境十分淒迷。我們被帶到一個象徵世界裡,容顏枯槁,心神飄蕩,遠離塵俗;肉體的庸俗與現實,在那兒似乎沒有一席之地!

「筆墨」——塊壘的形狀

〈肢體語言〉(1990)在李朝進的作品中是少見的「水墨畫」;用色淡雅、筆韻豐足,具高度的「筆墨韻味」。筆墨,既是形式,也是內容,蘊含東方美學的精義。〈肢體語言〉表現出豐盈的「筆墨韻味」,正反映畫家對東方美學的深刻體悟。六〇年代的文化論戰,以「東方/西方」作為核心論題,而那是李朝進成長的年代;這個議題對那一代人而言,就如植入意識中的晶片一般深植人心,在創作生命的底層持續發酵。〈肢體語言〉之前,李朝進不曾以水墨媒材創作,他的水墨運用應該來自水彩經驗的轉化;〈青山‧古厝‧紅太陽〉(1982)中,那種筆意、那種色調,以及那種隨意流宕、涉筆成趣的舒暢詩意,筆墨韻味濃厚,東方情調昭然若揭。

李朝進曾經嘗試用毛筆畫油畫。用尖軟的毛筆沾著凝重的油彩在畫布上作畫,的確讓人意外,但並不是突發奇想。這是一種表現的野心,更是一種文化的意圖。仔細閱讀李朝進的油彩作品,以〈人與鳥〉(1994)為例,筆調猶疑滑走,線條浮動若游絲,形影交錯,色澤剔透雅致,某種屬於東方的浪漫調性呼之欲出。〈人與鳥〉不是特例。在李朝進的油彩畫中,墨漬般的油彩堆疊所營造出的含蓄抒情的浪漫調性,是他藝術中普遍的質地。看李朝進的油彩畫,有時候可以

在雅緻細膩的質地裡看到一種透明的連續感，好像一個永遠靜不下來的心思在油彩裡打滾、綿延，韻味深遠。他的油彩裡，有一種轉折澀進的跡痕，並顯現為精微的質地；這是藝術家之獨特工具──毛筆──所煥發的獨特光輝；也是他手與工具、物質與心智之間的交鬥記錄，這構成了李朝進獨特的藝術容貌。有時，他的油畫筆也會以毛筆的姿態運行。「筆痕墨韻」或許也是解讀李朝進藝術一個關鍵的切入點。

油彩以「筆墨」的姿態暈染出的藝術天地，模糊了事實與虛構，也模糊了夢想與現實的界限。筆線墨韻通常散發抒情寫意的特性，喚起舒暢的聯想，使近似抽象的線條成為現實知覺婉轉意緒的反映，詩意豐盈。只是，在李朝進的油彩「筆墨」中，抒情的外表卻隱藏了一股莫名的抑鬱感，荒涼蒼白。自來，傳統文人在筆墨間涵養天地氣韻，造就胸中逸氣，但也在筆墨間經歷世事滄桑，形成胸中塊壘。荒涼蒼白是逸氣？還是塊壘？看李朝進的藝術，還是令人着迷。

「筆墨」的靈虛特質，讓李朝進遊走在現實與虛幻之間，穿越一個似乎不屬於這個世界的時空；他的逸氣顯得鬱鬱寡歡，他的塊壘深沉蕭穆。六○年代以來存在的焦慮似乎一直沒有從他內心完全消褪，也一直隱伏在他的藝術裡，並如幽靈般潛入逸氣之中，也隱匿在「塊壘」之內。他的藝術味覺苦甘交雜，更耐咀嚼。

形上的憂鬱

走入二十一世紀，李朝進並沒有更換心情。他的畫室依然煙霧瀰漫，焦慮依然寫在臉上，畫室成了他藝術與生命的歷險之地。他似乎在孤寂的宇宙中獨自前行，那種銅焊、那種落日、那種軀體，那種筆墨，周邊奇特的荒涼。他忍受孤獨，享受孤獨，以保持精神的潔淨，也找尋一種說話的正確音調。存在主義的先趨齊克果（Soren Kierkegaard, 1813-1855）說：「冒險造成焦慮，不冒險卻失去自己。」、「個人必須勇於面對和

克服焦慮，以避免內在的貧瘠。」

李朝進認為他的繪畫，「來自於生活又回向於生活」；他說：

> 七〇年代，抽象「現代」回到素樸鄉情的原點。我再次從頭檢
> 視傳統文化、比較西方文明、關懷環境變遷、人間冷暖及生
> 活感受和體驗……現代與傳統、新與舊以及潮流傾向並非絕
> 對的因素，我關心的只是藝術的本質追求；自己的作品是否
> 與自己生活的脈搏跳動一致。

面對現實處境，藝術家往往顯露「無奈心境」（李朝進自述）；面對藝術的本質追求，則不免焦慮徬徨。在李朝進的藝術歷程中，雖然企圖回歸生活，但，「西方」是一群今生的厲鬼，如影隨形，「東方」則像一抹隔世的幽靈，陰魂纏身。太多的思慮，讓藝術家的心神在漂泊之中迷失；迷失無疑是最形上的憂鬱。李朝進隨時都陷於困惑之中，在孤獨中直面和審視自己的心靈。創作對李朝進而言，的確是一趟心靈的冒險之旅，沒有行程、路況不明、路標遺失。藝術本質何在？歸宿何在？他提問不斷、思慮糾結。在畫室，他一菸在手，將自己鎖入煙霧之中沉思；他以心靈觸碰、以肉身涉險，要親探藝術、親探生命。李朝進心靈之孤寂全寫在臉上。

李朝進的藝術，指涉現代人所經歷到的漂泊命運或存在的徬徨，一如虛幻海市蜃樓，把現實顛覆成自己心靈的鬼魅投影，其表面優雅隱藏著來自異域的幽魂，讓人心神迷惑，造成難以指認的錯亂。露出畫面的，可能是冰山一角，他的藝術，大半仍隱匿在煙霧中。英國詩人濟慈（John Keats, 1795-1821）說：「聽見的樂聲雖好，聽不見的卻更美。」李朝進的藝術，需要我們穿透表面的迷霧，仔細聆聽。

疲憊而熱烈的墨漬

洪根深的現代人

　　洪根深的畫總置身在複雜的時空交錯中，冷鬱陰沉、人影幢幢，充滿了疲憊而熱烈的聲音。他畫中最常見的是扭曲變形的人物，有時像是失去了血肉的軀殼，有時則是被捆綁得面目全非的俑偶。這些形象到處充塞，永不安寧，強烈地反應出畫家對世間的關懷與無奈。從早期的山水形象到目前的人生景象，洪根深經歷了困頓的旅程，不斷地深思反省，並隨時調整自己的向度；這對畫家而言，是一種心智的歷練，也是精神的折磨，洪根深兩眼深邃，瘦骨嶙峋，或許不無原因吧！

人道精神的詮釋

　　洪根深雖以水墨來從事創作，但卻不能以此將之歸類為「水墨畫家」；蓋他對「水墨」媒材並不依從長久以來所被認定的屬性去發揮，而完全以自己的方式去運用它，遂賦予「水墨」全新的內涵。換句話說，洪根深的「水墨」已脫離了雲山飄渺的傳統山水畫境，並走出了「氣韻生動」的審美範疇。所以「水墨畫」這個具有深厚歷史意象的名詞，實在已不能概括洪根深為「水墨」媒材所開拓的新樣貌。

　　「國畫」是國人對傳統繪畫的統稱，在過去幾十年來，因不斷地變革而出現了一些新的樣貌，有人遂以「水墨畫」來稱呼這種改良的國畫。所謂「水墨畫」一般都不再使用傳統的皴法來刻畫山水，取景

也吸取了西畫的特點，大致可以歸納為下列兩類：一類強調「造境」，改變原來的山水場景，而以個人的「孤高」做為藝術的真言，把畫中意境導向更空幻的虛無的境地；一類則倡導「寫生論」，趨向於逼真的現實景物之描寫，以寫實手法在筆墨上追求意興的抒發，墨痕點點，看來頗為瀟灑自在，頗能讓人耳目一新。但嚴格說來，他們大多在「水墨」與「宣紙」的材料特性上著眼，意識上仍是「氣韻生動」之傳統審美觀的延伸，大概是強烈的傳統意象令人難以擺脫吧！洪根深雖也使用「水墨」，但他心意完全放在對「藝術」的詮釋上，所以他能夠拋開許多長久以來所被認定之「媒體屬性」的桎梏，而專注於他的藝術世界；使得水墨在他手中能幻化出許多新的可能，拓展了新的屬性。他開拓了自己的語言，以此展開的藝術世界當然會有獨特的面貌與深刻的內涵。

創新的水墨傾城

　　另一方面說來，洪根深的水墨面貌實根源於他的藝術觀——正視現實的「人道」精神。他用人道精神來審視世界，詮釋藝術。十年前，當他的「觀點」從純淨的天空掉落到萬丈紅塵時，心境就不再清明無染；畫面上的群山、飛鳥、樹林、煙嵐頓時消失，苦悶氣味逐漸在畫中低吟起來。他再也無法閉門清修，水墨也不再悠閒，人間事物的沉重負荷，使他轉化成為一個滿腹心事的文士。

　　古來中國畫家們藉物詠情，他們較關心的是個人生命的福祉，即使近代「水墨畫家」也脫離不了王維式怡然自得的個人情懷；把自我置身在遠離人間煙火的自然情境中，以「超然物表」自豪，這其中當然隱含了深奧的人生哲理；但放棄人生幸福，不屑於自了漢的行徑，洪根深的想法與胸襟自然要深沉許多。

　　他關懷人間苦難，把「人道精神」印證在藝術中；在新近的作品裡，人物已非本來面目，他用特殊的拓印技法，將之捆綁在層層的繃

帶之下，橫豎雜陳在晃蕩不定的時空中，看來徬徨無助，這是一群苦難的新人族！他用冷漠的線條和陰濁的墨色刻畫這些生存在機械縫隙中的人族，畫面總是窒悶得讓人透不過氣來，畫家似乎把自己壓縮進入冰冷的陰暗中，以羸弱的血肉之軀，背負這塊沉重的黑色十字架，擔任起救贖者的角色。他放棄了歡笑的權利，無心於鳥語花香、高山流水的人間昇平景像，畫面並不賞心悅目。他不是一個自求完成的獨善者，無意塑造優雅做心境上的逃避，本來藝術的追求，並不只是「視覺的愉悅」，對現實人生的關注與同情毋寧是更高貴的情愫。

洪根深似乎是一個悲觀主義者，這種悲觀主要是面對機械文明的批判心態；人類為自身的幸福製造了機械，機械卻改變了我們向來閒適的生活，褻瀆了人類的尊嚴，而成為新的上帝。當機械聲取代了笑語聲，馬達成為這些新族類的心臟，人變成了一團苦難的肉；那麼，藝術家的職責便是為這團苦難的肉尋回一絲靈魂！所以他的悲觀，其實是「積極的」。他的藝術觸及了人性中不愉快的一面，但其所扮演的救贖角色，要比優遊自在的人間貴族之孤高自傲的情懷更高貴而踏實。真情的悲號也許可以喚回飄蕩不定的靈魂吧！這是一曲現代人的招魂曲！

現代生活的經驗

洪根深的作品無疑也是「現代的」，這當然與他關心現代人的種種有關。他的「現代」並不在樣式上去求新，也不是西洋當代的翻版，應是我們社會之「現代意識」下的產物吧！

洪根深在民國六十八年前後的一批畫作，就隱約透露了這種心態；在那些看來類似風景的作品裏，他使用塑膠布拓印技法，使形象極不確定而富於流動感，加上暗紅色的渲染增強了畫面的沉悶氣氛。或許可以這樣說，在這些陰沉的「風景畫」裏，他尚未完全去山水的外衣，而骨子裏卻藏著一粒不安的種籽，充滿了疑慮和緊張；那麼，

今天的「人之形象」的作品，不論在外表或實質上，更能契合他的心意，也更加的完整了。

七〇年代以來，我們的社會經歷了強大的衝擊，經濟突飛猛進，國民所得快速成長；生活的現代化卻造成心理上的適應問題，價值觀逐漸混淆，意識上變得盲目和急躁。又六〇年代前後之文化論戰的結果，五四運動以來的論爭主題——東方與西方、傳統與現代，已不是創作思考的重點，許多人把心思集中在「鄉土」問題上，於是「懷舊」的鄉土主義盛極一時。洪根深卻把目光凝視在更為明確的現實上，用「生活」來溶化這個不可踰越的鴻溝——東方與西方、傳統與現代。換句話說，洪根深以生活做起點，他的藝術乃是從最切身的體驗中提煉出來的。當畫家的觸角張開為天線，吸收來自四面八方的訊息，他咀嚼這些訊息，然後吐出自己的真言。如果「現代藝術」不是被架空的「前衛」，那麼，洪根深築基於現實生活的作品，應是我們最感同身受的了。冷漠的人物潛藏在或濃或淡的墨漬中，表情消失了，人物之間也不再對談，把現代生活的經驗——人的疏離感，赤裸裸地揭露出來。

洪根深的作品並不是單純、愉悅的那種。有人說「要成為一個藝術家，得先學會做一個人」；他信仰「人道」，滿腔悲天憫人的胸懷，他的藝術從這裡出發，一方面拓展了水墨的領域作形式上的革新，另一方面則指明了現代人的精神面貌作藝術內涵的置換。他雖然強調藝術的現實性，卻不屈從現實，所以也不避諱經過多重轉折而顯得晦澀的意象；他手中握著唐·吉訶德的寶劍，於是眼前幻出執著不屈的情緒，一幅幅現代人的苦難圖，充分流露出浪漫英雄的胸懷。一個時代的藝術必需和它的精神內涵相一致，洪根深的作品所帶給我們的，正是現代生活中一劑苦口的心靈良藥。

（原文刊登於《台灣時報》1985.10.9，收錄於洪根深《藝術泥爪》）

輕盈或沉重

楊成愿「台灣近代建築系列」

　　楊成愿的創作向來都是系列性的，如早期的「化石與空間系列」、1990年審的「台灣名蹟系列」、1992年的「台灣時空系列」以及最近的「台灣近代建築系列」。系列性的創作都有特定的探討主題，早期的「化石與空間系列」，楊成愿把時間推至遠古，把空間擴至無限，探討時空的轉換與生命的遞嬗。

　　九〇年代以來，他關注的焦點從浩瀚的宇宙虛空轉向切身的「台灣」之上。「台灣名蹟」、「台灣時空」、「台灣近代建築」等，或都只是權宜上的標題，並不能代表他藝術內涵的全部。基本上其風格仍是一致的，但他將時空拉近，卻使他的藝術更具血肉。

　　楊成愿以「台灣」為探討主題，但他並沒有把目光對準現實的台灣，而讓思維穿越時間之牆，審視先人生活的舞台，尤其在「台灣近代建築系列」中，將許多今天仍然矗立在我們生活中的「近代建築」，再推回歷史的空間中，像一首史詩，一幕幕的歷史影像掠面而過，我們彷彿回到了時光隧道之中，勾起了一股淡淡的愁緒以及某種切膚的酸楚感。

台灣近代建築的形成

　　所謂「台灣近代建築」，指的是日治時期引進的仿西洋古典建築。日人初領台灣，為發展都市現代化，也為了除去根植台灣社會的

文化意識,開始拆毀台北城內具歷史意義的建築。1990年起,開始修築鐵路、改建街道,陸續拆除西城門、東城門、北城門的外廓及所有的城牆。而清代重要的建築如登瀛書院、天后宮、布政使司衙門、籌防局……等,也都拆毀遷移,台北城的歷史原貌逐漸失去。在日本人投下大筆經費從事都市發展與鐵路建設的同時,「近代建築」則開始登臨台灣,如鐵路線上的高雄、台南、台中及有台北火車站,分佈在南部、東都的製糖廠,高雄、基隆的港務局等;而以當時行政中心的台北興建的最為密集、多樣,如現存的總統府(原總督府)、中山堂、監察院、台北賓館、台北郵局等。

就都市更新的角度看,建設與歷史意象或屬兩難,這也是今天我們仍然面臨的處境,但日本拆毀當時的信仰中心天后宮,與建省立博物館,拆除武廟改建為司法大廈,則充分顯露出日本人對原有文化意識的戒心。

「台灣近代建築」以圖像的性質出現在楊成愿的畫面上。總統府、省立博物縮、台鐵舊舍……等,大多以線描或簡明的正立面姿態,虛懸在背景之上,淒淒冷冷,失去了它原有壯麗的真實感。

建築文化的解體與置換

文化是累積而成的,不可否認,日治五十年期間,是台灣近代史上的一段特殊經驗。台灣近代建築是日本人精心設計的「文化置換」行為,以之取代舊有的文化象徵。拔除具有文化記憶性質的建築物,似乎是藉以模糊台灣人的歷史記憶;但另一方面,「近代建築」的引入,也同時引進了日本明治維新後的新建設與新觀念,把台灣推上了近代化的路上。「台灣近代建築」正標誌著這一段特殊的政治經驗;在日人「文化置換」的手法下,台灣舊社會逐漸解體,有形的歷史文物正在消失,無形的文化意識也開始溶解,異質文化滲入,整體文化被置換,但也被豐富了;而被「圖像」化了的「近代建築」,其意涵

已超越視覺表象，成為這段歷史階段的文化標記，喚起了台灣人一段不太愉快的記憶，也隱含著這塊土地的苦澀。

　　「台灣近代建築系列」中，另一個鮮明的「圖像」則是各種版本的台灣古地圖。以今天精準的測量技術來看，這些古地圖特別顯得稚拙、樸素、方位錯亂，除了依稀可辨的番薯形狀外，每種版本之間均存在很大的出入，看來親切，但也十分遙遠。這些古地圖似乎是先民徒步測量的產物，其拙稚的外形彷彿又把我們推入了草萊初闢的景況中。所謂「篳路藍縷，以啟山林」，我們彷彿可以從這些地圖中瞧見一群離鄉背井、腳踏草鞋、頭頂斗笠的拓荒者，正冒著汗水一步一步地丈量這塊土地。

文化的衝突與重估

　　地圖上標示著許多類似地名的文字，但仔細閱讀，又叫人滿頭霧水。楊成愿使用的是「日式漢字」，朝顏（牽牛花）、芝居（戲劇）、海老（蝦子）、素敵（絕妙）、放題（自由）、稻妻（閃電）、無駄（浪費）……「日式漢字」被反復使用在作品上，而與地圖之間形成某種不明的對應關係。漢字語意與日式語意間的糾葛、地名與漢字的分離、「日式漢字」印在台灣地圖上的錯愕……，而在意識中被喚起的是異族統治、是文化侵入、是「皇民化」的夢魘……，也有某種難以名狀的想像。

　　畫中的地圖實已失去了指示的性質，而是強烈的文化圖像，楊成愿每每以色彩加以強調，地圖分量幾乎與「近代建築」等量齊觀，圖像化地見證著從移民到殖民階段的歷史想像。

　　如果把圖像化的「近代建築」與「台灣地圖」視為楊成愿作品中的「零組件」，畫面中的量尺、量規般的線條，則是組構作品的「管路」系統。這些線條的精確特性與地圖的粗鬆形成強烈對比，並呼應著建築圖像的工程特質。如果把量尺般的線條與地圖對應起來，似乎

也可以發現某種隱喻正在畫中悄悄進行著;是土地丈量,也是文化測量;隱喻著土地的開闢與文明的進程,也測量著這個歷史階段在我們文化積累上的厚度。而量規有時蛻化為張滿弦的強弩,對應著地圖上的「日式漢字」及「近代建築」,令人心弦顫動,一頁滄桑的台灣近代史似乎又浮現到眼前來。

圖像的並置與對話

楊成愿的圖像,基本上是文化的;每一個圖像都包容著一組歷史概念的片段,都是一段文化反思。一般而言,「概念」在視覺藝術中易流於敘述說理,但楊成愿在「近代建築系列」中,則將這些概念片段「並置」起來,讓它們彼此對話。概念片段之間並無邏輯的必然,圖像在「並置」中轉化為思維的元素,而一場文化反思則隱密進行著。「近代建築」、「台灣地圖」、「日式漢字」與量規般的線條……量規般的線條尺弩……之間都有著訴說不盡的論辯與對話。

從風格上看,楊成愿的作品一向有纖細、優雅的特性,也充滿詩味,這種傾向在他早期的版畫作品及「化石及空間系列」中已顯現出來。而當他把焦距對準「台灣」時,卻在優雅的詩味中渲染了淡淡的酸楚味。藝術是文化最精緻的成分,楊成愿在藝術中,對台灣文化的反思,表面輕盈,內裡卻是血肉充盈而沉重的,往往叫人難以釋懷。

(原文刊登於《雄獅美術》266期,1993.4)

物的消磨轉化

黃步青「大地‧生命‧記憶」

　　偶而走進草叢中，經常會不自覺的被一種草子沾滿衣褲，長出這種帶刺的草子的野草就是俗稱的「刺查某」，它的生命力極為旺盛，在台灣的郊野中隨處可見。最近，這些惹人討厭的草子，卻經常出現在黃步青的作品上，有時沾黏在白色的布上，點染出一個個的人頭、肢體或樹木形象，有時則灑落在其他形物之上，成為一種揮不去的聲息。

　　「刺查某」只是黃步青的眾「物」之一而已。以實物做為創作的主要媒介，近年來，他的藝術世界幾乎完全是由「物」所構成的。這些「物」，並不是什麼珍奇古玩，而是一些生活周遭隨處可見的「常物」，也都是他平時到處蒐集來的。例如：式樣大小不一的瓶瓶罐罐、損毀廢棄的家具殘骸、各種的木質窗框門扇或抽屜、動物的頭骨、衣物、服裝人台、圖片、貝殼、枯枝、各種樹果……等等我們所熟悉的物。就某種程度而言，黃步青堪稱「愛物成癖」，而他的「物情」、「物性」也成了一種明顯的基調，貫穿了他的整個藝術世界。

　　此次在高美館展出的作品，創作期間前後涵蓋了十年；仔細審視他十年間的作品，可以看出黃步青創作、化「物」的方式。

　　以枯枝與報紙作為主要媒材，例如〈自然情懷之一、二、三〉（1989、1990）三件作品均將報紙纏結在枯枝上，再施以簡單的色彩塗抹，除了部分的木材外露外，大部分均以報紙加以包裹，瓶子

與電話聽筒亦不例外。雖然刻意強調自然物與文明間的對比,但調子被壓抑在同質的氛圍下,而呈現一股淡淡的憂傷情懷。

枯枝之外,他也大量使用各種加工過的木料。例如在〈手〉、〈飛行器〉、〈頭像三〉(1994)等,幾乎純以如桌椅零件、廢棄的窗框、窗頁等木料殘骸組構的。而這些加工過的木料殘骸也是他大部分作品的基調。例如〈聖像〉(1991)、〈內裡的省思〉(1994)、〈蓮〉(1994)都是將模型人安置在由家具殘骸所組構的場域中;而〈藍色記憶〉(1994)則在藍色的門扇上安置了一輛腐朽變形的腳踏車。這類作品,在異質材料的對比下,往往散發出一種詭異淒迷的氣息。

各種瓶罐亦在黃步青近作中形成另一種景觀。通常,這些瓶子都會在整齊的木塊或並排的抽屜行列中。在〈黑色、種子〉(1994)中,一支支漆成黑色的瓶罐整齊的排列在牆上錯落的舊木塊上及桌子上,再加上「刺查某」的渲染,塑造了一種莊嚴的祭典氣氛,神祕詭譎。

1991年開始,黃步青嘗試以「報紙紙漿」創作,〈現代詩〉即是一例。此類作品大多將「報紙紙漿」壓縮進模子內,變成「報紙板」或「報紙磚」;而〈天問〉(1994)則將之擠壓進「剖面模型人」中,成為「報紙人模」。在強力的擠壓下,隱約的文字愈顯疏離、冷漠;材料與造型間的辯證關係,則把對文明的批判轉化為淒冷的詩情。

黃步青對藍色情有獨鍾,這是海的經驗的浮現。黃步青的海經驗,常常是盛裝在瓶罐中或塑膠袋中的藍色的水,但,大部分情況則是更簡約的化身為一方藍色塊。在1995年之後這一藍色塊出現的頻率增高,例如〈大海的記憶〉(1995)、〈種子、樹、生命〉(1996)、〈大海與女人〉、〈肢體的對語〉、〈肢〉(1997)等。早在1994年的〈藍色記憶〉一作中,在那一扇斑駁破落的藍色門板上,已可以嗅出一股濃濃

的海味，其實，黃步青大部分的材料撿拾自海邊，沁滲在這些「物」上的氣息，已喚起我們對海洋的深深記憶。

黃步青使用的媒材大多是廢棄物，也包括部分的自然物，但都是日常生活可見、可觸知的事物。他把象徵消費文明及機器文明的廢棄物和現成品集合起來，表現都市文明的種種內涵及在此環境下的心態。黃步青也讓自然物在其中扮演著相當的角色，而且角色越來越吃重，藉由這些自然物，悄悄的將生命的聲息與奧秘帶入他的藝術世界中。不論是廢棄物或是自然物，在歲月的流轉中，它們原本都有各自的生命歷程；而今，它們不期而遇，在黃步青架設的場域中，彼此訴說著各自的命運與滄桑。它們像是久別重逢的家族，緊緊的相互依附，陌生而熟悉。這是一場自然與文明的交會，也是一幕現實與歷史的聚合。

一種「塊狀物」也常不經意的出現在黃步青的藝術裡，有時是報紙包裹成的團塊，有時是燒焦的木頭，但通常都神祕難解。塊狀物，是生命的原初狀態？是心力交瘁的生活現實？是化育不開的胸中塊壘？是交繞糾纏的生命情節？是渾沌初開的蒙昧狀態？包容萬象，隱藏了無窮的奧秘。就此而言，黑色的瓶子、種子亦是另一種型態的「塊狀物」。「黑瓶裝醬油」，實在難窺其底細；而種子，除了隱藏生命的所有奧秘，它是能量，也是希望。而抽屜、窗框則是他化「物」的場域，進行祭儀的黑箱，在此，對靈魂作了深度的觸及。

黃步青的藝術永遠給人一種難以言喻的淒愴感。這些被作為媒材的廢棄物，都曾與我們朝夕相處過，而那些自然物也都是我們所親切熟悉的。黃步青以拼貼、集合、裝置等手法，進行一場神祕儀式，將廢棄物轉化為心靈的投影。在對文明的檢視中，在對自然的巡察中，仔細傾聽生命的聲息；並以簡明的形式，在藝術的思維中將之昇華為一種哲思與情思。集合藝術家尼佛爾遜（Louise Nevelson, 1899-1988）的一番話正好可以用來詮釋黃步青的創作，她說：「一切的物體都是

重新轉變過的，此乃魅力之所在。這同時是翻譯和轉換。在我選擇
將一塊東西放在另一塊東西裡時，它即是活的並等待著那一塊。」
而在《黃步青1994自畫・自話》一文中，他寫道：

> 媒材使用主要考量的重點是：它們是否能適切詮釋自己的意
> 象；媒材與自我之間，也經常有種往返、再生現象，直到我
> 與媒材之間得到一個最愜意的和諧點；所以，創作可說是我
> 在物象、美感、意象三者之間的一場溝通。

在這場溝通中，黃步青點化他的「物」，在化育的過程中，讓其
本身的重量、體積和結構自我引導，並相互更換、旋轉、重組，產生
新能量，形成新生命。

黃步青以廢棄物拼構出一個我們似曾相識的情境，他以模糊的語
彙，指涉了一個難以言說的精神世界，充滿淒迷之情，喚醒了我們的
記憶，也把我們推進了沈思的深淵中。是物質在歲月催化下的消磨轉
化，也是生命在時間洪流中的悲歌嘆息。

（原文刊登於《黃步青畫集》高雄市立美術館，1999）

悲愴淒美

王信豐「土地印記」

　　王信豐的神情笑貌彷彿就在眼前，此刻重讀他的畫作，的確百感交集。去年（2014）在台中「順天建設藝術空間」舉辦個展時，他曾寫下一篇〈臺江永痕〉的自述，清楚道出近十多年來他的創作心境與對藝術主題的著迷：

> 乍見曲線交織的百里長灘／迴返曲折沙丘稜線／煙波千頃波光粼粼／綿延不絕的麻黃林／漫無邊際的菅芒花／飽滿翠綠的紅樹林／有透視感的電線桿／秋日光霞映照灣丘……杳無人蹤的秋日長灘／彌漫著超現實的氛圍／猶未曾捕捉到這一刻／冷豔欲絕的神韻之前……在歷史的滄茫中／在秋末的黃昏裡……在有生之年／以「西濱臺江」之名／書寫四季的美麗容顏／以美術工作者的身份／為臺江鑲上一絲美麗的金邊／並奢望留下一個深沉的印記

　　這篇文字可以說是畫家生前對他創作的最後陳述。王信豐最後的創作身影後來被大嫂林慧珍女士po在臉書上：他緊握著手中的畫筆，執著於刻寫著他一直眷戀不忘的濱海風景——一片迎著北風的木麻黃林。

　　約在2005年前後，他曾經把一篇文字放進以「高屏溪」為題材的

畫作中，這篇文字取自蘇格蘭民謠「羅莽湖畔」（Loch Lomond）的歌詞。歌詞表達了對家鄉土地與情人的無盡思念，悲愴而淒美。對照王信豐最後創作的身影，他真的是在「有生之年／以『西濱臺江』之名／書寫四季的美麗容顏……為臺江鑲上一絲美麗的金邊／並奢望留下一個深沉的印記。」他最後的創作身影上，仍然呈顯出對土地深深眷戀，而這一幕的確叫人動容。

王信豐從水墨入手，出道甚早，二十八歲（1980）時，就在台北「春之藝廊」舉辦了盛大的個人畫展；在這次展覽中「木麻黃」這種濱海植物的意象，顯得特別凸出。他不強調淋漓的墨韻，而以枯墨描繪迎著強風的稀鬆枝椏，孤傲而強韌。這個展覽可以說是他進入藝壇的「起手式」，似乎也預示了王信豐往後的藝術路徑；而當他二十年後抵達「西濱」之後，自然一眼就辨認出他的藝術目標與人生歸宿。

1998年後，王信豐花了十年的時間，傾全力描繪高屏溪。他開始改用畫布與壓克力顏料創作。在從事水墨創作二十年之後，決意改變媒材，他說：

> 我用畫布取代宣紙，壓克力顏料及其各種的基底材取代了以往的『水墨』，也大膽的使用了噴槍及各種可能的工具，不斷的嘗試與實驗對於媒材的掌控，也試圖探尋藝術的新領地。

媒材的改變，擺脫了某些水墨美學慣性，過去筆情墨韻的文人胸懷轉變為對土地的關注。在「高屏溪」的系列創作中，王信豐開啟了另一片新的藝術境地。「高屏溪」系列，題材鮮明，氣度恢宏，是畫家藝術生涯的一處高峰。

1996年前後，他曾有「綠島記行」系列水墨畫，枯筆勾描的方式仍是創作主調，只是淡墨的運用增加，但卻北風呼嘯、岩石清冷，而

在森冷與蕭瑟中增添了幾分孤寂與詩意。這是「高屏溪」系列的前奏曲。「悲愴淒美」一直是王信豐努力追求的藝術音色，他的藝術中，隱約吹奏著一曲詠嘆調，永遠籠罩著一層深深的荒涼與憂傷。那是藝術家長久以來對生長的土地與對自身歷史境遇最深沉的凝視與傾聽。對於「高屏溪」系列，畫家說：

> 春日的飽滿翠綠；夏日的激湍奔流；秋日綿延數十里的菅芒伴著呼嘯的北風擺盪；冬日乾涸的河床佈滿弧線的殘流迴繞在午後的靈氣與隱晦地平線上，交織成一種難以名狀的神祕、滄茫與遼闊。

對王信豐而言，凝視土地不只是在於它的自然形貌，也在於它的人文意涵，及其所謂「內在精神與外在的形式映照、對話」，「普遍性與特殊性間的矛盾統一」；或是「流動河流是大地讚美自然與人生時湧唱出來的讚歌」（曾貴海詩），「高屏溪」不是外物，它更接近王信豐的心境。

「木麻黃」題材在王信豐的創作中最早出現，而後是「菅芒花」，而後是「鵝卵石」，而後是「北風」。「木麻黃」是一種耐風耐鹹的植物，在強風的海邊環境，也依然能掙扎求生。相對於松柏的君子風範，「木麻黃」顯然土性堅強，其粗礪堅韌的性格與台灣土地的關連極為緊密。「菅芒花」在〈高屏溪〉中大量出現；一到秋天，在山坡、溪流到處滋長，一片白茫茫，以強韌的生命緊捉著土地，神祕滄茫，詩意深沉。「鵝卵石」也構成〈高屏溪〉畫作的重要景觀；畫面中，卵石向遠處的地平線無盡延伸，總會有一帶溪水穿繞而過，在寂靜中透露一絲柔情。歷經溪水沖刷的卵石，變成為台灣河川上最耀眼的音符；一如悄然沉睡的生命，用細微的音調互訴彼此的滄桑。王信豐捕捉這些相互依偎的音符，譜成了一種寂寥的土地之歌。

　　王信豐的藝術中似乎嗅不到東風的信息、也聞不到南風的氣味；他的畫中只有「北風」。他往往在清冷的晨光中，駕臨高屏溪谷，親炙「北風」的凌冽，傾聽高屏溪的嘆息。「北風」成了「悲愴淒美」美學最有力的註腳，形塑了王信豐獨特的藝術紋理。藝術家甚至追尋「北風」，溯風而上，走尋土地的氣味：四草濕地、七股潟湖、雙春海濱、鰲鼓溼地……都成了他流連尋訪的所在。蕭颯的鹽田風光、無際的魚塭景色、老鹽夫寮的孤寂荒涼……在這苦澀土地上的「北風」所吹出的信息，似乎深深震撼著藝術家，進而譜寫為一曲長吟不息的土地詠嘆調！

　　2008年之後，王信豐傾全力在「西濱」風景的創作上，而且用情更深。台灣西部濱海，夏天陽光熾熱、冬天北風凜冽，景物蕭索。王信豐頻頻造訪這個苦澀之地，開始對這塊烈日與北風的土地駐足思索。而這塊被泛稱為「鹽分仔地」的台南濱海地帶，有一股獨特的土地味覺，這或許是吸引畫家流連駐足的主因吧！

　　王信豐專心投入「西濱」創作，已是他在藝壇出道後三十年的事了。他的「西濱風景」，讓人猛然意識到他生命情境的轉變；他的人生已來到另一個階段！三十年的光陰足夠淬礪、純化一個生命。輕狂歲月或已遠去，嚐遍了世間的種種滋味後，對人生當有另一番體會，生命也愈為洗練。在王信豐的畫中，荒涼味與孤寂感越來越濃醇，而這正是一種對生命的體悟與吟詠。

　　在畫中，王信豐對木麻黃、菅芒花、紅樹林的蕭瑟，對沙丘、長灘、電線桿的無盡綿延，以及北風的凜冽與水光的寂靜似乎有著某種特別的感觸。這是否正對應著藝術家某種特別的心境？許多畫家都嚮往如畫的景色，為畫旖旎的風光而不惜苦苦追尋，而王信豐卻選擇來到「西濱」這塊苦澀之地。畫境即心境，此話不假，否則在庸碌的現實裡，誰能夠聽見北風的淒楚聲調？誰能夠體會沙洲漂移的不安？誰能瞧見平靜水光下的冷凝的愁緒？誰又能夠嗅出滲入土地中的百年苦

澀味？

「西濱」猶如一扇門扉，畫家獨自進入，在那裡找尋自己的風景。在這裡，藝術家猶如墜入了一個自我世界中，雖然孤獨，卻也超脫飄逸，靈魂獲得滌蕩。在「西濱」，王信豐讓自己沉溺於孤獨中，大有莊子「獨與天地精神相往來」的況味；孤獨帶來內在的寧靜，對生命及自然的關照視角也更為恢弘，洞察力更為敏銳。「西濱」畫作，土地味覺強烈，藝術家的心緒更是濃稠。藝術從來不是單純的賞心悅目而已，王信豐的藝術對我們而言究竟是一種刺痛？還是一種滌蕩？這或許難以確認，但面對藝術家意蘊豐盈的「西濱」畫作，總是讓人感慨係之，意緒激昂！

2015年，王信豐最後的這一年，他用生命最後的力氣完成了〈明月松間照〉、〈陳達的鄉愁〉、〈無言的海岸〉、〈燈塔餘暉〉等三十幅畫作。這些畫作，明顯的仍是他無法忘懷的「西濱」，而色調則更為森冷、畫意更為悽愴。這豈只是「西濱風景」而已！讓人強烈感受到的，仍是他2014年的自述中所提：「……杳無人蹤的秋日長灘／彌漫著超現實的氛圍／猶未曾捕捉到這一刻／冷豔欲絕的神韻之前……在歷史的滄茫中／在秋末的黃昏裡……」，那是一種對宇宙、對生命的無盡感懷！最後的三十幅畫作，他不負宿願——「在有生之年／以『西濱臺江』之名／書寫四季的美麗容顏／以美術工作者的身份／為臺江鑲上一絲美麗的金邊／並奢望留下一個深沉的印記」。

後記：本文乃依據筆者過去為信豐兄所寫的三篇文章〈對土地的凝視與眷戀—解讀王信豐的藝術〉、〈風景寂寥·心境荒涼——閱讀王信豐的畫意〉、〈孤寂的風景——關於王信豐的「西濱」風景〉，重新整理、改寫而成，除了陳述對其藝術風貌外，並藉以對其對土地的執念致上最崇高的敬意，以及表達對故人最深沉的懷念。

（原文刊登於《藝術認證》66期，2016.2）

飛揚的生命力度

書寫與李錦繡的藝術

　　黃步青交給我一片李錦繡的作品光碟，總數將近兩百幅，其中大半是「素描」。這裡的「素描」是指她信手拈來的「小作」，部份畫在紙上，也有許多是畫在透明的膠片上的。素材都是隨手取得，除了一般常用的鉛筆、炭筆外，也包括毛筆，以及其他任何可供塗繪的工具與材料。他的「素描」不拘形式，豐富多變，與她的「正式」作品有時難以區分，卻更清楚的保留了她創作思維的痕跡，可為李錦繡的藝術生涯作更詳細的註解。

　　有一張夾在素描中的創作隨筆被保留了下來，十分難得，李錦繡以文字記下了她個人藝術的思維。文字雖然簡短，但對照她所留下來的作品，確是十分貼切吻合。她畫「視覺範圍所及」的事物，「視之所及，無所不美」，並強調藝術家需要有「一雙會檢飾（？）的眼睛」，如此則「（到處）分分寸寸是美，空間感受是美，草草木木生命是美，線是美。」

　　驗證李錦繡畢生的創作，她的視線一直不曾偏離「視覺範圍所及」這個理念。她畫眼前的、身邊的、即景的、當下的事物，那些就在當前俯拾皆是、不假思索的任何事物。親人、自我、生活影像、居家空間……甚至是桌子、椅子、電扇等日常用品都在畫面中一再出現。她用眼檢視、用心體察，身邊的一事一物無不具藝術的質地。這些素描是李錦繡的日記：這是她的生活、她的心情、她的思索，也是

她的藝術。

李錦繡往往刻意忽略對象物的量塊感,而對線條情有獨鍾。她的線條繞著物像轉折遊走,深具書法美學特質。在隨筆中,她曾隱約透露出對書法藝術的體會:「一張畫猶如一張好書法,每字為美,整體是美,整體是內容思想,字字是痕跡。」鍾繇論書法之美謂之「筆迹」、「流美」,形容書法線條為:「摘如雨線,纖如絲毫,輕如雲霧,去者如鳴風之遊雲漢,來者如遊女之入花林。」李錦繡畫中的線條完全具有相同的質地。她將物像幻為線條,並轉化為豐盈的形象,流動著不息的生命暗示。

1989年前後,李錦繡曾跟著台灣書法前輩陳丁奇寫書法,每星期一次老遠從台南到嘉義,持續了好幾年的時間。那段時間,她對寫書法十分狂熱,記得有一次她邀了幾個朋友在家裡寫毛筆字,大夥兒一直寫到天亮,才盡興而歸。依我看來,李錦繡寫書法和作畫並無太大的差別,她將物像視如文字結體,讓心緒鎔鑄在筆痕墨韻中,免去對客觀物像的依賴與羈絆,更可以心無旁騖地把「筆墨」焦點集中在主觀的意緒上,讓毛筆遊走紙上,意興飛揚。

細讀李錦繡的畫,會不經意的循著她畫中的線條而去,進入另一個世界,所謂「幽至於鬼神之情狀,細至於喜怒舒慘。」她以線條架築的世界,無疑涵括了幽微、喜怒、舒慘的諸種生命情狀,時而輕盈流轉,時而急促猛烈,時而揮灑奔放,時而虬結沉鬱……而這正是藝術家心情意緒的真實映現。

她的作品均以黑白為主調,筆調凝煉,形影飄忽,具濃厚的抒情意味。這些人像人物面目往往難以辨識,但我懷疑,其中大多應該都是畫家的自我寫照。冷凝的室內空間、孤寂的身影,總是充塞著幽遠情思,部分作品可以約略看出畫家的形貌。無疑,這般畫意,這般情境,映現出畫家的藝術思維與自我觀照。李錦繡的藝術一直都有「書寫」揮灑的特質。她在作品中,大量使用黑白色,雖然顏料是壓克

力，但她的「黑」，一如水墨畫的「墨色」，低沉悠揚，體現出某種靈思與心境，是一種深邃的情意投射。

在她的素描中，尤其以那些畫在透明膠片上的作品最令人驚豔。因為在這類作品中，李錦繡的心境似乎也像膠片一樣，特別透徹清晰，為她長年對藝術的思索留下了斑斑跡痕。膠片素描大多作於1985年前後，正是她留學法國期間，主題幾乎都是人物，但對象已被簡化，現實中的質感消褪，而呈現為剪影般的「影」像。就像書法藝術一樣，李錦繡以「筆墨」之高度概括性涵蓋某種精神質素，物像細節被轉換為精微的情意，而流竄在筆墨間，這就是所謂的筆情墨韻；不是凸顯視覺上的細微觀照，而是靈思的飛揚流轉。

李錦繡也試圖將某種現代感置入她的「筆墨」之中。平面的色塊，空蕩的空間，讓置身其間的人物呈現出濃烈的孤寂感。處身當代情境，藝術家的心思其實是複雜的：資訊紛至杳來、思潮相互衝擊、社會氛圍渲染……創作思索千頭萬緒，現代藝術家心頭實有許多難以消溶的積鬱。這團現代積鬱甚至比傳統文人的胸中塊壘更為堅硬沉重。處理這塊「積鬱」，她不是採取抽絲剝繭的心理分析，而是以書寫方式，藉由沉鬱的色塊與線條、飄忽的光影與空間，直舒胸臆，因之，她藝術中總是迴蕩著一股幽遠難名的詩意。

「視之所及，無所不美」，李錦繡畫就在眼前的事物，尤其在她後期的創作中，此種信念更為確定。許多作品都以眼前的角度取景，畫面下方出現膝蓋和腳掌，室內家具則羅列在畫面上方，完全是一幅「不假思索」的眼前圖景。眼前圖景並不凸顯題材意義，而將重點擺在書寫上，並將書寫從對象物擴張到整個畫幅，物件的羅列布陳如書法結體，無物處則計白當黑，轉折頓挫之間，客觀物像轉換為生趣盎然的生命體。

在李錦繡的藝術中，創作即書寫、景物即筆墨、眼前即思維、現實即圖景。她的藝術並不企圖挑戰我們的精神承受力，而是以一種近

乎幽微的音調，輕輕唱出現代人的胸臆，而她畫意中永遠充塞著的那股隱隱約約對時光流逝的傷感則深深勾起我們對她藝術與生命的無限緬懷。

（原文刊登於《李錦繡素描集》東門畫廊，2005）

逸氣煙塵

倪再沁的水墨

　　二年前，倪再沁忽然放下了持續七年的油彩創作，畫了一批色調深沈、情意濃重的水墨畫，他在大學時代主修國畫，唸研究所時潛心研究中國書畫，但民國七十年自文化大學藝術研究所畢業後，即放棄「筆墨」改以油彩創作，直到最近才又重新執「筆」作畫。這種心路歷程的轉折，是畫家對藝術不斷地摸索、反省的過程，同時反映了倪再沁對「水墨畫」的徬徨與苦思；而這也是許多當代畫家共同的處境，大家都想要為「水墨」藝術開創一片新天地。

　　「水墨畫」長久以來一直在「文人畫」巨大的歷史身影下尋求生機。文人畫不論從其所表現的思想感情上，還是在創作方式上，都深植在中國文化傳統的精神中，其緣情寫意的特質，貼切地體現了文化深層中的僧道思想與士大夫階層的精神需求。但倪再沁是一個熱衷生活的人，文人畫中那些淡泊、超脫之情，雅俗、人品之論，那些瀟灑的筆墨韻味以及怡情適意的詩句、印語，對他而言只是一些模糊的歷史記憶而已，是一種遙不可及的雲煙，他不願再在這個巨大的身影下求庇蔭，找生活。

　　義大利雕刻家布朗庫西（Constantin Brancusi, 1876-1957）早年在羅丹（Auguste Rodin, 1840-1917）工作室裡學習一段時間後，若有所悟地慨嘆「在大樹底下，沒有任何植物能夠生長」而悻悻離去，終於為現代雕塑扭轉新機。倪再沁以對歷史文化之宏觀的角度，檢視過

水墨畫發展的困境，才不得不斷然離去尋求自己的抱負；他不願淪為一個沒落的士大夫，也不甘心成為一個在殘存文化中找尋剩餘價值者。

倪再沁對生活事物有廣泛的興趣，喜歡把觸角伸入社會的各個角落，他曾在美術館工作，經營過畫材生意，古董買賣，做過室內設計、廣告企劃，也先後進入文化、東海、中山等大學教書，豐富的經歷使他能深入體會各種層面的生活。這些年來，他把社會生活的感觸濃縮為一系列身材碩大，精神虛耗的「社會人」；讓這些擁腫的軀殼成為現代生活的見證者。處於現代生活的「社會人」或許是一群不愛深思的肉慾追求者吧！前年初他在高雄文化中心展出而招致不少物議的那些作品，正是這種「社會人」的典型寫照；他的畫面被一些巨大的身軀佔滿了，而毫無激情的肉慾場面是對現代人之冷感症的尖銳諷刺，是對現代生活之庸俗的冷酷剖析，也是對慾望橫流的社會唱出一首悲愴的輓歌。在這場「靈」與「肉」的爭戰中，是否也預示了現代社會的救贖之道？

倪再沁是一個快步走路的人，他敏銳熱情，環顧左右，是典型的這一代青年，不像上一代畫家往往純情地固守著自己的天地。他熱心參與社會事物，關心各種訊息，注意國內外的藝壇動態，更奮力於創作，把自己扮演成一個三頭六臂的現代人。二年前，他去了一趟新大陸，冷眼巡視這一塊「現代藝術」的重地；前年初，他回到從小只能於書本中認識的國土，倘伴在萬里山河中。他對這兩個類型的文明感觸頗深；其中有批判也有深思。一方面人類把自己塑造成天地間唯一真神而凸顯於萬物之中；另一方面則寄情山林，託身在蒼茫無盡的宇宙間。人類總在為自己創造「幸福」；但，或在「物質」的幸福中迷失了自己，或在「精神」的幸福中折磨了自己，「幸福」何在？倪再沁猶豫，徘徊，這個頑強的「現代人」乍現了無力感，其內心的矛盾、掙扎是可以想見的。如果「現代藝術」已把「現代人」挖掘得千

瘡百孔的話，是否可以找到治癒的良方？這似乎已經不是藝術的問題了。倪再沁不只關心「畫」，他更在意「人」。

胸中逸氣盡煙塵

　　大陸回來之後，倪再沁放下油彩，全心投入水墨創作。他曾在阿里山住了一段時日，最後到高雄外郊的美濃作畫。

　　美濃是一個清靜的農村小鎮、風光秀麗，沒有都市的塵囂，平遠綿亙的煙田更具特色。他希望鄉村的清新可以消除「現代」的煩躁，而大地的溫馨也可以撫慰「現代人」受蹂躪的心。他借宿農家，與老農閒話家常，散步在綠野平疇間，呼吸真正屬於大自然的氣息。他對美濃縱橫交錯的田畝特別感興趣，那應是人類文明的起點吧？我們是否應該回到最初的起點去？他用心去感受人與大自然之最原始而深刻的關係。他奮力作畫，一幅幅美濃的田間景色鮮明地呈現了出來。

　　倪再沁用俯視歷史文化一般的高視點來俯視這些田野，讓田畝把清朗的天空壓擠到畫面外，而呈現出濃厚的「人間」色彩。人類在「現代生活」中所遭遇到的挫折與苦難總是令人難以忘懷；在他筆下，美濃原本清新純淨的田園風光，竟然染上了一層鬱鬱的悲憫色彩，一畦畦的田畝化成一團團的夢魘，而那些寂寞的樹是否是人類靈魂最後之孤獨的守護者？

　　其實在倪再沁許多有關阿里山的作品中，也出現與美濃畫作中相同的特質。在阿里山他仍然見不到雲煙繚繞的人間仙境；他的樹林像是在抗議現代生活之空虛與污濁而高舉旗幟的示威者。是否「現代人」已經無福消受這種來自大自然的清涼？或者是我們的心已經破損到不堪修補的地步？

　　倪再沁是一個盡「情」盡「性」的人，他的視野太廣，關心得太多；他關心歷史文化，也關心現代生活的一切，這許多龐雜的訊息已在他的「情」、「性」深處成為一團糾葛不清而令人焦慮的結，所以

他的「情」、「性」一旦抒發出來，山林田野的清趣自然被淹沒了。

在阿里山他好幾次無法面對青山作畫，因而索性回到住處畫起被人呵護剪裁過的盆栽，或許只有帶些「人味」的事物才易於引起他的共鳴。最近他又少去美濃了，他開始畫些身邊的房舍；陰森的但都帶有幾許愛意與同情。他的情孽深重，所以他的「胸中逸氣」充滿了煙塵，他的視線無法離開這個令人愛恨交加的人間世。

倪再沁向來大聲說話而不擅輕聲細語，他在盡「情」、「性」之快時，毫無修飾，自然也不在意筆墨情趣。也許我們不禁要想，這些不太悅目的作品缺乏一般水墨畫特有的筆墨韻味，缺乏一股悠遠出塵的胸懷，筆不甜、墨不香，一點也找不到水墨畫中「應該」有的高雅、簡淡的特點。但是倪再沁不是一個在筆墨間找尋所謂「中國」的畫家；而且在真實的「現代」社會中，生活已不再是一種閒雲野鶴式的經驗，他不是「高士」，他不肯把自己放離人間，現實世界永遠是他安身立命的處所。他是一個「俗人」，那些筆墨韻味離他太遙遠了。

傳統繪畫，一方面由寫景到寫意，由外而內，由再現到表現，由無我到有我的發展中，達到了「緣情寫意」的最高境界；另方面也從描繪「對象」的氣韻，到講究「畫家」的氣韻，最後演變成為注重「筆墨」的氣韻；「氣韻」終於取代了「情意」而成為高人雅士的「玩物」，其實，倪再沁是「俗人」也是「高士」，他胸中有太多的塊壘，太多的情意要發洩。只是他的情已非「昔日」之情，而是從現實生活中，從現代人世的悲喜中得來。這種溶解在「聲」、「色」世界中的情意，當比從故紙堆中尋覓出來的「昔日情」更為真切吧！而他那些並不高雅、簡淡的墨韻也更為深沈、有力。

水墨的生機

倪再沁並不同於那種對著一枝小草歎息的「深情」的人，他想擁

抱更大的世界。王國維認為「境界有大小，不以是分優劣耳」，然而所謂「小境界」應當不是那種精神耗弱的感傷或玄虛的「禪機」，而是「納須彌於芥子」之深刻廣闊的情懷吧？如果當代水墨畫在筆墨韻味的追求中喪失了至性至情，或在「禪機」的玩弄中及廉價的感傷中消磨了寬廣的胸懷，都將抹煞水墨畫發展的生機。

倪再沁曾說，畢業後之所以「不敢」用毛筆作畫，是因為一下筆便落入故有的「筆墨」窠臼中，他無法逾越這道「方便門」。如今他讓強烈的「現代情」濃濃深深地印在紙上，不就是石濤所謂「縱使筆不筆、墨不墨，自有我在」。他「濃重」的水墨風貌，雖不悅目，但卻「賞心」。

林木先生在其《論文人畫》中的結語謂：

> 封建社會的糟粕，隨著封建社會的解體已逐漸消亡，但封建文化中那些構成民族文化精髓的東西，那些深刻地構成民族審美心理，審美意識核心的東西在新的社會條件下將仍然頑強地存在著，表現著，左右人們的思想，它是民族風格賴以形成和發展的基礎。（上海人民美術出版社，1987）

儘管「文人畫」這個名稱在今天已喪失其外在意義，但作為特定內涵的浪漫主義繪畫思潮，在今天和將來，仍將會對中國畫壇產生深刻影響。這是對水墨繪畫精闢深刻的論斷，而我們該探究的是：什麼是「民族文化精髓的東西」？什麼是「民族審美心理、審美意識核心的東西」？

什麼又是作為「浪漫主義繪畫思潮」的「特定內涵」？但我相信，那絕不是「筆墨趣味」或所說的「禪機」，也不是商業化了的「柔情」？

作為視覺藝術的水墨畫固然需要滿足某些視覺要求，但有感而發的「內情」更為重要。倪再沁從祖先遺傳而來的是那巨大的「塊墨」，是藝術寫情的真傳，他以悲天憫人的視點俯視「現代」人生的種種，斷然拒絕矯揉作風，他的畫因而具有了感情上的深度，而其所散發出來的熱「情」，實是水墨藝術的一線生機。

倪再沁的水墨，以一個接受學院傳統「筆墨」訓練的人竟然可以將「筆墨」忘得這麼徹底，實在是不可思議。捨棄「筆墨」傳統如同捨棄了「方便門」，倪再沁寧願成為一個藝術國度裡的苦行僧；選擇一條更艱苦的路，意謂著他有更大的野心；如果我們將「藝術」與「創作」等同起來的話，倪再沁這條以沈重、樸拙的濃墨所舖陳出來的藝術之路，可能是一條更為寬廣深刻的路。

做為一個「現代人」，在享受現代文明的喜悅之外，總是還帶著幾許疲憊的感受吧。而做為一個「文化人」，在面對四方襲來的大量資訊時似乎也顯得有些手足無措而更加深了現代人的徬徨。身為一個畫家，倪再沁固然同時承受了現代人的種種喜悅與文化人的諸多困頓，尤有甚者，當他面對「創作」時，這種福禍悲喜的莫名感懷必將更為深化。

倪再沁從學習「國畫」而鑽研理論（文大藝研所畢業），畢業後卻放棄水墨而從事油彩創作，而今（十年後）他又重拾「筆墨」，其苦澀曲折之心路歷程實出於對藝術理念與創作方向的不斷質疑與調適。做為一個畫家，尤其做為一個生長在「台灣」的「現代文化人」，是否因為處在特殊的環境中而要在創作上承受更大的折磨？小傳統下的鄉土眷戀與大傳統下的民族情誼、朝向現代文明的憧憬與歷史文化的使命感，以及俗世生活的追求與精神理想的嚮往…，在台灣之特殊的歷史條件與環境氣候中，這些不都是糾纏著台灣現代畫家之諸般難以釐清且無法平抑的心結嗎？

徬徨的現代人

倪再沁是一個充滿活力的現代人，他高度關注周遭的訊息，尤其是對歐美藝壇的動態從不放過，而對「達達」以來的藝術思潮可說是瞭如指掌；做為一個現代人的畫家，他不能忍受被摒棄在這種世界性的思潮之外，為了擠身於這股世界文化的潮流中，他毅然調起油彩以描繪出他對世界文化公民的熱望，讓脈膊隨著歐美藝術思潮的起伏而跳動。

翻滾在那些激烈轉換的思潮中，倪再沁似乎也罹患了人類在現代社會生活中普遍的適應不良症；慾望的洪流淹沒了人的本來面目，碩壯的軀體更襯托出貧乏的心靈，倪再沁用大型畫布刻劃這些面目全非的軀殼，成為一幕幕音調悽愴之現代人的獨白；這大概是現代人最真實的寫照吧？

從以歐美為主流的所謂「世界文化」的角度來看，基本上台灣仍處在這個世界文化的邊陲地帶；而許多我們所意識到的所謂「現代」之種種感觸，是否已被眾多的資訊或知識給強化了？亦或根本上就是藉由資訊而來的感受假像？「現代繪畫」懸浮在台灣生活經驗的上空是否顯得有些突兀？在邁向世界文化理想的過程中，我們的「現代意識」是否被過度膨脹了？在台灣所出現之高度成長的「現代繪畫」之各種時髦面貌，是否根本上就是一種無根的文化舶來品？

倪再沁放棄筆墨而以油彩追逐「現代」時，其內心仍存有許多疑慮，以藝術作為現實生活經驗之投射的觀點來看，這樣的「現代繪畫」顯得有些飄浮，然而作為世界文化邊陲地帶的台灣，又不得不向這個世界文化的中央望去，強迫自己吞下那些異味但好像能補身的維他命丸，我們的立場是不是有所偏差？

文化人的省思

倪再沁是一個學識豐富的文化人，做為一個現代台灣的知識分

子，歷史文化的使命感使他苦心為自己的畫藝尋求定位，他企圖擺脫文化上的遊牧氣息而覓一處可以繁衍生息的基地。在我們的生命底層中，都會有某些難以割捨的東西吧？就像長期在外飄泊的遊子對母親總有一份特別的依戀之情，就在浪跡油彩的世界多年後，倪再沁對母乳的溫馨興起了深深的渴望。

四十年來、作為復興基地的台灣，由於向大傳統回歸的文化教育政策，使得對母體文化的嚮往與地域性的親切感一起在這一代國人之意識底層中滋生共長。像是由失去鮮味的母乳和濃濃的泥土氣味混合調製而成的一種味道特異的養料，這一代在台灣的中國人，不都是在這種養料哺育下成長的嗎？但一方面大傳統在長期穩固的發展下，呈現出來碩大的身影與清晰的輪廓，另一方面小傳統卻在「荷人啟之、鄭氏作之、清代營之、日人據之」的歷史轉折中，由殖民掠奪到被視為「鳥不語、花不香、男無義、女無情」的蠻荒邊疆，再經「皇民化」政策的扭曲下顯得面目模糊，並喪失了歷史感，兩相比較，它們未能相稱地對等起來，這可從台灣目前水墨畫的面貌上瞧出一些端倪。

在台灣出生、長大的倪再沁，雖然啜飲著與這一代國人相同的乳汁，但他在面對這種經驗與知識的分歧時，有更為深刻的省思。他寧願把雙腳站在實實在在的、可以觸及的土地上，以之作為遙望那個親密而又陌生的歷史身影或是作為遙望世界景觀的基點；換言之，倪再沁企圖以台灣之現代生活的經驗去統攝各式文化資訊，作為他藝術創作的根據地，他在檢視台灣藝術的種種面貌後，決心調整視野，而用「筆墨」來注視這塊他生息的土地與生活的周遭。

品味的質疑

島嶼的特質使台灣在文化上遭受更多的衝擊，尤其是六〇年代以來，現代化的推動與工商經濟的繁榮造就出一場獨特的台灣文化景

觀；在陣陣強烈的歐風美雨的吹襲下。曾掀起一股與之抗衡的鄉土激流，之中也間雜飄散由大傳統而來的筆情墨韻。在地域性的眷顧，大傳統的遙望與世界性的激盪中，確實在台灣文化的表面上掀起了波濤，但這是否意味著在我們的文化意識上起了質變？

從社會現況而言，在高度經濟、商業的蓬勃活動下，新的中產階級已成為台灣人口的主架構。中產階級的文化消費品味往往傾向於官能快感的滿足；在斷垣殘壁間找尋慰藉，或在傳統墨韻中追求愉悅，或在形式模擬中製造優雅，藉以舒解世俗追逐的緊張心情。以作為消費性的「文化商品」來看，這種可以滿足大眾需求的藝術品味原本無可厚非；但如果把藝術作為體現生活經驗的文化內涵而言，它即欠缺了一股蓬勃社會應有的活力。

一般而言，「文化商品」是把「美感」與「快感」等同起來，而顯出悠遊無慮的「休閒心態」，文化消費正是其世俗享樂的一部分。這種屬於中產階級的特殊品味，普遍反應在台灣的「畫廊風格」上，正如「雅痞」之名牌迷戀狂或「茶藝館風格」之末世感傷一般，它是我們這個繁榮社會的表徵。倪再沁拒絕了這一切，他將「藝術」與「創作」等同起來，他的美感成為一種艱辛晦澀的苦汁，他體驗的是台灣社會在傳統與現代文明激盪下之質變後的真實，因而傾向於深邃之精神向度的刻劃，他用吶喊所唱出的是一首不悅耳的曲調，卻特別的深沈感人。

掙向空中的天線

倪再沁的水墨，是用最平凡、簡單的技巧把墨痕赤裸裸地塗抹上去，層層疊疊，墨漬濃重到令人窒息的地步，不論是門口的盆栽，美濃的田疇、室內的小角落、阿里山的大樹林或是窗外熟悉的街屋，都在他凝重的筆墨下、染上一層鬱鬱沈沈的色彩。

從文人畫家之筆墨寫情的傳統來看，筆墨是畫家內在精神節奏的

呈現，倪再沁的水墨畫在基本上仍然是繼承了這種「寫情」的真傳；但倪再沁拒絕向歷代文人畫家套招，堅持依照自己的脈膊來揮毫，因此，在他的筆墨中再也找不到宋元以來文人士大夫之一脈相傳的幽遠情懷，而是現代人普遍的苦悶心境之投射。換言之，倪再沁污濁沈悶的筆墨基本上仍是一種質變的文人之情，也是一種血色鮮明的現代人情，一如在他的油畫中所呈現出來的一般，是對現代社會與人性之深刻的反思，但即更為晦澀與深沈。

在一篇美國新電影社團的宣言中，曾高呼要揚棄「虛假」、「修飾」、「流利」的藝術，而寧可要「粗糙」，「未經修飾」而「生氣勃勃」的藝術，不要「玫瑰色的藝術」而要「真實的血色」。這個宣言好像是針對且前台灣畫壇所提出的針砭。我們在回應世界潮流時往往過於直接迅速，在回應大傳統時也過於一廂情願，而在回應台灣目前的社會時則流於對商業品味作過度的附和；我們的藝術迫切地需要找回那失去的血色，倪再沁之樸拙、真切而有力的水墨畫正好提供了適時的省思。

做為一個台灣的現代畫家，是否真的注定要在創作思考上承受更大的折磨？倪再沁做了最簡明的選擇，他在自己的土地上架起一具高高的天線、批判性地承受來自各個時空的訊息，把隱蔽在台灣特殊氣候下的諸般心結交付給現代生活去承當，而在現代生活中去感受真情。如果所謂「世界文化」不是一種文化獨裁而是一條納匯百川的巨流的話，倪再沁的抉擇應是台灣畫壇一條具前瞻性的大道。

（原文刊登於《炎黃藝術》8期，1990.4）

穿越幽黯的隧道

吳梅嵩「桌・椅・語錄」

　　走進黑暗之中，平常刺目的事物不見了，世界變得單純、溶整。在這種時刻，你必須聚精會神才能看清楚眼前的東西，而隨著瞳孔的適應，事物遂一一鋪展開來；如果是在月光之下，事物消融在朦朧的光輝中，隱隱約約，世界蛻變為一種心情、一種冥思。思緒隨著微弱的光輝漫開，幽黯使心思變得靈敏易感，世界充滿了無限的想像與可能。

　　吳梅嵩的近作即呈現這種暗夜中的凝視經驗：乍看吳梅嵩的畫，曖曖微光閃出畫面，一股沁人的詩意輕輕升起；藝術家以低沈的聲音喃喃獨白，似乎深怕觸攪了某種神祕氛圍。吳梅嵩的近作色調大都壓得很低，畫面沈沈鬱鬱的。走入吳梅嵩的畫，需要一點耐心，要像在暗夜中看東西一樣，聚精會神的，畫中事物才會慢慢浮現出來。如果過於急忙，可能會被擋在面前的桌、椅給絆倒。桌、椅是他畫中的主角，雖然偶而也會出現人物或盆栽之類的，但也都與桌、椅有關。

　　吳梅嵩稱他的近作為「桌・椅・語錄」。令人納悶的，畫家何以費這麼多筆墨為桌子、椅子造像？桌椅並非稀奇的東西，在我們的周遭隨處都是；但，在吳梅嵩家中的桌、椅的確給我特別的印象。他畫中經常出現的那張椅子，幾年來就一直孤伶伶的站在畫室的一角，上面已經積了許多灰塵；他的桌子上，總是被文件和書本堆得滿滿的，即使廚房中的餐桌也不例外。這些當然是日常瑣事，但畫家讓它們當

畫中主角就事非尋常、耐人尋味；如果不是另有居心，應該就是畫家心中的隱密投影。

　　在畫家作畫的暗夜中，四面一片沈寂，應該只有那張椅子伴著他度過創作的幽幽長夜。幽黯中的「椅子」顯得特別神祕，沒有聲音、只是靜靜「坐」著，就像畫家自己一樣。他的「桌子」，物件堆疊的像一座山，靈光閃爍，神祕中另有一股情思飛揚。

　　吳梅嵩是個幽黯中的思索者，不只是因為喜歡在夜晚創作，也因為他作品中的玄冥氣息。法國文豪普魯斯特（Proust‧Marcel, 1871-1922）也喜歡把自己封閉在幽黯中思考；他的房間四面釘滿軟木，並加上厚重的藍色窗簾。他白天躲在房間中寫作，其巨著《追憶逝去的時光》就是在這樣幽暗的空間中寫出來的。對普魯斯特而言，即使是最輕微的聲響或光線，都像我們眼睛中的沙子一樣難以忍受，而幽黯猶如一道簾幕，阻斷了一切不必要的干擾，也圍出了一片自我世界。文豪的怪癖或許不足為奇，但在幽黯中，他才可以澄澈的看到自我，喚回記憶中的悠悠往事。而吳梅嵩幽黯的畫中，我們彷若看到畫家自囚在密室，孤獨的面對自我；也映現了一個纖細敏銳的心，以及心中某些隱晦的浪漫。

　　吳梅嵩畫椅子和桌子，不是因為它們討好或容易畫，而是它們是他最熟悉、最接近的事物，另一方面，這些看來平淡的事物也頗符合他向來輕輕然的生活態度。作品是藝術家自我的返影，吳梅嵩「拉起窗簾」的幽黯境地，既是現實的直接映照，也是心境上的多重折射。過於熟悉的事物，在生活中已失去了它的新鮮感，天天接觸不免形同嚼蠟；但我們又難以擺脫，不能像吃飯一樣，每天換不同的口味。然而，這些枯燥的生活瑣事卻不斷累積，傾壓在我們的身上，一如桌上的雜物一般，有時想隨手揮去，卻又如影隨身，越積越厚。在〈塵〉一作中，畫家把地上的灰塵即興的輕塗在雪白的畫布上，呈現了淡淡的無奈，像生活中某些似有還無的經驗，不知不覺為生命烙下了痕

跡。桌上的小天地是永遠清不乾淨的，如同灰塵一般，即使清除了，過一段時間就又堆出厚厚的一層了；現實中的生活何嘗不是如此？

　　吳梅嵩的「桌子」神祕莊重，而他的「椅子」則是寂寞無言。部份作品他是以並置的組畫方式呈現的，如〈椅‧塵〉、〈椅‧景〉、〈桌‧椅〉等，大多兩張或三張一組，而〈桌椅筆記〉則是六張一組，這些都構成了一首首音調繁複的組曲。單一的作品是組畫中的一個剪影或片段，透過「並置」的組畫，他把生活中的事物不經心的拼湊在一起，讓片段與片段、形象與形象之間相互依襯、彼此對話。組畫中，畫作與畫作之間的邂逅，就像「蒙太奇」一樣，以非陳述性的語句表達某種難以言喻的特殊感受。它們不期而遇，歡樂似乎是短暫的；「椅子」的孤獨、「桌子」的莊重、灰塵的蒼白、風景的亮麗、人物的寂寥……它們各自訴說著自身獨有的心事，也形成了一首多重調性的交響樂章，就像我們在現實生活中的境遇一般。

　　幽黯是藝術家的牢房，也是心靈的沈思之地；在幽黯中，他們似乎自我禁錮，也傾聽來自心底細微的聲音。日本作家大江健三郎喜歡在陰暗夜晚的森林中散步以啟發文思，他認為夜晚的森林有一種無限的感覺，就像宇宙全體一樣無限。大江健三郎的小說《個人的體驗》，全書就籠罩在一種幽黯情境中，書中的要角——火見子——

> 白天拉起藍色窗簾，在黑暗中進行多宇宙的冥思，晚上開車在外面跑，展開性冒險，白天和黑夜對她都一樣，是個徹底生活在黑暗中的人。

　　吳梅嵩在幽黯中喃喃獨白，其實是一種自我傾聽與冥思；幽黯對他而言，就像普魯斯特或火見子的藍色窗簾所營造出來的氛圍一樣，是一個悠遠深邃的天地。畫家把自己鎖進了一個冥思的世界中，提昇了生活中的平淡。桌子、椅子在此或微不足道，而一個無限的心靈世

界卻依稀可見。現實與冥思、有限與無限、輕微與巨大，在物質與精神之間折衝，藝術家心緒飛揚；這或許才是「桌‧椅‧語錄」的真正題旨。

　　穿過吳梅嵩幽黯的隧道，繁雜的生活片段引退，現實世界在他輕敏的心思下，轉變為一種帶詩意的憂傷。現實生活在幽黯中斷斷續續閃現，像是乍現的夢魘，只能偶而侵擾我們。穿越幽黯，吳梅嵩經歷了一番自我救贖的儀式，再生的歡愉在詩意的冥想中輕輕揚起。而其所展開的幽邃天地，雖不能用以消憂解愁，卻永遠撫慰著我們的心靈。

（原文刊登於《炎黃藝術》68期，1995.6）

奇幻狀態

許自貴「不變的我・百變的我」

變色龍推開創作的任意門

2004年許自貴的「龍」首度出現,隨後的幾年間,「龍」成群結隊陸續到來,佔據了所有牆面,爬滿整個阿貴的空間。這些「龍」後來以「牆上的龍」之名面世;2005年分別在「台灣新藝」(台南)、「東門美術館」(台南)、草山東門會館(台北)展出,為阿貴風格豎起了鮮明的標竿,也為他的藝術之路開啟一扇綺麗寬闊的大門。

阿貴的龍原是生物學上的變色龍。變色龍天生有神奇的易容術,經過阿貴不斷施法後,竟悄悄的披上「龍族」的外衣而帶有文化上的意想。文化上的龍騰雲駕霧,翱翔九天,能隱能顯。從生物龍到文化龍,不斷的輪迴再生,更進階為藝術上的「龍」,形體變幻,隨意而化,此後成了阿貴的「任意門」,身形飄忽,在藝術國度中奇幻漫遊。

阿貴的藝術國度,荒忽怪誕。他的牆是一片蠻荒之境,物種變異,人獸混形,猶如遠古傳說的再現。那是一個輕盈、飄忽、喜樂而荒誕的國度,阿貴在傳說中隨興去來、盡情嬉戲。在談及「龍」的創作歷程時,阿貴有精要的自述:

在2004年某一天書展翻到一本變色龍書籍,從書中看到數百種

變色龍，深深的被其有趣造形和多變色彩給吸引，也回想到有一次在柏林動物園看過好多變色龍和蜥蜴爬在樹上、石頭上，後來又到書局去找了幾本有關爬蟲類書本，買回家後很仔細研究一番；當我正式進行創作，把那些書都收起來，因為這時候是在創造我藝術上的變色龍，不是自然界的變色龍，是一種很具體、寫實的超現實生物。

創造一百多隻變色龍之後，我停止了，現在進行為「龍的演化」，像是生物的演化，從爬蟲類進行到哺乳類，也加上神話及各種不同物種結合，其間多了許多象徵、暗喻，想像空間變的無限寬廣。（〈過去創作經驗〉《台灣當代藝術的奇想世界》國美館 2008）

　　阿貴與變色龍相遇，純屬機緣巧合，但從整個創作歷程來看，他卻因此推開創作上的「任意門」，進入了一個無邊無界、綺麗奇想的世界中。他在變色龍的創作中逐漸調整了過去的創作方式，因為「過去創作習慣常要在作品中談好多事，對環境、社會、政治……各種批判，這些都拋掉了，單純就造型和色彩探討，沒想到美反而跑出來。」阿貴這樣說。變色龍是他藝術進程中最關鍵的蛻化階段，往後，遂超脫現實，轉為瑰麗的奇想。

「我 I & Me」的端詳與幻化

　　〈謙卑的鳥〉創作於2000年；這一年許自貴四十五歲，留美歸來十一年。十一年間，他走過了人生中最為轟轟烈烈的青壯歲月；除了教學與創作，還成立丹青設計工作室、擔任「高高畫廊」與「阿普畫廊」總經理、《南方藝術》雜誌社社長、南台灣畫廊聯誼會會長、《城鄉生活》雜誌藝術總監、華崗藝校校長等工作。他燃燒熱力，意氣風發，直到2000年才從絢爛中回歸單純的教學與創作生活。

謙卑是一種自省，許自貴從向外擴張轉而向內張望。2000年的個展「人與獸」及「我與獸」，他已開始思考「我」的問題，以「我」為創作探索的對象。隔年（2001）更以「我 I & Me」為主題創作，對自我深刻端詳。他說道：

> 「我」當主題來探討，想從「表相的我」看看能否表現出「真正的我」。……為了看自己，我對著鏡子看、拿著相機對著自己拍，甚至請人為我的臉翻模出一個「我」。放眼全世界也有幾十億個「我」，但很少有清楚的「我」，「我」很容易被「他」給模糊掉。如何使「我」更為清澈？……我試圖創作「我」去自省生命的過程，以及用「我」去掘一條和內在的我對話的通道。（〈我 I & Me──許自貴 1999-2001〉）

以「I & Me」註解的「我」是個「全我」，既是主格的我，也是受格的我；既是自主的我，也是被認定的我；既是意識中的我，也是無意識中的我；既是我所知的我，也是我所不知的我。〈謙卑的鳥〉是「我 I & Me 系列」之一，人與獸合體，而阿貴的臉龐清晰可辨，身體前傾、頭壓得很低，與他在現實中昂首闊步的身形迥異；〈行走的我〉去掉身軀和雙手，只留下還在思考的頭部和走路的腳，到底該往哪裡走？這也與他一向橫衝直撞的快意人生相違。他說：

> 在一系列「我」的創作中，「我」和「獸」混生出新的生命體。……作品中所出現的「獸」，或是模擬下的生物體，不只是意識下的具體符號，在潛意識上同樣也是被人豢養在內心中隨時現身或遁形的虛擬生物；牠的樣子是人用貪念、忌妒、驕傲和怨懟所餵養出來的形體。對我而言，在人獸之間，被突顯的是人性之中存在不斷衝突掙扎的事實。（〈我 I & Me──許自貴 1999-

2001〉〉

在「我　I & Me」系列中，阿貴不斷的自我觀照，而引喚出一個不曾相識或似曾相識的「我」。這些「我」，身形幻化，欲望無邊。他（牠）們既驕傲又謙卑，既要展翅飛翔又想潛回子宮，既威權霸氣也內省沉思。「我　I & Me」系列，阿貴原來盼望從擾嚷煩躁的現實社會走回平靜的自我世界，但經過一番深沉的凝視，才發現「我」原來一團混亂，更難以捉摸。蕭瓊瑞對此有極為精闢的觀察：

> 正是這種非「常態視覺經驗之荒謬的象徵性」，使這一系列帶
> 自傳性色彩的作品，跳脫了自傳的侷限，成就了更大的人類內
> 心普遍存在的一些欲望、想像、期待，與恐懼、憂煩。

相較於「變色龍」，「我　I & Me」就顯得沉重，思慮太多、需索太多，也讓自己深陷在沒有休止的焦躁中。難道，人生果真欲海無邊？世間豈是一片紛擾？藝術只能苦修證悟？

戲謔、詼諧的人性劇碼

〈真我假我〉創作於2011年；歷經輕盈的「變色龍」的階段，阿貴對「我」的關注似乎未曾停歇，而更能以較為自在的態度面對「我」。「真我」、「假我」共用一個軀體，戴著面具的「假我」佔有身體的理性的位置——頭部，而現實面目的「真我」則處在身體的欲望部位——下體，體態讓人發噱。阿貴不斷的自我調侃——「I & Me」——那個「全我」。他以戲謔的態度進行測探，而衍生出一幕幕詼諧的人性劇碼。這期間的作品，無不是「我」的化身，但已卸下沉重的負荷處在輕盈狀態中，早期的焦躁徬徨此刻已不藥而癒。「我」既是小丑，也是魔鬼；既是降龍伏虎者，也化身虎爺、豬仔……；阿

貴的「我」彷彿孫悟空一般，來去自如、變幻無窮、隨緣應化。經歷變色龍，穿過任意門，今日之「我」已非昔日之「我」，阿貴的「I & Me」起了質變。

2013年至2015年間，阿貴創作了「十二生肖」系列。年近花甲，阿貴來到人生另一番境界，這是充滿企圖的創作；他滿懷雄心，創作能量更為充沛。「十二生肖」有大小不同版本，也有不同的創作思維：大的原生版「十二生肖」，以接近真人尺寸的擬人姿態站立，生猛張揚而帶著稚氣；「新生命十二生肖」是小尺幅的可愛版，人與動物合體，滑稽逗趣。拙文〈現代蠻荒・物種迷情〉中提到：

> 變異生物的誕生容非意外，也非純屬基因突變，而是阿貴在漫長的藝術創作上的一種自我演化。從阿貴的創作歷程來看，「人與獸」或「我與獸」，「人／我」與「獸」之間，原本都是互為辯證的對立體，「人／我／獸」之間劇烈拉扯，不斷衝突；但，此刻已然「人（我）獸合體」，意象卻趨於單純簡潔，個性隱晦，意涵轉為抒情、浪漫。

變異生物的荒誕形象，呈現了無邊奇想，擺脫了基因的侷限，擴張了深藏的慾望，爆發出熱烈的生命力和桀驁的野性。他們不是機械怪獸或流傳在網路世界中的數位拼裝，也不是科幻驚悚片中的異形——一種危言聳聽，令人瞠目結舌的驚恐——而是藝術家所編織的熾情圖騰。它們是慾望自身、是人性自身。阿貴的變異生物不是物種的「異化」，而是由慾望所「衍生」；阿貴以「造形」呈現了一向隱晦不明的生命伏流。

穿過任意門的阿貴，如今來到了一個奇幻境地，「十二生肖」及其所伴生的「小丑」系列混淆了人與獸的分際，變異生物源源不絕的幻化而出，到處遊走。牠們法力高強，隨意在現實與幽冥之間穿遊，

無礙無阻,而推衍出一齣齣戲謔、詼諧的人性劇碼。

奇幻狀態,百變或不變的我

　　阿貴的「我」以立體(或浮雕)形貌現身。阿貴不稱他的立體作品為雕塑,而稱之為「立體繪畫」;即是用紙漿作為主要材料,以雕塑手法完成後,再以油畫上色。立體繪畫的觀念,啟動了新的構思,改變了學院的創作慣性,也讓阿貴的藝術起了質變。

　　立體繪畫與雕塑有別,在雕塑中色彩並非主角,而阿貴認為色彩對他的創作很重要。立體繪畫的觀念,讓他的色彩亮麗起來,而以紙漿塑造的創作方式,也讓「我」可以百變不爽,甚至欲罷不能,開展出更寬闊的天地。蕭瓊瑞在〈海洋‧都會與叢林──許自貴的社會考古學〉一文中指出,紙漿創作方法,讓畫家可以在紙漿未乾之際,像泥土般的隨意塑造,將畫面的肌理加強,也容易地將色彩敷著上去,這種新方法,將許自貴帶進了一個新的創作階段。累積多年的立體繪畫經驗,阿貴說:

> 這些年的創作變化最大的就是色彩和作工,基本上還是以紙漿為主要創作材料,製作上比以前精細多了,過去只要把感覺做出來就行了,現在有許多皮膚的光滑質感,需要層層疊疊,再以砂磨機研磨和砂紙手工磨平……。(〈美的心醉〉自述)

　　「作工」在平面繪畫創作中並不被重視,但在阿貴的紙漿塑造中卻另有意義。作畫的人面對畫布,思索的時間往往多於「作工」的時間;而阿貴則用繁忙的雙手揉塑紙漿,「作工」就是思索。不管俗務多忙,阿貴整天都抱著一團紙漿,雙手不斷「作工」,急切地摸索輪廓、觸探形態並賦予風味。藝術家的手在紙漿裡探險,不但抓住存在的東西,更在不存在的東西裡運作,透過雙手捕捉幽微的氣味;而藉

由立體繪畫對觸感值（tactile value）的深度開發，阿貴則藉以測探那個隱晦不明、百變或不變的「我」。

1989年歸國後，阿貴就一頭栽進紙漿的世界中，十年後才在「我 I & Me」中全力觀照自我，「全我」才成為創作的核心。阿貴所要探測的「我」，應該比較接近拉崗（Jacques-Marie-Émile Lacan, 1901-1981）所謂的真實層（the real）。紀傑克（Slavoj Zizek, 1949- ）認為真實層是無法被符號呈現意義的空白；真實（real）超脫人的認知，無法理解，是我們無法觸及的範圍，也無法以象徵方式理解。阿貴試圖對「我」或真實進行測度，而幻化出各種形貌的「我」；他在繼「我 I & Me」之後，「變色龍」、「十二生肖」、「小丑」等，都可看作是廣義的「我」、變異的「我」、隱性的「我」，而這些都是拉崗觀念中的「原物」（the thing）。「原物」是無法真正被觸及的，它超脫一切所指，無法被表達，我們只能找尋替代品，可以感覺到卻摸不著，處在奇幻狀態中。於是，阿貴的「我」，也就似真還假，難以測度，百變而又不變，也充塞著清新而又詭譎的詩意。

無所不能的阿貴世界

阿貴一向愛管閒事；但社會參與餘事也，創作才是真正讓他樂在其中的要務，這使他精神狀態一直處於現實此岸與空幻彼岸之間徘徊，隨時陷溺在創作情境中，雖然動作機敏卻也神情飄忽。「阿貴美術館」甫於去年（2015）底在台南市大橋一街開幕，這裡是阿貴的聖域；偌大的美術館空間，這裡堆砌了四十年隱喻的奇幻國度，滿室滿壁，盡是形貌殊異的「我」，百變又不變，一個無所不能也難以捉摸的阿貴。

（原文刊登於《百變的我 不變的我──許自貴1978-2015》正修科大藝文處，2016.4）

土地聲色‧爐主氣口

李俊賢「慫撂舞辣」的藝術國度

　　「底加丹力」、「有告丘」，哇！這樣的「文字」是「啥咪哇哥」！但這是如假包換的爐主氣口。就像〈台西海邊〉（2000）的「浮字」——「林良挖貴／林刀西郎／靠腰靠餐／三郎搞歌……淑辣爬帶／北七到康／慶蔡公共」——這種唸起來非常拗口的「文字」，對不會說台語的人來說，真是一頭霧水，完全「毋知咧講啥貨」！

　　九〇年代初起，李俊賢的畫面中開始「浮字」，例如：〈台灣一九九二〉（1992）的「雞仔腸鳥仔肚／貓公草／雞屎藤」；〈七星潭〉（1993）的「黑狗 猎狗 土狗／天公 地公 三界公／鴨母寮 豬哥窟 土雞城 赤牛嶺／夢裡橋 中正橋 奈何橋」等相當土味的台語，都是台灣常民社會的話語，並不難懂；但七、八年後〈台西海邊〉的「浮字」，相較之下文字之音義間的關聯就顯得曲折彎幹。藉由文字之音義間的辯證開啟對土地的思維，李俊賢的藝術由此開啟一條特別的路徑，也逐漸展開一處聲色交錯、光影閃爍的爐主國度。

憂鬱文青的轉身

　　1979年李俊賢大學畢業回到高雄教書，正好趕上了那一波高雄現代美術運動的熱浪。他那時候的幾幅作品——〈無題-1〉、〈無題-2〉（該畫曾參展1980年「前鎮國中師生聯展」高雄新聞報畫廊）、

〈海邊的工廠〉（1980）——延續大學時代〈向李石樵致敬之1977風景〉的那種孤寂感，卻顯得更為抒情、幽遠。關於他的早期畫風，拙文〈歷史與現代的糾葛——李俊賢的紐約心情〉一文中曾寫道：

> 他塑造了一種神祕、深沉而悠遠的景象，遼闊的景觀、低沉的色調……自然的力量正靜默的發生、漫延，直到那遙遠的地平線外。那是一種心情，一種不可及的內心深處，也是他的年輕情懷；世界那麼單純、寧靜，即又那麼冷清、孤絕，他的年輕世界充塞者無盡的憂傷與空寂。（《炎黃藝術》13期，1990.9）

　　他的畫風獨樹一幟，頗令同儕驚艷，這是他踏入畫壇的投名狀。當年他常常若有所思，身影顯得孤獨、憂鬱，是一個十足的文青。

　　李俊賢的回鄉，確實為高雄畫壇注入一股清新氣息。七〇年代末以來，高雄當代藝術家的活動趨於熱絡，除了「南部藝術家聯盟」（1979）「夔藝術」（1981）等繪畫團體外，《藝術界》（1985）的創刊也為一向止水般的高雄美術界掀起漣漪。《藝術界》標榜「揮舞無邊熱情，唱自己的歌」，在強烈追求在地性的意識下，「高雄」成為思索起點。李俊賢對《藝術界》編輯十分熱衷，他以主編身分坐鎮編輯台，初期刊物幾乎都由他一手操刀，也經常以「李史冬」的筆名撰寫文章。《藝術界》塑造了一股在地氛圍，而在地意識也表現在畫友們這時期的創作實踐上——工業性格的題材、社會關切的旨趣、粗獷揮灑的手法、率直的批判態度——都具有十足的高雄味。「憂鬱文青」已然變身為意氣台青。

　　1990年，李俊賢從美國回台，帶回了紐約時期的作品——〈筏〉（1988）、〈飛龍在天〉（1989）、〈時間之車〉（1989）等。他的紐約作品，歷史意象取代了自然景觀，藝術內涵起了明顯的質變；他躍入歷史之中，重新思索自身的文化根源。在李俊賢所塑造的繪畫性空

間中，事物懸浮在虛幻背景上，不僅造成了空間感的錯愕，也帶來了時間感的混淆，大有一種歲月悠悠的千古感懷！紐約時期的李俊賢以「一介文士」之姿遙望土地。

酷炫的土地風景

1991年，李俊賢策畫「台灣土雞競選專案」，在串門畫廊前庭展出；這是高雄首次行動型的藝術展演，也是他關注土地議題的開場。就在此時，也醞釀出「台灣計畫」方案，並即刻付之執行，於是展開了為期長達十年的一系列全省展覽計畫。

紐約回台後，李俊賢開始走向台味，而「台灣計畫」則成了他的台味練劍場。前揭之〈台灣一九九二〉（1992）、〈七星潭〉（1993）畫面中的「浮字」，本是土味濃厚的「台客」語調；此後「台客」語調的「浮字」在他的作品中快速化育繁衍，乃至漫溢了往後整個創作。「賢仔‧台北‧Palafan——李俊賢2010個展」的〈展覽介紹〉中，這樣寫道：

> 從紐約回國以後，李俊賢的創作「越來越台」，從台灣民間文化議題切入，深入到台灣環境的色彩、圖式結構、語言等，這種無可救藥的「台」，若非「台」已內化為身體內容，是不可能如此展現的。因為如此，有青少年看到李俊賢的作品，會反應為「台灣藝術界的伍佰」，也認為「很適合在金錢豹展出」等等很脫軌卻很實在的感言。

李俊賢以嚴肅的態度看待「台灣計畫」，與其他畫友的「玩票」不同。他主動設計請柬，請柬粗黑的雷文邊框與字體，台味充足；他在「台灣計畫」中，全神關注於土地風景，採用自己拍攝的風景照片作為創作底材，並誘發出一種滴灑塗抹的作畫方式。這種方式往後並

衍生成他的「藝術語言」，遂開展出「欻」（ㄔㄨㄚ）、「hue」的酷炫美學風景。

隨著「台灣計畫」的進行，他的目光更貼近土地；愛河、柴山、媽祖、黑水溝、姑婆芋、檳榔樹、香蕉……等土地意象一一闖入畫面擔綱要角；而大砲、碉堡、母校、車站等土地印記也反覆出現；偶而還閃現一些台灣歷史人物的身影。土地意象與印記、歷史記憶，在他的藝術中輝映出鮮明的台灣意涵。

李俊賢用的「字」包括了俚語、俗諺和一些並無特定意涵的口頭禪。這些「字」都是國語諧音的台語，可稱之為「台字」。把「台字」搬上畫面，一方面藉助台語與漢字間音、義的辯證關係，凸顯一種糾葛、交繞的情意結；另一方面，他使用的「台字」強烈而偏執，並不考慮語言的隔閡與文字的障礙，卻更能突顯畫家的土地意識，也強化了其藝術張力。土地思維令李俊賢的目光從對天邊的遙望轉向土地上凝視；他嗅到濃濃的「土味」，耳邊響起粗礦原聲！他的藝術具社會觀察意味，並企圖以嚴厲的話語，喚醒心靈底層的幽暗，也想藉語意與圖像間的辯證，揭顯一種長久被壓抑的心理狀態。這些年來我們或已習慣李俊賢的「台字」，而那些拆解重拼的「字」，如「幹林周罵」、「消高應」，則被暱稱為「爐主字」（鄭順聰〈爐主字講啥貨？〉《跟著俊賢去旅行》）。

「宋哥午辣」 向常民借話

他的「台字」並不雅，甚至是粗俗的、粗魯的。例如「靠北」、「靠腰」、「靠餐」、「宋哥午辣」、「林良挖貴」……等，都是流漾在低層社會的口頭禪。而將「幹林周罵」以「爐主字」的形態供奉在畫面中央，並以彩帶花結般的圖案加以襯飾，堪稱是最華麗的「爐主字」。李俊賢向常民社會借話，以「慫擱舞辣」的架式挑戰雅致的世俗審美慣性。

　　李俊賢也把他的「慾攤舞辣」的美學引進現實生活之中。他經常踩著人字拖、咬著檳榔、一口溜順的台語，半夜在街頭出沒；他著迷於檳榔攤夢幻全彩、華麗閃爍的孔雀燈光；也流連在「金光閃閃、瑞氣千條」的金光布袋戲天地中。「半神半聖亦半仙，全儒全道是全賢，腦中真書藏萬卷，掌握文武半邊天。」他對素還真的出場那種戲劇性的口白應該十分熟悉，也十分嚮往；童年記憶中「轟動武林、驚動萬教」的廟口歲月，年近花甲仍不能忘懷。

　　他的藝術中，往往圖像與符號交錯、並置，任意連結、對話，放任各種爆裂性筆觸隨意介入，充滿情緒效果與戲劇性張力。李俊賢已開展出屬於自己的「語言」。拙文曾寫道：

> ……從另一個面向來觀察，李俊賢強制的爆裂筆觸，一如隨意唪吐的檳榔汁，突兀的飛濺在地面上，也像「幹林周罵」那種脫口而出的髒話一般，仍可視為土地意象中一種原始而粗礪的紋理……。〈在咒罵中提升──評李俊賢近作〉1998）

　　凝視李俊賢的作品，偶而閃神，我們彷彿可以從他的藝術縫隙間窺見那種金光閃爍的江湖氣味，2010年後的作品，如〈立體發〉、〈立體旺〉、〈檳榔巴洛克〉……乃至〈戳〉、〈參〉等，對照現實中似乎都有某種似曾相識味覺。他穿梭在生活與創作之間，毫無阻隔。

　　「爐主」的稱號是在館長卸任之後的事了。那些年，他經常聚集一群「高雄台青」，在高雄十全路的「魚翅羹」攤上「淋酒公圖」，他們自稱「魚刺客」；大約是同一段時間，「新台灣壁畫隊」也整隊出發，直闖江湖。李俊賢捨棄「總監」、「會長」之類的頭銜，自封「爐主」，更穩固了他的「台客」架式與身分。此時「爐主」李俊賢已從「意氣台青」躍升為「檳榔大叔」。

爐主語言　意緒難以測度

隨著藝術家對土地意識的深化，「話語」變調為「台字」，再轉化為「爐主字」；而隨他的藝術進境，更蛻化為藝術「語言」，並以一種「爐主」特有的「氣口」發聲，形成他的藝術基調。海德格（Martin Heidegger, 1889-1976）說：「藝術語言在本質上是詩意的」，並認為「語言召喚存在」。「話語」一旦晉升為「語言」，便像乩童的話語一樣，語調變得輕盈、飄忽，語意難測，身形也變幻莫測，既超脫了表意的侷限，也擺脫了現實的羈絆；漂越過去也進入未來，在各樣「台式」符號間漫遊、徘徊、指涉，要以詩意召喚藝術國度的不明。李俊賢的「語言」直指土地，聲光迷眩、色調凄艷，意緒卻難以測度。

李俊賢正眼凝視土地，土地不再抽象空泛，而是血肉鮮明、活生生的現實，土地的聲光色彩就在眼前。「爐主」在迷眩的「現實」與詩意的「語言」之間來回；在吵雜的「現實」中窺視藝術的底蘊，也在飄忽的「語言」中開顯土地的本質。

（原文刊登於《藝術家》553期，2021.6）

虛情真欲

李明則「公子哥」與「狂草」

1

　　1992年「公子哥」形象首度闖入李明則畫中。此後，那位一身白色長衫，手搖摺扇，頭戴書生帽的「公子哥」就經常穿梭在他的世界中扮演主角。「公子哥」經常變換身影，有時風度翩翩一派悠閒，有時赤身裸體行為乖張；但形貌總是依稀可辨，那頂垂著雙翼的書生帽與那把不離手的摺扇，已成為「公子哥」的特有標記。

　　「公子哥」是被小說或戲曲所純化的理想人物，活在遠離現實的傳說中；作為敘述的主角，「公子哥」既熟悉又遙遠。「公子哥」的風流韻事透過戲曲傳唱，流傳在常民社會中，成為茶餘飯後的街談巷議，成為困頓現實孺慕的對象。公子經常背對觀眾，朝前方的虛空晃盪而去；造景山水中長著竹叢，這樣的圖景不是出現在台灣的現實中，而是出現在戲台上或在章回小說中。

　　「公子哥」的愛情傳奇在戲曲中不斷上演，常民社會耳熟能詳，也百看不厭。「公子哥」似乎也是李明則的精神依託。李明則就不斷重塑「公子哥」的形象既是生活的寄託與遐思，更是藝術家多重欲望的替身。李明則以「公子哥」喚引出一種虛情假意，逍遙在似假還真的時空中。

　　「公子哥」經常化身出遊。化身似乎被施以魔咒，往往超脫了看來瀟灑的道貌，活靈活現在角落裡從事勾當，勾當是欲望的現形。面

具一再更換，揭示欲望的多重性。現實中欲望往往隱匿在偽裝的面具下，卻在不經意露出「豬哥」之身，洩漏真相，而讓頭上那頂書生帽顯得滑稽。

充滿勾當的「公子哥」是赤裸裸的人性的表露，李明則以此揭露慾望本質的多重性，試探欲望的密祕。欲望是原始的生物本能，欲望的多重性，造就了人世間的紛繁。「公子哥」形象的不斷變幻，李明則撥開懸浮的迷霧，抵達人性內裡。

瓶花、茶壺、圓几、長板凳、樣式化的樹木、奇石……在李明則筆下，在那些一目了然而又令人費解的符號中，總會勾起我們某些情懷和衝動，產生某種幻覺，是內在衝動的虛偽外表，猶如「公子哥」頭上的書生帽與手中的摺扇，以一種象徵性的文化符號企圖掩飾無限衍生的欲望本身。

〈李公子〉是畫家首度以「公子哥」形象出現的自畫像，神情靜穆，裝扮不變，而在鼻樑上架著一張長板凳。錯亂的物件置放，讓自畫像的意涵趨於隱晦，卻也打破了時空的疆界，讓自我進入一種模糊狀帶，欲望被隱蔽，本來面目幽微難窺。〈儒林外史〉可說是藝術家某種程度的自畫像，靈感來自《儒林外史》一書。《儒林外史》中對傳統儒生的假道學有嚴苛的批判，迂腐、貪婪，居心難測；李明則的〈儒林外史〉並未企圖拆穿世間儒生的真面目，但在岸然道貌下似乎某些勾當仍然悄悄進行著。畫中人物臉上的墨漬、隱匿在細長雙眼下的眼神、背景散置的奇石以及一些曖昧不清的物件，畫家似乎用低微的音調說出「我看穿了你，我不揭穿你。」

「起心動念」系列及〈般若波羅密多心經〉、〈十全觀世音菩薩〉、〈到底是誰〉、〈迷惑大師〉、〈兩面心〉等，就其造形特徵與標題語意，同樣具〈儒林外史〉的欲望本質，都是「公子哥」的變臉。佛家認為欲望帶來煩惱。欲望藉著「公子哥」到處變臉化身，隱伏潛行，在風流倜儻的表皮下，暗地裡卻勾當連連，李明則藉以探測慾望的幽微形貌。

2

　　九〇年代中期,李明則繪製了三幅巨作——〈藝術家的一天〉、〈四十而不惑〉、〈台灣頭台灣尾〉,具有明顯的自傳性色彩。〈藝術家的一天〉將台灣傳統風味建物排在畫面中央,而畫中經常出現的熟悉圖像到處散落,「公子哥」或著衣、或裸體在畫中任意走動,閒散無憂。〈四十而不惑〉是畫家為自己的生命階段而創作的「四十自述」。他說:

> 將自己過去四十年來生活中的所見所聞,凡印象深刻的,便融入畫面中:如左圖的幾棟房子中,有正遭小偷侵入的,便是來自作者小時候家中遭竊的經驗。其它如台南孔子廟、柴山的榕樹、六龜的原住民等交織成一幅似幻似真的有趣景象。置於畫面中央的他,以戴樸頭執摺扇的唐代男子裝束出現,就著現代形式的檯燈看書,一派悠閒地讓思緒在時空中穿梭。其獨特的創作語彙,使畫中充滿個人的情感象徵。

　　〈台灣頭台灣尾〉中畫家把台灣古地圖放在波濤起伏的海洋中,任憑大小不一「公子哥」在島上漫遊,真是浪跡南北的生命經歷。「台灣頭台灣尾走透透」是常民話語,也帶點江湖口氣;畫家拼湊記憶片斷,老宅、盆景、奇石……等過去畫中經常出現的符號四處散落,畫中彌漫一股傳說色彩,情節似曾相識。李明則對鄉情懷著孺慕之情,他的世界幾乎都被那些熟悉而遙遠的圖像所充斥。他以極大的廣度來描述傳言在個人心中形成的圖景。

　　〈後紅里山水〉創作於1988-91年間。「後紅里」是李明則的老家,在岡山火車站一帶,是一個純樸的農業社會聚落。李明則談到幼年的成長經驗時說:

> 唸小學三年級時,因父親做生意的關係,全家搬到岡山鎮

了，我也跟著轉到鎮上的國小去，學校附近的小攤上擺滿著各種流行的連環漫畫，那也是我放學回家路上最快樂的事情，看著漫畫自己也模仿著他們的線條畫了好幾本……這在童年記憶中最早接觸塗塗抹抹的景象一直未曾消失。

小時候愛聽神話故事的心，一直是我現在作畫的想像活水。而現實世界像是手紋一樣，交錯縱橫，這種心情轉換至畫面時，內心總有一股激情與驚奇。我嘗試用最簡單的任何你我最熟悉的事物或色彩來表現我的想法和感覺。（如〈後紅里山水〉、〈武俠世界等〉）(李明則〈台灣藝術家的一天〉《南方藝術》1994年12月)

傳統聚落充滿了常民氣息。廟會、野台戲、租書店……花鳥區、佛祖軸、圓桌、長板凳、紅牡丹、春仔花、連環漫畫……，在江湖賣藝及三姑六婆的世界裡，許多話語流傳著、許多傳說散播著、許多故事上演著，而李明則是最好的觀眾。

〈後紅里山水〉開啟一種新的「李氏圖式」。「李氏圖式」是一種「虛假」圖法，自然景物被化約為簡略的圖記，世界只剩下一層空蕩蕩的表皮，血肉盡失；而以記憶拼貼的方式，引喚似曾存在的模糊時光。在人與現實世界的交往中，豐富多樣的現實世界被逐漸凝結成特殊的圖像符號，以象徵的方式將之編織到文化網路之中，而和藝術家的幼年記憶或生命經驗相連結，這才是「李氏圖式」的要點。

李明則成長於台灣鄉土運動勃興的七〇年代，1981年李明則以「中國風」一作獲選「雄獅新人獎」正式登上畫壇舞台，雖然當時鄉土運動已近尾聲，但成長期間對台灣鄉土文學論戰的文化氛圍，應有深刻的感受。對李明則而言，鄉土不單純只是一種地理空間，更是一種心理空間，是對一段悠遠、滄桑、苦澀歷史的精神回溯。他的藝術中以各式各樣的常民景觀，展現對童年記憶的回應；常民題材是他

創作的源頭活水。「李氏圖式」或許和傳統中國山水畫的某些表面特徵類似,但它可能來自章回小說中插畫,以及「匾仔」、「軸仔」或廟宇彩繪等民間文物的圖式經驗,是藝術家對童年記憶的追索,而不是對中國文化的孺慕。「中國風」或許是個誤寫,「台灣風」才能和作者的生命經驗相映襯。

3

2004年李明則開始以地誌學的方式畫南台灣的在地景觀,其中〈明德新村〉、〈左營蓮池塘〉可為代表。〈明德新村〉是個日治時期留下的將軍級眷區,環境優美;李明則畫室落腳在這裡已有十年之久了。〈明德新村〉以慣用的「李氏圖式」勾繪,但卻更關注景觀平面配置的真實性。畫面以畫室為主,畫室的地標——庭院中那顆高齡的含笑花——就挺立在門前,院內各種植栽錯落,畫室的一部份以剖面圖的方式呈現,屋樑桁架及室內物件清晰可辨;週邊房屋以鳥瞰圖法呈現,好一幅悠閒恬靜的景致。〈左營蓮池塘〉描繪以蓮池潭及其周邊的景觀,老聚落、龍虎塔、春秋閣、巨大的神像、孔廟、半屏山以及遠方的高樓大廈⋯⋯好像一幅風俗觀光導覽圖,只是藝術家三句不離本行,欲望幻象仍以各樣的人物形貌不定點出現,伺機插科打諢。

在2008年的〈台十七線〉以巨大的尺幅描繪西濱公路(台17線)高雄到台南之間的所見所聞。興達電廠、左營舊城、岡山飛機場、永安教堂、沿途廟宇、漁港、工業區等標的物依稀可辨,只是這些景物卻記憶錯亂的四處散置,毫無地誌上的意義。江湖俠客到處浪蕩,《諸葛四郎》、《小俠龍捲風》中的人物現身江湖飛簷走壁大吐劍光,演出一齣齣的俠義傳奇;檳榔西施搔首弄姿,以各種裝扮爭奇鬥艷,展現媚惑本領;飛機、汽車、腳踏車的介入則讓時空更顯紛擾。〈新左營山水〉看不出任何可辨的地標。缺乏地標的〈新左營〉,不是對都市形貌的觀察,而是畫家對新都市的無盡想像;是對

新時代的慾望流動與歷史記憶間所交織出來一種令人費解的世界。彷彿來自卡爾維諾（Italo Calvino, 1924-1985）《看不見的城市》中的某些描述：

> 現在，他已經被排除在他那真實或假想的過去之外；他不能停步；他必須前往下一個城市，在那裡會有另一個過去等著他，或者原本可能是他的未來，而目前卻成了某人的現在的東西在等著他。未曾降臨的未來，只不過是過去的分枝：死去的分枝。（《看不見的城市》 p.41）

筆觸輕輕的，卡爾維諾使用遊戲般的新結構手法和多變的視點，考察機會、巧合和變化的本質。李明則在此以藝術之名，以一種任意性的圖法——機會、巧合、變化——召喚飄蕩在歷史時空中或潛伏在內心底層的幽靈，隨欲賦形，種種化身輕盈迷幻。藝術家捕捉飄忽的念頭，幻想與記憶交疊，過去與未來交錯，欲望流竄，視像幻走迷離。這是一處曖昧不明的所在，古裝俠客與時尚妖人出沒穿梭的所在。妖人是李明則藝術中的新演員；妖媚的女性臉上卻長著男性的鬍子，性別錯亂。慾望的面貌往往難以捉摸，雌雄同體的妖人，以「酷兒」自我肯定的駭俗策略，呈現出欲望的變體或是其最初的混沌狀態。五月天的「雌雄同體」歌詞是這樣唱著：

> 與其讓你瞭解我　我寧願我是一個謎
> 一個解不開的難題　真和假的秘密　扣你心弦的遊戲
> 模仿你或和你變成對比　參加你理想的愛情遊戲
>
> 你也許避我唯恐不及　你也許把我當作異形
> 可是你如何真的確定　靈魂找到自己的樣貌和身體
> 發現自己原來的雌雄同體　發現自己原來的雌雄同體（阿信作詞）

　　李明則的「妖人」或許真的是「一個解不開的難題」、「真和假的秘密」，要為「靈魂找到自己的樣貌和身體」；在〈台十七線〉中有一隻大豬哥，站在一張不成比例的床上，壯碩的軀體塞滿整個屋內空間，姿態貪婪，渾身是欲。大豬哥或許也是「妖人」的一種註解，明示無邊泛濫的欲望真相。

　　〈狂草〉是李明則2009年的近作。以狂草作為畫題，一則是向書法家卜茲（陳宗琛）致敬，也顯露藝術家的文化意圖，試圖從傳統書法中挪借魔法，在創作上做新探險。懷素在《自敘帖》中寫道：「……驟雨旋風，聲勢滿堂……忽然絕叫三五聲，滿壁縱橫千萬字」，從其飛龍走蛇的筆墨揮灑，似乎可以看到書家醉後呼叫狂走下筆作書的情狀。狂草的姿意縱橫及顛狂態度，脫離了現實意義，是激情狀態下一種心理上的高峰體驗，也是高度抽象化的美學概括。

　　高度抽象化的書法美學與李明則游走在現實與非現實、過去與未來之間的創作路數，似乎有著明顯的差異。李明則的藝術從來就不是文人筆情墨韻的揮灑，不是心境的超脫與抒發；而是慾望的偽裝與變形、隱伏與昇華，潛意識裡的幻覺疊影，曖昧不安的情感顯現，夢想與記憶的交錯，是怪誕的傳奇故事的回溯與翻版。〈狂草〉揮灑抒發的書法意味薄弱，藝術家假藉書法做為發洩的管道。李明則放任媚惑的肢體在〈狂草〉中即興演出，藝術家宣洩的仍然是無邊的情欲，而非某種胸中逸氣或塊壘。

　　李明則以書法之名作了系列的探索，而〈我愛台灣‧更愛南台灣〉則可視為一個暫時的結論。

　　在〈我愛台灣‧更愛南台灣〉中，濃重的黑色有時是刷痕，有時是線條，有時是墨漬，有時成為四處滋生的樹林；狂亂的筆觸隨意飛竄，痛快宣洩中，過去那種悠閒的畫風被置換，一股抑鬱之氣迎面襲來。筆觸充滿密度，浮游在上面的肢體看來鬆散，其實變幻莫測。「我愛台灣‧更愛南台灣」的標題也令人困惑。南台灣為何以這

種糾葛濃重的面目面世？是欲望的暗影？還是對工業高雄或「高雄黑畫」的回應？此作是李明則創作中氣氛最陰鬱的，藝術家放下詩情畫意的世界，態度由虛情轉向激烈，筆刷般的線條以綿綿不絕的力道解放個人長期積壓的精神力。藝術家不再是一個旁觀者、嘲諷者，而是如狂草般的揮舞身體介入現場，以一種極端私密的視覺角度檢視自身的經驗，突顯了藝術家個體的存在性與主體性。

創作手法的轉變是一場藝術冒險，〈狂草〉開啟了一種傾向煉金術的方法與精神，藉由狂草的宣洩，藝術家的台灣或南台灣經驗——某種草莽性格——在一陣狂亂中呼之欲出，率直、霸氣，帶濃濃的江湖音調。

從〈公子哥〉到〈狂草〉，李明則的創作之路一直在蛻變，但也隱約勾勒出一條創作軸線。他重視藝術與生活事件的結合，正視自身的成長經歷；從個人記憶著力，希望超越現實，在創作中採擷常民文化類神話主題，透過傳說與圖式，展開對自身生命歷程的探觸與反省。畫家在圖式衍生的創作方式中，有著豐富的敘說和象徵；看似不經意的圖式，其實是漫射式的指涉。結合了幻覺和現實，用諷喻的態度冷眼旁觀社會百態。一貫的廣角構圖方式，符號圖像置身在懸空的狀態下神遊於太虛幻境中，融合各種不相干的元素以製造畫面的虛幻效果，以詭異的意象迷惑我們。

不斷重複出現的縮景山水中，枯木、山石的奇幻轉形，是一種文化的肖像——關於台灣底層中的文化肖像。此種荒謬的現象也是一種詭辯式的歷史脈絡陳述的方式，腐朽與生機的交替轉換；在時間的雕琢中，呈現出疏離與遁隱。但另一個方面，藝術家以常民文化為重心的創作態度，無論是信仰的凝視、神話的想像或是對藝術意義的寄望，是在詩意般的虛情掩飾下一種貼心的關懷。

（原文刊登於《我愛台灣 更愛南台灣——李明則》高雄市立美術館，2009）

原初狀態

張明發的神祕團塊

　　在張明發走了之後，我才有機會較為完整的品味他的作品，這不能不說是一種遺憾！與張明發共事嚴格說來不到半年，還來不及充分認識他，所幸他留下了近百件作品，透過這些作品讓我能夠對他的藝術與生命作進一步的了解。

　　張明發留下的作品大部分均作於1995年之後，由此估算他真正的創作時間，短短十年還不到。匆忙走過四十二年的歲月，張明發的生命其實十分熱烈，不論在生活上或是在創作上，他一向態度堅決，傾盡全力。在創作上，質與量都十分豐碩，每件作品都深深的鏤下他生命的跡痕。全面審視他的作品，我恍然察覺，他的每一件作品幾乎都是對人生的一種詰問，也是對生命的嘆息。他的藝術一直繞著「生命」這個永恆而難解的課題上打轉。

　　在1999年出版的畫集中，他即以「生命‧對話」為題，清楚地點出了他藝術的核心課題。畫集中共登錄了二十六件作品，每件作品容或別有構思，卻都共同指向了「生命」這一深邃的主題。張明發以年輕的生命經驗碰觸這個千古難題，難怪看他隨時都行色匆匆，眉宇深鎖。生命情境向來流變不居，生命狀態也漫無形式，因此直指生命本質的藝術探究，往往讓人陷入了思慮的深淵中；而他藝術中的「形」，也就如同生命情狀一般，呈現出莫可名狀的意味。

　　解讀張明發的藝術，全在他所形塑的神祕團塊中。他的作品儘管

題材各有不同，但就「形」來看，最後都凝結成一團塊狀的形體，既單純、寧靜，也晦澀、曖昧。道家論及宇宙生成時提到：「有物混成，先天地生」，認為天地初生，宇宙是如我們生命一般的有機體，老子將之稱為「無狀之狀，無名之名」。道家此「物」，渾沌不明，與張明發的神祕團塊有幾分神似。在閱讀過張明發的創作論述後，我更能確定，這個團塊正是他耗盡全部心神，用力窺探的原初生命體。他將自己的創作歸納為四大主軸：「生命的奧秘」、「家」、「妻子與我」、「小孩與我」等（《創作自述》1999）。從作品的題材來看，大半均是他身邊的家人，但從作品的表現上來看，或許生命的奧秘才是他真正的創作核心。此外，在自述中，處處糾結著老莊與佛學對生、死的形上思維，也時時出現以「有限逐無限」之對生命現況的焦慮感喟。暫且撇開藝術的物質性，可以確定的說，張明發的藝術主題明確的指向了無處不在、無窮無盡、無可名狀的生命本體，並體現在他的無名團塊中。它們一個個彷彿都是正在孕育中的生命體，外表緊緊裹著一層胎衣，五官、肢體尚未分化，隨著天地的韻律緩緩蠕動；我們可以在其中察覺到生命體的胸腔起伏，可以聽見一種來自「塊體」深處的喘息聲。張明發對之傾聽、思索、雕鑿，使得他的神祕團塊釋放出源源不絕的生命訊息。

張明發稱自己的創作方式為「對話的形式」。他的釜鑿在思維與材料之間猶疑穿梭，「沒有遊戲規則或公式」（《創作自述》1999），隨緣起滅，一切似乎都是當下的。釜鑿的輕重緩急，也觀照出隱藏在作品中的藝術家，甚至是我們自己。他的創作方式與作品，也讓人想到那些座落在石窟中的佛像：它們歷盡千年風霜，容顏蝕化褪去，只留下依稀渾沌的形體。這種坐臥千年的風霜古佛回歸為有物混成的原初狀態，讓張明發的世界深沉朦朧，意蘊更為豐足。

他的藝術從非小說式的情節敘述，也非散文式的隨筆鋪陳，而有如史詩般的壯闊朦朧。從斑斑的鑿痕上，我們似乎見到了藝術家的雙

手不眠不休勤奮的捶擊，看到了一顆心靈疲憊而專注的揣摩淬礪；在刀釜的起落間，現實被淨化、塵俗被提升，生命脫胎，藝術浮現。

張明發一開始便在極簡與精練之間遊走；極簡是一種藝術風格，精練則是一種創作態度。精練，在於他與作品之間不斷作「現在進行式的對話」（《創作自述》），是彼此間相互搓摩的結果；極簡，則是回應現代主義的一種文化思索。他的生命塊體雖緣於生活感受，卻又無關人世紛擾；他的簡練造形，卻除人間火氣，卻又充滿了張力。在造形思維上，張明發以靈光注入，在物質材料與抽象思維間尋求平衡，也融會了人為與自然的對立，並以之寄託他的人文省思與當下關懷。他用力生活，卻把眼光投向了一個本真的世界，讓創作從生活中疏離，讓造形擺脫現實的繁瑣，而趨於精純簡練；彷彿天地間孕育出來的生命體，完全擁有自己的個性與脈動。由於對生命的深刻思索，他的塊體也有一根臍帶和我們緊緊相連，並在生命中的某處以幽微的音調和我們互通聲息。

不論作為一個生活者或藝術家，張明發負擔沉重，也知道自己的路。他在自述中，曾多處論及「生、死」，對創作有一種嚴肅的使命感。1999年的作品集中，三件以「生滅」為題的作品，頗能表露他對「死生亦大矣」的感懷。這些作品從造形上看，洗鍊凝聚的形體、鬱黑蒼茫的局部、起伏喘息的表面，單純靜穆、也悽愴寂寥。他說：「我認為生死觀的最高境界是『適意自然』……我以肯定的態度看待生命的當下，並超越時下對生死的悲情主義。」（《創作自述》1999）這種活在當下的觀點，讓他無畏生命的波折，並且能創作不輟。另一方面，「生滅」的作品也予人一種祥寧的感覺。就此看來，無論他在現實中最後的生命情狀如何，這種對生死的豁達，也讓我們稍稍感到寬心。靜觀他的作品，在一片無邊無際的寂靜中，似乎充斥著某種熟悉的力量，像一個歸處，我們可以安住其中；更像一個漫無邊際遊蕩的靈魂，最終回歸到了母親的懷抱。隱身在藝術中的張明發，深

刻而真實。我相信張明發在經歷了四十二年的人間風雨之後，又回歸原初狀態中作永恆的思維。

（原文刊登於《張明發紀念作品集》，2004）

帶著相機與毛筆去旅行

吳玉成《found》與《寫字》

《found》與《寫字》，是吳玉成分別於2013及2007年出版的書，一為攝影集，一為書法選；兩者質性不同，擺在一起看，是為了窺探兩者之間是否有著隱微的關聯。

當影像成為語彙

《found》是吳玉成的攝影集。但也令人疑惑，它是一本攝影集？還是一本詩集？我閱讀的是影像、還是一本書？從閱讀的感受，《found》似乎比較接近以影像書寫的詩集。

《found》裡的影像，來自長達二十多年的影像資料庫，時間從1992到2012；影像的背後，是一個足跡飄忽的旅人，跨越了他生命最精華的青壯時期。吳玉成說，「甚麼都在數位化的時候，印攝影集需要一些理由。」的確，在影像爆炸的時代，許多人把相片存放在電腦裡，已不再沖洗出來了，更不必說印成書！出書是為了「留作品享師友、愛書成癖、中年危機……」，這當然是想出來的理由；旅行是一種尋覓，數千幀影像裡積存了二十多年的人生，檢視這趟人生行旅，重新建構為一篇生命敘事，恐怕才是《found》成書的真正理由。

旅行，其實不在於你攫獲甚麼，而是你到了哪裡；腳走到了哪裡，心走到哪裡。腳會走老，臉上會多了風霜；二十年的時間足夠改寫一個人的臉、重新刻畫一個人的心，讓「心與眼的脾胃變了」。《found》裡的

影像，最早是印度（1992-1994），是對印度濃厚異國調性的驚豔；其次是旅英時期（1995-1999）的格拉斯哥（Glasgow），是對城市格調與高緯度城市光線的好奇；隨後是巴塞隆納、東亞、北京、上海、雲南、卡地夫……等，而台灣最晚入鏡。二十多年行旅的影像在《found》中重現，影像因其敘述脈絡，重新顯現其意義。

　　印成書頁的攝影，尺幅小，且經過重重後製，便已失去做為作品該有的質地；另一方面，當旅行影像成為後設資料，影像的質性即已轉化，成了一種「語彙」。羅蘭・巴特（Roland Barthes, 1915-1980）稱攝影為「沒有符碼的訊息」（messages without a code）。一幀影像，猶如一團訊息，提供資訊，卻沒有一套自身的符號系統。《found》以影像作為「語彙」來書寫，這本集子成了一篇生命敘事。他在〈攝影展小記〉中提到，「長時關懷嘗試的庫存裡搜索／並置中看到連字成句的詩意／這眼看機框的景／說的是心」。在〈尋・旅〉中，吳玉成說，「不知何故，最後階段，再次在相本裡翻找，回憶比美照多。旅行、家人和朋友，二十幾年似乎就在指間流過；許多曾經都模糊了，除了影像，故事的前前後後已記不得了。」其實，以found作為書名便已說明了這種情況；《found》是一篇重新尋覓、發現的生命敘事。是否總要倦遊歸來，才可以忽然看見自己？這是否也可以用來說明何以《found》裡的台灣影像的拍攝時間較為晚近的理由？

咀嚼影像　咀嚼人生

　　《found》似乎不完全是要求別人理解，比較是作者之建築人生旅程的思索與呈現。花了二十多年的時間，尋覓自己的路徑，尋覓自己觀照生命的角度，試圖去開展一種視野，將單純的紀錄影像，轉移成一種有著敘述性能力的文本與論述。影像的感性質地，某種

當初無法立即被領會的震懾，被長期貯放在他的資料庫裡，彼此催化連通，重新書寫成了一種渴望——為了釐清自己的方位，也試圖超越光影效果，介入現實、形成觀點。《found》名為攝影集，實非攝影集。

以影像書寫，《found》裡「詞彙」變得渾沌；而在敘事的脈絡下，語意也顯得游移不定。我們或已習慣在文字行間，找尋相對明確的意義；面對影像，即是面對新的句型和文體，閱讀的方式改變，意涵則難以捉摸，而歲月就在其中流轉。影像也讓閱讀變得機敏。影像與影像之間是一大片留白，既無介係詞，也沒有時間序、地區序；並置的影像可以被看到，也可以被略過，而真正的意義卻閃爍在留白處，更適合去尋覓、更適合去發現。作為一本「影像書」，《found》開顯的不只是影像本身的意義，更多是從影像的縫隙中滲出的味覺。

吳玉成畢竟是建築人，眼睛的癖性是用來關切建築與都市的，街道、牆面、街廓、建物表情與構造，乃至都市容貌、以及所有人化的風景或物件，都在他的觀景窗關切範圍之內，建築味覺濃厚。大多時候，他注視市街的容顏、建物的表情，尋訪每一個都市的角落；在老街裡發現歲月、在建築體上聽見樂音、在車窗上窺見雪中的市街、在帷幕牆裡望見雲彩、在新舊對比的台灣街景中清理「電流」駁雜的音訊……。吳玉成的機框中有矩度，但也偶而逸出矩度、或在矩度中拾得一些詩意與閒情。十二月的卡地夫冷冽的光影（〈neer Liandaff Cathedral〉2010）、冬陽下的印度街景（〈Jaisalmer〉1994）、格城週末市集的閒適（〈Saturday fair at Glasgow green〉1996）、雲南梯田的水墨筆意（〈stepped fields in Yuenyang〉2005）……，當然，在他的建築味覺中，靜謐或吵雜、詩意或閒情，無非都是對人造環境的關切。

《found》是一本關於建築的集子，是一本建築人的人生行旅，也是一本建築人以影像寫就的詩集。

筆鋒下的情性

《寫字》，吳玉成2007年出版的書法作品選。我當作一本書來讀。因為《寫字》中有字、有詩，當然也有書法。字，大半認得，部分讀來有點費力；詩，很喜歡，洗滌心性，一身輕爽；書法，慢慢品味，感受筆鋒下的游移與酣暢。

稱書法為「寫字」，吳玉成除非別有用心，便是故作輕鬆狀。他說，「學寫字很久了，想突破很久了；但光是想、沒動手也很久了。」想突破，就不會是輕鬆的事，把書法說成寫字，似乎是反其道而行，暫且把嚴肅的課題放一邊，在無求的狀態下，忘卻拘絆，享受一下自在。

文人論筆墨，向來不以技藝的觀點看待，而傾向於提高到品格、修為的層次，書法自不例外。書法以高度的概括性表現出純然的形上特質；所謂字如其人，在一筆之間可以見出畢生修為。修為，其實顯現在人與筆鋒、墨水、紙張間的折衝迎拒之間。閱讀書法，即是閱讀隨著筆鋒遊走的字跡，也閱讀字跡裡的情性及溢出字跡外的心緒。吳玉成的修為、情性、心緒是否也映現在《寫字》中？

《寫字》是一冊雋永的集子，保留著書法的質地。摺頁，是為了呈現作品比例規格；字幅的裁剪印刷，是為了呈現原作的真實尺寸；跨頁與留白，是為了保有作品的韻致原貌。編排，當然也是《寫字》的一部份，在精心的策畫下，更為可讀可賞。

開卷第一幅，書寫李白〈山中問答〉，「問余何意棲碧山，笑而不答心自閑；桃花流水窅然去，別有天地非人間。」李白詩風自由放浪，充滿快意，讀起來有種飄飄欲仙之感。蘇東坡的「白汗翻漿午景前，雨餘風物便蕭然，應傾半熟鵝黃酒，照見新晴水碧天。」寄妙理於豪放之外，詩風行雲流水，平淡中有深美。冊子中書寫的都是吳玉成最喜愛的詩句，其實，說的也是他的心情。選擇自己喜愛的詩詞，映照自己的心境，書風與詩風相互映襯，的確讓人心脾順暢。

僻靜的心情角落

吳玉成說生活太忙碌，書法只能當作閒功課，「偶而周末有個一兩小時讀詩、磨墨、寫字，學習不求有功，單單享受寫的快樂。」讀詩、磨墨、寫字，在生活的隙縫中，躲進詩堆與墨池中，尋找僻靜的心情角落；對吳玉成而言，「寫字」也算是一種奢侈，一種放縱自己的方式。

《寫字》全為行草。吳玉成近年只寫行草，認為行草最能貼近心意，要重新面對筆的屬性與書法線條的表現，感受到心手唱和的自由。行草介於行書和草書之間，書寫速度較快，筆劃相互連接，運筆更為流暢、活潑，往往筆斷意連、互相映帶照應，鬆緊正斜，氣勢也更為連貫，更能凸顯書法行氣。這些特點合乎吳玉成的脾性；在文字與表現、矩度與抒放之間，心手唱和，是一個穩當的平衡點。

在李白詩句「輕舟泛月尋溪轉／疑是山陰雪後來」中，裁剪兩句中間的「溪轉疑是」四字；在蘇東坡「黑雲翻墨未遮山／白雨跳珠亂入船／捲地風來忽吹散／望湖樓下水如天」中，也裁剪詩末的「下水如天」四字。兩者皆以原作品尺寸另頁印出，以作參照。用意應在力求彌補印刷品與原作間的落差；原尺寸的呈現，就欣賞的角度而言，固然仍有載體——筆墨／印刷——的不同，但筆鋒的蹤跡或墨韻的暈滲等藝術質地的感受度也相對提昇。但文字的擷取方式卻頗堪玩味。「溪轉疑是」與「下水如天」，跨句擷取或斷章取字，詞意難解；寫字與詞意脫鉤，轉向純美學的關切，也讓《寫字》的書法韻味更濃，詩意更深。

書法作為一個獨立的美學範疇，但似乎也註定無法擺脫文字的糾葛，離不開「文字障」的宿命。離開文字，書法將成何物？任意擷取文字片段，抹去文字義，原寸複製的方式，在集子中頻頻出現。《寫字》試圖以後製的手法，彰顯書法筆意的獨特審美特徵，應該是解放書法本有的生命力的另一番用心吧！

在僻靜的心情角落，吳玉成讀詩、磨墨、寫字，也悄悄的探討書法的可能性。書法藝術源遠流長，歷代名家輩出，所建立的矩度很難逾越。他說「書法裡許多創新嘗試或者和當代視覺文化有關；渴求新的視覺經驗、希望跨領域；向稚拙靠、希望去菁英化。各種嘗試都寶貴，都讓此領域更豐富；我選擇老實的寫，只為了自己的愛好。」他強調有感才下筆，它不是焦慮的寫，而是老實的寫、閒適的寫、不慌不忙的寫。他優遊在法度之中，探索書法的底蘊，寫出典雅，寫出一點書卷氣；是散懷抱，而非積塊壘，和他的生命質性相一致。生活的暇隙中，我拿《寫字》來閱讀，也用來欣賞，補充一點日益匱乏的靈氣。

矩度中的生命調性

吳玉成主修建築，研究領域是都市設計，總是隨身帶著毛筆與相機。如果書法可以與一個人的品格修為齊觀，探索書法其實也是探索人生；另一方面，旅行積累觀點的高度與厚度，鏡頭也隨著生命觀點開展。藝術映現人生，人生也在藝術中趨於澄澈、深化、開闊。相機與毛筆，吳玉成的隨身配件，物質屬性雖異，卻都映照出相同的生命調性。

「旅人有不一樣的心！出門充滿了期待。」提筆寫字何嘗不是；筆鋒要如何遊走，書寫的人不一定知道，也是一種期待。《寫字》與《found》可相互解讀、相互參照。他說，旅英的時候寫字有不同的味道，瀟灑、俐落，歸因於年輕、單純、專注的學生生活，可愛的城市與藝術環境，以及在他鄉對詩與字的思念；而那個時期也是拍照頗多，「那是段心比較放開的日子，好像終於找到一個心可以得滋潤、各方可以舒展的土地！」也激起了一份好奇、探索的心。旅行是對現實的逃離，異鄉是否也是心情的僻靜處所！「離開了熟悉、甚至忙碌繁瑣的日常生活與空間，投入異域的新鮮，心與感覺放開了，

創作的脾胃也就開了。」在繁忙的教學與研究生活中，寫字也是一種旅行，一種隱微的心情旅行。旅英時的字有不同的味道，而書法中詩意的滋潤，是否讓相機的鏡頭更通澈？《found》似乎給了答案。

行草是吳玉成生命調性的顯現。行草破除楷書的結體規範，也不若狂草的狂放多變，吳玉成的筆鋒就在一個相對寬泛的矩度中揮灑，卻也情性俱現；他在鏡頭中建構影像，他的機框上似乎有格線，景物通常不逸出格線的約限，卻也視野開闊，隨遇而成色。兩本集子在更高的層面上是連通的，視點與詩意都是一致的。《寫字》中，筆意大多是舒暢溫潤的，但也出現枯筆澀擦的荒涼感；《found》中，有許多雅致潔淨的市街景物，但也穿插駁雜紛亂的都市容顏。

仔細閱讀這兩本集子，是讀字、讀詩，讀都市、讀建築，讀一種詩意、讀一種心境；也似乎在閱讀一個人，閱讀一個人的生命調性。

（原文刊登於《全國新書資訊月刊》177期，國家圖書館，2013.9）

壹　帶著相機與毛筆去旅行——吳玉成《found》與《寫字》

異風景 魅山水

黃文勇的土地悲歌

原來 孤獨也可以這麼浪漫！

我靜靜的坐著 不想其他

讓雙膝如木的慢慢麻去

眼前晴空 白雲滾動幻化萬千

腳下的溪水比往常急促湍流

…………

我盡可能下腰傾聽你那迴盪低語

獨自一個人沒走

因為 這是我們之間私密的約定

原來 孤獨也可以這麼浪漫

——黃文勇 2019七夕 於來義

　　這是黃文勇2019七夕當天，獨自一個人造訪大武山下的來義所寫下的句子。這一天是8月7日，莫拉克風災十周年的前夕。2009年8月8日莫拉克颱風橫掃台灣，許多山林都遭受嚴重傷害，其中那瑪夏小林村遭土石流淹滅的怵目驚心景象，更是台灣人永遠的夢魘。風災後阿勇常常一個人默默走進山裡，足跡遍及各處山林、海濱，也遠至東部的秀姑巒溪，四處踏訪這片受重傷的土地。災變促使阿勇修正過去尋幽訪勝的身姿，對腳下的土地重新凝視；他踽踽獨行，態度嚴肅、心

情凝重。走踏在山水之間，這些年，阿勇已習慣與山林獨處，靜靜傾聽土地的聲息，偶而拿起相機按下快門——這是阿勇與土地最為尋常的溝通方式。

土地風景

〈迴圈的來義〉創作於2016年，在阿勇造訪來義七年後的作品。天空陰鬱，河床堆置著洪水沖刷下來的礫石，河床全是工程重車碾壓的胎痕，在後方青綠山林的映襯下，氣氛顯得鬼魅，這也顛覆了我們對風景一貫的親切感與熟悉度。

長期以來，台灣土地歷經濫墾、濫伐、濫建……已是過度開發，加之設計不當、施工創傷，更陷土地生態體系於萬劫不復。山崩、地滑、土石流已是我們土地的常態！阿勇看到的來義是這樣的：

> 空蕩的山谷
>
> 看到挖土機努力的為妳整容 ……
>
> 打下的樁與貨櫃也被沖垮扭曲了
>
> 常停留與妳會面的基地也下塌了 ……
>
> 每次來看妳　還是忍痛為妳記錄幾張
>
> 所見的一切　即便不是最為完美的容貌
>
> 但卻都是展現妳最為尊嚴與傲骨的姿態
>
> 只是不捨　十年了　妳的創傷依然還沒有復原

（2019.8.18 重遊來義筆記 黃文勇）

以影像作為創作媒材，阿勇一向相機不離身；他頻頻走訪來義，也習慣地隨手按下快門，並累積下大量的影像：滿目瘡痍的河床，散置著被沖毀的貨櫃擋土牆以及澆鑄水泥的鋼管，水泥路基崩落……這些都是人類與自然力搏的結果！在〈河殤〉（2019）、〈幽隱的來

義〉（2021）中，土地的傷痕可窺一斑，而〈來義秋色〉（2021）、〈空山不見人〉（2020）原本的秀麗山水已轉為憂鬱風景。他關注大地受到的創傷，創作於2012年的〈傾聽秋風穿過小林的聲音〉是關於「大地之殤」的早期之作；毀於八八風災中的小林故址，光影恍惚、不見生機，一片蒼涼鬼魅、讓人椎心。此後，鬼魅、恍惚變為他的藝術基調，也內化為台灣土地的意涵，貫穿在整個阿勇的「風景」中。

進行中的時態

關於創作過程，阿勇寫道：

> ⋯⋯運用不同時態去紀錄同一場景，以時間的累積去體驗觀察─理解，同一場域或同一定點之多時間差的樣貌與流變，然後將多次當下快門的時態影像疊加成一張對該場域多次探訪的多重影像⋯⋯堆疊影像過程的沉澱，總有一種莫名的悸動與悲傷⋯⋯

〈進行中的時態──也許，這是一條可行的路徑〉創作於2007年，以高屏大橋斷裂後重建的影像為素材所作。2000年8月27日，高屏大橋的橋墩被溪水沖毀，橋面斷裂，17輛汽機車墜落溪底，造成22人輕重傷。重建過程中，阿勇經常「路過」，都要按下幾次快門。阿勇的「風景」都由多連屏影像合成，並非一次性快門的攝影創作，而是經過繁複的數位操作過程所完成的疊合影像。〈進行中的時態〉是開啟「疊合影像」創作的早期之作，由此開展出阿勇的藝術的一路風景。

阿勇捨棄「決定性瞬間」的攝影鐵則，而以他隨手攝取的大量數位影像作為創作媒材，經由數位操作重構風景。同一場景，不同時間、不同天候、不同季節、不同心境之下經年累月所拍攝之多時間差

的影像，成了他的原始素材。這些素材是一種特殊的符號──一種游移在現實邊際的符號──然後，以他獨特的「語言」重構場景，把景色帶入某種陌生、鬼魅的狀態中。

經由數位操作處理的疊合影像中，〈進行中的時態〉特別值得一提。作品中，單屏影像模糊渲暈的邊緣，以及其斑駁的發色表面，是數位操作所衍生的技術痕跡；相互錯開而不整齊的影像接邊，以及圖像接續的不精確，呈現為一種失控的驚喜，顯然是藝術家經意或不經意保留下來的語調，由而轉化為阿勇的獨特的魅惑性「語言」，用以塑造一種我們難以面對的現實，開展一種謎樣的隱喻，敘說土地綿綿不絕的悲歌，讓人焦慮、思索。在2007年的〈進行中的時態〉中，已經顯露出阿勇藝術中那種獨特形質。

「弱影像」與高科技幽靈

〈此岸到彼岸的距離〉（2018）揭現濁水溪床的景況──砂石車溪床踐躪的輪跡蔚為一片特別景觀，椎心刺目；這是他在高鐵快速行進中所拍的影像，經數位技術疊合而成的。高速行進中拍攝的影像，阿勇稱之為「弱影像」。關於「弱影像」，他寫道：

> 在高鐵時速280-300公里，所能顯像流動性的影軌，即使是被壓縮、間斷、劣質的、這種非常的弱影像，卻是在高速流動狀態下成形的原始影像。然而，這種影像並沒有失去他的真實樣態的內容（感覺），也沒有失去再生的本能。

> 這種「弱影像」形構的劣質像素，創建了一種高速疊合、並置的觀看形式。即便是「劣質像素」，依然宣告了一種「高科技的幽靈影像」（鬼魅）的文明表徵。

──黃文勇 2017.05.28

　　影像世界是現實的負片,「弱影像」則是朦朧的現實,更為飄忽、更接近幽靈;在這裡,符號與真實之間的關係脫鉤了,現實與影象間的相似性關係淪為一種荒誕的幻想。數位科技或許是一個巨大「黑箱」,當影像生成由暗房轉到「黑箱」、由類比轉為數位,影像已在本質上起了變化。數位美學不只是新技術展現,還混雜著我們對新科技的諸多懷想與夢境、恐懼與抵抗。

　　阿勇的藝術在「不明」的數位環境中醞釀生成;由於數位世界的非物質性,在數位操作過程中阿勇往往放縱「語言」漫遊,景色與影像兩者之間,於是吊詭的融合在一起,現實的風景異化為奇魅的影像;或者說,影像一旦進入「數位黑箱」,便離開它所依存的現實世界,各種異質心緒交揉在一起,原本的無憂自得也變得躁鬱無常。阿勇似乎在數位黑箱中,操控著他的「弱影像」演出一齣齣的戲碼,〈此岸到彼岸的距離〉——也包括他所有的藝術——確確實實都是一幕幕讓人心緒交亂的苦澀劇。阿勇之數位科技下的影像敘事往往自成一種「語言」脈絡,超越了經典的攝影美學的概念,也展現了充分的當代性,反映出我們生活體驗的直接性,突出了對於生存的土地之關懷,具有強烈的世俗意味,甚而開展出一個虛構在現實邊緣的奇想世界。

　　虛構世界往往讓人不經意就陷入由「語言」所打開的幻境中;那個世界即使虛幻,卻又直接撼動我們原本自以為強固的心靈。數位操作造就出鬼魅的「語言」,阿勇也在他的「語言」中刺探自己的心境。這就是「語言」的魅力。卡爾維諾(Italo Calvino, 1923-1985)說:「表達你所不知道的」,真的,對於風景的神祕我們能知道多少?對於自然的奧秘或人心的貪婪我們又知道多少?因著數位黑箱阿勇帶我們走入重重幽玄之中而不是走入光明,那是一處荒誕之境,也造就一處不受監控的景觀,通向一個虛無之所—某種不祥的預感,某種潛藏的不安—卻也開展了一片容許駐足的「風景」。

「科技黑箱」或「詩性空間」

班雅明（Walter Benjamin, 1892-1940）說：

> 真實與再現交會之時，藝術語言之再現系統以扭曲、變形的
> 方式吸納真實，開展出作品尚未實踐或已被遺忘的本質，召
> 喚出作品的無意識。

科技黑箱或許也是一個詩性空間，影像一旦進入其中，真實與謊言便不斷辯證，我們的獨立思考備受考驗。這種辯證隨時引伸新的可能，喚引出新的意義或無意義。阿勇以科技黑箱重構山水世界，他的藝術看起來卻遠比現實還要寬闊，但也帶來更多的魅惑；站在他的藝術前，此刻我們與黑魔法的距離，或許並沒有想像中那麼遙遠。

近十多年來，阿勇背著數位科技，在土地上逡巡。他走入「小林」，目睹那一堆令人鼻酸的土石；路過「來義」，親身見證山林「河殤」；到達「南國之境」，巡視大地悲歌；進入「空山」，傾聽「空谷的回音」；也曾到達「彼岸」，感受「狂草」的「無限延伸」，也見識「鹿港的蕭瑟」……。走踏在台灣的土地，猶如經歷了一部部的驚悚片，阿勇的影象讓人惶惑。他的風景，恍如鬼魅忽地現身，往往情節懸疑、危機四伏；阿勇的「異風景」、「魅山水」，確實也是一篇篇的土地悲歌，但似乎也預示著人類與大地之間的衝突終將永無寧日。

（非池中藝術網 https://artemperor.tw，2021.10.4）

都市局中人

黨若洪「老男 雜匯 小神仙」

　　黨若洪每天都要穿過許多大街小巷，停等多少紅綠燈，穿梭於陌生的人群與喧囂的車陣中，繞過大半個都市才進入就在住家樓下僅僅幾階樓梯之隔的工作室。他「假裝去上班」，拒絕從家門直接跨入畫室，要以都市人的身姿開始每一天，就像一個真正的都市人那樣生活。

　　以穿越都市的方式進入畫室似乎是黨若洪的創作儀式。作為一個都市人，黨若洪以好奇的目光逡巡每一個角落，自在融入其中。他在都市裡似乎悠遊自得，咖啡廳、劇院、電影院、超商、街頭……他親臨每一個現場，仔細閱聽這部綿長無盡的當代都市劇。

失落劇情的街市劇

　　「都市人」應是黨若洪最核心的主題。2016年以來，他的畫裡全是形形色色的人物，有收藏家、侍者、醫生、領航員、神仙、法師、教授、算命師、畫家……，也有投手、夜巡人、異鄉人、中年男子、老男、賭徒……以及行色匆忙的男男女女。他們往往頂著帽子、踩著馬靴、穿著條文褲……以各自的妝扮懸浮在一片曖昧的煙塵中，身形被隨意裁剪。他們都是道地的都市人，即使是修行者、僧侶、教皇也不例外，包括畫家本人。

　　黨若洪2018年的巨構〈曉歸男子的致意──聖母倒地不起〉是一

齣即興的都市街頭劇，景物都壟罩在一片旋轉不定的煙氣中，畫家快速揮動的筆刷掌控全局，自然已然退去，兩位主角——「曉歸男子」與「倒地聖母」——淹沒在荒煙中顯得無足輕重，像是擦身而過的陌生人，或是不請自來的某齣劇中的演員。2019年的新作〈攬鏡自照的下犬式女神〉與〈拿破崙必勝〉中，「女神」肢體任性屈張，而「拿破崙」則以街頭少年的形貌現身，嘻哈荒唐；人物與巨大的符號周旋不休，形成一團難解的圖碼，儼然是一齣失落劇情的街市劇，喧鬧蒼白。

都市是一片荒原

現代都市是多樣化的碎片，斷片式的生活經驗和他畫板上的情狀一樣無序。都市荒原和我們關於生命的體驗或現實景像也許並不完全的隔膜，只是藝術家必須理出屬於他的語言來敘述這種零碎而複雜的經驗，賦予周圍的現實某種章法，以揭顯現代都市的本然和徒然。

當代都市每每以龐大的景觀堆聚出一個奇異而陌生的世界。黨若洪縱浪在都市劇場的迷眩光影中，在不同的區位邂逅不同角色喚引不同欲想。他在咖啡廳、超商隨處歇腳，品味生活的滋味；在街頭駐足，觀察市井劇情的進行，窺見恍若自身的「中年男子」；也循著寂靜的詭秘引導闖入了小神仙的巷弄；有時則穿過市街進入劇院、電影院，勘查現代人的「真實」形狀。奇異的陌生世界於是蛻變為令他流連的「地方」，誘發幾許鄉愁。

黨若洪自來即著迷於劇場的宏大景觀。劇場以詩化的語言，結合舞台裝置、光影和音樂，形狀變得精練，而經過藝術語言的轉化、多重文本的消化與轉譯，劇場中的角色穿越了撲朔迷離的都市現實，而有更精準的身形。沉迷於劇中，黨若洪說：「當下有一種四通八達的感受，同時你在看表演，你瞬間分析、瞬間享樂、瞬間啟動無端連結……無數的心理活動旺盛的發生在一個幾十分鐘的時間……。」

活在都市或活在劇中，有時也真是難以分辨。〈話劇裡，扶著帽的奔跑〉中的主角無疑是來自劇場人物；「滾輪waiter」、「印度青年」、「逆風少女」……等許多他畫中人物仍未完全褪去其劇場身段；而隨時在畫中出沒的許多男女，可能也都是從劇場中逸逃出來的遊魂。

創作是個謎

創作對黨若洪而言永遠是個謎。信息四面八方襲來，都市氛圍變幻莫測，畫板一片渾沌，主題不斷脫離，意義不停流動；許多時候分不清畫中人到底是別人還是自己，周邊的喧囂是自己的聲音還是別人的話語，他的創作永遠在猶豫中摸索前行。

創作固然有「主題」的問題，更多是「語言」的問題；藝術家以「藝術語言」回應外在世界的無意義，讓自己得以接近看得見或看不見的事物，才讓他的人物得以活出飽滿俱足的光燦。關於「藝術語言」，黨若洪自認為是「因某種瑕疵而走出另一種語彙」，一語道出他的創作奧秘。他作畫不打腹稿，作品產生之前什麼都不會有，頭腦保持空白，避免被某種特定思緒所羈絆，以保有最大的創作可能性。每天，他一進入畫室便開始在畫中丟入東西，但他與畫布之間的折衝每局限定十五分鐘，他期待「第一把就有局，開局就有戲。」否則，便離開畫板重回都市；這樣反反覆覆，始終結局難料。繪畫總有某些神祕的東西，每次下筆都是一次好奇；他的創作在不斷的好奇中進行，企圖以一種當下的語境進行表述，藉以喚引某種隱晦的奇想。

找尋自己的鄉愁

都市人到底是甚麼形狀啊！都市現場渾濁濃稠，甚麼都看不清，甚至無法參透自己。久居都市的人恐怕都已習慣於一種「相忘於都市」的瀟灑，黨若洪逛進咖啡廳、電影院，進入劇院，也走入街頭，

遍巡每一個角落；他更穿越網路，迷眩在無邊的信息中；偶而失神也闖入「小神仙」的巷弄裡……他似乎總在腳下這片都市田野中尋找某種屬於自己的鄉愁。

面對一個全新的奇觀世界，慣性語言似乎已顯得貧乏無力；原來每一個鄉愁都有自己的語彙。一旦捨棄「習得語言」的「套裝程式」，黨若洪只得尋索一種適切的「語彙」，用以開啟新語境，賦予造形，也用以回應世界的新奇，揭顯他的鄉愁奧義。

黨若洪選用「纖維板」取代畫布；「纖維板」平滑硬實的物質性，使得畫面可以更好保留清晰的刷痕與塗層的次序。經歷反覆塗抹、測探，也導致圖像重疊扭曲、空間失序失重，畫作往往處在一種不確定的狀態下，而這正是他「藝術語言」的獨特調性，讓他的藝術漂浮在以灰藍、灰綠、棗紅、象牙黑等為基調的都市色域或劇場氛圍中，味覺濃郁，卻有著一層淡淡的憂鬱。

都市人的形狀

黨若洪已然是一個都市局中人，他身入其中尋找某種與之對話的方式。他充滿好奇，永遠想知道下一個轉角會出現怎樣的景觀。他的世界似乎以一種謬誤的方式連結在一起，處處盡是奇想人物，他們的形體與畫家的筆觸相互糾纏，在懸疑不安的場景裡迴旋，渾身鄉愁。

黨若洪以手中的畫筆測度腳下的都市，每個畫中人物都是都市的碎形，隱喻著都市的整體。他的都市，真實與虛幻共生，空間錯亂、時序混淆；他的都市人身形變異、形象曖昧，每每凌空現身和藝術家共同串演一齣齣失去邊界的荒謬大戲，神祕、晦澀，也充滿了難以言喻的詩意。鄉愁是一份濃濃的詩情，飄忽不定，可是都市人到底是甚麼形狀啊？這似乎是黨若洪藝術尋索的永恆課題！

（原文刊登於《黨若洪個展：老男　雜匯　小神仙》台北市立美術館，2019.9）

台灣第一稜線

陳澄波〈阿里山遙望玉山〉

　　〈阿里山遙望玉山〉畫於1935年，這一年陳澄波四十歲，距離1926年第一次以〈嘉義街外〉一畫入選第七回日本「帝展」，已經九年，此時他已經是一位極負聲名的畫家了。1935年陳澄波有三幅阿里山作品傳世，本作之外，另有〈阿里山之春〉與〈雲海〉兩幅，其中〈阿里山之春〉為60號的大作，曾參展1935年5月的「第一屆台陽美展」。根據文獻推斷，這三幅作品應是1935年 3、4月間上阿里山所畫。

　　〈阿里山遙望玉山〉依據畫面所呈現的玉山群峰的角度來看，作畫地點應在觀日出的地點祝山一帶。山稜中央為玉山主峰，旁邊凸起的山頭為玉山東峰，這是玉山影像中最易於辨識的特徵。檢視從祝山往玉山拍攝的照片，都可看到相同的山稜形狀。畫面中層介於玉山群峰與祝山間的深色山影應是鹿林山。阿里山一向是賞櫻勝地，從阿里山賓館到祝山登山口是阿里山主要的賞櫻路線，步道兩旁遍植櫻花，畫面前景右邊開著粉白色花朵的應該就是吉野櫻。天色初亮，整座山林壟罩在曚曨的晨光中，濕潤的空氣中透著幾分清涼。〈阿里山遙望玉山〉描繪的應是日出之前的景致。據此推測，陳澄波天色未亮即抵達祝山，並在日出之前完成畫作，筆觸即興而快速，當時創作的情景呼之欲出。作畫時間應在一小時以內，因此相較於他往常作品的厚實塗層，畫趣迥異。

一九三〇年代以來，阿里山就是官方推動的重要旅遊景點。當時阿里山火車每天只有一個班次來回；早上7點5分從嘉義驛發車，隔天早上9點30分才從阿里山下山。一次阿里山之行，帶回三幅畫，還包括一幅60號的大作，陳澄波並非觀光心情，而是身負重擔，基於對創作的急迫感。在一篇〈以藝術手法表現阿里山的神祕〉的報導中陳澄波受訪時談到：

> ……在畫這張〈阿里山之春〉時，覺得有必要表現高山地帶的氣氛，於是特別選擇了塔山附近一帶作畫。這張畫的草稿剛打完時，碰巧嘉義市長川添氏與營林所長等看了我的畫，說：『雖然還只是草稿，但已能充分掌握阿里山的氣氛了。』上完色後，我便拿去請當地的造林主任，幫我鑑定畫中樹木的年齡。該主任告訴我說，有六百年以上。這時我才鬆了一口氣，暗自歡喜；來阿里山沒有白費。

這段談論可以看出陳澄波當時的創作態度與觀念。而這也在〈阿里山遙望玉山〉中表露無遺。他不只要畫出山林之美，也要畫出樹木的年齡、畫出阿里山的時間層次。

陳澄波上阿里山寫生，其實也是對故鄉的真情凝視。玉山標高三千九百五十二公尺，因為比日本富士山（三千七百七十六公尺）還要高，是東亞第一高山，日治時期稱為「新高山」，也是臺灣的主要象徵之一；而阿里山自1914年阿里山鐵路完工後，就成為臺灣的勝景。兩者都是台灣的隱喻。祝山和玉山主峰的直線距離約十五公里，祝山標高二千四百五十一公尺，從祝山看向玉山，視線越過標高二千八百五十六公尺的鹿林山，正好可以遍覽玉山群峰，是觀日出或眺望玉山的絕佳地點。這樣看來，陳澄波選擇從阿里山遙望玉山的取景，將兩個台灣隱喻收納於一畫之中，就更顯得意義非凡。陳澄波對

阿里山和玉山的想望，並不止於山林之美，更是一種鄉國之戀、土地之情。

　　陳澄波於1933年離中返台。「身分問題」幾乎伴隨他的一生，可能是他生命中最難以梳理的課題。返台的第二年，1934年11月和畫友成立「臺陽美術協會」，開始致力於開展臺灣的美術運動。另一方面，上海回台後，他四處寫生，步伐不曾停歇。他足跡遍及全台，其中淡水以海港、山城兼具的地理景觀與豐富的歷史容貌，成為他最喜愛的景點；而故鄉嘉義始終是他終生懸念的地方。他對故鄉的深情關切，是否是用來對映在上海時的心情？而他一直不曾釋懷的「身分問題」是否也因此稍稍獲得緩解？返台之後，風景畫幾乎是他唯一的創作主題。「風景」是那個年代畫家的主要畫題，上海時期他也曾留下大量的風景作品，但作為「景點」的風景與作為「家鄉」的風景，顯然不同；他對台灣景物似乎投以更多的深情，相對於他「行過江南」的「祖國風光」，〈阿里山遙望玉山〉讓我們另有一番熟悉度與親切感。〈阿里山遙望玉山〉所散發的對溫度與濕度的感受，似乎已超越了表面的視覺景色，而進入了更為隱微的生命經驗中。我們的身體和土地在同一個頻率中，陳澄波純真的揮灑。把肌膚的感受直接訴諸畫筆，揭顯了一種最不假思索的身體覺知。

　　1947年2月。陳澄波從嘉義市蘭井街故居遠眺玉山，畫下了〈玉山積雪〉，留下了絕筆之作。隨後於二二八事件中因當和平使者而蒙難，1947年3月25日被槍斃於嘉義火車站廣場。陳澄波曾自詡為「油彩的化身」，一生以油彩揮灑鄉園。最後卻以鮮血染紅土地，留下悸顫光輝。〈阿里山遙望玉山〉與〈玉山積雪〉相隔十二年前後映照，而兩者與嘉義火車站廣場似乎又有著某種難以言喻的聯繫，而陳澄波的身影則在這連繫中益顯壯碩，而他的故鄉之情、家國之戀也益為明晰。

　　2011年10月，高美館舉辦「切切故鄉情：陳澄波紀念展」，家屬

將〈阿里山遙望玉山〉一作贈予高美館典藏，從此成了高美館的鎮館之寶；此後，透過各種機緣被重新閱讀，〈阿里山遙望玉山〉從「作品」變身為「文本」，散逸出更為迷眩、耀眼的光彩。

2014年1月「澄海波瀾：陳澄波百二誕辰東亞巡迴大展」盛大登場，主辦單位之一的「台灣文學館」邀請詩人吳德亮面對著〈阿里山遙望玉山〉寫了〈阿里山遙望玉山——題陳澄波先生油畫〉，詩與畫作同步展出：

> 同時看見兩座山的高度
> 必須是高過山的同時繪出兩座山的眼界
> 也必須是大過山的
> 換個角度
> 樹可以超越天空
> 在彩霞妝點的大舞台扭動枝柱
> 婆娑起舞
> 移動畫架花草
> 可以深植沃土隨風傳遞擁抱世界的心
> 比山更高的胸襟
> 揮舞線條比天空更寬廣的視野
> 大氣揮灑顏料疾疾如多種樂器之鏗鏗
> 色彩層層如音階高低之鏘鏘
> 以磅礴的大自然交響樂章
> 頌詠我的家鄉美麗之島義重如山

詩人以綿密的語詞輝照出畫作的高度與格局；同年（2014）5月，高美館舉辦「典藏奇遇記：藝想天開詩與樂」展覽，再邀請詩人謝錦德為該畫寫了《看山詩——寫陳澄波畫〈阿里山遙望玉山〉》。也與畫

作一起展出，畫作又以另一種輕盈身姿面世：

亭亭玉立佇眼前
妳是台灣ㄟ心頭
高高青青萬萬年
姿色形影真顯現
啊！玉山美人看麥倦

我化身多情阿里山
山櫻花是我人熱血
天頂雲是我ㄟ手攬
生命無法等
拿起彩筆畫妳入永遠

一山一山
一樹一樹
作伙牽手守一塊台灣
妳有妳ㄟ模樣
我有我ㄟ奇幻
這片畫面定格長流傳

玉山天天天高
阿里山日日日出
妳為我獻身
我為妳癡戀
這是台灣這是台灣

這呢水ㄟ台灣

台灣美人妳最高

愛妳ㄟ心我最專

愛山愛人愛土地

世間真愛攏同款

澄明無波ㄟ心願

山山相連不斷不斷未完未完……

透過詩人眼界的高度的閱讀，畫意變得寬廣、飄忽，心思也變得更為精妙，似乎把〈阿里山遙望玉山〉推入了歷史的長河中，時空交錯、意緒紛雜。拙文〈燠溽與呼愁〉中曾寫道：「陳澄波用生命把土地的輝煌刻進了歷史的脈絡之中，把歷史濃縮進了繪畫裡；我們無法丈量他的繪畫，但誰也無法否認陳澄波的繪畫裡之屬於土地和歷史意涵。土地、歷史與繪畫在此互為文本，給了重讀陳澄波繪畫一個重要的線索；時間似乎給那些熾熱激昂的畫作添加了隱晦游移的因素，也賦予滯塞的苦澀味。」這似乎也可以當作解讀〈阿里山遙望玉山〉的一把鑰匙。

如果上到阿里山，不要忘記尋找陳澄波的足跡到祝山，再依著陳澄波的目光看向玉山主峰，一定可以看到〈阿里山遙望玉山〉畫中相同的稜線；那是台灣最高的稜線，而陳澄波早在1935年就為我們畫定了。

<p style="text-align:right">（原文刊登於《藝術認證》88期，2019.10）</p>

濃煙與輕霧

馬電飛〈船煙〉

　　〈船煙〉創作於1949年，是馬電飛抵達台南的第二年；他甫於1948年12月才到成功大學（台灣省立工學院）建築系任教。抗戰期間至戰後初期，他一直生活在流離之中，作畫是一種奢求。在成大任教，他終於安定下來，也才能專心創作；而初來乍到，台南風情景物讓他耳目一新，他開始動筆探索眼中的新鮮世界。現存的資料中，這一年（1949）他留下了七幅作品，其中有兩幅風景畫，〈船煙〉是其中之一。

　　〈船煙〉描繪的是台南運河周邊的景色，頗具地誌意味。馬電飛這一個時期的創作全為寫生之作。〈船煙〉的景點可以確定是在台南運河，但事隔半個多世紀，時移景變，地貌早已不復當年，要確認當初的寫生地點，的確需要多一些佐證，因此〈船煙〉也留給我們許多想像與探索的空間。根據畫中的景象，判斷〈船煙〉取景的地點可能在運河盲段附近。台南運河是一條著名的歷史水道，連結了台南市區與安平港，是府城經濟的主要命脈，運河盲段是台南運河的船塢，位在中正路底，是都市軸線的端點，也是台南的焦點景觀，順理成章成為初到台南的馬電飛取景的對象。比對1948年的「運河盲段航照圖」，運河周邊景觀與今天的現況已經完全不同。〈船煙〉中最具地誌意味的是畫面左上方那棟平頂樓房。交互比對兩幀拍攝中正路底運河盲段的老照片及1948年的航照圖，可以發現一些蛛絲馬跡。在老照

片中，可以看到當時運河盲段北岸有一棟三層樓的平頂樓房，與畫中樓房相似，但旁邊的房子幾乎都是二層樓的街屋；而盲段南岸的合作大樓前方為平房，平房後面即為樓房。〈船煙〉中依稀可見平頂三層樓房前面的平房及模糊的船影，與老照片的景象吻合，因此老照片右邊的合作大樓前方可以確認是〈船煙〉描繪的場景；但從老照片中出現的合作大樓來判斷，該照片拍攝時間應在1963到1980年之間（合作大樓啟用之後，中國城興建之前），比〈船煙〉創作年代要遲十四年以上。〈船煙〉中可以看到三層平頂樓房右側的牆面，依據透視原理判斷，畫家寫生的地點應該是在建物的左前方；而〈船煙〉前景遼闊的水域，顯示船的位置應該是盲段外的運河河段上。據此來判斷，畫家寫生的地點則是在運河的對岸，即原新南國小前岸邊，該地點距離畫中的樓房距離約100公尺，也符合〈船煙〉中遠處景物的視覺印象。

　　畫面右方的船是往來於台南、安平間唯一的一艘交通船。另一幀老照片遠處岸邊有一艘與畫中形貌相同的船隻，吃水很深，是一載滿遊客的公共汽船，俗稱「碰碰船」，正出發駛往安平，與畫面裡的交通船應屬同一艘。畫面中央畫一艘正冒著白煙的近海漁船，並描繪出船夫的工作身影。運河盲段為船塢，當時近海漁船出入頻繁，許多澎湖、茄定的漁船都在此卸貨補給，曾經繁榮一時。1980年，運河盲段被填平興建「中國城」，中正路成了「無尾巷」，原本開闊的水域，被大樓擋住，似乎也阻斷了台南都會與運河的交融，〈船煙〉所呈顯的海洋氣息，已從台南市街中消失無蹤。

　　本作命名為「船煙」，但瀰漫在畫面中央的「船煙」卻也讓人困惑。像畫中這種冒煙的情景，一般只能在鄉間焚燒雜草或廢五金時才會看見，但出現在都市鬧區之中，就讓今天的我們感到費解。這是出於畫家對工業景象的刻板想像？或是對畫面氛圍的浪漫渲染？還是面對眼前景物的如實描繪？的確讓人疑惑。比對馬電飛同一時期的畫

作，那一段時期他畫中的景物都是寫實的，並不曾擅自更改眼前景象；據此判斷，〈船煙〉應該是當時台南運河上的寫生實景。五〇年代船隻均以較便宜的重油為燃料，引擎發動後會冒出濃濃的黑煙；在環保觀念尚未形成的年代，交通船可以理直氣壯的冒黑煙，一般小型漁船更是肆無忌憚了。「船煙」的確是當時台南運河上的常景，畫家以之入畫；在馬電飛眼中，「船煙」應該也算是一種奇觀吧！他當時感受到的可能不是汙染，而是台南運河一種忙碌繁榮的景象；又小漁船所冒出的白煙，正說明他作畫的時間是在午後時段，從運河西岸看向東邊的盲段，在午後斜陽照耀下，黑煙因順光而呈現白色，也有可能是鍋爐排放的蒸氣，倒是有幾分浪漫氣息。

「船煙」瀰漫大半畫面，彩筆淡淡揮灑，寬闊的水面波光微漾，兩艘船隻以簡筆勾畫，神貌俱現。〈船煙〉畫的雖是繁忙的運河景象，卻也有幾分空靈的韻味。馬電飛1938年入杭州藝專就讀，美術養成教育雖以西洋繪畫為主，但也重視傳統的筆墨修為。民國初年以來，許多「進步」畫家莫不主張中西融合，並以此為職志，畫家以水墨從事風景或人物寫生，也成了那個年代的藝術風尚。寫生觀念與水墨傳統並重的學習歷程所開啟的藝術之路，而使馬電飛的水彩畫風能別具一格；〈船煙〉在寫實之外又多了幾分水墨畫境的飄逸神韻，實有其淵源。

馬電飛文人涵養深厚，展現在為人處世上，也展露在他的藝術表現中；〈船煙〉把船隻噴發的濃煙轉化為雅味的輕霧，不經意間流露了他的文人底蘊。「船煙」沖淡了都市船塢的現實氣味，泊靠在船塢的漁船似隱匿在薄霧中，畫意轉向輕盈雅淡，台南運河彷若化身一片江河，繁忙的營生現實卻有著幾許閒情逸緻。從水面、船隻、船煙到遠處的景物，筆調簡約卻意蘊豐盈，水墨意境呼之欲出。〈船煙〉可能是戰後最早以台南風光為題材的畫作之一，也可能是戰後在台灣最早具體實踐中西融合理念的水彩作品。

　　〈船煙〉在創作之後六十六年（1949-2015）再被重新審視，不僅對理解馬電飛的藝術全貌有特別的意義，對台南市而言同樣意義非凡。一般對馬電飛畫風的評論往往著眼在後期具民族色彩的風格上，而忽略他早年為台南地方景物所創下的藝術典範，而〈船煙〉正可以彌補一般評論的侷限。另一方面，〈船煙〉的景點——過去的運河盲段、後來的中國城，正是近年台南市府推動「府城軸帶地景改造計畫」的主要地段。當初的台南的親海意象，除了老照片外，馬電飛的〈船煙〉無疑也可以為「府城軸帶地景改造計畫」提供最感性、最生動的參佐。〈船煙〉不論在文化意涵、歷史意義或藝術價值上，都可以算是台南重要的資產。（〈船煙〉的景點目前已改造為「河樂廣場」）

（原文刊登於《馬電飛〈船煙〉》台南市文化局，2016.5）

酣暢自在

水墨中的王昭藩

　　王昭藩，建築界的大老，畫壇的新兵。他在高雄的畫展，算是他在台灣的首演，卻引起高雄畫壇一陣驚嘆。

　　說王老（建築界都如此稱呼他）是畫壇新兵似乎有點不敬，但他開畫展的確是最近的事，雖然他自己說已經畫了幾十年了。王昭藩這名號許多人並不陌生，但大家知道王老，是因為他氣度恢弘的建築風貌。而在高雄，王老的名號尤其響亮，幾幢與高雄人朝夕相處的建築物都出自他的手；例如，此次展覽的場所──「高雄文化中心」，便是他的作品，此外，「高雄市議會」、「中正技擊館」、「中正體育場」也是，都是高雄當代建築中的重要標的。

　　一個已在建築界擁有崇高名號的建築大老，卻忽然在幾年前拿起畫筆，把建築事務所變成畫室，一頭栽進繪畫世界中，令許多人大感意外，也讓畫壇耳目一新。放下樑柱，拿起畫筆，王老心情似乎也隨著輕快許多。比起他莊重肅穆的建築風格，他的畫風顯得酣暢淋漓，流瀉無拘。他自我調侃說他的墨水中是滲了酒精的，的確，情意隨性揮灑，不再受限於沈重的鋼筋混凝土，再無世俗雜務的羈絆，另一個樣子的王老在水墨中隱隱浮現，和建築中的王老遙相呼應，展現另一番風儀神貌。

　　王老自認非科班出身，故能不受拘束，放手一搏。我認為他天性就不受束縛，否則許多非科班者往往比科班還要科班。突破，對王老而言好像一點都不難，也是十分順理成章。王老把此次的展覽稱為「多元創藝展」，這個名稱同時說明了他創作的路數。

同儕謔稱王老是老頑童，頑童性格在繪畫創作中展露無遺。他並不使用一般所熟悉的宣紙、棉紙，而是在珍珠板（一種較為細緻的保力龍板）上作畫，畫中也無法看到「筆墨」的痕跡，顯然也不使用傳統的筆墨。這說明了他毫無羈絆、自由自在的性格。而更絕的，他以奶瓶替代毛筆，「寫」出驚龍走蛇的線條，叫人嘆為觀止。許久以前，漢寶德先生倡議新水墨，急呼要「革中鋒的命」，看王老作畫，盡是自在自然，既不落入「傳統、現代」的窠臼，已無「中鋒」可革。許多人窮畢生心血所企圖達到的，王老則在輕快的揮灑間不經意的跨過了。

同屬藝術的範疇，建築與繪畫之間就技法的層面而言，可謂咫尺天涯，但若從美學的高度來看，則僅是一線之隔。從「樑柱」轉換為「筆墨」，從建築空間轉換為繪畫空間，我們仍可看出王老的變與不變。變的是材料的替換以及手法的轉化，不變的是他的涵蘊與情性。就「高雄文化中心」來看，王老的建築展現了恢弘的器度，樑柱交錯間也體現了一種屬於傳統的精神樣貌。他的繪畫中亦綿亙著相同的質素，但卻更具濃厚的文人神情，或者說，多了一層歷來文人胸中揮之不去的塊壘。古來文人作畫，每謂「寫胸中逸氣」，王老以手寫心，不脫赤子之情，逸氣橫飛，潑灑之間更見情性。

王老的畫展在「至真堂」展出，展場原設計是作為停車空間用的，他笑稱，早知道就將空間設計高一點。儘管如此，畫作能在自己設計的建築空間中展出，實另有意義。這幾天「高雄文化中心」的確非常「王老」。對觀眾何嘗不是一個大好機會，欣賞王老畫作，也同時欣賞王老的建築，並可用心體會他的繪畫與建築兩者之間的微妙關連。或者，藉王老畫作這具體而微的線索，重新品味這座已經屹立在高雄二十年的建築，也可從「高雄文化中心」恢弘壯闊的建築風貌上，回頭再探入王老充滿文人氣息的繪畫世界。

（未出版，2001）

執著的馬背

何文杞「馬背系列」

　　肅穆的馬背、幽靜的窗櫺、沾滿泥土氣味的紅磚以及鄉間僻靜的小角落，構成了何文杞藝術的全部樂章。他滿懷愛意唱出這些樂章，使他的藝術永遠散發出一股濃烈的土地氣味；這是他的執著，也是對鄉土誠摯的獻禮。

　　何文杞鄉情難捨，二十年來由南而北，為了找尋長久縈迴心中的夢想，足跡遍及各角落，鄉土景物一直是他藝術奮鬥的對象。在繪畫的歷程上，他有過徬徨與掙扎；他曾試圖置身於繪畫的新潮中，關心各式各樣的繪畫理念，嘗試各種表現手法。何文杞今是昨非，終究回歸鄉土，應是根源於生命深處之血脈的呼喚吧！

　　他擅長水彩畫，以寫生方式創作；長期的揣摩歷練，使他在水彩的運用上得心應手。但他捨棄一般揮灑流暢的表面技法，而追求一種堅實的畫風。他的巨幅水彩畫通常要花五十小時以上方能完成；他的畫面經過一再斟酌、反覆推敲，因此色調與筆觸都極為細膩，畫意顯得深刻而渾厚。他不輕易放過任何細節，而其嚴謹堅實的畫風，實有其內在的必然。

　　在他愛意的眼中，家鄉的一磚一瓦似乎都是難以割捨的血肉；他擁抱鄉情，刻畫每個細節，其細緻的筆調實出自對鄉土之呵護，尤其當他把目光專注在傳統建築上時，他用特寫鏡頭凝視，臉貼在血脈瓜葛的母體上，於是馬背、窗櫺……都散發出肅穆溫馨的光輝。他把磚牆平貼出來，以便看得清晰；他的畫面益趨簡潔，鄉情卻更加濃烈。

這種架構在鄉土基礎上的藝術觀，由於血脈深情的緣故，他的畫有了新的樣貌，他的藝術於是呈現出一種嶄新的精神氣象。

台灣鄉土景色畫風，自石川欽一郎以來，一直持續發展著，而於一九七〇年代的鄉土風潮中達到高峰。如果一定要在這個脈絡下定位何文杞的藝術，那麼他的藝術應已超越了傳統鄉土風格。一般而言，鄉土風格往往呈現出偏狹的地域色彩；不論在創作理念或表現手法上，常出現通俗的民俗取向，或如所謂風俗畫一般，著重地方景色或生活習俗的紀錄，而在藝術形式上卻顯現無力感。就近百年來的鄉土景色畫風而言，雖然也有許多個人風格的確立，但卻未能突破偏狹的地域侷限而開拓更寬廣的藝術風貌。從何文杞的藝術歷程及嚴謹的作畫態度來看，鄉土只是他的題材或個人情感的依託，經由繪畫語言所呈現出來的藝術世界才是他藝術真正的題旨。換言之，他用藝術提煉鄉情，因而建立起了一種力道十足的藝術風格。

在何文杞的鄉土題材作品中，以「馬背系列」最具代表性。「馬背」在他的藝術中，不只呈現了建築樣式的特色，同時也是藝術之美，表達出他強烈的執著與完整的理念。他站在現代的時空上來關照鄉土景物，因此表現出來的並非那種空泛迷濛的昔日情懷而是對即將消失文物的現實之映照。他的「馬背」似乎負荷著沉重，他一寸一寸地記錄下那些滑過的斑駁歲月，用陰影襯托出它的沉默，以細筆寫下它的莊嚴。畫家用「馬背」印證他內在複雜顫動的心緒，而顯現出一種嚴肅悲壯的氣勢。何文杞的藝術風格和鄉土情懷，在「馬背」中取得了微妙的調和。

何文杞的藝術從鄉土出發，卻以獨特的語彙與真情超越鄉土範疇，以正視現實的藝術觀點，擺脫時尚空泛的鄉土調性，而以毅力與執著開展出寬闊的藝術樣貌，使他的藝術兼具親切與內蘊，樣式嚴謹有力，傳遞出豐富的訊息，令人回味。

（原文刊登於《台灣鄉土禮讚——畫選集》台灣現代水彩畫學會，1991）

浪漫與淒美

羅清雲的樂土

　　在一幀羅清雲的照片中，畫家手持畫筆，坐在未完成的巨幅畫作前，畫作以印度為場景，形形色色的印度人充斥畫面，神廟、牛……加上畫家筆意的渲染，充滿了異國情調，而畫家幾乎與畫中景緻融為一體，尤其是畫家因手術而變形的臉部，對應印度人特異的形貌與身影，呈現出一種光怪陸離的情景，混淆了虛幻與現實，彷彿把人帶入一個神祕的境地中。其實，這正是羅清雲的世界，一個充滿了浪漫淒迷的藝術世界。

　　一幅創作於1994年的〈自畫像〉，應該是羅清雲最後的自畫像。一隻眼睛已因病魔的折騰而失明，但另一隻眼睛圓瞪，似乎在窺探某種奧秘，而臉龐的變形卻讓神情顯得更為堅毅。畫家用強烈的明暗對比、激昂扭動的線條、沉鬱詭秘的色調自我渲染，道盡了藝術家堅持執著的生命態度，也直接把我們帶入了他深邃的精神世界中。相較之下，1992年的另幅水彩〈自畫像〉則酣暢自若，但仍然淒迷幽遠，與經常出現在他筆下的印度人十分神似。透過這兩幅自畫像，羅清雲的精神樣貌已經昭然若揭。

　　羅清雲畢生沉迷於藝術，即使晚年在病魔的折磨下也沒有稍改初衷，且作畫更為勤奮；而生命的體驗愈真切，藝術世界也就愈為深沉。在一篇高美館關於羅清雲典藏作品的評論說：

羅清雲以水彩為創作重心，意趣流暢、富含韻致為其作品的重要特色，其中蘊藏的靈動線條與美好色感，更是令人印象深刻。

其細膩幽雅的油畫作品，除了厚重的色彩和綿密線條糾葛外，羅清雲對人群的關懷，及生老病死的浮世百態，和對時間稍縱即逝的掌握，更是其作品最動人的質素。

這樣的評論頗能道出羅氏的藝術精髓。他塑造了一個遠離塵囂的樂土，可以寄情寄性，是藝術國度，也是人生境地。

羅清雲的藝術成就已有定論，正修技術學院借重這位望重藝壇的畫家，以「羅清雲作品展」作為藝術中心開幕首展，對羅氏再一次表達最高的尊崇。這項展覽共選出水彩二十八件，油畫二十件，素描三十件，涵蓋羅氏畢生重要階段的創作精華，也是窺視羅氏藝術風貌一個良好的機緣。

羅清雲早年的創作以水彩畫為主，題材則大多為風景寫生。他對水彩畫下過極深的工夫，特別能掌握水彩流暢、明快的特色，他用筆酣暢淋漓，隨意點染，充滿了靈動之美。1977年之後，開始將拓印技法融入水彩中，藉此他塑造了一種深邃幽遠、夢幻般的景色，意興舒暢。這是他藝術生涯一個小轉折，往後雖然仍陸續寫生創作，但他已開始由外在景物的描述轉向內在意緒的抒發。

1984年的尼泊爾、印度之旅，在羅清雲的畫業上無疑是一個重要的關鍵。尼、印題材成為他往後創作的主題，並以之建構了他獨特的藝術世界與精神內涵。偏愛尼、印題材，他說：「它們是如此炫麗多彩，而宗教與時間，使這一切多彩沉澱成一種撼動人心的力量……。」此種情景心境，是他向來廢寢忘食所追尋的，卻在遙遠的異域邂逅了。

　　羅清雲晚年獨鍾於描繪印度、尼泊爾的題材。自1984年首次印度、尼泊爾之旅後，他就迷戀上這個地方了。1989、1993年他又兩次前往，這裡似乎已和他緊緊相繫，成為藝術生命中最重要的部份。只要一提起這兩個地方，就可以看到他的雙眸閃現光輝。1993年的印度之旅，我有幸和他同行，深刻的察覺到他對印度的耽迷。

　　尼、印題材介入創作主題，雖是機緣上的偶然，但對羅清雲而言，似乎冥冥中也有脈絡可循。羅氏一輩的畫家，藝術關懷已跳脫對景物描繪的側重，而轉向意緒的抒發。從羅清雲的藝術進程來觀察，他之前的風景寫生作品中，雖然能自在的掌握對象的形貌特徵，但飛揚的意緒應該才是他畫意的所在。在他的風景畫中，轉折奔洩的筆觸，淒艷詭譎的色調，沉吟迴蕩的意興，一股浪漫淒迷的質素隱然可見，直接指陳長期縈迴在他心中的精神世界。過去在畫面上苦心經營的世界，此刻卻在印度活生生的出現在眼前，怎能不讓他雀躍興奮。歷盡了生命的滄桑之後，他終於找到了可以託付心靈、安身立命的場域，也找到了一處可以和他精神世界相互印證的現實。

　　尼、印題材為羅清雲開展了一片理想的異鄉景緻，那是遠離塵囂的極樂天國、浪漫閒適的寄託之地。各式各樣的題材，大概印度、尼泊爾的一切，都映現了深埋畫家內裡的心中景緻。尼、印題材也開拓了羅清雲的另一片藝術版圖，由過去的風景題材轉向人物主題。往後，他畫中出現的人物漸多，也和現實更加貼近。羅清雲從早期的風景寫生到尼、印主題，均表現出他自足的藝術國度與浪漫悠揚的精神向度。

　　此次展覽也特別挑選了36件素描作品。這些素描都是生命中的最後兩年（1993-1994）在病榻中所畫，回憶昔日的生活種種，和其他畫作一樣叫人動容。畫這些素描的時候，他的身體狀況已經相當不好了，在生命關鍵時刻，更顯露出潛藏在底層的生命經驗。關於這些作品，他說：「在一筆一畫中，往事越來越清晰。」藉由綿密的回憶，

彷彿是羅清雲生命經驗的倒帶。〈編草席〉、〈牽豬哥〉、〈劈甘蔗〉、〈茅坑〉、〈紅格桌〉、〈報馬子〉、〈補雨傘〉、〈收驚〉、〈彈棉被〉……有鄉情、有幽默、也有自我調侃。閱讀這些素描，猶如觀看一部褪色的紀錄片，昔日情景一幕幕鮮活的浮現出來，和尼、印題材的巨構一樣，都讓人彷若置身時光隧道中。在病榻上，他對外在世界的接觸日少，對自我內裡與成長經驗的凝視卻日多。這是羅清雲對自我生命經歷的追憶，是他晚年對人生歲月的無限緬懷。

這些素描也可以用來填補他尼、印主題未能解開的謎題。尼、印主題實踐了羅清雲的「巨構」企圖，但此種窮畢生精神以赴的大敘事卻被架構在遙遠的異域，這容或遭到質問；但透過「素描」，我們終於揭開這層謎底。「素描」中糾纏的是土地召喚與生命的微敘事，而在尼、印主題的大敘述上實踐了他對藝術的終極關懷——生命情性的抒發。異域場景並不是他真正的藝術主題，生命意義的隱喻與象徵才是他魂牽夢縈的命題。

羅清雲並不追逐風尚，他有一個豐足的內心世界，他的藝術已超越現實而進入對生命內裡的注視，透過淒艷幽遠的色彩及頓挫飛揚的筆調，渲染了激烈昂揚的情緒與沉鬱蒼茫的畫意。羅清雲的浪漫圖景，不以藝術語彙的巧飾自滿，而企圖攫獲深沉的生命意象，這也正是他在尼、印主題上所尋獲的。他的藝術，從表象上看，一貫維持抒情風格與浪漫的藝術色調，在深層中，則流動著他的悲憫情懷。

羅清雲身上卻永遠有一股童真氣息，一點都看不出是一個身罹重病的人。他對人生的堅持，對藝術的執著，甚至不惜用生命來建構他的藝術，使他的藝術中多了一份感人的魅力，也在他的大浪漫風格中，滲入了些許的酸楚與淒美，更豐富了藝術的感染力。

（原文刊登於《羅清雲畫集》正修科大藝文處，1999）

筆墨情狀

吳連昌的水墨世界

　　被淡彩染開的空氣特別清新涼爽，樹枝上總帶有薄薄的水氣，在畫筆揮過的地方有著一股熟悉的土地氣味；水牛、農夫隨時在畫中出沒，竹籬、房舍、菸樓依稀閃現著鄉愁。吳連昌的畫，散發出濃濃的美濃味，比起遊客眼中的美濃，更多了一些更地道的土地滋味。

　　吳連昌，知名作家吳錦發的尊翁，七十六歲開始作畫。他一開始作畫，便不可收拾，日以繼夜不眠不休，幾年之間創作了數百幅作品，水墨畫、水彩畫、油畫、書法都有，晚年他讓畫塞滿整間屋子，也塞滿他的生命。這些是他晚年的心境與寄託。農夫退休改當畫家，鋤頭換成畫筆，依舊守著自己的家園。在畫中，他似乎還有一絲牽掛，一直守著從小就踩踏的土地，一寸一寸耕耘起來。拿著畫筆，換了一種姿態，但似乎沒改變他一向對鄉土仔細審視的習性；只是心緒轉換，畫筆之下，美濃的風雨晴陰染上了畫家積蘊了幾十年的胸中塊壘，秀麗的美濃在畫中似乎更多了一份沉鬱之氣。

　　畫中的「三合院」更顯靜謐。孩童時代的喧嚷已經散去，來到眼前的是深深的寂寥；雜草恣意生長，甜美的歡樂聲變成帶點淒涼的腐酸味，記憶似乎走失了，還是迷路了，依依稀稀模模糊糊，充塞的是畫家對歲月的緬懷與無奈。在水彩畫「老街」中，街道向遠方急速消逝，兩邊街屋向中間傾斜，頗像故鄉老街。色調撲朔、光影迷離，怪異的透視仿若把人引誘入時光隧道中，來到一處熟悉又恍惚的所在。

〈鋤地〉中，老農夫婦正辛勤的鋤地種田，熾熱的太陽高掛在空中，灼熱的陽光把空氣渲染成一片橙黃，正是「鋤禾日當午，汗滴禾下土」的農人生活的寫照！畫中題寫著唐代李紳的〈憫農詩〉：「春種一粒粟，秋收萬顆子。四海無閒田，農夫猶餓死⋯⋯」，讓人無限感慨。畫家說的不只是農夫的辛苦，更是感同身受的對今日農人處境沉痛吶喊！

吳連昌的水墨畫又是另一番景致。在一幅題記著陳子昂〈登幽州臺歌〉的水墨畫中，描繪的並不是美濃景色，卻是畫家的心境。老者獨坐在孤峰上，滿臉風霜，老松枝椏伸佔整個畫面，蒼勁的枝幹，仿若搖曳在狂風驟雨中，寧靜又騷動。在題詞「前不見古人，後不見來者；念天地之悠悠，獨愴然而涕下」的對映下，畫意耐人尋味。這裡不是一處世外桃源，卻是一片紅塵心境，正是所謂「孤峰頂上，紅塵浪裡」，揭顯了畫家的晚年心境以及那一輩知識份子對世事的悽愴感懷。

溪流、田園、竹籬茅舍或是小溪流水、郊山風光等尋常景色，在畫家筆下更顯鮮活。吳連昌的水墨畫總是筆意縱橫、姿意揮灑；他並非水墨科班出身，但他的「筆墨」卻能隨意點染，一點都不為成規所拘而充滿生機，展露的藝術韻味讓人驚艷。藝術可貴之處，不在物象的描繪而在於意緒的揭顯，吳連昌自在的手法，卻讓他更能直接面對自身的生命處境進行創作。他的藝術不拘囿在繁複的技法藩籬中，更為清新脫俗一派純真。

許多畫中風景，其實是他的人生風景，是畫家隱微的胸臆以及生命情狀。他獨自垂釣，獨自走過小橋，也獨自撐著小舟進入杳無人煙的溪流；他注視著依稀的三合院，走過恍惚的老街⋯⋯有風有雨有晴有陰，怡然又孤單。他的藝術中有一股沉鬱之氣，不只在景色中，也流洩在筆墨間。

（原文刊登於《吳連昌作品集》，2017）

一首靜默的史詩

楊成愿「台灣時空表」

　　「台灣時空表」系列是楊成愿創作生涯的一個新階段。他以台灣古地圖、文字、紙幣作為主要的符號，部份透過繁複的製版，印刷過程來呈現，這或源於他過去豐富的版畫製作經驗。然而，在這個新系列中，「版畫」退居為一種手法，用以配合現成物（如紙幣、繩索……）及繪畫技法，成為多重並置的表現方式，不僅具有充份的「資訊」特質，也令符號之間的對話關係益趨多重。

　　楊成愿向來就善於運用「並置」的手法，這充份反映出當代生活中的「資訊」本質。當代生活可謂由許多錯綜雜陳的資訊所堆積出來的，至少，資訊在當代生活中佔有相當大的比重，甚至成為主要生活內容。基本上資訊的特性是片斷的、躍動的，它打破了時間上的連續與空間上的完整，而將之一起壓縮到現實的表層上來。從這個角度，或可窺探出楊成愿藝術的真正根源。

　　在楊成愿的作品中，異質符號同時呈現，這些並置的符號之間，並無邏輯的必然，但當它們同時並置時，除了符號本身的意義外，符號與符號之間則形成了「語法」的關係而產生新意義。這樣的「語法」帶有躍動的資訊特質，也因符號之間的多重對話關係，而使意義更為繁複，造就了他藝術的豐富性。

　　在「台灣時空表」中，台灣古地圖是貫穿整個系列最鮮明的意象。這些蕃薯形狀的圖形，看來十分親切，也非常遙遠。圖上的異國

字母使這些地圖蒙上一層悲淒的氛圍，標示著一頁台灣辛酸史；而它不太真確的輪廓，也把時間推向草萊初闢的境況中。這是一個令人動容的圖像，一如一首靜默的史詩，象徵地散發出多義的內涵，文化的、感情的，把我們的思緒帶向一個撲朔迷離的時空中。在「台灣時空表」系列中，關於「台灣」的複雜情結，可能只是其中最易於被解讀的一部份，而有更多的意義隱藏在他「並置」的語法中，那些異質符號間繁複的對語聲，更值得我們細細傾聽。

從風格上來看，楊成愿的藝術具有纖細、敏銳的特質，充滿詩味；他輕鬆駕馭各種不同性質的繪畫元素，溶入輕聲細語的畫意中，即使冰冷的幾何線條，在他的作品中也都化為一縷縷的優雅。「台灣時空表」系列固然延續了他一貫獨特的畫風，也有意識地注入了他本土化的關懷，在他的藝術中，形成另一番景觀。

（原文刊登於《楊成愿1992「台灣時空表」》畫集，1992）

情意流轉的女體

林弘行「生命的喜悅」

「哦！凡人啊！我的美如夢幻！」這是法國詩人波特萊爾（Charles Pierre Baudelaire, 1821-1867）對藝術上呈現出來的女體之美所發出的驚呼讚嘆，也是林弘行畢生所竭力追求的藝術境界。在林弘行的藝術世界裡，肢體伸展如嬌羞的花朵，情意流轉，寂靜、平和而喜悅，呈顯為夢幻般的女體風景。

林弘行的女體，沒有糾纏，人物只是靜穆的獨處著。女體的表達上，少了一些情慾，卻更直率、更坦然，所有的慾望、行動、夢想、話語，轉化為一縷縷淡淡情思，並將之塵封在凝凍如深閨般的時空中，幽深寂然。

羅丹（Auguste Rodin, 1840-1917）認為：「人體是行動的聖堂」，指明了人體中包藏著生物的、社會的、文化的……種種的生命情狀與可能，以致長久以來，成為藝術表現的重要介質。林弘行長期駐足在女體風景中，可謂數十年如一日，從未中斷。面對人體，其實是面對一個生趣澎湃的生命體，面對一個「聖堂」。當他目光停留的一刻，宇宙靜止，無物可以干擾，他彷彿進入了一個與世隔絕的忘情境地中。「女體聖堂」正是他永不枯竭的藝術泉源，他用畫筆探索，盡情的挖掘與鋪陳，肢體臣服在他的畫筆下，風姿、情慾被提煉為優雅與抒情。在他許多小幅的速寫中這種感受尤為清晰：他暫時拋開惱人的「藝術」問題，以輕鬆的心情來面對。這類作品，肢體自在，畫

筆輕鬆揮灑，筆痕隨意著落，線條隨性扭動。林弘行以一種心無旁騖的自在心情，完全融入了女體的世界中。

自從夏娃偷食禁果之後，人類雖然變得聰明，但墮入紅塵的女體卻顯得羞赧萬狀，情慾充斥──這正是長久以來表現在藝術中的女體形象。晚近女性主義者則對此大聲撻伐。她們以挑戰父權、反對窺視的嚴正論述顛覆傳統的女體美學；強調女體是一個主體，而非藝術表現的客體，應該回歸到她的軀體之內，表現出向來被主流文化所忽略的自然、真實與莊嚴等本質。女體絕非僅是情慾的載體或窺視的對象。女性主義論述力圖擺脫偽裝、虛偽、模仿及誘惑等文化上的習慣性覺知，要求建立女體的自主性。這種聲音已成為後現代論述中最刺目的篇章。

緣於傳統父權社會的窺視文化，女體在藝術與色情間一直有著釐不清的關連，而林弘行的女體也無意劃清兩者間的界線。林弘行並未反駁女性主義者的尖聲斥喝，但我們可以察覺到，在他的女體中，溫情取代了煽情，愛慕取代了誘惑。這種藝術內涵的置換，是林弘行藝術深層最精微的質地。從窺視轉向關懷，林弘行的女體，愛慕多於誘惑，生命熱力多於虛偽矯揉，他無意間婉轉的回應了女性主義者對「自然、真實與莊嚴」的呼籲。

林弘行的女體往往起伏如大地上的岡巒，蘊含著豐富的紋理與躍動的血脈。她們像一朵朵的花，在原野上紛紛開合，並不理會人世間的風雨晴陰。女體是林弘行最關注的藝術主題，二十多年來他用畫筆和顏料不斷的與肢體周旋、搏鬥，女體忽而風姿、忽而情慾，忽而花朵、忽而大地，忽而光影、忽而意緒，最後卻都幻化為一抹靜默與幽遠。惟當慾望消褪、肉感不再，他的女體所散發出來的是對生命的流逝的感傷？還是生命趨於寧靜後的喜悅？是慾望解放的舒坦？還是失去誘惑的悲涼？對此疑惑，畫家沒有給出答案，但在林弘行的近作中，女體卻蛻變成生命本體的隱喻，指涉了一種更深邃的內在真實。

　　林弘行的近作，女體不再清純，開始以孕婦形象出現，其誇張的生育符徵不禁令人想起主司生育的女巫──史前維納斯。少女成長為母親，由青澀而成熟，豐盈取代了浪漫，官能的視覺美感轉化為對生命的禮讚與尊崇；女體擺脫了情慾的糾纏與傳統的窺視癖性，回歸到她原始的本真中，不是媚惑，而是溫馨樸厚。

　　林弘行在女體花園殷勤耕耘，終於滿園花香；他的女體情意不斷流轉，從夢幻走向喜悅，開闢了一處充滿生機的境地。

（原文刊登於《林弘行畫集》高雄市立美術館，2004）

靜觀皆自得

洪郁大的世界

　　如果您在高雄的美術展覽場中，看到一個身影孤單，避開人群在作品前面眼鏡摘上摘下，身子一下向前一下向後退，神情專注地欣賞每一幅畫的人，那大概就是洪郁大——一位高雄頗負盛名的藝術家。他平日深居簡出，但重要的展覽場合一定到場。洪郁大長得一副娃娃臉，外表看來，永遠讓人猜不透他的年齡；但他從事創作卻已超過四十個年頭了，在高雄算得上是一位相當資深的藝術家。基於對藝術的執著，他很早就從職場退下來，專注於創作，也是高雄少數幾位專業藝術工作者之一。

　　洪郁大對各種藝術媒材都有濃厚的興趣，並且有可觀的成績，藝術世界多彩豐盛。除了繪畫外，也曾經從事過電影的美工製作，目前，他更多時間投注在雕塑創作上。前年高美館籌辦的大型雕塑展——「台灣當代雕塑展」及去年成功大學的舉辦的「世紀黎明——校園雕塑大展」他都有巨作參展。

　　雖然興趣廣泛、創作媒材多樣，但雕塑可以說是洪郁大創作的主軸。早在1966年金門服役的期間，他就以一尊高達二百五十公分的鋼筋水泥塑像——〈古寧頭戰役紀念像〉享譽藝壇。當年，在各種條件都缺乏的戰地，他必須克服種種技術上的問題；而作品的傳神表情與威武氣勢，則展露了他在駕馭材料與造形上的才華。最近，他花了一年時間完成的另一件代表性巨構——〈飛躍世代〉，目前安置於輔英

技術學院的體育館入口牆上；作品強烈的生命力與現代感，為校園帶來了濃濃的藝術氣息。此作以飛躍的人體姿態為主，並以舞動的彩帶將人物串聯起來，銅雕主體配合樸素自然的彩紋砂岩壁面，加上背後昏黃燈光的烘托，形影交錯、燦爛曼妙，形成一種讓人心緒飛揚的律動美。

不論從藝術精神或表現手法上，〈飛躍世代〉都可作為一個案例，從中窺見洪郁大藝術的奧秘。在談及該作品的光影氛圍時，他說：「光是我另一種表現方式，這構思的靈感是黃昏時刻觀察雲彩，雲背後的光造成千變萬化的彩霞，使雲更美……」。將對自然的體察轉化為藝術表現，可以說是洪郁大藝術中最大的特點，也是其藝術精神的所在。這種特點在其他作品中同樣可以看得出來。〈討海人的手〉以海邊珊瑚礁石作素材，輕輕琢磨著珊瑚礁岩自然形貌，揣摩討海人飽經風霜的肌膚紋理，「自然天成」的將人文思維溶入作品中；〈野柳的蝴蝶〉則將蝴蝶、人形溶入侵蝕後的岩石造形中，將自然形貌與意象巧妙的接合起來；〈永不枯萎的葉子〉中，將葉子的自然形象轉化為纖細委婉的心情量塊，也傳達了藝術家心意在自然形貌與天然材料間的曲折轉換。

相同的藝術特質也出現在他的繪畫中。〈綠的追尋〉一隻鸚鵡佇立在畫面的一角，靜觀山水清音；〈花木的光華〉描述幾株不起眼的無名花草，清柔的線條與色彩傳達出一股閒適愉悅的心情；〈波光璀璨〉則化平淡的波光為瑰麗繁華的景象……他的繪畫都是描繪生活週遭觸目所及的景象，適意而親切。洪郁大品察在他身邊的世界，一景一物，一草一木，生機勃發。他以敏銳的心微觀萬物，寄懷詠情，自在自然，塑造出一個恬靜而繽紛的天地。

對時間，洪郁大似乎有一種天生的敏感。他說：「我隨心意表達空間的存在外，時間的永恆性也可感受到……縱使是一片枯葉，也可從中體會到存在的意義。」他有一顆易感的心，尤其，對時光的流

逝更有敏銳的體察。就雕塑而言，他擅長運用自然的素材來創作，如經過長期風化的礁石就是他的最愛。在時間的流轉中，自然形體的折損搓磨，並非只是承載歲月的斑駁，更有一種面對時光流逝的無言傷痛。大抵，對存在的思索或對生命的關照，都會涉及對時光的緬懷；面對一片枯葉，一如面對一個人生。自然的興替盛衰，生命的悲嘆欣喜，這才是洪郁大藝術中最感人的內涵。

在手法上，他讓形象在這些自然素材上衍生轉化，並不強烈改變素材的原來形貌。換言之，他不採用「人定勝天」的強制方式，而是以「順其自然」的無為「手段」，順勢而為，讓意象溶入素材中，交互輝映，也成就一種視覺與觸覺微妙整合的藝術風格。

洪郁大的藝術才華是多方面的，去年起，他應邀以筆名「易達」在台灣新聞報上發表一系列的版面插畫。插畫的創作似乎紓解了他一向較為謹慎的創作思維。插畫的題材與技法均趨於多樣化，線條更顯得婉約纖柔，輕鬆可喜，畫意更加多愁善感，但仍然充滿了獨特的個人風味。這是他「正規」創作之外的「副產品」，呈現了洪郁大另一面向的藝術心思。

洪郁大的世界是浪漫的。在藝術路上，他一向踽踽獨行，對人世間的紛擾從來不屑一顧，全力營造他的藝術天地。在他的世界中，天地靜默，人與物之間的聲息互通，深情款款，隨興而自在。他的藝術散發出一種靜謐和煦的氣息，萬物靜觀皆自得，一切盡在無言中。

（原文刊登於《台灣新聞報》，1999）

生命吟詠

楊識宏的玄秘畫境

　　本世紀以來，藝術風潮更迭快速，藝術面目不斷推陳出新，令人目眩神迷，也往往混淆了我們對藝術的判斷；但無論如何，訴諸情懷的藝術，卻永遠是最為感人的，楊識宏的藝術即是一個鮮明的例子。他的畫恆給人一種神祕悠遠的感受，我們似乎可以在他的畫中嗅出某種不可言喻的生命境界，也隱約品覺出藝術家對生命的深沈思索，情境令人摒息。

　　楊識宏一九七〇年代末離開台灣到紐約開創自己的藝術事業，八〇年代即以富於東方況味的「新表現」風格嶄露頭角，奠定在畫壇的地位。八〇年代的創作，他以敏銳的感性，把東方的空靈氣質與西方文化中對人性的剖析，巧妙的融合在一起；正如美國評論家瑪格麗特・薛菲爾（Margaret Sheffield）所指出的，「其驚人的圖繪性的變化細緻之處，既得自古老的中國書法，也得自現代的表現主義」。如果把楊識宏八〇年代的作品視為他長久創作思考的暫時結論，而他在九〇年代對藝術則有了更為明澈的價值思維。

　　楊識宏的近作在質地上有了根本的變化，過去畫面中經常出現的人類肢體、山羊頭……等較具思慮性的元素開始從畫面中隱退；而葉子、樹枝、種子……等植物性元素逐漸取得主導地位。題材的改變，畫境由帶焦慮的沈鬱氣質，遂蛻變為輕帶愁緒的舒坦自在。這種轉變，一方面是由於形象上的約簡凝煉，意象上由糾葛轉向單純明晰；

另一方面則呈顯出藝術家心境的體悟轉換，過去強烈糾結的意識轉變為對生命根本價值的嚮往。

　　楊識宏在一篇名為〈植物美學〉的自述中提到，一包從台灣帶來的種子經過了長時間後，卻不經意的在牆角發芽而得到啟示；那是一種對生命的驚喜與感動。他說：「生命是一種神祕與超越，它跨越了浩瀚無垠的時間與空間，而且歷久彌新」。顯然這種體會也經過了一段時間的發酵醞釀，才在他九○年代的藝術中更為明確的浮現出來。誠然，對生命的思索是歷久彌新的藝術主題；生命課題比起對社會現實的映照，對藝術家而言，毋寧是一種更為深沈的終極關懷。古今多少藝術家都曾對這一永恆課題嘔心吟哦，並產生了許多深刻動人的篇章。雖然隨時間與空間的轉換，藝術家對生命的吟詠容有情境上的不同，但也都叫人感懷不盡。藝術如果不觸及生命的終極關懷，應該都不是太深刻的吧？

　　楊識宏的畫中意象——錯置的植物片段與虛靈的空間處理，散發出一股對生命關注的濃厚氣氛，令人聯想到王維的詩境——「木末芙蓉花，山中發紅萼；澗戶寂無人，紛紛開且落」，王維從時序的替換中體悟出生命的無常，但王維坦然接受了生命的必然，「花開花落」，把感傷化為澄澈的心境。而楊識宏則在其「斷枝殘葉」間，表達了對無常生命的思索與淡淡的喟嘆。在楊識宏的「植物美學」中，並無愉悅的嚮往，而更接近王羲之在〈蘭亭序〉中對生命之「終期於盡」的感嘆，但也包含更多現代人對生命的形上思維。兩者都表露了東方藝術家對生命情境的思維方式，從自然的更迭中感悟到生命的榮枯；只是時移境遷，所指有別而已。他在自序〈寂靜的吶喊〉中提到：「我過去的繪畫表現內容，喜歡以人本身作為焦點，像是一種微觀的探討、剖析；現在則是間接對人這個存在的根本作宏觀的俯視歸納」。不論是探討分析或俯視歸納，對「存在的人」的思索，終究不免讓他的藝術在東方的神祕氣質上，染上一層西方的思慮色調，

而更能扣緊現代人的心脈。基本上，楊識宏藝術是象徵的而非敘述的，企圖透過形象將內心的無形世界轉譯出來。楊識宏的藝術開啟了一扇探究生命奧祕的門，讓內心世界與外在世界形成微妙的呼應狀態，也讓某種玄密氣息，從畫境中緩緩的流洩出來，沁人心脾。

（原文刊登於《藝術家》，約1992）

文士豪情

邱秉恆千山獨行

「提醒人認識自己，給他一個論題去思考，為他經營一次錯愕，喚醒他走出虛假的世界，這就是我在作品中嘗試要做的。」這是西班牙畫家達比埃斯（Antonio Tapies, 1923-2012）自己認定的藝術目標，也正是我站在邱秉恆畫作前所察覺到的真實感受。在邱秉恆的作品中，我看到了一個情真意切、率性而為的世界，其畫面所呈現的偶發性和爆發力，是一種源自內在生命的自發性，開展了一片寬闊無限且幾近透明的空間，大大震撼了一向習慣於都會生活而緊閉矜持的羸弱心胸。

架著一副深度近視的黑框眼鏡，笑意朗爽，但比起我四十年前學生時代認識的邱秉恆，眉宇間卻多了幾許沉靜內斂；身影踽踽，一派文士風骨。他的畫，他的人，輕易的就這樣一下子被連結起來了——逸氣的揮灑和文士的心境。

作為一個藝術家，尤其是像邱秉恆這種深具「表現」特質的藝術家，心靈狀態決定了藝術的樣貌。數十年來，邱秉恆隱匿在人聲鼎沸的水泥叢林間，卻冷眼注視塵世；不是雲煙供養，在面對世俗的逢迎酬酢、社會的紛紛擾擾時，而是以墨彩澆灌。他用漫長的創作旅程，沉默堅毅地挑戰世俗的混沌，而令胸中的塊壘日益積累——在深鎖的眉宇間、孤寂的身影裡，也在寬闊的畫幅裡、揮灑的筆墨間。他揉合了逸氣與筆力、節奏與激情、光明與幽暗，開創了寫意奔放的個人風

景。

邱秉恆揮灑奔放的筆意，其實具高度的內省性，混雜著的對現實的關注與自來屬於文士的游離心境；藝術家的自我在這裡既明晰又隱匿，卻因此增加了藝術感受的複雜度。忽而把我們帶向自然符號（如一瓶花或一顆樹）所指涉的自然現實裡，忽而又把自然裂解為飄散的意緒碎片，忽而又把我們引領進入一個純然的精神狀態中；各種意義在畫中形成，也同時在畫中瓦解，挑撥我們隱晦的感性，也挑戰我們習以為常的審美慣性。

四十年，畫家長時修持，塊壘不斷積澱，自我世界也日益堅厚。他有唐吉訶德般的身姿，不顧眾聲喧嘩的俗世，千山獨行，這的確是一趟艱難且孤寂的旅程；文士胸懷，俠客豪情，邱秉恆的藝術征途不免摻雜幾分悲壯之情。

邱秉恆率真的筆跡迸發出心靈光輝，這些奔放不羈的筆觸與疏鬆隨性的圖像表現出某種特殊的精神張力——一種濃烈的文士情懷。畫家以畫面的空間當做意緒飛馳的場所。他的畫面容或具強烈的組構性，但這並非畫意所在；他畫筆馳騁，藉以一紓胸中逸氣，所欲呈顯的是空間節奏及其震動、跳躍的精神質地。

或者，畫家以縱橫揮灑的筆意給出了一個毫無虛假的自我世界，並以讓人無以迴避的正面性迎向觀者，衝撞我們早已麻木的疲憊身心。邱秉恆的藝術讓人錯愕，也令人清醒。

（未出版，2014）

「和園」之夢

蔡秀月「畫內境外」

　　「和園」應該是一個夢幻的處所。我沒去過，傳說中的「和園」
卻一直縈繞在我的腦際。「和園」位大武山下，和風綠野，陽光明
曜。認識蔡秀月算來已經十多年了，想像她精心營造的世界，應該和
她的人有幾分神似吧！從她最近的一批畫中，印證了我的想像。這些
畫全都在「和園」所畫，畫中流露出恬淡的田野風味，卻也充滿一種
奢華的幸福。「和園」應該是一處充滿詩意的天地，完全屬於她個人
的秘密世界；她在這裡蒔花植草，看雲、看天，「和貓小憩」，也有
一種「想飛」的心情。

　　〈和貓小憩〉是秀月「和園」作品中的一幅，我頗能從中體會她
的「和園」生活情狀。夏日午後，南風輕拂，浮雲片片，沐浴在輕柔
的空氣中，攤在胸中的不是丘壑，而是平野。河水蜿蜒流去，一派悠
閒情緻。〈想飛〉也是，輕輕淡淡，遠離塵俗，微風白雲，心意已在
樊籠之外，並輕輕的碰觸遙不可及的華年。蔡秀月的近作幾乎都隱約
透露這種閒適情境；她畫中的「和園」心境，的確讓人欣羨。

　　蔡秀月將在北京798藝術區的「山藝術林正藝術空間」以「畫內
境外」為名舉辦生平首次個展，這是她的夢想。蔡秀月從年輕時就有
當藝術家的夢，隨著歲月增長，她的夢也越作越大，越作越真；高中
時期開始學畫，後來熱衷於攝影，並成立暗房工作室，然後開「茉莉
畫廊」，成立「梯子畫會」，幾年前將全部心力投注在「和園」工作

室;而「畫內境外」的展出,無疑是她夢想成真。

1998年,她在開茉莉畫廊的時候,我從《影像訪問》(「阮義忠暗房工作室」學員展覽專輯)中第一次看到她的攝影作品,那是系列的紅毛港紀實影像,攝於1988年。紅毛港遷村是一個拖了四十年的話題,去年(2007)議題發燒,許多藝術家紛紛用影像、裝置、行動等創作方式投入這個議題,在高雄蔚為一股藝術景緻。蔡秀月早在二十年前即嗅到紅毛港題材的議題性,「紅毛港紀實影像」的發表,讓人不得不佩服她的敏銳。今天看來,她的紅毛港影像仍然十分扣人心弦,那是一幅幅叫人喟嘆的生活圖像;面對即將消失的故宅,老人的眼神流露出茫茫的未來,臉上卻刻劃著流逝的歲月,而古老的巷道則訴說著無盡的滄桑。「紅毛港紀實影像」有她對生命的某種體會,「和園」心境則屬於另一種。

「和園」是一個夢,她的畫也是一個夢;「畫內境外」說的不就正是她的畫和她的「和園」嗎!她畫貓、畫鳥、畫魚、畫蝴蝶,畫曇花、畫緬梔、畫春風秋月,這是一片完全屬於自我的天地,無涉世俗。〈讓魚在天空和鳥玩〉、〈心是坐著還是飛了〉、〈鳥在唱歌給我聽〉、〈近秋的午後〉、〈和克林姆玩耍〉、〈和心對話〉、〈河堤上的芒花草〉、〈有藍天的畫室〉……這樣的畫題似乎也道出了她的心境。如果將「畫內境外」翻轉為「外境內畫」,不論從生活中體會她的畫意,或從畫意中體會她的生活,生活與藝術相互輝映,物境與畫境,相得益彰。

隱於「和園」的蔡秀月,讓我想起寫《湖濱散記》的美國作家梭羅(Henry David Thoreau, 1817-1862)。梭羅在華騰湖(Walden Pond)畔自耕自作,寫寫文章,過著自娛自樂的生活。結廬在「和園」,蔡秀月是否真的能「而無車馬喧」?在現代社會中,要當個真正的陶淵明可不容易,燈紅酒綠、資訊充斥,誘惑太多,總是讓人忙碌不堪!蔡秀月的畫中隨時出現的女孩,如〈畫貓的女子〉、〈緬梔

花語〉、〈和心對話〉中,那個手持調色盤的女孩,我看就是畫家自己的身影;而〈近秋的午後〉中,白鵝、花朵、貓以及朦朧的山河、白雲等所表白的,無疑是她的心情小詩。有一個完全屬於自己的世界可以偶而躲回其中,暫時避開世間喧嘩,實在是一種幸福。

　　鳥幾乎是蔡秀月每幅畫中從不缺席的符號。它以各種姿態出現,翱翔、俯衝、穿梭,凝視、佇立;〈想飛〉輕輕的畫了一對籠中鳥,「想飛」,正是隱藏在畫家心理底層的渴望,是那種「久在樊籠裡,復得返自然」的現代奢華。「和園」是蔡秀月的心境,也是她的畫境。「畫內境外」是一種生活哲學,輕盈的、淡淡的,畫鳥、畫花、畫自己,看雲、看山,也看心情。在畫中,看她手拿著調色盤的無憂神情,她的「畫內境外」似乎永遠彌漫著一股奢華的幸福,讓人羨慕不已。

<div align="right">(《蔡秀月展覽簡介》,2011)</div>

寂寥低吟

李錦繡的藝術世界

　　李錦繡以大筆揮灑的線條和色塊所交織成的感性世界，彷彿在訴說什麼，令人急欲揭開謎底看個究竟。她的筆端指向一個精神國度，似乎不為現實的更迭所困擾，自成一片天地，抒情激暢，也帶幾分晦澀與感傷，充滿了神祕的魅力。

　　李錦繡1972年進入師大美術系，隔年再入李仲生畫室，這種奇特的學習組合在她同輩中不乏其人，但李錦繡的畫卻說明了一個成功的例子。基本上，美術系的教學承襲特定的教學方案，注重形式上的完美；李仲生則以個別開導的方式，直接激發創作潛能。在某個層面上兩者是背道而馳的。藝術教學向來見仁見智，並無定論，但一般而言，美術系被指為傳統學院，李仲生則被奉為台灣「現代繪畫」的導師；李錦繡以美術系學生的身分不畏奔波到彰化尋師，正顯見她對藝術的疑惑與熱忱。實際上，從她目前的作品來看，既不陷入技法的「牢籠」中，也未落入自得其是的喃喃囈語裡；兩種相背的學習彼此互補，使她一開始即能深入藝術的領域中，擁有自己的思維方向，這對她的藝術生涯是一個重要的開端。

　　師大畢業教了幾年書，她隨即負笈法國。從她巴黎帶回來的畫作中可以看出，在經過一段摸索之後，正逐漸走出自己的步伐。她使用壓克力顏料作畫，或刮或刷，手法瀟灑，形體被簡化為率性的線條，色調低沉，色彩、線條交溶成一片浪漫抒情的繪畫世界。自然物象幻

化為團團的色彩與奔放有致的線條；這一切都是隨機觸發，畫家似乎不願讓形體鮮明起來；形象在她手中幻化；化為色、化為線，也化為胸中一種莫名的感觸，所有的「假象」或寓意被一一剔除之後，剩下的只是畫家心目中日夜營求的「藝術」了。親炙在巴黎的藝術氣候中，她的浪漫氣息愈趨濃烈；她形色交錯的巴黎作品中，我們可以嗅出一種寂寥低吟的獨特味覺。

正當李錦繡學畫的七〇年代中期，台灣校園中正吹襲著「照相寫實」的狂風，結合適時興起的鄉土運動，一時之間，斷垣殘壁或各式各樣的懷鄉寫實，成為既新鮮又前衛的風尚，似乎也成為進窺藝術堂奧的不二法門，青年學子趨之若鶩，但李錦繡卻冷靜地避開了這個風潮陷阱，依然依照自己的方式獨自摸索前進。鄉土運動所帶動的「鄉土」意識及對自身文化的省思，並未直接影響李錦繡的創作思考。她藝術中的「意識」實即有更大的概括性，她對「現代」的嚮往及對「藝術」的執著，才是她創作的根源所在。一如其他許多現代畫家一樣，她也感染了現代人普遍的病癥：那種低吟的色調，那種隱晦的形象，那些錯雜的空間，或那些被分割得支離破碎的圖形，實即訴說著現代人類某種難言之痛。

李錦繡的近作仍然延續著巴黎時期的創作方式，但風格上更為明確；她一直在精煉自己的繪畫語言，濃縮意象，以之表白內在的世界，她的焦點並不對準現實場景，而是反映心中的意緒，並藉由恣意揮灑的線條，不經意地洩露出來。雖然她偶而也到戶外速寫作為創作的題材，而一旦畫成作品，現實自然便褪化為模糊的影子。她的畫中世界是抒情的、內在的。我們或可從〈寒林〉、〈三個焦點〉兩幅近作中，一窺她藝術的真相。

〈寒林〉中的樹木形象是根據在公園速寫的手稿而來，但經過她刻意渲染後，自然形象與畫面空間相互糾結，已非原來可以辨認的自然；她要表現的不是自然風景，而是胸中的景緻，一種憂傷的抒情與

不安的意緒。〈三個焦點〉一畫,形象似乎肯定、明確,但我們卻分不清是門?是窗?是室內?抑或戶外?畫中形象顯然不是來自自然影像,而是畫家苦心經營的「現代手法」,但依然可以察覺到〈寒林〉的抒情與不安。兩幅作品的構思程序不同,或取自視象、或取自心象,但卻共同體現她胸中的天地。在李錦繡的藝術天地中,形象與空間相互滲透,線條與色塊彼此消融,產生了形影交錯、撲朔迷離的抽象性風格。

李錦繡的現代手法主要來自「透明性」的薄塗色塊和「書法性」的流暢線條;透明性的薄塗色彩塑造空間的繁複感,書法性的線條則直抒胸臆,傳達出隱秘的感情狀態。李錦繡從對中國書法的練習中,領會出書法中抽象性律動之美及所積澱的精神特質,在她的作品中,這些都隱約可見。而她對「透明性」的偏愛,在一些以透明壓克力板為底材的作品中更易於被理解。她先將顏料塗在壓克力板上,再刮出線條、形象,層層相疊,形影錯雜、冷冽而優雅,其有強烈的「現代」特質。兩相交融,而呈現為複雜多義的畫風。

藝術不論是「關心的」或「超脫的」,或從「現實」著眼,或從「意緒」出發,都在能形成某種精神樣貌,引人駐足。藝術工作者或飄浮於資訊之間,或深潛生命底層,本來時代、社會與藝術之間錯綜的關連每每因人而異,因而形成了藝術家獨特的觀點。李錦繡的藝術世界,基本上是「現代的」、也是抒發的、內在的,看似低吟寂寥,卻也情緒激昂,特富詩意,一如寧靜水面下的漩渦,潛藏著不安與活力。

(原文刊登於《炎黃藝術》12期,1990.8)

想家

王明月「虛靜不定」

　　王明月的身影看來有點孤獨，卻又步履輕盈，四處穿梭，不曾要刻意留下足跡；她活在一個看來空無而又豐盈的世界裡。她呼喚藝術，每日每年，以畫筆輕輕向世界打開。年輕時就開始畫畫，年過六旬才第一次要開畫展，蒙著神祕面紗在畫壇亮相。

　　如果要為此次王明月的個展——「虛靜不定」——選擇背景音樂，不做他想，唯一選項是希臘女作曲家卡蘭卓（Eleni Karaindrou）為導演安哲羅普洛斯（Theo Angelopoulos）的《霧中風景》（Landscape in the Mist）或《尤利西斯生命之旅》（Ulysses' Gaze）等一系列電影的所譜寫的配樂。卡蘭卓的音樂被評為：「**像是來自濃霧覆蓋的湖面，浪漫、憂鬱，充滿音樂性**」；安哲羅普洛斯的電影則是一齣迷途的霧中風景，看來沒有劇終。而兩者所共同揭露之「尤利西斯」般的生命本質——永不終止的流浪命運——一種未知與不安定的生命情境——似乎也深潛在王明月的藝術質地中。

　　安哲羅普洛斯的電影把命運置入現實場景中，以浪漫修飾悲劇，以詩意掩覆生命的無奈與悽愴，似乎是一趟失去歸途的旅程，以致隨時要叩問「**要越過多少邊界才會到家？**」，聽來辛酸。王明月則意圖脫去塵慮，進入虛靜之中獨自呢喃，她說：

　　　　人頭，那些畫中的人頭，有時帶著肉身習氣，思慮徬徨，情

緒浮動；有時猶如一顆星球，如月、如日、如星星，與天地
周旋，在浩瀚中飄泊如絮；有時則是一縷縷的遊魂，到處尋
覓歸宿，不得安寧，宛若人生。

　　她咀嚼自我的生命況味，探詢終身自由，看來似乎幸福多了。只
是，在現實中流浪，或在虛空中晃蕩，都有漂泊不定的命運，兩者並
無本質上的差異。

　　「虛空難測」，對王明月而言，尤其如此。「虛靜不定」一詞借
用自靜力學用詞；但「虛靜不定」作為展覽標題，意在指說王明月藝
術中之未知或不可知的變量——某種難以言明的虛靈質地。王明月以
寧靜與澄明開啟一片「虛空」，將物件置入在其中，任其飄盪，雖然
偶而隨手切分，卻無意要為此下定義，於是她的「人頭」運行如星
球，飄散若游絲，無始無終，難以臆測。她曾感嘆：

> 我的畫試圖呈現人在大自然、天地間的玄思，也要描繪生命
> 本身的豐盛與空無。我在作品中喃喃自語，細細訴說，激發
> 無邊幻想，也勾起模糊的綿綿記憶，藉以逃脫渾身的束縛，
> 進入永無止境的解放狀態中。

　　她是「想家」的；只是擺脫了枷鎖，卻漂泊在無垠時空情狀中。王明
月走上了一條回不了家的路，她藝術中那種綿長如縷的絮語，述說著未
知與不安定的生命境況，無疑正是一種「想家」的永恆鄉愁。

（原文刊登於「虛靜不定」展覽介紹，新濱碼頭，2017）

變幻不定的山影

陳淑惠「山旅」

　　陳淑惠把近作稱為「山旅」。「山旅」是一連串的尋覓。在陶土中尋覓她的「形」，在「形」中尋覓她的「山」，在「山」中尋覓她的足跡、城堡、雲與風⋯⋯她的聖殿，她的孤寂，她的心情⋯⋯。陳淑惠愛山、戀山，甚至要經常「返家尋山」。她在自述中提到：

> 「山旅」系列依然是對山的嚮往與回應。我做陶是把內心深處朦朧的意識世界藉陶土堆砌而出，而所以和山脫離不了關係，因為我自幼於山中成長，即使離開家鄉多年之後，仍不時返家尋山，甚至出國旅遊，最令我流連忘返的依然是山。

　　這是她多年來作陶心情的寫照。「返家尋山」是弔詭的說辭，卻是真實的感受，就像「春裡尋春」、「花裡尋花」一般，充滿創作思考的玄祕性與哲學性。或許，那種牽絆著成長記憶的人生經驗——山的經驗——才是她生命裡的至真，也才是她藝術思索的原點。

　　「山旅」涵蓋兩個系列：「迷路的山」與「星空下的行跡」。「迷路的山」大致以「甩泥」堆疊成山形的基座，上面放置一個彷如祭壇般的建物，形成一個幾乎與天相接的殿堂；「星空下的行跡」則是用一座座城堡組構而成，形成為一個飄渺迷惑的奇觀。在「山旅」中，山是一個變換不定的幻影，在陳淑惠的創作中不斷移形、轉位。山，有時

轉化為一片片的雲,偶而漂浮,偶而佇立;有時幻化為孤寂的城堡,靜默的矗立在虛幻的空間中;有時蛻變為神祕的祭壇,直通天際;有時卻又回到現實中,成為一座平緩而親切的土丘。山,是縈迴在藝術家生命深層意象,纏繞而多重,而在她的藝術中隨緣起滅。她的山總是形影飄忽,形隨意轉,特別耐人尋味。

陳淑惠的陶作帶有濃厚的神祕氣息。她愛旅行,愛窺探陌生的地方。除了山,她也迷戀原始部落、中古城堡、馬雅祭壇等充滿傳奇與不可知的秘境。她從來不直接描繪眼前的景物,形象的塑造總是經過多層轉折,把對祕境的嚮往也搓揉進泥土之中。

更深一層看,這種神祕感也來自於她之詩性觀照的個人氣質與創作方式。〈星空下的旅人〉主題不是人,而是一群城堡;〈迷路的山〉不是山,卻意指作者的疑惑與尋覓。她用泥土混淆了主體與客體之間的對立,泯滅了自我與對象之間的分別,詩意濃厚。她在泥土與釉彩中,揣摩自我、揣摩對象,也揣摩藝術;讓自我的形影潛匿入土質內,鑴鑄在紋理上。陳淑惠將眼中奇幻的城堡化成星空下的孤獨旅人,山形嫁接祭壇,山與雲、城堡的形象彼此交疊、擠壓,意象相互映照、糾纏,寓意豐滿。她在1996年的自述中提到:

> 作陶已十餘年,要表達的總是很複雜,既要強調造形,又想化
> 意念於無形,所以就在人與器之間徘徊不已;燻燒時,想表現
> 的還是很複雜,既要顯現色彩層次的豐富,又想顯現色彩本質
> 的素樸,所以就在隱與顯之間糾結不已。

正是這種「詩性觀照」,她的陶作世界貫穿著某種難以言詮的詩質,這也是她藝術中最重要的質地。從另一個角度看,陳淑惠的陶作也具樸拙、鮮活與沉靜、溫潤的特質。她使用釉色相當節制,捨棄濃妝,輕輕點染,但都不離泥土的本來色澤。手法上,結合隨性的「甩

泥」與嚴謹的「塑形」，使她的藝術裡融會了許多異質、矛盾的因素，在散漫中給出了一種矩度，呈現為情感沉澱後的風韻與鉛華褪去後的淳樸。她的陶，反映了一顆經過琢磨的童心。

陳淑惠的陶「形」是拙稚而內斂的，並不執著於「器」，也不堅持外形的描摹。她以猶豫的指尖反覆搓摩成形。對於艱困的成形過程，她曾有深刻而生動的描述：

> 似器而非器，似人而非人，似釉而非釉，似有意而無意，就在這種莫名所以的心情下，在猶豫揣測的摸索中完成……期待能表露溫潤而心怯的內在本質。

傳說，春秋時代吳王闔閭令干將鑄劍，屢煉不成，最後妻子莫邪投爐，軀體熔入鐵水之中，劍方煉成，取名干將、莫邪。陳淑惠投入爐中的不是身軀，卻是她全部的生命；她如煉劍一般「煉陶」，反復折疊捶煉，搓揉壓縮，終成「陶形」——鎔鑄了生命真實的「山旅」。

陳淑惠「煉陶」，在最單純的形中，給出最豐滿的意象——一種變幻不定的山影。「山旅」以一種隱密的音調發聲，大音希律，卻觸及了玄奧的生命本然，使得她的陶作顯得意蘊深沉。

<div align="right">（原文刊登於《藝術家》346期，2004.3）</div>

趨向無序

張新丕「符號 語意 視境」

　　張新丕的想像以辯證的方式進行。生活上隨處可見的東西，畫家把它們放置在畫面的正中央，供奉在最莊嚴的方位上。創作是一場聖化儀式。在儀式中原本微不足道的物——木頭、鋼管、椅子等逐漸轉化，成為法力充足的符號，供他驅策。聖化也包括色彩的恣意武斷、筆意的縱橫揮霍，物象的意義自原有的脈絡中除去，符號的意義開始顯現，如經歷一場劇烈的化學變化，物的原本屬性已被置換。把形象聖化為符號，把生活中那些片斷、細瑣的經驗提昇至莊嚴地位，把腐朽化為神奇，摧毀我們向來熟悉的認知。然而，聖化通常伴隨著繁複的辯證歷程。

　　從「金招系列」來看，「金招」含意並不明確，也可能無意義。〈金招椅〉供奉的是一張學生座椅，〈金招蕊〉有香蕉莖、香蕉花和一個遮住下體的男性軀體。在台語中，金招與香蕉同音，「香蕉蕊」除了指含苞待放的香蕉花，也是男性陽具的俗稱。在「金招」中，一場符號、語音、語意的複雜辯證、置換遊戲在隱晦中秘密進行，相互融會、彼此混淆。而把一張學生座椅曲解為金交椅，是語意上的偏執，也是望子女成龍成鳳觀念的潛入，豐富了金招椅的意象。

　　「金交椅」可能是「金蕉椅」，語音轉為「金招椅」，意識上是學生椅。「金招椅」的符號化過程被不斷調整，並以椅腳下猙獰的造型加以嘲諷，強化「金招椅」的效應。而符號與符號間之連結也趨向無序，最後共生出一個「視境」。

　　辯證過程是在創作進行中慢慢展開的。仔細檢視張新丕的作品，畫面層次是經歷一場劇烈混戰所殘留的痕跡，他並不刻意掩飾這些痕跡，而順其自然地保留下來，使他混沌的思辨歷程清晰可認。辯證遊戲在「視境」

呈現後，大多隱而不顯，也不易立即判讀，但透過這樣的辯證遊戲，意象才自紛雜流變的經驗中浮出。張新丕的辯證遊戲，一方面確立了題材，並賦予符號意義；另一方面，也藉此將他的藝術世界與他的生活經驗相連繫，拉近生活與藝術的距離，這是他生命的自證過程，甚至就是他的生命本身。

現代生活把我們推進了一個快速轉換的世界中。我們趕著上街、上班，也痲痺在螢光幕不斷變換的影像上；我們的生活經驗往往是片斷的、偶然的。張新丕的每一個符號似乎都代表了一個經驗的碎片，而符號與符號的聚合，就像從一個瞬間跳接到另一個瞬間，其間並無邏輯的必然，有時是不期而遇，有時則是一種偏執與武斷。而張新丕的色彩效應，也與現代生活的步調緊密相扣；由桃紅、翠綠、橙黃、群青等高彩度顏色所碰觸出來的色彩氛圍，相互爭輝也彼此妥協，沒有溫情，只有彼此間短暫的慰藉。

符號的飄忽流轉，色調的紛爭相容，激勵著我們的神經系統，帶給視覺的是饗宴。而另一方面，語意與符號的錯置、語意的辯證、符號的撞擊，也在「視境」中激出一股張力，喚醒意識底層某些隱密的想望，揭露內在活動的真實。基本上，張新丕的藝術在於塑造一個「視境」，李察茲（I. A. Richards, 1893-1979）說：

> 經驗的種類應有盡有，抽象與具體、共相與殊相，不一而足，而且，猶如音樂家之樂句，其佈置並不在於使之告訴我們什麼事情，而在於使它們在我們心中所產生的效果結合成感覺與態度合併的連貫整體，因而生出奇特的意志解放。那些觀念是要供人起反應的，而不是供人思考或探究。

張新丕的符號場景，沒有箴言、也不說教，他只呈現一個視境供我們反應，並藉由視境的不斷轉換，把心靈活動揭露在我們的面前。

（原文刊登於《炎黃藝術》44期，1993.4）

物種迷情　現代蠻荒

許自貴的虛擬國度

　　走入阿貴的牆壁，恍若置身在一個荒忽怪誕的世界中。他的牆是廣袤的蠻荒之境，其中的生物，人獸混形，猶如遠古神話復現——人首蛇身的伏羲女媧或雙臂化為兩翼的仙人王子喬的還魂再生。這些遠古的神話人物，似乎歷經輪迴轉世，變身為形形色色的陌生物種，運行在阿貴虛擬的「超真實」國度中。

　　阿貴創作「怪獸」已有一段時日，他過去曾經以「人與獸」、「我與獸」為主題創作系列的作品，對此，阿貴自己有極為深刻的論述：「獸是被人豢養在內心中隨時現身或遁形的虛擬生物；是人用貪念、忌妒、驕傲和怨懟所餵養出來的形體」。那些怪獸正是他內心深處澎湃翻騰的慾望化身。在近作中，阿貴的「怪獸」已經投胎轉世，擺脫過去猙獰的面貌，身形變異，輕盈飄忽，呈現為瑰麗淒迷的綺情、幻想。

　　阿貴的世界變異物種四處遊走。他將物種的DNA轉換重組，不斷更動基因排序，變異生物也源源不絕的幻化而出。相對於基因正常的云云眾生，牠們顯然是具有高強法力的特異物種，可以隨心所欲的穿梭在現實與幽冥之間，無礙無阻。變異生物的誕生容非意外，也非純屬基因突變，而是阿貴在漫長的藝術創作上的一種自我演化。從阿貴的創作歷程來看，不論「人與獸」或「我與獸」，「人／我」與「獸」之間，原本都是互為辯證的對立體，其中「人／我」

與「獸」有劇烈的拉扯、糾纏；但他近作中的「變異生物」已然「人（我）獸合體」，以單一的形象取代過去的撕裂與糾結，形體雖然變異誇張，意象卻趨於單純簡潔，個性隱晦，意蘊轉為抒情、浪漫。

變異生物的荒誕形象，呈現了無邊奇想，擺脫了基因的侷限，擴張了深藏的慾望，爆發出熱烈的生命力和桀驁的野性。他們不是機械怪獸或流傳在網路世界中的數位拼裝，也不是科幻驚悚片中的異形——一種危言聳聽，令人瞠目結舌的驚恐——而是藝術家所編織的綺情圖騰。它們是慾望自身、是人性自身。阿貴的變異生物不是物種的「異化」，而是由慾望所「衍生」；阿貴以「造形」呈現了一向隱晦不明的生命伏流。

阿貴是網路陌生人，患有明顯的數位恐懼症，但他卻陶醉在e世代的奇想中——瑰麗、官能，卻也輕盈、飄忽，一如在網路天堂的國度中。現實舞台上，慾望狂野生猛，愛憎情仇的劇碼往往活生生的上演；但在阿貴的藝術中，世俗的愛慾化身為花朵、翅膀，內心的渴望變形為爬行的「龍」或作態的肢體……原始慾望昇華為淒迷的詩意，成為穿梭在「現代蠻荒」中一個個的陌生物種。阿貴塑造了一個令人陶醉、迷惑的世界！

（原文刊登於《許自貴畫集》，2005）

鄉愁的邊緣

李明則「拾到寶」

古物 老物 棄物

　　李明則以「拾到寶」概括他近期的系列創作。「拾到寶」仿佛是一部描寫老物件的影片，時光在上面緩緩流淌著，許多記憶悄悄浮現，空氣中飄散著零星的傳說，打破了日常的庸俗。

　　李明則幾年前開始在高雄大樹打造了一處僻靜的宅居，盆景、植栽、老物件以及拾得的各式各樣的棄物，散滿整個空間，以一種獨特的癖性與品味自成世界，而把塵俗阻絕在竹圍籬之外。這似乎是一個與世隔絕的所在，生活與藝術的邊界模糊；畫家終日游移在時光之中，在老物件裡搜尋歲月的痕跡，也在生活中品嘗光陰的餘味。他的空間裡盡是些鏽蝕的鐵物、龜裂的水泥板、紋理深邃的朽木和斑駁的老物件；而那個滄桑的老火缽以及襯墊小茶壺的破裂陶片，更襯托出老茶的淳潤與山茶的苦甘。走進畫家的日子裡，我們看到他似乎終日耽溺在物件中，緩緩咀嚼自己的歲月。

　　以「拾到寶」作為展覽主題，不僅指出創作的素材與主題，同時也揭示了他的藝術調性。李明則一向熱中於老物蒐集，凡存在記憶深處的物件都是他獵取的目標，「收藏」可以說是他生活中重要的一部分；他是一個「老物痴」。他的「老物」除了民俗物件外，也包括經絡圖的雕板、道教圖像等，甚至還有破鐵鍋、鏽蝕的鐵物、椅子的骨架、碎裂的水泥板等四處蒐尋來的「棄物」。對藝術家而言，「民俗

物」、「老物」、「朽木」、「棄物」……，撿拾回來的都是「寶」。

物件因著時間的淬鍊而顯得獨一無二，就像每一個不同的人生一樣。浪漫主義者認為，廢墟能激起強烈的情感，因為面對往昔歲月讓人產生震顫；而老物則在不斷流失的時間中敘述著過往的故事，讓人懷念依賴。或許時光彷彿可以回溯，只是鮮艷、濃重的色彩，已然被稀釋、淡化，掩藏在老物深處的是遺落在那個破敗世界中的種種人情世故；而零星飄散的傳言，卻打亂了庸俗的現實。李明則的世界似乎帶著幾分孤寂感，卻也更接近自己的憂思。

鄉愁的邊緣

〈蚌殼精〉尺幅不大，卻是一件史詩般的巨構。此作以紙漿塑成蚌殼半張開的形狀，裡裡外外鑲滿各類物件，其中不乏他蒐集來的珍玩；刺繡老虎及仙鶴、瓷器仙桃花瓶、玩具奔馬、泳裝玩偶，以及皮偶的剪影……奇詭荒誕，迷人心竅。〈蚌殼精〉似乎把我們推進了一片奇異幻境中，在那裏，時間無限寬闊，物件碎片轉為純淨。李明則透過創作進行一場淨化儀式，藝術家任意穿行其中，進行替換、修補、重構，荒蕪的歲月轉為精純的懷想，產生深深的依戀。

〈騎虎難下〉以電動馬達啟動童年的歡聲笑語和單純的快樂。李明則使出渾身解數，透過不斷的操作和轉換，將「張天師騎虎」的民俗圖像，以「騎虎難下」的雙關語，用「詼諧」彌補敘事的遺漏，將童年的片段疊合為一完整的文本，渴望一個天真爛漫的彼處，尋找一種返老還童的可能。

〈蚌殼精〉與〈騎虎難下〉都以象徵的手法與多愁善感的語調，懸宕在鄉愁的邊緣；而〈那鶴〉、〈大展鴻圖〉、〈鳳凰春意鬧〉、〈開滿了花〉則訴諸常民語彙，那些喜氣洋洋的刺繡、吉祥的圖像，直接挑起了對昔日的依戀之情。依戀是一種即刻懷舊，都曾經是藝術家熱情、溫馨童年的一部分；而漫畫裡的諸葛四郎及蒙面刀客、疊羅漢等

皮偶身影，更是那個年代不可缺少的戲分。〈自己的武林〉、〈俠客〉則重新架構了一個夢幻場景，試圖敘述那個已然模糊的童年記憶。〈自己的武林〉中現身的都是偶戲人物，「月光假面俠」充塞著整個童年，形成一方「自己的武林」；〈俠客〉隱身在一團生鏽的鐵線間，以素色線描細細闡述一段江湖傳奇，而出沒在山林間的「劍俠」，神祕詭譎，彷彿各大門派論劍江湖，各顯絕學。對童年的迷戀，揭示一種鄉愁，也揭示人到中年的普遍憂鬱。

物的輪迴轉世

在「拾到寶」系列中，李明則援引「神物」——紙漿——發展出獨門的藝術手法，進行創生化育，開鑿出一片洞天。他以紙漿在老物上圍塑出一方方可供馳騁的「江湖」。「江湖」是遠離現實的所在，是俠客們的活動空間、藝術家揮灑的天地；那裡存在著一種無限，既是藏身之所，也是邊緣地帶，那裡是真正的烏托邦。

他用紙漿修補木頭殘片，接續已然失落的那一段生命史；紙漿也用來填補腐朽的老物，重新建構那曾經的輝煌歲月。紙漿以新的「造物」強力介入朽敗的自然物或破毀的棄物中，轉化其物質的調性，引發可能的重生。這種強行介入，令依附其上的老物或斑痕得以征服時間的傾頹。物件上的紋理在作品上形構時間的虛實，生命經驗在記憶中拼貼、覆蓋，組織這些斷裂的罅隙，重新找回自己，並藉由時間的堆疊而輪迴轉世，終於展開真正屬於自己的那一方方的「江湖」。

此外，〈牧谿柿子〉摒棄繁瑣的敘述，藉助紙漿讓物件還魂重生，卻指涉了遙遠的南宋時代，〈皺紋〉則將年輪延伸為歲月痕跡；兩者都饒富禪機，讓人會心。〈格陵蘭望眼鏡〉、〈黑鍋〉、〈牡丹花〉中，老物歷經幾番輪迴，均已改頭換貌，全新面世。〈露出馬腳〉、〈黑與白〉、〈黑桃K〉、〈站在枯樹上〉、〈觀音圈〉……等，也都透過紙漿的神奇化育，意蘊顯得飄忽而耐人尋味。物件的新貌總是跌出時

空的邊緣，進入過去和未來，最終卻散落在我們於腦海中，揭顯某種微細而曖昧的心思。

在物件中尋找自己

對於年少時經驗的懷念，那種曾經的繁華，還有街坊市井的味道和童年的五光十色——老店街的人物、色彩、氣味、聲音——那些鄉愁碎片似乎散發著微光，歷歷如縷，宛若就在眼前。畫家以離奇的鑲嵌手法及隱喻的思維方式，喚引出一片如詩如幻的光景，讓我們思慮千縷，通向莫大的空虛；另一方面，其開展的物件奇觀，總和現實之間保持著某種拉扯與張力，形成反思空間，我們得以在其中尋找自己。

「拾到寶」是一部詩集，一部難以被翻譯的詩集。

（原文刊登於《拾到寶——李明則個展》安卓藝術，2020.9）

糾葛在「歷史」與「現代」之間

李俊賢的紐約心情

　　去國多年，李俊賢從紐約帶回來大批的畫作，與出國前的作品相較，畫風改變很大。新畫風顯示出他在紐約眩目的藝術輝光中，對藝術的思索痕跡。紐約在二次戰後，成為藝術精英薈萃，國際大舞台。在這裡畫家們渾身解數，他們的身段，是二十世紀五〇年代以來，世界目光的焦點，主導國際風潮。李俊賢身臨其境，親炙在國際畫壇的脈動中。

　　李俊賢一向沉默，除了在球場上聽到他的吆喝、在酒酣耳熱之際看到他的豪情，大半時間，他似乎都冷漠地注視著這個世界。但，當他懷著雄心，處身在世界藝術的中心，面對紐約的強勢衝擊時，他由冷漠轉向內省。他在一篇〈我的創作起源〉的自述中，以「建立國人在視覺上的自信」自期。這個課題，明白地揭示了他在紐約四年中的思維軌跡，堪稱為李俊賢的「紐約心情」。

　　身在異鄉，同台演出的又是各具身段的四方豪傑，他們各顯身手，相互激盪，而形成了紐約的藝術氣候。然而，對於這個炫目的環境，李俊賢有其獨到的審視方式。

　　　美國人法朗克・史帖拉（Frank Philip Stella, 1936-），結合了鋼和粗野，成為資本主義式藝術的完美表徵。義大利人延續古羅馬以來的古典遺產，加以未來主義的空間組合方式，成就其現代藝術的地位。德國人包容了理性與激情、鐵與血、康德（Immanuel Kant, 1724-1804）和尼米（Friedrich Wilhelm Nietzsche, 1844-1900），而有延續包浩斯（Bauhaus）和表現主義的波依斯（Joseph Beuys, 1921-1986），闡揚藝術之社會化、且藉藝術探討人性本質。而第三世界的

墨西哥，亦有西凱羅斯（David Alfaro Siqueiros, 1896-1974）、歐羅茲柯（José Clemente Orozco, 1883-1949）與里維拉（Diego Rivera, 1886-1957）三人，以西班牙與印第安混血，在壁畫的場面上，展現血肉交織的大革命時代。

紐約，不僅匯集了各地的藝術家，也是各種不同文化的展示與競逐的場所，李俊賢指出了「紐約情境」的面貌，也藉此確立了他的思維基點與方向。

二戰期間，美國成為歐洲藝術家的避難場所；戰後它挾其雄厚的政、經實力及社會的開放性，更是藝術家尋夢的天堂。文化上的美國百花齊放，紐約成為世界畫壇的主舞台。事實上，真正的美國本土畫家並不多見，土種藝術也絕無僅有；即使宣稱美國土種的「普普藝術」，仍然深具「達達」的血緣。所謂紐約情境，更確切的說，實是集合了各地演員的美國舞台。面對紐約種種，李俊賢以深刻的內省穿越繁雜的表象，心緒似乎十分篤定。他之「建立視覺上的自信」的理念，實是他處身「紐約情境」中之「紐約心情」的明白寫照。

做為文化的重要環結，藝術應被擺在文化的層面上，莊嚴定位。近代東方畫家，在回應國際思潮的衝擊時，固然有許多人可以安步當車，寬心的沉溺在個人的春夢中；然而，稍具文化意識的畫家，卻往往顯得手足無措，思慮錯雜。無疑的，李俊賢在創作思維上，也面臨困擾。他一方面認為「在我們這個時代，人生而無法遁逃於西方文明」，體認到「西方文明的確實與效率」，但也感喟「我們無限迷戀地對傳統文明頻頻回頭」。這種由現代意識與歷史心結所交織成的複雜網絡，不也正是苦苦困惑許多當代畫家的天羅地網嗎？尤其身在紐約這個風雲詭譎的競技場上，固然可以海闊天空、盡情遨遊，但也總得理出一條靠岸策略，以作為創作思維的起點。李俊賢從歷史與現代兩條座標上，尋求創作的起點，開展他的藝術雄心。

在紐約四年期間，李俊賢的創作為數可觀，畫幅很大，尺碼都在六十號以上，甚至大到二百號。巨大的畫幅也算是一種紐約風格吧？從作品的

風格上來看，比起出國前所描繪的單純的景觀，在意象上遠為繁複。他似乎從外在世界中逐漸退卻，把感性深化為思維；這或許是他面對紐約的強勢衝擊，所產生的自然架勢。

李俊賢在早期作品中，塑造了一種神祕、深沉而悠遠的景象：遼闊的景觀、低沉的色調，他用個人極其獨特的感性來觀照世界。他深沉的畫面，令人感受到的是自然的力量正靜默的發生、漫延，直到那遙遠的地平線外。那是一種心情，一種不可及的內心深處，也是他的年輕情懷。世界那麼單純、寧靜，卻又那麼冷清、孤絕，他的年輕世界充塞者無盡的憂傷與空寂。但，在紐約的作品中，歷史意象取代了自然景觀，藝術內涵起了質變。〈十二星宿〉、〈戰車〉、〈戰船〉、〈飛龍在天〉、〈時間之車〉、〈史詩的進行式〉……，在在都表明他已從對空間景象的觀照躍入歷史意象的思維之中。他對自身的文化根源充滿了孺慕之情。他對歷史文化重新思索，要從歷史意象中攫取精髓，心情毋寧是悲壯的。李俊賢企圖架構一種「視覺上的自信」，實乃透過對自身文化省思而來。這樣的思維取向，一方面來自文化自覺，同時也受到後現代思潮中，對異質文化的興致所鼓舞。

把歷史視為整體而非片斷的接續，這是他的基本態度，並以此來面對紐約、面對現代。把藝術提高到美學的層面上來考量，歷史與現代原是不可分的一體。李俊賢不僅要在自己的文化中提煉意象，他更艱鉅的課題是，如何用現代語言來呈現歷史意象。因此他必需尋求一種適切的方式，讓歷史與現代呈現為和諧的整體。他捨去客觀世界的映現，而尋求內在秩序的建構。他的視覺語言與繪畫空間有著明確的現代特質；量體與平面相互滲透，是視覺上的錯置，也是思維上的躍動。當外在現實被破壞之後，畫家也跨越了時空的藩籬，進出歷史與現代之間。

在歷史意象與現代意識的糾葛下，李俊賢滿懷悲壯，大有著天地悠悠愴然涕下的文士感懷！

（原文刊登於《炎黃藝術》13期，1990.9）

歇斯底里的紅色的大嘴唇

蔡瑛瑾「都市物語」

　　脫口秀不知何時開始在台灣流行開來，從餐廳、電視，逐漸蔓延到社會各個角落，甚至像立法院這樣的國會殿堂亦不例外。脫口秀的魅力，在於它即興而漫不經心的表演方式，其間卻間歇性的突出一些極端劇烈的瞬間，快速抓住當代人的官能焦點。「豬哥亮」的脫口秀就是一個典型的例子。

　　我們所面臨的是完全無情的世界，卡通式的生活場景經常以一種脫口秀的方式，在我們的生活周邊隨時出現，成為生活中最突出的印象。在百貨公司的販賣櫃上、在冰冷的玻璃櫥窗前、在聲光放縱的Pub中、在瞬息萬變的電視螢光幕前……場景不斷轉換、影像快速交錯，只有購物癖與口頭禪，一切都斤斤計較、一切都熱烈激昂、一切也都漫不經心。針對這種現象，後現代學者詹明信則概括出「歇斯底里的崇高」與「閃爍發亮的表面興奮」，用以闡述當代的精神特徵。而兩者正好可以說明蔡瑛瑾作品的特色或她所塑造的人物形象。

　　蔡瑛瑾的作品中，形象呈現為無休止的衍生。形象與形象之間的繁衍就像基因失去控制的生命體，各種異質或同質的形象彼此歇斯底里的分裂、繁殖著，毫無顧忌。此外，她的藝術中，也可以抽離出一個鮮明的圖像──永遠配戴一個鮮紅大嘴巴的女性臉龐，張口弄舌、熱烈而誇張，賣弄著喋喋不休的自言自語。詹明信在論及「歇斯底里

的崇高」時說：

> 觸及極限的不再是自我，而是我們的肉體——我們的身體在
> 對意象的劇烈反應中失去了自制能力，失去了感受能力。換
> 句話說，整個身體感官在劇烈的經驗中被昇華掉了。

冷眼走一趟股票市場，隨之數字的起落，肉體也陷入一種歇斯底里的狂亂狀態。只要人群聚集，他們似乎就共同排演一齣歇斯底里的劇碼，一如蔡瑛瑾的人物形象及其鮮紅的大嘴巴；口舌動作擴大為經驗的全部，肉體在激烈的感官經驗中，昇華增殖、自我分裂，也極度自我擴張。

以強烈的感官經驗來概括當代生活，在另一層意義上，則意味著某種深度的消失，「閃爍發亮的表面興奮」則取而代之。當代生活往往透過不斷的刺激，尋求短暫的官能亢奮與快感，就像上Pub或KTV，在迷炫的聲光情境中，讓自己痲痺。蔡瑛瑾以激情的顏色、誇張的姿態……，並以一種精神分裂式的語言——失去秩序的生長方式，表現為激昂的喃喃自語與自我炫耀。她的藝術不在創造一個可供思索的空間，一切都只是幻影般的「表面興奮」。肉體的恣意增長，情緒的放縱誇大，都像迷幻藥發作後的自我虛張——閃爍發亮的表面興奮——鏡花水月般的當下生活經驗的反照。

另一方面，蔡瑛瑾的作品也具有溫馨與詼諧的一面，並帶有童稚般的熱情，隱約表露出了一個主婦的簡單慾望與最平常的快樂。就像一般家庭主婦，她對家庭與愛情仍然充滿了幸福的期待與浪漫的憧憬，而這才是其創作的原始出發點。塗滿口紅的大嘴唇，喋喋不休亦帶著熱切的性感，只是，在表達上並不像堅決的女性主義者的矜持，欲望強烈而斷然。蔡瑛瑾對慾望採取了一種直接、但羞怯的方式來呈現；渴望的紅嘴唇，熱烈中不失家庭式的溫馨。屬於一般家庭女性內

心中的一些小秘密；一種情慾的綺想，被她隱藏在激烈的形象背後，亦凸顯了蔡瑛瑾作品中世俗、真實與可愛的一面。

如果要歸納蔡瑛瑾的藝術，那一個誇張而富於表情的紅色大嘴唇大概可以作為一個扼要的結論。它代表了一種世俗的女性觀點與一個真切的慾望；也結合了百貨公司騎樓下的快樂與傳統菜市場中的庸俗；更具現了當代社會「歇斯底里」與「表面興奮」的精神本質。

<div align="right">（原文刊登於《炎黃藝術》73期，1995.12）</div>

肉身的況味

陳銘嵩 & 李慶泉「軀體負載」

佛家稱自體的肉身為臭皮囊，隱含輕蔑之意，但也對行深入聖的高僧肉體加以供奉膜拜，並稱之為肉身佛，尊崇萬分。從臭皮囊到肉身佛，其間的差別似乎也道出了人類對自身軀體的歧義多解。在拉丁美洲，嘉年華會中的軀體放縱如烈火，奔竄著無限情慾；站立在印度廟上的肢體是繁殖生命的載體，肉味濃厚，十足的生物本能；耶穌以肉體的苦難承擔人類的原罪，我們的乩童卻在肉體的折磨中超越昇華……。不論是苦行或自虐、縱情或生殖、意興風發或滿懷愁緒……肉身向來都具有某種森嚴的寓意。

從來，藝術家不斷在人類的軀體中找尋出口，軀體不斷被操弄，其意涵也不斷在轉化。歷史上，軀體一直在生物的、社會的、文化的之間，遊走轉換，進而構成了一部血色鮮明的軀體史，而那不正是我們十分眼熟的那部美術史嗎？人類在這上面投注了多少的愛恨情仇？

臭皮囊與肉身佛的關係，從另一個角度看，也凸顯了佛家對軀體的精微思辨。肉身佛似乎比較接近那個不生不滅的本體，臭皮囊雖意味著軀體不過是一具容器，卻更富禪機；那麼，軀體到底是臭皮囊，還是肉身佛？其實，以軀體作為藝術媒介，它本身就是徹底的藝術實體，不需借助思辨，它具體實存，只是一旦背負藝術的十字架，往往負載沉重。

在藝術的軀體中，是否還為人留了個位置？或者軀體只是藝術家

的俎上肉，搓圓捏扁，任其宰制？這一點倒是我們所應特別關切的。二十世紀以來，藝術走向純粹，心靈走向空虛，軀體卻越來越沉重，而人體在藝術家的折騰下也越來越不成人形。不是浮誇虛矯、忸怩作態，便是枯槁焦慮、掙扎沉吟，原本完美的軀體開始變得虛脫、縱慾，殘缺、腐朽。而令人疑惑的是，這樣的軀體中還有人嗎？人向來都是藝術中最完美的主角，而此時卻是猶豫徬徨、處境堪憐！這是人類的自我憎恨，或者是一種在當下無法避離的命運？看來，自然的軀體已退位給文化的軀體，更確切的說，是退位給在現代主義狂風的強烈吹襲下的文化軀體。另一方面，當代軀體因被抽脂、豐胸、塑身……而嚴重物化，以致帶著濃濃的世俗習氣與社會況味，逐漸失去了那種原生的鮮敏，宛若行屍。

大量的負載似乎壓得羸弱的現代身軀難以喘息，另一方面卻也凸顯了文化軀體超強的負載容量。正是這種負載，填充堆疊出軀體中人的位階與形貌，而這也是用以觀察陳銘嵩、李慶泉——兩位以軀體為媒介的畫家的基本觀點。

這是兩組不同質地且可以交互對照的軀體。他們的軀體各自負載了甚麼？軀體中人的真實面目為何？兩組軀體之間的交互對照是否可以形成一種辯比？人的輪廓是否可以在這場辯比下逐漸浮現？「軀體負載」不是為尋求某種明確的答案，而是想揭示一些可供思索的命題：軀體到底是靈魂的居所還是枷鎖？到底是心靈形塑軀體，還是軀體映現心靈？藝術的軀體是某種意識的無限擴張，還是自我的顯現延伸？是自我的詩意棲居，還是他者的藏匿竊佔？是我們把軀體推入焦慮的深淵，還是軀體的掙扎使得我們永無寧日？這些命題似乎把軀體推入無止境的辯證中，但似乎也可以分辨出兩者之間。

（原文刊登於「軀體負載——陳銘嵩、李慶泉 雙個展」簡介，新濱碼頭，2004）

永恆對話

張明發「緣起緣滅」

　　匆忙走過四十二個歲月，張明發的生命卻十分真摯而熱烈。他將生命跡痕深深的鏤刻在作品中，他的藝術一直繞著「生命」這個永恆而難解的課題上打轉，每一件作品幾乎都是他對人生的詰問與嘆息。

　　1999年即以「生命‧對話」作為創作的主題，張明發以年輕的生命經驗碰觸這個千古難題，難怪他隨時都行色匆匆，眉宇深鎖。生命情境向來流變不居，生命狀態也漫無形式，因此直指「生命」本質的藝術探究，往往讓人陷入了思慮的深淵中；而他藝術中的「形」，也就如同生命情狀一般，呈現出一種莫可名狀的意味。

　　解讀張明發的藝術，全在他所形塑的「神祕團塊」中。他的作品儘管有各種不同的題材，但最後都凝結成一團塊狀的形體，既單純、寧靜，也晦澀、曖昧。道家論及宇宙生成時提到：「有物混成，先天地生」，認為天地初生，宇宙是如我們生命一般的有機體，老子稱之為「無狀之狀，無名之名」。道家此「物」，與張明發的「神祕團塊」有幾分神似，而這正是他耗盡全部心神，竭力窺探的原生奧秘。雖然從作品的題材來看，大半均是影射他身邊的人物，但從作品的表現上來看，生命的奧秘才是他真正的創作焦點。在張明發的創作自述中，處處糾結著老莊、佛學之對生、死的形上思維，也時時出現以有限逐無限之對生命現況的焦慮感喟，更能真切的看出他的核心課題。

　　換言之，張明發的藝術主題指向了無處不在、無窮無盡、無可名

狀的生命本體，並體現在他的「神祕團塊」中。這些團塊，一個個彷彿都是正在孕育中的生命體，外表緊緊裹著一層胎衣，五官、肢體尚未分化，隨著天地的韻律緩緩蠕動著；我們可以在其中察覺到生命體的胸腔起伏，可以聽見一種來自塊體深處的喘息聲。張明發對生命傾聽、思索，他的釜鑿在思維與材料之間猶疑穿梭，隨緣起滅，一切似乎都是當下的。他的「神祕團塊」既是有物混成的原初狀態，也像坐臥千年的風霜古佛，釋放出源源不絕的生命訊息，意蘊深沉，更具有史詩般的朦朧境地。

張明發的藝術一直遊走在「極簡」與精練之間。精練，在於他與作品之間反復對話，心靈與物質間不斷揣摩淬礪，現實被淨化、生命脫胎；「極簡」，則是回應現代主義的一種文化思索。他的生命塊體雖緣於生活感受，卻又無關人世紛擾；他的簡練造形，卻除人間火氣，卻又充滿了張力。張明發以生命思索鎔鑄物質與心靈的對立，並以之寄託他的人文省思與當下關懷。由於對生命的深刻思索，他的塊體也有一根臍帶和我們緊緊相連，並在生命中的某處以幽微的音調和我們互通聲息。

作為一個藝術家，張明發負荷沉重，許多以「生滅」為題的作品頗能表露他對「死生亦大矣」的感懷。洗鍊凝聚的形體、鬱黑蒼茫的局部、起伏喘息的表面，單純靜穆，也悽愴寂寥。靜觀他的作品，在一片無邊無際的寂靜中，充斥著某種熟悉的氛圍，似乎為遊蕩的靈魂塑造了一個可以安住的處所。

回顧他的創作歷程，隱身在藝術中的張明發，仍然深刻而真實。緣起緣滅，我寧願相信，張明發在經歷了四十二年的人間風雨之後，又回歸生命的原初狀態，再次與他的藝術作一場永恆而寧靜的對話。

(原文刊登於《張明發畫集》高雄市立美術館，2004)

玻璃之為物

邱秋德的「玻光世界」

在哥德式教堂中，光線從高高的彩色玻璃窗灑下，人類首次體驗了與上帝之間的奇妙交流。透過彩色玻璃的斑斕光芒，描繪出一種想像張力。一如耶穌所宣佈：「我就是世界的光」，歌德式教堂以玻璃的亮麗、晶瑩與神祕、剔透的獨特美感魅力，為信徒塑造出了一個神聖降臨的虛擬實境。

邱秋德1993年起即沉迷在玻璃的世界中，專注於玻璃藝術的研究，探討玻璃神祕美麗的材質魅力。透過不斷的燒熔實驗，尋求造形的新可能。自1995年起即持續參加新竹國際玻璃藝術節及各種玻璃創作展，每年都發表不同形態的主題創作。本次展出的作品包含了幾種類形的創作，正是他二十多年來的創作成果，包括：實心吹製、窯燒熔合成形、脫蠟鑄造及玻璃窯燒成形、玻璃裝置、玻璃複合媒材製作等，可謂成果豐碩。長年浸淫在玻璃中，研究各種不同色系玻璃的膨脹係數，熟悉窯燒的操控技術，他發揮了玻璃的材料質性，成就了琳瑯滿目的作品。從吹製、燒熔、脫蠟等玻璃專門技術的運用，到裝置、複合媒材之藝術手法的介入，他成功的塑造了他的「玻光世界」。

佛國中有一「東方琉璃世界」，該處以琉璃為地，屬藥師琉璃光如來的淨土，其佛「身如琉璃，內外明徹，淨無瑕穢」。這不就是一個「玻光世界」嗎？「玻光世界」應是一個理想國，既是神聖降臨的虛擬實境，亦是潔淨無瑕的東方淨土，更是邱秋德藉以穿越奔馳、陶醉優游的藝術國度。玻璃國度，無限寬闊。邱秋德在自述寫道：

創作的形式是應用玻璃獨特的材質感與可塑性的造形媒介，由玻

璃特殊的窯燒熔融之成形技術，以之要求下，表現出作品色彩的層次感及材質的肌理美，並透過玻璃特別質感的光影效果，經由形色意象的解構與形塑而產生無限的感性審美空間與美感造形的新意象。

玻璃之為物，是為凍結的液體。布希亞（Jean Baudrillard, 1929-2007）論及玻璃時，認為：「玻璃是透明且內外超越的未來材質，既是材料又是追求的理想，既是手段又是目的。」又說「透明性是一種視覺上的勾結，讓色光在其中穿梭溶合，讓氣氛混同一致。」玻璃在物理質性中同時揭顯了神妙的形上特質。玻璃的凍結是一種象徵，是抽象化過程的象徵，並由抽象化過程引導到內在世界的抽象化。玻璃有時化身為瘋狂的水晶球，導致自然世界的抽象化，而眼睛也藉以見到異樣的光景。

「玻光世界」介於有形與無形之間，基本上也是抽象的，但也誠如邱秋德的自述所言，創作的靈感是來自於對大自然萬物運轉所呈現出的自然和諧之美的直觀感受，而表現的主題意涵，每是人生體驗與情感反應。藝術中的玻璃，更高度體現了「氣氛」的根本曖昧，映現了內心深層的玄奧；那裡的世界在光影閃爍中顯得既親近又遙遠，既顯現又隱匿。「玻光世界」任由光線穿透，任由眼光遊走，讓思維在形上與形下之間游移，讓人迷戀、讓人眩惑。

玻璃向來都是以經濟功能圍繞我們，邱秋德在長年的創作實踐中，企圖將玻璃「媒材」（material）轉化為藝術「媒介」（media），將玻璃賦予新的定義：把玻璃從工藝的精工、巧思轉換為藝術的想像、自由，為玻璃美學開展新的機會。邱秋德的「玻光世界」是一個亮麗剔透、亦實亦虛的光影幻境，在目眩神迷之中，閃爍著盎然生機，也開啟了一個架設在現實之外的玻光理想國，任君遨遊。

（原文刊登於《邱秋德作品集》高雄市立美術館，2016）

鏡子裡的自我

柳依蘭的紅塵虛像

　　每個人的心裡都隱藏著某種聲音。柳依蘭的內心似乎充塞著幽微而寂寥的音調，淡淡的淒美，冰涼透骨，沁人心脾。這種獨特的聲調讓人流連，也讓人迷惑。

　　柳依蘭的畫，很難讓人相信這是出自一個大半生在菜市場中討生活的人的筆下；她的藝術純淨無染，完全阻絕在嘈雜的鬧市外，嗅不出一絲絲的塵俗味。畫中人物大半是她自己，只偶而出現家族成員──她的先生及小孩；睜得大大的眼眶、深邃的眼珠、消瘦的臉頰、憂鬱的神情、下巴的黑痣、精心雕琢的髮型……畫家的形貌依稀可辨。很少有人這樣大量畫自己、這樣用力端詳自己；看來每幅畫都有一個自己，畫中不經意閃過的他者可能仍是自己的變裝。柳依蘭在市場營生，但安住在畫中的是另一個柳依蘭。這些畫作是否都算是她的「自畫像」？

　　許多人習慣面對鏡子塗脂抹粉，裝扮自己；畫家用鏡子畫自畫像，在鏡中端詳自己。鏡中的自己，並非實像，而是虛像，不只左右顛倒，其實它就是一個幻影，一個更難以捉摸的自己。柳依蘭以鏡中像畫出的自畫像，往往超脫現實、穿越時空，意涵顯得飄忽不定。藝術的呈現原不在於一個明確的敘說，更多是一種隱晦的情意。當現實中的畫家映照為鏡中的畫家，再轉化為畫筆下的畫家，柳依蘭歷經重重轉化，雖然圖像依舊明晰清澈，本然面貌卻愈趨模糊，而內在的聲音更為幽微。

　　大多時候，她的「自畫像」都自己粉墨登場，親自擔綱。從幼年演到少女（如「青澀草梅」、「青澀小草梅」），再演到人妻、人母、人婆（如「美人圖」、「女兒紅」系列、「對聯」系列）。她化妝變

身，角色不斷更換，戲齣推陳出新；每場演出都恰如其分，和其生命節奏相一致。一件件精心刻製的古裝彷若戲袍，帶她穿梭在歷史的時空中，如真似幻；剪裁俐落的服裝，大都以深邃的黑色游離在現實之外，烘托出一個森冷孤寂的身影；骨董家具是靜僻的角落，落坐在上面的是一個暫時獲得安置的心情。從青澀到老成、從悲憫到諷喻、從初生到衰亡，對人生的閱歷與思索是柳依蘭創作的核心課題。

本然的生命或許難以言說，應現的生命卻歷歷在目。〈青花瓷〉、〈女兒紅〉、〈出場〉、〈美人圖〉是自畫像，毫無疑問；甚至，所有畫中的女性形象應該都是如假包換的柳依蘭，都是她歷經現世輪迴的應現之形。來回在菜市場與畫室之間，柳依蘭看過世間百態，也思索生命意涵。〈妳嫁的是一個人還是一家人〉是對身為女性之現實處境的無邊疑惑；「致命的吸引力」系列是對自身幸福婚姻生活的再確認與思索；〈天上掉下來的禮物〉則是對女性被物化的尖銳質問；〈我們無從得知真相〉是對當前媒體現象的批判與反思；而〈不許紅顏見白髮－我的蒙娜麗莎〉、〈眾生平等〉、〈割肉貿鴿〉……等，則更擴大為對生命意義的探詢。看來，柳依蘭的每一幅畫似乎都有著某種敘說，一個感懷、一種觀察、一則敘述或一篇傳說，但是她喃喃的輕盈聲調卻模糊了原來的敘述文本，直指生命本然；當表面的敘說轉換為藝術的隱喻，意涵更為閃爍含蓄，藝術質地也更為深沉誘人。

拋開人聲嘈雜的市場將自己鎖進畫室，柳依蘭以明晰的輪廓線、高彩度純色以及深邃的黑色刻畫她的世界，而以大大的眼睛凝視自己、開掘自己。藝術之路本來孤寂，鼎沸人聲只能偶而闖入。每個人的心裡都應該有一座秘密花園，任其栽種澆灌。她的花朵潔淨不染，也晴陰不入、自在寂然；那是一個孤獨的園地，也是一個靜謐的世界。柳依蘭身在紅塵，而以裸真「虛像」向我們開顯生命的清冷。

（原文刊登於《柳依蘭畫集》高雄市立美術館，2014）

靜默如彼岸

李如玉的「舞」

　　沉鬱幽遠，靜謐無聲，李如玉的「舞」，塑造了一個遠離塵囂的虛幻世界。

　　飄動多姿的彩帶，在李如玉筆下卻是壓抑的靜止狀態，翻轉飛舞的情狀被凍結在森冷的背景上，靜默如寒月，冷凝如切割的鋼，簡約內斂。或許說，李如玉的彩帶已褪除紛華如彩虹般的現實表象，化身為一道跨架在內心世界與外在世界之間的橋，試圖打破物質與精神的藩籬。

　　在李如玉的作品中，事件很少發生，甚至是不發生的，對話僅限於彩帶與背景的相互襯比。這樣一個虛幻的抽象世界。彩帶在畫中成了銳角轉折的幾何色塊或整齊如規的圓，寓意不明，自然也削弱了作品的敘述力。畫家試圖跨越時空與形象，也無需借助明喻或隱喻等表現手法，直指清明無染的本然狀態。

　　「舞」闢構了一個舒暢的天地，聞不到塵俗味，也與現實相去遙遠。在這裡，時空是超然的、寂然的，沒有一絲雜音，世界被徹底洗滌過，彷彿是一片極樂淨土；這裡沒有喜怒哀樂，沒有激昂的情緒，心境寂靜無波。這樣的世界應該是被精心設計出來的，看似自由開闊，卻也被某種律則所制約；意緒飄蕩在天國的幻夢中，追尋一種不見邊際的幸福感。

　　李如玉的自述中提到，他的創作動機來自日本的能劇與雅樂，這

一點是頗堪玩味的。能劇以幽玄的歌舞作為戲劇的主軸，其劇情內容主要在闡述一個已經完結的人生，揭露人性的處境，其實是具有高度象徵性的。當能劇中精微的肢體語言凍結為畫面上靜止的造型，尤其是當彩帶成為畫中的要角時，原初扣人心弦的情節內容，轉變為冰冷簡化的色塊；而充滿象徵意味且內斂而緊張的肢體舞動，在這裡也只剩玄奧淒迷的音調，意涵變得空幻迷離，難以捉摸。

「能劇」趨向幽玄，遠離了人間興味，而「舞」則以現代造形語彙堆疊出一片不垢不淨的虛幻天地，在這一點上，兩者是相通的，同時也都同具某種抒情浪漫的「東方」色彩。但，基本上，李如玉的藝術不論在造型手法、藝術語言、或是藝術內涵上都具有明顯的現代主義的特徵。她的藝術與其說是精練的，不如說是「極簡」（minimal）的；她將物象化約至極簡狀態，拭去所有自然形象及藝術家個人的筆跡，當然也拒絕注視現實世界，試圖營造一種冷漠純淨的美感。從這個角度看，選擇彩帶本來就是一種對人或對社會的抽離。或者說，舞動彩帶的那隻手或那個人並非隱身背後，而是消失不見了。畫中的彩帶被嵌入了現代框架中而成為美麗的化身，與當下間的聯繫被阻斷了，情感也被化約了。

李如玉的藝術比較像一個桃花源，這裡沒有現實，沒有慾望，再多的彩帶似乎也不想在此岸掀漣漪，世界靜默如彼岸。

（原文刊登於《李如玉畫集》高雄市立美術館，2003）

圖形來自 陳水財 〈馬路組曲之一〉 1982

靜謐淒迷

官金玉的私密花園

　　官金玉的繪畫取材單純，卻深沉的表露出她對生命的熱度。她關心世間所有的人、事、物：從最親近的家人、週遭的一草一木、一石一鳥，到身邊的每一個好友，甚至緣於鄉土之熱切關懷而對特定政治人物的景仰注視。這些都是她畫中的重要題材。

　　深沉的看，官金玉的藝術在稚拙的筆調與淒美的色彩裡，總有某種難以言喻的情懷瀰漫其間，其中潛藏著一股對生命意義的終極關懷，而這才是她藝術的真正主題與內涵。

　　官金玉的世界，原野開闊，散發著無限詩情；空間靜謐，總瀰漫些許淒迷；景物華美，卻夾雜幾分孤寂。在簡單的題材上，不論是一瓶花、一片枯葉、一朵雲彩，或是一處田野、一灣海水、一角街景……都有一種當下即是的自在感。

　　避開風花雪月，藝術無非是對人生的深沉感喟，也才顯其真摯可貴。官金玉的藝術，影射了人生的流轉，但也滿懷著濃濃的浪漫情調。生命總是充滿玄機，令人難以參透，而她至情注視身邊的一切，紅塵舞台上的點點滴滴都叫她眷戀不已。

　　她用畫筆凝視她至愛的家人，家人也回以深情的眼光；政治人物是鄉情的投射；花朵是生命深處秘密綻開的心靈；風景則是她另一處暫時從現實避離的私密花園……這種自在並交繞著繁複多義的詩境，充滿了一股純真之氣，而這正是她藝術中最可貴的素質。

<div align="right">（原文刊登於《官金玉畫集》，2003）</div>

拙樸純真

汪子儷的畫中世界

　　汪子儷幾年前忽然迷上繪畫，並且放下手邊工作，整天瘋狂作畫。她首次出師，即以一幅五十號的〈溫馨〉入選南瀛美展，這更帶給她莫大的鼓舞。〈溫馨〉描繪一對老夫婦在灶台前工作的情形，背景已被簡化，人物表情稚拙，在滿屋斑駁襯托下，成了一種超空間的存在。樸實天真、不假修飾，而這也是汪子儷作品一向給人的特殊印象。

　　在汪子儷的畫中，沒有華麗的詞彙，沒有矯飾的情節，只有淺白的呈現。她的世界就像你我日常所見的一般，直接而單純。但這種單純的特質，讓她的作品具備一種誘人的力量。創作對她而言，是一種直覺，也是一種抒發；她以敏銳的感性駕馭畫筆，筆調樸拙，色調純真。她畫的人與物不論是熟悉的或陌生的，總是與現實世界形成某種區隔，畫中另成一個世界。那正是汪子儷的世界。

　　現實世界難免庸俗忙碌；藝術世界則無妨超俗出塵。在汪子儷許多作品中，以貓為主題的系列畫作最具代表性。她的貓悠然自得、貪玩自在，或慵懶的綣縮成一團，或凝神逼視著你我，我行我素並帶點疏離感，絲毫不被世俗所困。這是畫家心意的投射，也是汪子儷愛貓、養貓、畫貓的真正理由：紅塵俗務讓人煩憂，生命可以別有寄託。其實，汪子儷的許多人物畫也都表露出與「貓」類似的情懷──疏離、冥想，且不同於流俗。如果藝術是心境的映現，這種體現在畫中的世界，或許才是汪子儷真正的內心世界。

（原文刊登於「汪子儷個展」簡介，2000）

斑駁歲月

卓有瑞「牆」

　　苔痕、蔓草、風化了的牆，這些時間的紋理一如刻畫在我們臉上的皺紋，意味著一段斑駁的歲月；卓有瑞以近乎偏執的「面壁」態度，一心一意在牆上刻畫時間、刻畫滄桑。

　　比起過去台灣鄉土寫實的浮光掠影，卓有瑞的「牆」少了一份鄉愁，卻多了一份沈思。我們似乎看到她把目光貼在「牆」上，瞪大雙眼，一分一分追逐搜尋。分秒必察，她以科學般的精確，搜尋文明的聲息以及時間的跡痕，而以農夫般的雙手，在畫布上一吋一吋耕耘。

　　她的眼球就像一架高倍率的顯微鏡一樣，在搜尋與描繪的過程中，斑駁的時間被放大了，視覺與意緒也被放大了，我們被帶入一個熟悉而又陌生的境地裡。在超越肉眼的真實中，空氣似乎凍結了，時間與空間陷入了緊繃的凝固狀態中；只有搖曳的光影刻意製造幾許柔情，裝點著冷冽的畫意。

　　無情卻又多情，頹毀的牆面，仍然充滿生機。那些看來頗不起眼的蔓草，往往是畫家慧心所在；它們以自然的興替冷對世間的輪轉，「眼看他起高牆，眼看他宴賓客，眼看他牆塌了」，時間成為一種可以不必在意的節奏。

　　卓有瑞以歌頌般的筆調刻畫鏽蝕、剝落與腐朽，冷眼見證時間的流逝，放大感覺，然而不免因物化而略帶幾分落寞。面對此景此情，恐怕再多的光影裝點與慧心修飾，也難掩現代人生命中的失落之感！

塗鴉是一種慾望

吳梅嵩〈椅子〉

　　椅子突兀地懸空在畫面中央，形貌並不特殊，全都是日常生活中最最不起眼的那種，而用畫刀刮出或以顏料管直接擠上去。這樣的椅子擺放在層層疊疊厚塗的背景上，顯得單薄而有點漫不經心，可以辨識，卻無法舒適地坐上去。自然形象退化為符號，椅子與背景之間既無必然的關聯，似乎也缺乏立即、直接的意義。

　　吳梅嵩把顏料當泥土一般來耕耘。他將顏料任性地在畫布上翻攪，聽其衍生，筆跡、刀痕以及畫家不經意的滴落，全被翻攪進入厚厚的塗層中，至椅子符號或關連於畫家某種隱密的經驗，或是某種隱喻。塗層與泥巴同質，看到的是畫家的玩興；隨手塗抹的符號，是一次遊戲的逗點。創作是一場遊戲，藝術家寂寞地玩著、塗著；塗鴉是一種慾望，光明正大地了卻童年未竟的心願，也滿足了心中某種莫名的想望。

　　看來刀痕、筆跡或那不經意的滴落，都超脫了意識的箝制。〈椅子〉不語，也沒有不變的執著，只是靜默地顯現；在凝凍的層層顏料間，卻隱約閃爍著一股悽愴氣息，而某種詩意自顏料塗層中緩緩滲出。

<div style="text-align:right">（未發表，1993）</div>

漂浮人生

吳梅嵩「移民或無題」

　　「移民或無題」表面是族群的遷徙現象,說的是現代人無根、漂浮的情狀。廣袤、蒼白的背景,散佈著一群群「小人物」,茫然無依的景況,應非僅指涉難民潮之類的人類悲劇,也是都會人盲目擁擠的流動。這主題揭露了吳梅嵩生命經驗中某些隱晦的心情,可用以窺視他作品中所潛藏的質地。

　　背景的空茫虛無、人群的茫然移動,顯得疏離、無助;這是現實世界的悲歌抑或是人性中某些不確定的本質使然?揭露歸向何處的人之焦慮!尋覓歸宿,是社會人生也是永恆人性的課題,都不免令人感慨係之。「移民或無題」是一種「飄飄何所似」的感慨!身處現代情境,誠難以瀟灑豁達,難免沾染上漂浮的現代人習性。

<div align="right">(未發表・1993)</div>

還童的可能

李明則〈桌子的骨架一、二〉

　　脫離桌面後，骨架擺脫了沉重的宿命，原本熟悉的物件忽然顯得陌生起來，甚至成為「異物」，不斷干擾我們的思緒。在這裡，作為骨架的鋼管以造作的曲度擬仿「優雅」，竟不經意洩漏其形跡；這應是一件頗有年歲的「老物」。「老物」總是因時間的淬礪而略帶愁緒，就像我們對歲月的緬懷一般，往往激起無盡幽思，讓人不安，也讓人懷想倘徉。

　　藝術家對敗落的骨架施予魔法，令其脫胎換骨，獲得重生。李明則用紙漿彌補記憶的空隙，幻成一片「銀幕」，藉以播演一段已然模糊的傳說。〈桌子的骨架一〉「銀幕」上，播放著一齣褪色的青春，似乎是關於一則生命輝煌時期的特寫橋段：枯槁的蓮蓬以及幾株爆開種子的乾燥天堂鳥花，身形婀娜雅致，空氣一片靜寂，天地蒼茫。〈桌子的骨架二〉投射出一處山林景觀，土石嶔崎磊落卻一片死寂，杳無人跡，彷彿是歷史上哪個文人的胸中丘壑；點綴在山石間的幾處樹叢，姿態孤挺，也應是從那些雅士的寄情山水畫中移植而來。兩者都有濃濃的孤寂味。孤寂味或許是藝術家一貫的生命調性；只是夾在忸怩的鋼管框架中，孤寂味似乎開始轉調，轉為一曲媚惑難解的懷想曲。

　　世界有著幾分孤寂感，卻更接近自己的憂思。骨架本是老物，而老物在不斷流失的時間中敘述著過往的故事。緬懷歲月讓人悸

顛。「桌子的骨架」揭示了新的可能，在此，時光可以回溯，只是鮮艷、濃重的色彩已然淡化，甚至完全褪去，而隱藏在老物深處的是遺落在破敗世界中的種種傳言。零星飄散的傳言，打亂了現實的庸俗。蓮蓬的枯槁、爆開的天堂鳥花似乎仍在緬懷那一段青春；嶔崎的山石、孤倔的林木似乎是深潛在胸懷中的塊壘；而優雅造作的骨架依稀保留昔日身段。這些交織的傳言共同編造了一個天真爛漫而難明的彼處，將童年的片段疊合為一奧秘的文本，試圖在其中尋找一種還童的可能。

（原文刊登於《典藏目錄2020》高雄市立美術館，2021）

鄉愁武林　江湖童年

李明則〈俠客〉

　　〈俠客〉是一個夢幻劇場，一場江湖大戲正在演出，重建了那個已然模糊的童年；而現身其中的大都是偶戲、漫畫中的人物或是傳言中的世外高人，但偶而也混進了幾個迷途的過路客。各式各樣裝扮的劇中人物，顯然來自不同的年代或劇本，他們似乎身手敏捷，神出鬼沒。虬髯老道、執劍道士、長袍壯士、執扇少年……而更有可能是藝術家化身的「公子哥」也隱身其間；假面俠四處充斥，「劍俠」出沒在山林間，神祕詭譎。來自五湖四海的英雄豪傑江湖論劍，各顯絕學。〈俠客〉似乎是一齣未經編排的大戲，劇情撲朔迷離。

　　李明則出生於1957年，比諸葛四郎大一歲（1958），成長在史艷文活躍的一九七〇年代；而他的老家岡山後紅又本是皮影戲重鎮，幾乎和皮影戲共同成長；可以想見的是他小時候的課本上應該都是滿滿的塗鴉漫畫，他和各式各樣的武林人物同窗共學。

　　縱身俠客世界中，藝術家以素色線描細細闡述這一段刻骨銘心童年奇遇，營造了這片似假還真的武林傳奇；〈俠客〉無疑是對自己的童年無限迷戀。隱身在一團生鏽的鐵線間的俠客，看來個個都是藝術家的化身；史艷文、藏鏡人、黑白郎君、諸葛四郎、月光假面俠……這些豪傑是他們那個年代真正的偶像，布袋戲、皮影戲是日常，漫畫書就是他們的網路。「心懷一襟朗月，劍藏七尺乾坤，慣看滿城煙雨，回首不入烽雲。」、「半涉濁流半席清，倚箏閒吟廣陵文。寒

劍默聽君子意，傲視人間笑紅塵。」、「天縱英才笑古今，下塵傾局何足論，封名神武無人及，刀震乾坤傲群倫。」……布袋戲的口白充塞著藝術家的童年，比書本裡的課文還熟悉。那裡是一方自己的武林，揭示一種鄉愁，也揭示人到中年的普遍憂思。

〈俠客〉的場景由一團混亂不成形的鏽蝕鐵絲網和紙漿共同架設而成，彷彿是在荒煙蔓草間圍塑出來的一方「江湖」。「江湖」是遠離現實的所在，是俠客們的活動空間，卻也是藝術家的揮灑天地；那裡存在著一種無限，既是藏身之所，也是邊緣地帶，天高皇帝遠，那裡是真正的烏托邦。但另一方面，鐵絲的鏽蝕卻也把我們帶向了一個恍如昨日似曾相識而可以安頓的地方。鏽蝕是一種淡淡的傷感，那裡有不再光鮮的歲月，也有可堪緬懷的童年。

鄉愁是李明則不變的藝術調性；他那多愁善感的語調，讓我們的心思一直懸宕在鄉愁的邊緣。依戀是一種即刻懷舊，那些曾經是那個年代不可缺少的戲分，也是藝術家童年的全部。李明則現在總是夾雜著許多過去與未來，他的世界似乎永遠帶著孤寂，卻更接近自己的愁緒。

（原文刊登於《典藏目錄2020》高雄市立美術館，2021）

荒蕪歲月

李明則〈皺紋〉、〈站在枯枝上〉

　　〈皺紋〉摒棄繁瑣的敘述，以紙漿延伸崩毀的年輪，接續生命跡痕，開啟一種重生，饒富禪機；〈站在枯樹上〉則透過紙漿的神奇化育，展開另一片天地，意蘊飄忽，耐人尋味。兩者都讓人會心。

　　歷經歲月淬礪的木頭，已然是「老物」；「老物」是時間的隱喻。用紙漿修補「老物」，再造已然失落的那一段生命史，試圖重新建構那曾經的輝煌歲月。紙漿以新的「造物」強力介入朽敗，轉化其調性，令其重生。藝術家以紙漿擬仿樹木的生命歷程，過程卻十分隱密；他心思轉換，隱身入年輪的縫隙中，深深融入樹木的生長與老朽，於是「皺紋」浮現，儼然是飽經世故的老僧，筆墨揮動，在孤寂中逐漸幻成細絲、幻成深溝，乃至滿身風霜。年輪也是生命的隱喻，紙漿則是樹木的另一種生命狀態。每一塊木頭都有自己的歷史，每一棵樹都有一段故事，紙漿更曾粉身碎骨歷經劫難，真是一言難盡；如今隔世相逢，卻彼此緊緊依偎，默默對語，互訴萬古滄桑。

　　彈殼有轟轟烈烈的一生，但那都已是過眼煙硝，如今純屬「棄物」，只是不曾忘卻那點江湖味，可能帶還點罪惡感。〈站在枯枝上〉用紙漿擬仿樹形，在殘敗的彈殼上化育出一樹枯枝，而蜜蜂棲居其上，其渺小身形反而襯托出枯枝寂寥而浩瀚的世界。紙漿幻出的枯枝世界讓人迷惑；紙漿形塑的身形有其自身的意味，並不只是為承載枯枝而存在，但枯枝依附其上，卻讓紙漿塑形的意味變得飄忽而難以

確認。〈站在枯枝上〉引喚出某種鄉愁，藝術家的奇想干預了我們的觀看，也攪亂了我們的心思！

　　〈皺紋〉、〈站在枯樹上〉均以「新物件」的容貌面世。「新物件」總是跌出時空的邊緣，進入過去和未來，最終卻散落在我們的記憶中，揭顯某種微細而曖昧的綺想。李明則藉助紙漿讓物件還魂重生，透過創作進行一場淨化儀式。藝術家以物件的紋理形構時間的虛實，以紙漿拼黏、覆蓋，縫合斷裂的罅隙，重新組構生命的片段，並任念想在其間穿行，不斷進行替換、修補、重構，令「棄物」得以征服時間的傾頹，引發可能的新生。「新物件」喚引一種啟發的方式，給出生命過程中一條可以追循的線索；將樹木、年輪、彈殼之豐富隱喻雜揉起來，然後共演一場詭譎淒迷的戲碼，將荒蕪的歲月轉換為精純的懷想，並藉由時間的堆疊而輪迴轉世，揭顯為隱微的鄉愁。

（原文刊登於《典藏目錄2020》高雄市立美術館，2021）

常變有容

林信榮〈自轉〉

　　單純、靜謐，〈自轉〉以一種極為內斂的姿態散發出一股幽遠、神祕的氣息。

　　渾圓的球體被切割並錯開放置，打破了原本寂靜的世界，於是在常與變之間展開一場浩瀚的辯證，是對宇宙天地一場永無止境的玄思，也呈現了天地伊始混沌初開之無以名狀的情態。

　　藝術家以雄渾的氣度，一手闢開了混沌之球，石破天驚，天地乍現，人則隱匿其中；人以側臉輪廓的切面浮現，橫陳在天地間，起伏如山川。自轉之球手感斑斑，藝術家以造物之手，用最簡鍊的手法形塑大地；洪荒蒼茫，一如地表的紋理，刻記了造物的巧匠天工與人類的幽遠步履。

　　〈自轉〉是一種轉化；從無序到有序，將勢能轉變成動能，最終整個自轉起來。藝術家將對亙古時空的想像轉化為一種對悠悠天地的愴然感懷；〈自轉〉體現了大音希聲的靜默美學，以最幽微的音調，敘說著萬古傳說——一則關於開天闢地，人類最古老的傳說。

　　以自身的能量自我運轉，〈自轉〉也隱喻勁健有容的生命體，如乾卦所云：「天行健，君子以自強不息」；而其豐富溫厚的紋理，也符應了坤卦之「地勢坤，君子以厚德載物」的啟示——大地氣勢厚實和順，人類宜增厚美德，容載萬物。

　　〈自轉〉呈現了內斂的空間形式；自轉之球隱含了無限與具足，

包容了風雨與喧囂，人則化身為一道靈光，默默運行其上。在LED燈幽遠詭祕的科技光炫中，人物側臉剪影的切線，橫越時空，跨過有無，超越常變；人成為無言的存在，消彌了論辯與判斷，摒除知識的藩障，感性充沛。〈自轉〉選擇以靜止、沉默的方式存在，創造另一種存在的經驗，將我們從紛雜的當下推入了玄冥的思維狀態中，喚起綿綿哲思。

　　〈自轉〉鎔鑄自然與人文於一體，是對浩茫時空的精神探索，是對人類自身處境的玄祕深思；其中有對現代科技的直接回應，也有對人類心靈面貌的精微反思。

<div style="text-align:right">（原文刊登於《自轉》公共藝術筆記書，成大社科院，2010）</div>

觸動載內在模糊地帶

黃文勇「心事風景」

　　黃文勇的畫，在被扭塑成的形象中，隱約可分辨出動物、植物的片段及某些具強制性格的非自然形體，它們或許各有寓意，而共同被包裝在一個穩健的視覺框架下，合力演出一齣嚴肅的戲碼。畫家以洗鍊的身手駕馭畫面，塑造清晰，也刻意塑造一種朦朧情境，要把觀者帶入預設的陷阱中。

　　朦朧情境是藝術最引人入勝的所在，但也有其弔詭之處。在朦朧中，可能情思流轉，意緒昂仰，也可能變成一片混沌，難以窺視。黃文勇似乎要在作品中塑造某種曖昧，攪動內心中的模糊地帶。當作品是作者心中所投射出來的形象時，往往具有明顯的象徵性格，但有時「多義」卻與「曖昧」混淆，叫人墜入畫家的五里霧中。內在世界或許並不直接對應現實世界，然而畫家以媒材架構內在世界時，究竟以何為依歸？在黃文勇的畫中，現實世界被解構得只剩下一個模糊的影子，個別的形象無論是可辨或不可辨、隱喻或顯喻的，似乎都遵循某種個人的隱密邏輯，以晦澀的方式被陳述與重構，試圖碰觸內在無能說明或未被察覺的私密處，其中玄機頗堪玩味。

　　畫家所要捕捉的，是一種猶豫的情緒？抑或是一套架構完美的造形？可以確定的是他對形象從不生吞活剝，都是經過一再的調味處理，終以嚴謹的面貌呈現出來。

（原文刊登於《炎黃藝術》71期，1995.10）

綺想

黨若洪「Cookey」

　　作者以自己的愛犬為主題，將平常事物幻成綺想，在簡單的主題中尋覓詩味，喚引人類情感中，人與他物之間的微妙對應，心物相遇，觸及情感中最微妙私密的地帶。

　　畫意掌握上，似乎不假思索，卻隱藏極為敏銳的感性。巨幅構圖，不僅具企圖心，也使作品更具視覺上與心理上的衝擊性。造形手法簡潔有效，排除空泛的陳述，而以洗鍊的形體，濃鬱的抒情筆調，細膩地心理刻畫，將個人生活感受轉化為飽滿的詩意。

（原文刊登於《2005高雄獎專輯》高雄市立美術館，2005）

受苦轉化

黃勝彥〈心相〉

　　人物看來傷痕纍纍，像是鬱病患者，表達出一種深藏在生命經驗中的精神創傷、心理矛盾和痛苦體驗。高度壓縮的傷痛經驗，固然有「說愁」的嫌疑，但避開一般熟悉的「表面」，在畫筆的導引下，沉入塵封的生命深層中，刻畫某種極為幽微的體驗，將晦暗的精神面貌釋放出來，也宣洩了一種難以負荷的沈重感。

　　綿密的筆調、細緻的色調，意象鮮明凝聚，讓作品具有一股誘人的魅力，而經由油彩所塑造的高密度質感，受苦轉化，解消一種已經面臨眼前的惡夢，脫離憂鬱的黑洞。

<div align="right">（原文刊登於《2005高雄獎專輯》高雄市立美術館，2005）</div>

虛假的嬉戲

黃彥超〈跟著火山跳一下〉

　　〈跟著火山跳一下〉等三幅作品是身體和虛假的影像間所進行的一場嬉戲。

　　由於缺乏清楚而普遍的規範，看似揮灑自如的線條，物質性盡失，被一種輕盈所凌駕，呈現為無序、失重的狀態。在遠離了物質性的滯礙後，心智隨意漂浮，極端抒情、恣意塗抹；偶發、隨機，世界並非一種穩固的關係，隨身體揮舞的線條處在一個無礙的狀態中。

　　一如網路裡的虛擬空間，都市中的漫遊者勾搭著電子世界裡的幽靈，不斷的變動／縮合、散亂／聚集，轉變成一種漫無節制的書寫系統。電子音頻般的線條，失重失溫，形象變得奇幻並且完全的不及物，與世界的連結僅剩下一層虛假的表皮。

　　肢體的揮舞看來十分的煽情，或許這僅是一場被賦予電子翅膀的嬉戲，藝術家模擬毫無邊際的網路世界，讓線條向地板、天花板隨意蔓延，溢出了給定的疆界。逃脫重圍的企圖雖然只是一場困獸之鬥，但讓身體恣意耽溺於線性的蔓延中，藝術家認同於一個隨意漂浮的世界。一切都是隨機、偶然；線條層層疊疊，卻像一層一層包裹的洋蔥，中間沒有任何東西，虛擬的結構可能才是唯一真相。朦朧、荒誕而又曖昧不明；畫家以一種浪漫的抒情系統，一個沒有主題的變奏形態，試圖探討繪畫性的新可能。我認為這才是得獎的重要理由。

（原文刊登於《2010高雄獎專輯》高雄市立美術館，2010）

漂浮失重

許哲瑜〈大事件景觀〉

　　作者提供了一個虛擬化的現實，似真還假，如一篇在電腦虛擬空間裡的超文本，任意聯結。將面臨的現實生活片段，以蒙太奇的方式剪輯拼貼成一篇大敘述，沒有起始、沒有結束，建構出一種對感官世界的嚮往及對野性思維的回歸。

　　世界在這裡完全隱蔽在屏幕背後，只有介面價值，一如電腦銀幕上的操作邏輯，真實的日常生活情境實已無關緊要。屏幕成了唯一的介面，吵雜激情的現實只能以單頻發音，這是一個嶄新的空間，世界處在一種失溫狀態中。

　　人物以現場拍攝再加描繪方式處理，雖具備了外形的真實，但機械的工具線條卻仍讓人的形貌流於虛空，只能委身在一個扁平空間裡。另一方面，作品選擇以棉紙輸出，企圖以棉紙的溫厚特性取代相紙的冰冷性格，藉以喚回一點現實的況味，但仍然無法逃離網際網路聊天室的情境。不論採用「現場拍攝描繪」的手法，或是選用溫厚的棉紙材料，回應真實生活世界的企圖終究無功而返，空間依舊漂浮失重，仍然只是一個視窗；但，這也是〈大事件景觀〉的成功之處。

　　藝術家在失溫的情欲與頑強的自我之間、客觀的現實與虛假的感知之間，建構了一個游移不定的視點，以一種近乎沒有限制、也難以測度的幻像，擺盪在現實與虛擬之間。

（原文刊登於《藝術認證》37期，2011.4）

微塵

陳又伃〈陽照塵芥〉與〈佗寂〉

　　越過耀目的場面走入微塵世界，〈陽照塵芥〉與〈Wabi-Sabi 佗寂〉兩作（後文以「微塵世界」稱之）以看來卑微的題材及樸素的手法，觸及了隱微的內在；在當代社會的關注力轉向科技與快速生活節奏的趨勢中，畫家反以低調的「手作」特質，贏得關注。

　　本屆「高雄獎」標舉「繪畫性」作為一項類別，看輕了媒材本位的分類觀點，是對繪畫本質的重新思索。相較於形式結構，「繪畫性」更接近「手工性」，其以情緒和手感顯現的語言方式，也是對人的綜合感受和思維的一種揭示；此即「繪畫性」的興味所在。

　　「微塵世界」展現了對「手作」的堅持，以多種媒材交互運用，把耐心、專注與堅持注入作品中，奮力將「手作」的溫度轉化為藝術質地。「微塵世界」也放棄平面的畫布，而以高嶺土、矽藻土、蜜蠟、鏽化特效漆、裂紋劑等材料塑造出實物載體，保留物質材料的一定效果，凸顯「手作」魅力。但同時，畫家卻又以礦物質顏料或金屬箔的詭秘色澤，注視時間的流逝和物象的變幻，也是一種對奧秘、細微或幽玄氛圍的留戀，而沉迷於某種空寂精神的追尋，使其藝術旨趣處在物質與空寂之間不斷擺盪、相互辨證，擴張藝術的容量。

　　直接以〈Wabi-Sabi 佗寂〉作為作品標題，「微塵世界」表明是對「佗寂」美學的嚮往或誤讀。「佗寂」屬特定的美感範疇，指一種以輕鬆的心境看待短暫、自然和憂鬱的人生態度，而將之作為創作標

題，用以揭顯時間易逝和萬物無常，呈現為簡陋樸素的優雅之美，實屬簡便；但在一個卑陋的場景中，用蝶的虛幻、草的枯槁、便器的潔白或磁磚的舊化，來衝擊我們的審美習性，甚至不惜讓感官打折，借用圖像意義來詮釋藝術內涵，則可能是作者的精心設局，或是苦心誤讀。

<p style="text-align:right">（原文刊登於《2018高雄獎專輯》高雄市立美術館，2018）</p>

生命的時尚曲式

戴琳〈Memory and Forgotten〉

　　〈Memory and Forgotten〉被賦予沉重的使命，畫家極力要以〈逝去〉、〈生命〉、〈復活〉、〈虛無〉之四連幅作品陳述生命的意義；而其縝密的構思、製作方式的繁複、手工的完成度及連作式的畫幅，都展現出畫家對創作的高度熱忱與強烈的企圖心。

　　〈Memory and Forgotten〉以骷髏骨架為主要圖像。骷髏圖像本是規範化、去個性化、標準化的通俗物件，屬大眾文化中的產品；但畫家從材料的質性中演繹出獨特的製作手法與工序，直接強調媒介的意義，並給出了獨特而鮮明的感受性。將通俗圖像轉換為可觸可感的審美客體，並成為其藝術旨趣的核心，這是〈Memory and Forgotten〉特別引人矚目的所在。

　　骷髏是死亡的象徵，卻也隱喻著生命情狀，畫家以之作為探詢生命意義的觸媒；但作為符號的骷髏，圖象的敘述性與邏輯性凌駕了感官，反成為一層感受障蔽，以致語意迴轉。在〈Memory and Forgotten〉中，畫家似乎有意圍塑一處論述迷宮，輕觸生命議題的表面，而巧妙的將生命哲思轉身為通俗格言，成為帶著媚俗色彩的風乾了的憂傷，反諷著對生命意義或存在價值的嚴肅思索，也使得原本沉重的使命頓時顯得輕盈起來，捨去悲喜感悟，而轉變為可以在大街小巷四處播送的時尚曲式。

（原文刊登於《2018高雄獎專輯》高雄市立美術館，2018）

參

生命的時尚曲式——戴琳〈Memory and Forgotten〉

圖形來自 陳水財 〈卡車之四〉 1980

煥溽與呼愁　肆
from Sultriness to Hüzün

「高雄腔調」的形成

高雄美術雜誌觀察

荒漠中的玫瑰——《藝術》季刊

　　首波高雄現代繪畫運動是由雜誌所掀起的。1972年9月，高雄美術天空靈光閃過，第一份藝術雜誌——《藝術季刊》——誕生。《藝術季刊》由許多藝術家集資創刊，只發行三期，但在高雄美術發展史上，卻猶如挺立在荒漠中的玫瑰，顯得孤獨又耀眼。

　　早期高雄美術的發展，以創作和展覽為主，除了報紙上的訊息和簡短報導之外，論述幾乎付諸闕如。在這個缺乏論述的時代裡，美術不僅發展遲緩，所謂藝術也僅限於畫法的傳習，美術生態嚴重的缺了一塊。

　　六○年代末，以「東方」、「五月」為代表的台北現代繪畫運動已經接近尾聲，但，七○年代的高雄仍然一片荒蕪。《藝術季刊》集合了畫家、音樂家、詩人等，彼此唱和，搖旗吶喊，多少帶著現代繪畫運動時期的「台北經驗」。《藝術季刊》的成員除了凝聚當時高雄文化圈的在地力道外，也引介「外力」助陣，為高雄現代美術搖旗吶喊。

　　在那個荒蕪的時代中，《藝術季刊》為高雄現代美術帶來了第一道曙光；它短暫的生命像是一粒落地的種子，對現代藝術在高雄萌芽，功不可沒。此後，藝術家自己辦雜誌，成為匯聚高雄文化動能的主要模式。

在地發聲——《藝術界》

七〇年代，台灣社會面臨了空前的轉變，文化風向陷入「鄉土」風潮。這場風潮由文學揭開序幕，媒體推波助瀾，「鄉土」思維迅速席捲全台。美術上，以之呼應的「鄉土寫實」成為唯一判準，瀰漫在學院與所有展覽中。當時以台北為中心的畫壇熱鬧非凡，《雄獅美術》（1970）《藝術家》（1976）相繼創刊，「鄉土」的象徵——「洪通畫展」——在《藝術家》及其他媒體的渲染下，沸沸騰騰。相對的，「邊陲」高雄在這個年代裡卻實質沉悶，許多藝術家都處在蟄居的狀態中，美術仍是高雄的「極弱音」。在凝滯的空氣中，「坐南向北」，總讓人無限感慨。這種沉悶狀況直到八〇年代起才有所轉機，藝術家開始發揮動能。首先「南部藝術家聯盟」（1980）、「夔藝術」（1983）先後成立，接著《藝術界》（1985）創刊，為往後高雄畫壇掀起一片波濤。

煙囪、貨櫃、鐵銹、港口、機械，加上耀眼的陽光，以及熾烈的熱情，交織成剛烈的高雄場景。《藝術界》在這樣的場景中誕生，以「揮舞著無邊熱情，唱自己的歌」作為創刊理念，一開始即以「高雄」作為思索起點。《藝術界》是熱情的匯聚，音量即使微弱，卻是道地的在地發聲，尤其對高雄美術環境投以最熱切的關注。對美術館籌設、「高雄藝術季」、「兩千人美展」、「雕刻公園」等地方美術議題，都撰文或以座談的方式，痛下針砭。

在沉悶的時刻，《藝術界》沸騰的熱血與無所不在的「關懷」，成為高雄美術環境中刺耳的雜音。另一方面，畫家們藉以相濡以沫，建立起往後彼此攜手開疆拓土的革命情感。《藝術界》屬「圈內」刊物，就社會面觀察，發行數量與散發對象均有侷限，散發熱情的意義遠大於理念傳播的功能。此時，正當高雄美術環境逐漸轉變的時刻：高美館正式進入籌備階段（1985），「高雄現代畫學會」成立（1987），《民眾日報》開闢「民眾藝評」（1987），《炎黃藝術》創刊（1989）。《藝術

界》於1989年11月發行最後一期（20期）後畫下句點，功成身退。

眾聲喧嘩的年代——《炎黃藝術》、《文化翰林》、《南方藝術》

《炎黃藝術》的創刊，標誌著高雄美術新時代的來臨。八〇年代末期，政治解嚴，社會力開始釋放，經濟景氣循環來到高點，房地產事業正值巔峰，藝術市場一片欣欣向榮。1989年在林明哲的號召與李朝進的策劃下，成立「炎黃藝術館」，並發行館刊——《炎黃藝術》。「炎黃」本身是一個異數，也是空前創舉；林明哲以個人高度的號召力，串聯了數十家建設公司一起出資經營，是一次社會力的大結合。《炎黃藝術》從館刊到轉型成為一本正式上市的刊物，財力後盾是主要的因素。

九〇年代的高雄，各類型的藝術空間相繼出現，各方力道競逐，美術環境熱烈。藝術空間除了「炎黃」外，「積禪」、「串門」、「阿普」、「翰林苑」、「杜象」、「積禪五十」、「台灣櫥窗」、「串門學苑」、「三愛」、「高雄帝門」、「琢璞」、「山美術館」等接踵成立；而「高美館」開館（1992）、八〇年代末出國的藝術家此時陸續回國、新生代藝術家出道，高雄美術界一時喧騰。這是個眾聲喧騰的時刻，美術雜誌除了《炎黃藝術》外，《文化翰林》、《南方藝術》也適時介入，一起見證了九〇年代高雄美術的關鍵發展，也共同為高雄的美術天空劃下了幾道驚嘆號。

《文化翰林》（雙月刊）1992年創刊，由「翰林苑」畫廊發行，李朝進仍為主要策劃人。《文化翰林》，共出刊七期。

《南方藝術》由一群藝術家集資創刊，李俊賢是主要的策劃者，成員主要來自「高雄現代畫學會」，也引進了其他社會資源。《南方》的誕生堪稱是一項「高雄傳奇」。《炎黃藝術》和《文化翰林》都由財團斥資，《南方》則是藝術家力量的大會串，包括出錢與出力。「高雄現代畫學會」自創會以來，即活躍在高雄文化界，活力十

足，介入地方文化事務的狀況幾乎已到「無役不與」的程度，甚至不惜給予嚴厲的批判。《南方》的發行雖不屬「現代畫會」的會務，但從參與的成員及雜誌的風格來看，「現代畫會」的色彩濃厚。藝術家自己出錢、自己撰稿、自己編輯、自己拉訂戶，他們延續《藝術界》時代的熱情，卻更具有組織，也更具企圖。他們積極吸收廣告、開拓訂戶，想藉由商業運作融入社會網絡中，走出「圈內」雜誌的宿命。但藝術家的熱情終不敵現實的壓力，1997年發行第二十二期後，「金」疲力竭，宣告停刊。

「炎黃」於1996年改組，隸屬「山集團」，稍後《炎黃藝術》亦改名《山藝術》，1997年12月出版最後一期。《文化翰林》則早在1993年7月即已停止運作。隨著景氣低迷，民間活力消退，燦爛一時的高雄美術雜誌的時代，到此暫告一個段落。

高雄腔調與在地論述

由於媒體上的弱勢，過去高雄一直是一個失聲的都市，因此，美術雜誌對高雄人而言，一直是縈迴心中的夢想。七〇年代初的《藝術》季刊，標榜「純藝術性之刊物」，帶點潔癖，藝術氣息濃厚，猶可嗅到「五月」、「東方」的味道；八〇年代中的《藝術界》開始強調在地發聲，介入美術「俗務」，開高雄在地論述之端。倪再沁在《高雄現代美術誌》中認為《藝術界》發掘了好幾支「筆」，而同一時期的「民眾藝評」則發掘了好幾張「嘴」。在《民眾日報》副刊主任張詠雪的策劃下，「民眾藝評」初期以每週一次，定期刊出。透過報紙強大的傳播力，高雄美術的在地論述遂在「民眾藝評」中逐漸建立了強悍、直言的高雄腔調。

《南方藝術》在九〇年代中期崛起，雄心萬丈，延續《藝術界》與「民眾藝評」的香火，以「高雄腔調」發聲，突顯高雄本色。《炎黃藝術》以立足高雄自豪，它的存在幾乎橫跨了整個九〇年代，堪稱

是高雄最具續航力的美術雜誌了；1995年曾獲得文建會「雜誌金鼎獎」，是一朵綻放在高雄土地上的燦爛花朵，無疑，也是另一種質感的「高雄腔調」。

從《藝術季刊》、《藝術界》到《炎黃》、《文化翰林》、《南方》，幾經轉折，高雄終於確立了自己的發言權，不再聽令台北的號音，可以大聲證明自己的存在。雜誌提供論述空間，驅迫許多高雄藝術家披掛上陣，以在地之眼看在地之物，以在地之筆寫在地之事。在地雜誌厚植了在地論述的能量，取得高雄對自己文化的詮釋權，為九○年代高雄美術景緻的營造，搧風點火。此外，《炎黃》還培養了一批雜誌策劃撰編與經營的能手，他們現在大多繼續從事相關工作，「炎黃經驗」仍受倚重，這是高雄美術文化中一股紮實而不可忽視的在地力量。

在地文化場域的建構

雜誌其實也建構了一個場域，創造了一個社會平台。在這個平台上，精英／大眾、學術／消費等交會撞擊，相互權威。法國當代學者皮耶・布赫迪厄（Pierre Bourdieu, 1930-2002）認為，藝術場域是一個權力角逐的場域，位階與卡位形成複雜的客觀關係網路。雜誌也是一個微形社會，商業、創作、媒體、論述、廣告在此操演運作，各盡所能，各取所需。當初《炎黃》經營的動機曾遭到質疑，認為是為所屬企業或個人粉粧。無可諱言，雜誌以文化身段面世，對企業或個人形象的塑造具正面意義；但重點不是誰因此獲益，而是企業或個人受益是否危及他人利益？其效益是否合乎社會公義？整個社會是否因此蒙受利益？換個角度，《炎黃》在高雄搭建了一個遠離台北，可以自行運作的在地舞台，吸納美術能量，對九○年代高雄的文化生態，有一定的催策作用。

《南方》在創刊詞中提到：「早期的藝術媒體，特別強調學術、

專業，往往模糊成一片孤僻冷漠的性格，得到了『清名』，卻失去了群眾……」，即有走出圈內、找回群眾、確立商業化經營方向的必要。高雄美術雜誌由同仁性質走向商業化，並非理想的消失，也不是單純的生存考量，而應視為是一種場域疆界的擴張。

本來，社會就不像一個控管嚴格的科學實驗室，而是充滿了各種的可能與雜音的現實世界。從九〇年代的高雄現象來看，在這個由美術雜誌所建構起的高雄藝術場域，各方力道匯聚。在此，企業家頂著贊助者的光環，藝術家尋覓伸展的舞台，畫商探測市場風向，策展人串聯論述，媒體追逐，大眾爭睹，學者觀察搜索……這裡也糾葛著理想與現實、公益與私利、堅持與妥協、願景與野心、卓見與偏執、保守與激進……。這樣活生生的「真實」，這樣生機無窮的場域，正是《炎黃》所試圖描繪的文化願景。

九〇年代高雄美術的榮景與空前的活力，固然是大環境使然，但由美術雜誌所架構起的在地文化場域，無疑是催促高雄藝術動能的重要關鍵。高雄美術雜誌的春天是否已經一去不回？這是近幾年來最令高雄美術界慨嘆的話題。最近談到高雄，大家經常掛在嘴邊的是「愛河變美了！」；這幾年，高雄仿如脫胎換骨：捷運已經啟動，大型文化節慶一場接一場，都市景觀大幅改善，謝市長正帶著傲人的高雄經驗北上組閣……高雄未來充滿了希望。相對於這些，美術界卻只有一個小小的心願，期待高雄的美術雜誌能夠真的冬盡春來。

（原文刊登於《藝術認證》創刊號，2005.4）

百年流變

「台灣美術經典一百」觀後感

看到廖繼春的〈有香蕉樹的院子〉、李梅樹的〈小憩之女〉、顏水龍的〈蘭嶼風景〉、陳進的〈悠閒〉、劉啟祥的〈魚店〉、黃土水的〈釋迦出山〉、陳澄波的〈嘉義公園〉、藍蔭鼎的〈河邊洗衣〉、陳植棋的〈夫人像〉……等台灣美術史上的經典名作齊聚一堂，的確令人動容，這是台灣美術界前所未見的文化盛事。誠如策展人在論述中所提及：

> 他們大部分代表作已被國美館、北美館、史博館所典藏……想要一次看夠或三大館共襄盛舉，是難上加難，以至於一個能代表台灣美術經典作品的展覽一直無法在台灣出現。[1]

因此「台灣美術經典一百」是一場讓人既期待又驚喜的台灣美術史饗宴。

心靈流變

「台灣美術經典一百」以台灣的歷史階段與文化源頭劃分為四個展覽區塊，即：中原傳統美學、日本印象寫實、歐美現代美術、台灣本土美術，一方面反映了台灣美術的多元面貌，同時也突顯了台灣多變的歷史命運。近代以來，台灣歷經荷鄭、清領、日治、國府的統治；並在短短的一百多年間，面臨著中原、日本、歐美等多種不同文化的衝擊，從對原鄉的瞭望到皇民化運動、從「國民建設」到鄉土運動，也交織著複雜的文化情結與強制的「教化」意識。「藝術，是最隱微的時代見證者，不論它以順承的方式與時代合流，或是以反省的方式與時代抗衡，它都無法脫離與時代的對應關係。」

²「台灣美術經典一百」擺放在台灣的歷史脈絡中來觀察，也就特別顯得血肉鮮明，是歷史的見證，更是一篇百年來台灣心靈流變的連環圖。

不該缺席的缺席者

一進場，廖繼春的〈有香蕉樹的院子〉就閃露光芒，猶如重現了當年帝展的牆壁。成長於日治時期台籍畫家，他們以專業畫家的形象走上了歷史舞台，並在「帝展」、「台展」、「府展」、「省展」中逐步建構起台灣美術史的主要骨架；在「台灣美術經典一百」中，廖繼春、李梅樹、陳澄波、郭柏川、顏水龍、李澤藩、陳進、陳慧坤、黃土水、陳澄波、藍蔭鼎、陳植棋、林玉山、洪瑞麟⋯⋯等美術前輩齊聚一堂，他們的身手依然矯健，在展覽場我們似乎看到了他們的昔日丰采。但仔細搜尋，曾經叱吒風雲的「畫伯」李石樵、楊三郎、郭雪湖等，竟然在這麼重要的慶典中缺席了，這應該是本展覽最為遺憾之處了。

陌生客

「經典一百」也發掘了一些「陌生客」，如李霞、蔡川竹、鄧南光、村上英夫等。李霞曾經風靡一時的「閩習」人物畫、蔡川竹具民俗氣息的陶藝作品、台灣攝影先驅鄧南光、第一屆台展以〈基隆放水燈〉獲東洋畫特選的村上英夫等，都曾在台灣美術史上留下光燦足跡，本展覽讓我們有機會重新審視台灣美術史這些被忽略的角落。

特別來賓

兩位特別來賓——石川欽一郎、鄉原古統——也在展覽中閃耀異常光輝。兩位日治時期台灣美術發展的重要人物，風采不減當年，石川的〈台灣次高山〉、鄉原古統的〈淡水港的驟雨〉尺幅雖小，卻都展現一代畫壇導師的領航者風範。如果能夠湊齊鄉原古統、與鹽月桃甫，將當年極力促成台展的四位日籍畫家作品共同展出，展覽將更為可觀。此外，面對鄉

原古統的原作〈淡水港的驟雨〉，不禁讓人想起戰後初期的「正統國畫之
爭」；〈淡水港的驟雨〉雖為寫生之作，其墨色之淡雅微妙、境界之超然脫
俗，較之所謂的正統「國畫」大師一點都不遜色，如果當年的批評者能夠親
眼目睹該作，他們的發言應該會更為謹慎，而不致流為意識上的偏執與口
舌謾罵。

雪泥鴻爪

　　相對於日籍畫家對台灣鄉土特色或「南國色彩」的重視，隨國府來台
的畫家如溥心畬的〈猿戲圖〉、郎靜山的〈曉汲清江〉等意境雅淡，輕輕掠
過台灣上空，高來高去，與土地距離遙遠，普遍顯現出「寓居」海島的心
態，他們在台灣美術發展上可謂「雪泥鴻爪」，著力不深。六〇年代最具社
會知名度的「六儷畫會」、「七友畫會」等「國畫」團體，除傅狷夫外，全數
被排除在本展覽之外；他們曾經以良好的社會運作而在畫壇風光一時，但
才過半個世紀就幾乎已被時間所遺忘，確實叫人不勝唏噓。其他如沈耀
初、趙春翔、陳其寬、余承堯、江兆申、黃君璧等，雖然仍有「寓居」心情，但
其藝術的深度與質地仍能獲得「經典一百」的肯定。另一方面，雖然說中國
傳統文人心緒與台灣土地性格的格格不入，但從宏觀的視角看，也是作為
海上浮島所顯現的文化性格，突顯了台灣的多元文化內涵。

驚鴻過客

　　朱鳴岡的〈台灣生活組畫之一──朱門〉，以犀利的社會觀察，為戰後
初期的台灣留下了歷史見證。朱鳴岡與黃榮燦等一批戰後即匆匆來到台灣
的版畫家，可以說是台灣美術史的「驚鴻過客」，除了黃榮燦之外，均於
二二八事件之後，紛紛離開台灣。這批版畫家以悲憫的筆調刻畫了一個過
渡、不安的時代，其視角完全異於明清、日治以來的台灣美術經驗；〈朱門〉
雖非其中的代表性作品，但其社會關懷的藝術觀點卻可見一斑。日本旅台
畫家立石鐵臣也曾繪製了一系列的台灣風俗畫，但這批版畫家的以強烈黑

白對比的木刻線條卻較之立石鐵臣具文人氣的筆墨更具強烈的控訴意味。如果被譽為二二八聖畫的〈恐怖的檢查——台灣二二八事件〉（黃榮燦）、〈迫害〉（朱鳴岡）和〈市場口〉、〈建設〉（李石樵）能一起展出，將更能突顯此一歷史過渡時期台灣社會的詭譎風雲與文化理想願景之間的矛盾與糾葛。

殿堂俗韻

　　常民美術在美術發展中另成脈絡，而在以「正統」自居的美術史中往往被忽略，因此黃龜理、李松林在「經典一百」中出現也就特別 人矚目。只是黃龜理、李松林甚至李霞、蔡川竹等人的出線，難免讓人聯想到葉王（交趾燒）、何金龍（剪黏）等傳統民間匠師；他們在常民社會中的成就與聲望，恐怕非一般「正統」美術家所能望其項背，因此他們的缺席就特別教人懷念。從另一個角度看，傳統匠師的作品在展覽中似乎有些單薄，因為他們的經典作品幾乎都在「現場」，脫離「現場」而進入藝術「殿堂」，脫離本來一體的背景，反而令這些原本充滿「俗韻」的作品因失去依附而顯得孤單。

斷裂的美學

　　從常民藝術的李松林、黃龜理、李霞，到文人雅韻的溥儒、傅狷夫……，再到現代意味的朱為白、江漢東、吳昊……等，雖都歸結在「中原傳統美學」的區塊之下，但三者之間的脈絡卻是斷裂而難以貫穿的。這是一塊不太連貫的拼圖，就如百年來的台灣命運一般，中原傳統美學傳承實屬片斷的移植。

（原文刊登於《藝術認證》第20期，2008.6）

註解：

1 〈關於本展〉策展人倪再沁。　　2 同註1。

以貨櫃之名

關於「貨櫃藝術節」的隨想

　　「貨櫃藝術節」自2001年舉辦迄今，已邁入第三屆。2001年以「貨櫃的101種想法」作邀請，2003年，則以「後文明」作為策展主題，兩屆都在港邊的「新光碼頭」舉行，今年轉移陣地，改在美術館東側空地上，主題定為「童遊貨櫃」，往常的海洋口味轉換為快樂兒童餐。

　　歷經兩屆的累積，並出版專刊，匯集了許多論述，關於「貨櫃藝術節」的意義與參展作品已多所討論，本文只是做為一個市民對歷屆「貨櫃藝術節」走馬看花的一些記憶與隨想。

貨櫃與高雄是利益和生命共同體

　　首屆「貨櫃藝術節」以嘉年華會的型態開幕，吸引了各地的藝術家及滿坑滿谷的市民，氣氛之熱烈，在高雄的藝術活動，誠屬空前盛況。以「貨櫃」之名，匯集了舞集、管絃樂、歌手、劇場、海上煙火、法國飛行異人等的表演，市井小民／達官政要、藝術家／群眾、工業經濟／文化休閒……在此交會。原來這些人與事是可以互相聯通的，藉由「貨櫃」編織起的網路，拆除精緻藝術的藩籬，為市民尋找新的藝術可能，開創了一個全新的都市美學面向。在此，藝術沒有性別、年齡、觀念、時空的限制，實踐了「沒有圍牆的美術館」的構想，體現了藝術與生活、產業、空間之間的高度連結。「貨櫃」從冰冷的運輸容器，轉化為熱烈的文化載體。

　　貨櫃與高雄，可謂命運共同體。六〇年代第一貨櫃中心於中島區內興建，七〇年代則快速蔓延，陸續興建了第二、三、四、五貨櫃中心，到2003年高雄港貨櫃吞吐量已達八百四十九萬個的貨運量，約為高雄市現有人口數的六倍，估計每天有兩萬多個貨櫃進出。如此龐大的數量，塑造了高雄鮮明的都會景觀。這不僅是生產層面，「貨櫃就在你身邊」，成了高雄市民生活中無可逃避的現實。貨櫃、市民、產業、生活，交織為一片繁忙的高雄人文景觀。

　　從高處眺望或行經貨櫃場，會忽然發現，貨櫃不僅是高雄的外表，也成了城市的內裡。到處都是相同的景觀，都是貨櫃。貨櫃以無性生殖的方式自體繁衍，每個貨櫃都具備相同基因，長相千篇一律，無限蔓延、擴張，似乎要吞沒整個港口、都市。外表的確難以辨識，標籤是唯一的識別證；每個貨櫃都遵循著一定的軌跡運作，而人的行動和建築物則又複製了貨櫃的秩序。貨櫃的聚集一如人的聚集，全憑「機緣」──天涯海角不期而遇的機緣。而每一個人對貨櫃都可以有自己的解釋，在解釋中找到可能的存在，雖然有時候解釋並不完全，也互相矛盾，可能還有一些讓人失望的理由。每一個高雄人，不管你已察覺或未察覺、同意或不同意，貨櫃都是視覺上、觸覺上、聽覺上甚至是性格中的重要的一部分。

文化公民權 ──「職群」的權益與多元文化價值

　　九〇年代以來，由舊建築再利用衍生出許多藝術村、鐵道網路、藝術特區等的新興藝術場所，也落實了「場域‧互動」的觀念，藝術不再只是個人的創作行為，而是一種社會行動。藉由新興藝術場所的運作，連結了人群與社會，營造出一種更為開闊、開放的社區美學。以「貨櫃」為名的藝術節，延伸了上述的理念。以「節慶」的快樂氛圍，凝聚市民的目光，以地域產業特徵為焦點，吸引各式各樣「職群」的介入，不僅解開了過去藝術的封閉形式，也突破「社區美學」的格局，成為更為擴張的「都

市美學」。「貨櫃藝術節」是一個無疆界的人文場域，藉「貨櫃」之名，開拓藝術領域，也以「藝術」之名營造城市風格，提供「藝術」與「城市」之間相互營造的絕佳機緣。

「藝術產業化」是近幾年頗為氾濫的概念，如果貨櫃產業是高雄的主要命脈，以「產業介入藝術」作反向思考，則「貨櫃藝術節」可以視為啟動高雄都市營造的一根鑰匙。文建會2002年提出「文化創意產業」的施政要點，思考經濟生產與消費部門的關聯性；2005年再提出「文化公民權」，回應台灣多元族群與政治社會建構的展望。從「文化創意產業」轉向「文化公民權」，明白宣示官方對文化事物的態度已從「產值」迷思轉向更為文化本質的「文化共享」概念，並提出「以文化藝術作為不同個體、族群與國家之間彼此溝通的公共領域，追求一個審美的生活與思想共同體的台灣。」的施政訴求。文化公民權的倡議，方向正確，但台灣文化現實面臨一個更為迫切的問題——「職群」之間的文化差異及其所衍生的「文化公民權」問題卻從不曾被觸及。

文化施政著重「多元族群」思考，其政治意涵遠大於文化意涵。擺脫政治操作，文化在現實面上並無明顯的「族群」問題，倒是呈現出嚴重的「職群」落差。如以都市營造觀點來看「貨櫃藝術節」，應該思考的是「職群」而非「族群」問題。「貨櫃」意象原本應充滿「勞動」意味，但「貨櫃藝術節」卻少有「藍領」氣息。顯然，「貨櫃」並未打開疆界，把「藝術」對佔高雄人口大多數的「藍領」開放。

城市的可能

在眾多貨櫃中，唯一嗅到的一絲「藍領」氣息，是2003年第二屆由「新濱碼頭」提出的「黑手打狗——勞工陣線」。該貨櫃由鄭明全策展，參展者包括暱稱「黑手藝術家」的楊順發、吳寬瀛、林正盛、洪政任、劉丁讚、洪龍木、黃吉祥、王有邦等，算是兩屆「貨櫃藝術節」一

片「白茫茫」中的一絲「藍光」！策展中特別強調參展藝術家的「基層」屬性：

> 成員皆為任職中鋼、中油、南亞塑膠或獨立焊工、磁磚工人等的藍領藝術家。他們強調了高雄大都會向來以勞工為城市主要命脈的歷史與發展。藉由這些勞工階層的藝術家所創作的作品理念，發揚大都會中基層生活美學觀。」並標榜：「對基層人文藝術與勞工美學觀的探索與重視，並企圖凝聚出二十一世紀大高雄新形態的城市風格。

李俊賢並在作品評析中明確指出藍領的「黑手風格」，謂：

> 草莽粗獷是最大的特色，由非學院背景的藝術家組成的團隊，表現更自然直接的風格，製作傾向於『重機械、重勞動』，也表現區域性格。

頗能凸顯「貨櫃藝術節」對高雄都會的意義。

藝術向來似乎都只是「白領」階級的專利，而與「藍領」無涉，這是文化推動上的死角，限制了文化風貌的開展。「貨櫃藝術節」其實有機會掃除死角，催生更為普羅性格的「藍領美學」，開啟未來的都市風格的新走向。德國藝術家波依斯（Joseph Beuys, 1921-1986）主張「擴張的藝術」概念，認為「人人都是藝術家」，強調藝術的社會性與開放性之「社會雕塑」觀點。「貨櫃藝術節」的推動似乎有意呼應波依斯的觀點，建構一個不設疆界的文化場域，為「藍領」提供一個可以介入的契機。

我們對文化參與的人口一直缺乏「職群」的分析。且不提「人人都是藝術家」這種充滿理想性格的高概念，但人人都可以是、也應該是藝術

的參與者。因此,「貨櫃藝術節」如何為廣大的「藍領」市民開啟參與的大門,就成了一個必須嚴肅思考的課題。以「人頭」論斷文化活動的成敗可能是一種迷思,但開啟各種「職群」參與的契機,是對城市一個美好的想像;「貨櫃」是勞動都市的象徵,「貨櫃藝術節」對「藍領高雄」而言,實是未來「城市可能」之所寄,以「藝術」之名,為高雄的未來尋覓一種更為海洋本質的都市型態。

流動不已的文本

第一屆貨櫃藝術節計邀請十六個國家、二十位國外藝術家,並且從五十四件徵展作品中挑出十六件藝術家作品參展;第二屆展出二十七組件約計四十三只貨櫃作品,參展藝術家包括來自美國、奧地利、英國、德國、希臘、香港、冰島、日本、馬爾他、挪威、俄羅斯、瑞士、瑞典及台灣的國內、外藝術家。貨櫃不論作為載體、創作的媒材或作為一種象徵,就藝術層面來看,「貨櫃藝術節」無疑開啟了一個無遮蔽、無國界的開放藝術空間,也以「高雄」與「貨櫃」之名,開拓「藝術」的諸種可能。

貨櫃是一個流轉不已的文本,有多少貨櫃就有多少故事,有多少故事就有多少憧憬與慾望、多少人與多少事。在眾多貨櫃之間,有一條看不見的線相互聯繫著,交織成為錯綜的網絡,一如海圖上的航道一般。這些線將網路線上這一端的人同另一端的人綁在一起——不論是相關的或不相關的、相識的或不相識的、自願的或非自願的,將所有文本聯結在一起,讓全世界都隨著貨櫃在移動的空間中伸展,流通、移轉、交換,交流著不同的產物與文明,也流盪著各種異質的眼光與話語。

每一只貨櫃都有一個訴說不盡的文本,貨櫃為藝術創作所開展的機緣,絕對不止於「101種想法」,有多少人就有多少貨櫃,藝術形態的貨櫃,既是現在式,也是未來式,更可能是奇想式。藉由貨櫃,

藝術家有機會跳離創作慣性，以敏銳的觸角伸入文明現實，重新面對一個正在蔓延的新都市內裡。每一件《貨櫃》都在這個外表封閉的長方體模具中，架設一個頻道，通向任何方位與任何時空，尋求任何可能的交流與對話——不論是私密的或公然的、幽微的或顯明的。

貨櫃 藝術 都市 未來

　　將「貨櫃」置於高雄意象的中心點，不僅承載「經濟物流」，也承載「人文物流」。「貨櫃藝術節」閃亮耀眼的嘉年華般節慶氣息，雖然短暫，卻以熱烈火花拆除許多都會中長期存在的圍籬，不僅是城市與港灣的界籬，也包括產業／藝術、大眾／精英、地域／國際等多邊疆界的泯除。當然，將來文化上「職群」圍籬的拆除與否，將會是觀察「貨櫃藝術節」成效的一個重要指標。

　　今年「貨櫃」的規模明顯縮水，叫人擔心的不是預算的刪減與嘉年華氣氛的衰退，而是一個都市對自己未來的期許不再，也讓人懷疑當初標榜舉辦「貨櫃藝術節」的目的與意義——所謂型塑「城市藝文風格」，原來只是簡單的「政績」考量，更遑論「提昇國際視野，體驗海港的獨特文化與優勢」的雄心企圖了。「貨櫃藝術節」原本就是一個正在成長都市的形塑行動，其定位目前仍游移未定，活動的方式、形態、內容都有待試探與調整。部分人士對過去兩屆的「貨櫃藝術節」或許有一些不同的意見，都可視為「都市參與」的一部分，但不能因此冷卻「都市形塑」的熱忱，讓高雄變成一個看不見未來的都市。

　　今年的「童遊貨櫃」規模雖小，但在會場充斥的天真眼神中，似乎也閃爍著高雄未來的一絲希望。

（原文刊登於《藝術認證》第6期，2006.2）

建構南島史詩

評「南島當代藝術展」

南島史詩

當奧德修斯（Odysseus）還在地中海中迷航的時代（約1100-800B.C.），南島語族早在三千年前即已在太平洋及印度洋廣大的海域上展開壯闊的生命之旅。多位學者指出，這趟歷經數千年的海洋之旅，應該是從台灣出發的。根據著名考古學者貝爾伍德（Peter Bellwood）的推論，約在六千年前開始，南島住民分七個階段向太平洋及印度洋上的千座島嶼逐步擴散，約在七、八百年前抵達最遠的紐西蘭及馬達加斯加島，完成了整個南島語族的大遷徙。

奧德修斯的迷航是一趟充滿冒險驚魂的「返鄉之旅」，屬於故土迷戀；南島語族的海洋漂流，則是一趟航向未來的「擴散之旅」。南島面積約為地中海的一百倍，範圍廣達三分之一個地球；「擴散之旅」不是落葉歸根，而是開枝散葉，滿懷拓荒精神。南島語族的遷徙歷程實是一部波瀾壯闊的史詩，只是海洋風浪切割了遼闊的地域，無法像古希臘一樣催生像荷馬（Homeros）這樣的詩人，將這趟縱橫數千年的生命旅程加以串連吟誦，完成《奧德塞》（Odyssey）一般完整而宏大的詩篇。

每個民族都有自身的創世神話，但南島語族乘風御浪與大海共舞的漂流冒險經歷，卻只能以零碎的傳說形態存在，在不同的島嶼或群族間個別的傳誦著。「超越時光　跨越大海——南島當代藝術展」擬

扮演吟遊詩人的角色，企圖串連起南島間的個別傳說，大有建構《南島史詩》的使命企圖。

祖先圖式

「南島當代藝術展」以高更作於1897年的作品〈我們來自何方？我們是誰？我們往何處去？〉（Where do we come from？Who are we？Where are we going？）作為展覽主題，無疑是對南島文化處境最深沉的提問。當年高更以作為「精神遺囑」的悲涼心情創作該畫，指涉的是人生的悲劇本質，其靈感明顯來自南島文化的啟示；只是「南島當代藝術展」將高更「我們來自何方？」「我們是誰？」「我們往何處去？」的生命議題翻轉為文化議題，語調卻遠為纏繞晦澀，並帶有幾分悽愴。展覽主題除了揭示數千年來南島族群遷徙漂流的宿命，更點出對今日的南島文化處境的諸多問題，其中確實隱含著許多值得思索的課題。

促成南島民族的海上遷徙的因素，人類學者有各種不同的說法，其中以對「開基祖」尊崇的論述最富於想像力與策動力，也最深具壯烈的史詩意味。[3]祖靈信仰可作為南島文化的重要核心價值：復活島的巨大石像、蘇拉威西的葬禮儀式、排灣族的祖先立柱、新幾內亞的祖先頭顱崇拜等，都顯示出祖靈信仰在南島社群中的不凡意義。展覽的三個主題（我們是誰？我們來自何方？我們往何處去？）是對自我身世的質問，也是自我身份的認同與驗證，均可視為以祖靈信仰原型所延伸與擴張的議題。

以祖靈信仰做為觀察「南島當代藝術展」的切入點，主要著眼於展覽中處處呈現出的人物圖像的特徵上。本展覽中所呈現的大多數人物圖像，不論身體圖騰或服飾妝扮，其所塑造的「祖先圖式」之鮮明度與可辨度，都符合南島住民的自我回溯與身份認同之命題。其中以丹尼爾·華斯華斯（Daniel Was Was 巴布亞新幾內亞）的〈文化認

同、Huli 人、Redi long Maritn 三聯幅〉、沈秋木（台灣）的〈木雕屏風〉、潘神（台灣）的〈婚禮一～四〉、普爾·塞赫亞（Pule Sehea 所羅門群島 ）的〈羅門群島之魂〉等最具指標性。「祖先圖式」以家族肖像數量最多，幾乎是展覽觀察的焦點，最能凸顯人物圖像在南島民族創作中的意義。即使作品題材與意涵均遠遠溢出祖先崇拜的母題，例如西蒙·根德（Simon Gende 巴布亞新幾內亞）的〈來自黛夫人的訊息〉、馬帝亞斯·卡烏亞格（Mathias Kauage 巴布亞新幾內亞）的〈無題（卡羅·姬度夫人選戰）〉等，但都仍然不脫「祖先圖式」的創作範疇，使得展覽現場充塞著「祖靈」印象，也形塑出南島藝術的鮮明符徵。

原生風味

相較於以希臘、羅馬為主軸的歐洲文明而言，「南島當代藝術展」讓人嗅到一股濃烈、生猛的「原生風味」。南島藝術家從來不是追求造形上的典雅完美，不是以「寫實」或「自然模仿」，而以極度簡練的奇幻圖式表達出他們對創世傳說、周遭事物或對當前世界的認知與想像，而呈現出某種特殊強度與活力。

整個南島都曾被以歐美為核心的「文明」所窺視，其「原生風味」也曾為近代西方文化所挪用。南島的「原生風味」化身為西歐的「異國情調」，啟示了自十八世紀浪漫主義以來的西方藝術思潮，也為日益僵化的西方文化走向提供養份與出路。

以「祖先圖式」為例，南島藝術從未落入寫實主義的窠臼中，而是以造形上的簡明性，強調其「敘述」與「象徵」的功能。例如阿拉斯（杜文喜，台灣）的〈Pa Sa Gu〉、〈A Ra Se〉以各種飾件標明其頭目地位與社會意函；艾瑞克·那杜歐伊維（Eric Natuoivi 萬那杜）的〈Ariki〉（頭目），則以陶壺與山豬牙的造形，顯示頭目的社會地位及其維護著萬那杜人的永恆價值[4]，具意義上的明白性與象徵性。喬瑟

夫‧克納爾‧普西歐（Joseph Kenal Poukiou 新喀里多尼亞）針對其作品〈訊息傳播者〉的自述，清楚的指出，「雕塑底部是一位年老的長者……他代表智慧，(中略)哲人上方是一位女性，他是生命之源、孕育之母、愛的象徵。和她長髮纏繞在一起的是cagou（鳥類，代表新喀里多尼亞）……」[5]，此種「象徵圖式」的表現方式與直接了當的敘述手法，正是南島藝術之「原生風味」的特色之一。

此外，「原生風味」也表現在媒材的使用上。相對於西方傳統媒材──油彩、大理石，南島藝術家在媒材的選用上顯得開放自由，他們就地取材，大量使用自然物──木材、藤蔓、竹篾、貝殼、樹皮布、礦石染料、植物染料等，凸顯南島藝術的「原汁原味」，呈現對風土的親密對應關係。關於自然媒材的運用，高美館幾件戶外作品表現最為搶眼。喬瑟夫‧克納爾‧普西歐（Joseph Kenal Poukiou 新喀里多尼亞）的〈卡納客人〉，以大理石、柚木，「直接刻出了代表生命繁衍的雄性生殖器……作抽象語彙的表達，讓人感受到太平洋民族藝術特有的直接震撼力。」；撒布‧葛照（吳全達，台灣）的〈Luwelili〉（日月門）及〈月亮的方向〉，以漂流木、鐵、藤、芒草構成，再現古老的儀式與傳說；達鳳‧旮赫地（鄭宋彬，台灣）的〈繫〉，以鋼筋、劍竹、黃藤表達對自己母體文化的思索；見維巴里（張見維，台灣）的〈兩個朋友在月光下聊天〉，以竹子和漂流木，表現對土地與文化的深刻思維與感受。[6]

「原生風味」源自與土地與母體文化的親密結合，比對的是「西方文明」，並呼應著南島「我們」，亦即：「『我們』來自何方？『我們』是誰？『我們』往何處去？」的自我提問。

南島之眼

無論就作為南島族群的一環，或作為南島語族的發源地，台灣原住民藝術在整個南島藝術中的表現十分顯眼。近二十年來，許多原住民身份的藝術家，以充分的自覺投入藝術創作，並累積出十分可觀的

成績，成就可貴的「南島經驗」。數百年來，台灣歷經荷、鄭、清、日、國民政府等不同統治階段，無可奈何的淪為少數（弱勢）族群，在原生土地上卻被邊緣化；另一方面，又要面對本土化、國際化及現代化、都市化的直接衝擊，使台灣的南島議題比其他的南島族群更為繁複。因此，台灣的「南島經驗」對整個南島藝術而言，就顯得特別珍貴，而其中以阿美族的拉黑子、排灣族的撒古流最具指標意義。

拉黑子1991年離開都市回到花蓮，開始過著有「自我」的生命。他不再隱藏身份，堅決的向母文化回歸，當然也經歷了一番沉痛、漫長、坎坷的路，才透過藝術創作逐漸找回自我的真實面貌。[7] 撒古流童年曾歷經母文化被摧毀的經驗，二十年來一直致力於修復這條斷裂的線，這是一條曾被西方宗教與國民政府剪斷的線。[8] 他們都不約而同的以藝術為平台，帶領族人再度發現「南島『我們』」，延伸藝術議題而為文化、社會議題，不僅具現實性，也具理想性。

此次展出具台灣南島身分的藝術家，共計十八位，[9] 從記錄性節目《祖靈的召喚》看，尚有許多優秀的南島藝術家未能受邀展出。[10] 台灣南島藝術家的數量正在增加，意味著台灣南島意識的抬頭。在台灣，從許多藝術家的歷程看，南島藝術已成為自我身份認證的手段與目的。台灣南島藝術已超越單純的個人創作行為，成為族群文化與生命內涵的議題，也因此轉化並提升了台灣南島藝術的質性與深度。

觀察台灣藝術家在本展覽中表現出來的自省與自信，台灣南島藝術似乎已走出被凝視命運，擺脫「陳腔爛調」的刻板印象，而以「南島之眼」取代「他者的凝視」，正逐步建構起自我的文化框架，傳唱許久的海洋音調，也開始由悲歌轉調為牧歌。

南島議題

南島議題的複雜度與纏繞性[11]可在艾蜜莉·卡拉卡（Emily Karaka 紐西蘭）的〈夜遊〉中看出：

在卡拉卡肌理豐富的作品中，毛利文化特有的圖案與象徵自強烈的
塗鴉元素中浮現而出。就如她自己所述：『我的作品旨在探討 "懷
唐基條約"，也就是 "頭目自治"（rangatiratanga）、我們的"精神守
護者"（atua）、我們的 "傳統遺產"（taonga）、以及權利、居住權
利、藝術文化權利』。[12]

　　凱倫·史蒂芬生（Karen Stevenson）也在展覽專文中提到，「當太平洋
藝術從陳腔濫調轉變為隱喻意涵之時，則作品中的媒材與觀念所反映的
是紐西蘭當代太平洋藝術家現實生活中的歧異性與複雜度。」[13] 都指出南
島議題的共同質性。
　　這些議題誠是所有南島語族所共同面臨的文化處境，「南島當代
藝術展」所揭示的主題正是南島議題的核心所在，也是永遠的「現在
進行式」。台灣的「南島經驗」是否已足以為這些議題提供適切的參
照？

<div align="right">（原文刊登於《藝術認證》第17期，2007.12）</div>

註解：

3　學者論及南島民族向外牽徙的因素大致有三種説法：其一為人口增加，找尋土地開發，其次為部落間
　　相互爭奪，落敗的一方只好出走，其三為成為開基祖的強烈動機。參閱：發現南島DVD，國立自然科
　　學博物館，公共電視台共同製作，2004。
4　參見《超越時光 跨越大海》作品説明（柯素翠），頁184，高雄市立美術館，2007。
5　參閱：同註4，頁261。
6　參閱：同註4，作品説明，頁274，276，282，284，288。
7　參見《祖靈的召喚》台灣公共電視台。
8　同註7。
9　具有南島身分的藝術家，除拉黑子、撒古流外，尚有潘神、沈秋大、哈古、阿水、杜巴男、杜文喜、巴
　　勒發、豆豆、嘎木里、伯冷、達鳳、督赫地、希巨、蘇飛、安力·給怒、撒部、葛照、依希、見維巴
　　里、峨冷等。參閱：同註2。
10　節目訪問了多位原住民藝術家，包括安力·給怒、瓦歷斯·拉拜、魯拉登、古勒勒、尼誕·達給伐麗
　　歷、撒颺等。參見：同註5。
11　複雜度指議題的多種類，纏繞性指議題的相互交錯。
12　參見：同註4，頁226，作品説明（柯素翠）。
13　參閱：同註4，頁64-67，凱倫·史蒂芬生（Karen Stevenson）〈從島嶼鄉村到都城市〉。

繆斯的饗宴

記「典藏奇遇記：藝享天開詩與樂」

當代版的「帕納索斯山」

梵蒂岡博物館拉菲爾展室有一幅拉菲爾（Santi Raphael, 1483-1520）名作〈帕納索斯山〉（Parnassus），描繪繆斯（Muses）與古今大詩人集合在山丘上，輕歌曼舞；此畫歌頌了詩和音樂的結合，讚美人類的美德和崇高的感情。「帕納索斯山」是繆斯女神經常聚會的地方。在希臘神話中繆斯是主司藝術與科學的九位文藝女神的總稱，她們在帕拉索斯山上聚會，進行關於科學、詩歌和音樂的討論，合唱神聖莊嚴的頌歌。繆斯題材，是歷史上許多畫家的最愛，尤其是象徵主義者如牟侯（Gustave Moreau, 1829-1898）、夏凡納（Puerre Puvis de Chavannes, 1824-1989）等都留下足以傳頌的繆斯畫作。高美館「典藏奇遇記：藝享天開詩與樂」堪稱當代版的「帕納索斯山」，是一場結合了詩、樂、畫與影音的跨域饗宴，為高美館開館二十年的館慶活動隆重揭開序幕。

走進展場立刻發現所有的目光都在畫與詩之間來回逡巡，一下子讀詩一下子看畫忙個不停，和一般畫展中觀眾專注賞畫的情景大異其趣。在玻璃隔間的展室內，詩人一一登場親自朗誦自己的詩作，表情、聲調都從現實中提升出來，似乎一心一意想要帶領觀眾進入他們的詩情世界中。這是黃明川導演錄製詩人朗誦的音像作品，紀錄下詩人與畫互動的影像與聲音，還有平日不易顯現的詩人身影。詩人以自

己的視角閱讀畫作，導演以鏡頭凝視詩人，畫家反倒像個急切的旁觀者，焦躁的看著詩人與導演的渾身解數。另一個角落，音樂以微妙的旋律對應著畫作，音樂家甚至現身演出，為旋律賦予形象。

「典藏奇遇記：藝享天開詩與樂」，高美館耗時三年，從典藏品中挑選了足以表徵各個時代創作媒材與形式的三十九件藝術原作，邀請二十位詩人進行創作，完成了四十首詩作；也透過專業音樂製作單位，邀請三位作曲家從藝術原作與新詩創作中尋找靈感，從而激盪出八首動人的樂曲，包含五首器樂演奏曲與三首以詩為詞的演唱曲，並邀請音樂家進錄音室，錄製了首張高美館製作發行的音樂專輯。紀錄影片由黃明川導演掌鏡，以典藏庫房為棚，請詩人入棚錄製。詩人透過朗誦與肢體動作，與藝術原作對話，留下四十齣「獨詩劇」──意義獨特的紀錄影片──不只是一場詩與畫奏鳴，也記錄了詩人、音樂與畫作間的深沉對白。[14]

典藏‧詩作‧音樂‧影片

展場入口處首先映入眼簾的是陳澄波的〈阿里山遙望玉山〉，創作於1935年，是本展中最具指標性的作品。旁邊有謝錦德的詩作《看山詩》。

陳澄波此作畫出了植物繁茂、青翠欲滴的台灣風光以及充滿水氣與溫度的「南國」空氣，畫風率真濃烈。筆者在另文中曾提及：

> ……色彩總是飽含了水氣和溫度，空氣中彌漫著濃濃的黏膩感與灼熱感……直接的把肌膚的感受訴諸於畫布……陳澄波把我們生活中最不假思索的細微感受給形象化了。……北回歸線上的台灣有自己的溫度與溼度，陳澄波以肉身體驗，而以『煥溔』向我們開顯。[15]

陳澄波將「南國」風土提升為「燠溽」的美學感受；詩人另有一種閱讀的方式。謝錦德寫〈阿里山遙望玉山〉的《看山詩》：

> 亭亭玉立佇眼前／妳是台灣ㄟ心頭／高高青青萬萬年／姿色形影真顯現／啊！玉山美人看麥倦
>
> 我化身多情阿里山／山櫻花是我ㄟ熱血／天頂雲是我ㄟ手攬／生命無法等／拿起彩筆畫妳入永遠
>
> 一山一山／一樹一樹／作伙牽手守一塊台灣／妳有妳ㄟ模樣／我有我ㄟ奇幻／這片畫面定格長流傳
>
> 玉山天天天高／阿里山日日日出／妳為我獻身／我為妳癡戀／這是台灣　這是台灣……
>
> 這呢水ㄟ台灣／台灣美人妳最高／愛妳ㄟ心我最專／愛山愛人愛土地／世間真愛攏同款／澄明無波ㄟ心願／山山相連不斷不斷未完未完……

1935年畫家從阿里山遙望玉山，隔著時空，詩人遙望著七十八年前的畫家，鄉土之情依舊濃烈，只是多了一層命運的酸楚感。透過黃明川的鏡頭《看山詩》從文字轉為錄像，聲音與影像穿梭進入時空中。畫作的台灣風味與畫家的悲情命運，歷經四分之三世紀的時間洗滌，詩人的音調帶著悲涼。

音樂家李佳盈從畫作與《看山詩》獲得靈感，創作出畫作的同名樂曲，她特別點出畫中山櫻花的象徵意味：

> 山櫻花有兩個意涵，一個表現他對生命的熱誠，同時也像槍開在他的心上，鮮血就像山櫻花般的綻放。」整首樂曲「以溫暖的基調作為創作的基準，中間穿插了很多小調，有點悲傷的氣氛在裡面，一點小調的和聲，也用像英國管這種比較用

來描述悲傷情緒的獨特樂器描述這種感覺。[16]

　　詩人曾貴海以詩作《出征》呼應林玉山的〈獻馬圖〉，該作是高美館焦點典藏作品，詩作與畫作相互彰顯，更顯出飽滿的藝術與歷史張力。

　　〈獻馬圖〉原作完成於1943年，二二八事件發生，作者為免被波及而將日本國旗改畫為中華民國國旗後藏匿。原作之右邊兩屏因蟲蛀及潮濕而損壞，於1999年捐贈予高美館時，作者憑記憶重畫，親自恢復原始畫作上的日本國旗。本作品在台灣無論在藝術及歷史上具有特殊之意義。詩人曾貴海以《出征》閱讀本作：

> 時代的順序被錯置了／只好在剝落的留白空間／修補過去的歷史
> 沿著木麻黃步道／棕色的馬背掛著一面旗幟／後面的白馬也掛著不同的旗幟／宣揚著兩個祖國的忠誠／陪伴面帶憂容的青年出征
> 行囊裝滿了信物和祈福／將身體和馬匹獻給命運／趕赴遙遠的死神國度
> 畫家的手被時代的巨箝召喚／留下那麼渾潤細緻的作品／供奉戰爭的幽魂
> 畫面深處的景色／幽幽的傳出歷史的詠嘆／時代淒美的哀傷／心愛的人會等他回來嗎

　　〈獻馬圖〉的變貌歷程正是台灣歷史命運的縮影，正如詩人所說，「〈獻馬圖〉，是獻給藝術，獻給錯置的時代，更獻給無法自己決定的命運和尊嚴。」[17]錄影中，詩人的朗誦神情與語調，讓這幅與台灣命運同調的畫作更添幾分淒美。

　　余光中以《筆轉陰陽》閱讀董陽孜的〈九萬里風鵬正舉〉：

> 寸心才動，墨跡落紙／筆勢呼應著腕勢／便隨緣展開，陰陽互激／便圍繞著筆尖旋轉／令鬼神都為之蠢蠢不安
>
> 而從渾沌的深處，手起／手落，召來九萬里長風／大鵬正高舉，耳際的呼嘯該是，造化嗎，在重整秩序／筆勢正蟠蜿，蓄而不發／忽然一頓，如椽的大筆／天柱岌岌向南猛推移
>
> 一切江河，緊急都煞住／只為讓天柱由此過路／停筆之前，有誰敢攔阻／筆止，而氣勢不休止／長驅的天風浩蕩，正開始

　　〈九萬里風鵬正舉〉巨筆書法長軸一直懸掛在雕塑大廳中，猶如撐起大廳的擎天柱。透過黃明川的影音錄像，詩人余光中揮動魔棒「推移天柱」，令「天風浩蕩」，「九萬里風鵬」瞬間動了起來。音樂則由吳佳陵作曲配合女高音楊斯琪及音樂團隊的演出，高亢的音調似乎要讓風鵬穿牆而出漫天飛舞。

繆斯的饗宴

　　為了迎接開館二十周年，「典藏奇遇記：藝享天開詩與樂」是從典藏品出發多元跨域的策展，以開放的視角突破領域界限侷限，試圖開創新表現性的藝術詮釋面向，運用現代科技加以整合呈現，讓藝術回到「帕納索斯山時代」各類藝術之間奇遇交響的盛況。自古以來西洋畫作中許多有關繆斯女神的作品，都在描繪出這種藝術跨域交響的盛況。夏凡納的〈藝術與繆斯女神們〉畫中描述繆斯九姐妹正與古代的三位繆斯歡聚在帕拉索斯山的泉水旁，進行關於科學、詩歌和音樂的討論；拉菲爾的〈帕納索斯山〉更是群賢畢集，神話的諸神、古代先知以及那個年代的詩人都處在這一場歡樂的聚會中，和諧而充滿生命光輝，正中央的阿波羅演奏著里拉琴，詩人荷馬、威吉爾、但丁、佩脫拉克跨越年代共同在山崗上現身，諸繆斯愉悅歡欣，宛如夢境。這是一場空前的藝術饗宴。

在西方文明中，繆斯即是藝術的代表，也是藝術本身，music（音樂）一詞來自繆斯，Museum（博物館）本來的意思即是「繆斯的崇拜地」。傳說古希臘哲學家畢達哥拉斯（Pythagoras, 約569- ？）曾建議在市中心建造一個繆斯的神龕來促進市民的和睦和學習風氣，這應是美術館存在原初的意義。繆斯女神的聚會是跨域多元的，那一場帕納索斯山崗上的藝術饗宴，「典藏奇遇記：藝享天開詩與樂」差可比擬。

參與「典藏奇遇記」的有畫家，有詩人、有音樂家、有影像導演等，可謂繆斯雲集盛況空前。除了三十九件藝術原作之外，參與盛會的詩人有方耀乾、王希成、王凱、余光中、汪啟疆、利玉芳、林鳳珠、涂妙沂、胡長松、陳秋白、陳坤崙、張德本、曾貴海、鄭炯明、慧子、謝佳樺、謝錦德、鍾順文、顏雪花、離畢華等二十位南台灣重要詩人。他們針對特定藝術原作創作了四十首詩作，包含了台文詩與華文詩。作曲家有吳佳陵、陳哲聖、李佳盈，創作了五首純樂曲和三首演唱曲；演唱者有女高音楊斯琪、女中音鄭海芸以及親自擔綱的原住民藝術家撒古流。影像工程更是浩大，導演黃明川花了三年時間創作四十八支紀錄短片，包括詩人的親自朗誦及音樂創作者與音樂製作團隊的現身說法；我們看到了畫作、詩作、音樂，看到了藝術家、詩人、音樂家，也看到黃明川在制高點上號令指揮的幽微導演身影。

拜現代科技之賜，詩作與樂曲都有了視覺形象，強化了藝術跨域交融的力道。畫可以閱讀，詩可以聽，音樂也可以看，真正的「極視聽之娛」，無疑也重現了〈帕納索斯山〉多重呈現的藝術狀貌。而由崑山科技大學創意影音中心以數位科技製作的互動影音裝置，將藝術、新詩與音樂相互融合，成為藝術欣賞的新媒體，更為本展賦予趣味性與遊戲感。

另外，由知名攝影家所拍攝與本展相關藝術家的肖像攝影六十餘件，設專區展出，「**反映出藝術家捕捉靈感的全神貫注、面對創作的**

義無反顧、完成作品的自信滿足。」[18] 除了藝術家們在鏡頭前顯露出的一面，同時也呈顯攝影家犀利的觀察與精準的快門掌握，擴大了展覽的廣度。

彼此交融　各成主體

對於本展，館方特別強調，詩文、音樂、影片並非是為藝術原作作註解。詩文、音樂、影片的確因為藝術原作而誕生，但，誕生之後便成為獨立個體，各自擁有自己的生命。畫，視覺的凝練；詩，文字的道說；樂，聲音的傾訴；影片，形象的幽靈。彼此交融相互詮釋，卻又各成主體，而在「典藏奇遇記：藝享天開詩與樂」共同呈現、互為主體、相互輝映。

Museum 畢竟是「繆斯的崇拜地」，隨著社會的演化，繆斯的領地理當不斷擴大。高美館是當代的「帕納索斯山」，「典藏奇遇記」開其端，未來這個山崗勢將更為豐盛充滿。

（原文刊登於《藝術認證》第57期，2014.8）

註解：

14 參見〈關於本展〉高美館展覽DM，2014。

15 參見：陳水財〈「燠溽」與「乎愁」——2011，重讀陳澄波的台灣風景〉《切切故鄉情——陳澄波》頁13，高雄市立美術館，2011。

16 參見《阿里山遙望玉山》音樂錄影，出品人／監製：謝佩霓，製作人／導演：黃明川，音樂專輯製作人：陳哲聖。

17 參見《出征》附文〈出征——林玉山作品《獻馬圖》新詩創作〉。

18 參見：同註14。

文化建構與「高雄藝題」的擴張

《藝術認證》十年

如果沒有《藝術認證》

　　《藝術認證》是高美館的館刊，以雙月刊的姿態出現，2005年創刊以來，十年共出版六十期；檢視六十期的總目錄，高雄的文化形貌才忽然鮮活起來。六十期雜誌的「十年厚度」不超過六十公分，但其累積的「視野與高度」恐難以估計。

　　十年來，高雄的改變大家都注意到了：愛河變美了，捷運通車、輕軌啟動了，高雄港可以親近了、駁二藝術特區成形了、亞洲新灣區……等等，都市景觀的改頭換面，讓人可以「看見高雄」，帶來觀光人潮，也讓高雄列名為世界宜居城市之中。「被看見」的高雄，頗讓高雄人引以為傲，而存在於一座現代化城市中，見證「高雄十年」的《藝術認證》卻始終默默的存在，並未特別引人注目。但是，如果沒有《藝術認證》，高雄的「現代化」算不算壯觀？如果沒有《藝術認證》，高雄的「形狀」算不算完整？如果沒有《藝術認證》，不斷擴張的都市叢林算不算偉大？

　　公辦美術期刊普遍標榜學術性，私辦雜誌則採取市場導向的經營方式，唯獨《藝術認證》採取既漫步於市井又翱翔於高空的編輯方針。《藝術認證》以既是雜誌又是館刊的特殊身分，得另闢蹊徑走出自己的風格：既有殿堂的藝術高度，也具常民的報導性質。而做為高雄、甚至是台北以外唯一的藝術雜誌，《藝術認證》其實也肩負文化

建構的使命；而在此最高經營原則下，在編輯方針上理所當然也就
對「高雄藝題」特別關切。

高雄藝題 在地觀察

　　「議題特賣場」是《藝術認證》最重要的、最大的篇幅；每期都
選定一特定議題做深入的論述，構成雜誌的主調，至今已累六十個議
題近四百篇。第一期「議題特賣場」即推出「高雄藝術媒體回顧」，
以洋洋灑灑七篇文章談論高雄藝術媒體的興衰浮沉。因著社會經濟力
的勃發，高雄的藝術媒體曾於一九九○年代出現輝煌時刻，包括《炎
黃藝術》、《南方藝術》、《文化翰林》等月刊蔚為高雄一時奇觀；但也
因社會力的消退，而於九○年代晚期忽然消匿，以致逐漸醞釀成形
的「高雄腔調」再歸沉寂。2005年《藝術認證》的誕生，時機上呼
應「高雄崛起」的時代風向，調性上則接續了幾已中斷的高雄腔
調。「高雄藝術媒體」的議題在於點出《藝術認證》誕生的歷史性意
義，也為雜誌的走向定調。

　　「議題特賣場」大多以「高雄藝題」為主。除了「高雄藝術媒體
回顧」外，陸續推出的「高雄藝題」還包括「高雄獎觀察」、「影像高
雄～看不見的歷史」、「消失的藝術實驗場」、「南台灣美術的東方
幫」、「澎湖打狗美術家」、「那e差那嘿多！——『新南方』貳勢力」、「打
狗復興漢」、「高雄魅力！？」、「下一個二十・未來的高美館」……等等。
高美館的專題策展也經常成為「議題特賣場」所關切。作為一個現代
化的大型美術館，高美館舉辦的許多重要展覽或活動都是民眾矚目的
焦點，都是市民文化生活的一部份，也都是某種程度上的「高雄藝
題」[19]。這項由展覽所延伸的藝題極為寬廣，涵括取自國內外各種類
型的藝術策展，兼及歷史性與時代性、地域性與世界性，殿堂美學與
常民文化，可謂目光宏大，視野寬闊。大量以展覽為焦點的藝題，一
方面凸顯高美館的策展能量，同時透過《藝術認證》的論述梳理，豐

富了高雄的文本脈絡。

「高雄藝題」除了在「議題特賣場」被揭露，也現身在其他專欄中。由張惠蘭撰寫的「人間藝術」，書寫個人的藝術旅程，尤其因對「橋頭糖廠藝術村」的長期參與與觀察，而有充分的論述。[20] 由李思賢主筆的「濕鹹打狗棒」累計十篇[21]，則以超越的視點觀照「高雄藝題」，鋪陳出一個頗具高度的「高雄觀察」。「非常報導」共累積一百九十篇，數量相當可觀；內容有藝術家評介、展覽報導、文化環境的觀察、創作論述、活動介紹……等等，文章類型極為多樣。二十年來的耕耘，高美館早已樹立標竿，成為名符其實的「藝術的殿堂、文化的廟口」，其氣息牽動高雄的風向，一舉一動都備受關注。「非常報導」環繞著高美館而產出，「高雄藝題」也閃爍在其中，而成為「高雄論述」不可或缺的一環。此外，「人民美學檔案」及「街頭談藝錄」等以漫步在市街角落、探索常民詩意的專欄，均屬另類的「高雄觀點」。

《藝術認證》第三十期（2010.02）起，出現了幾個特別的專欄：由高千惠執筆的「閱讀藝術方案」與「藝評講堂」，以及由陳宏星撰述的「藝術哲學」；這三個的專欄，歷經四年共累計五十二篇[22]，構成了雜誌的另一軸線，而其由廣角、高視點檢視所產製的藝術文本，更開闊了《藝術認證》的視野，也同樣都應納入 高雄書寫的文本脈絡中。

文化並非某種必然的本質，一個城市的文化是在連續不斷的文本產製過程中被逐漸建構起來的。《藝術認證》以敏銳的嗅覺，不斷觸動各式各樣的「高雄藝題」，檢視在地動向，梳理文本脈絡，其實肩負著建構高雄視野的重責大任。

南島議題 高雄出發

自第七期（2006.7）《藝術認證》首次刊登「南島專文」：〈南島文化當代初探——初探南島當代藝術〉，此後，南島相關論述便不斷

產出，總共一百三十八篇，成為貫穿雜誌編輯的主要篇章。[23] 而「議題特賣場」的「搖滾！蒲伏！南島當代藝術」（第二十八期）、「台11線上的藝術風景」（第三十一期）及「城市的過客──全球化下的原住民當代藝術」（第五十三期）等，更屬南島論述的專輯。

2007年高美館舉辦大型的南島展覽：「南島當代藝術展」，首度聚集國內外南島當代藝術家於高雄，盛況空前。針對「南島當代藝術展」的相關論述，《藝術認證》連續兩期（十六、十七期）在「議題特賣場」專題刊登，共刊出包括國內外學者在內的十七篇專文[24]，南島議題熱賣，掀起國內外的南島熱潮。此後，高美館持續舉辦大規模的「南島藝術展」有：2009年的「搖滾！蒲伏！南島當代藝術」、2010年的「台11線上的藝術風景」以及2013年的「城市的過客──全球化下的原住民當代藝術」。每次「南島藝術展」《藝術認證》仍大篇幅刊登專文[25]。「南島論述」過去偏屬人類學的範疇，高美館開啟了一扇寬闊的窗口把「南島」納入美術館的視野之內，使得高美館成了國內外「南島藝術」的重鎮，《藝術認證》也取得了南島論述的發言權。

在台灣的社會脈絡中的確存在著「原民議題」，但「南島議題」的提出已成功轉移原民議題之「陳腔爛調」的刻板觀點，翻轉為反映歷史性與時代性複雜糾葛、且遠為深刻的文化議題。在「南島議題」視野的關照下，《藝術認證》也開始積極從事台灣南島藝術的田野書寫，並且累積了相當可貴的資料。王友邦在《南島紀事──影像話魯凱》中，用影像記錄了魯凱人的生活容顏，「看見強韌的生命」；而「當代原住民藝術家系列」及「人物特寫」兩個專欄總共收集台灣南島藝術家四十五人。[26]

站在地圖上從高雄向南望去，南島就在眼前；駕著滑鼠進入 google 地球，拉高視點，整個南島便盡收眼底。南島並非遙不可及的海角天邊。台灣作為南島的北界，島上先民早在五、六千年前即在這

片浩瀚的海洋上來來去去，書寫屬於南島的「奧德賽」。 「南島議題」是永遠的現在進行式，高美館有條件成為南島論述的重鎮；《藝術認證》開啟的南向視野，串連出一個寬闊的場域，正以高昂的企圖書寫南島史詩，擴張「高雄藝題」。

「高雄論述」正在進行

　　「文化建構」才能醞釀出充滿企圖與前瞻的偉大的城市。「高雄論述」正在進行，「高雄崛起」不會只是口號。

　　經營十年，《藝術認證》除了累積豐富的論述文本，也聚集了龐大的作者群；尤其是年輕一輩的作者更叫人耳目一新，將會是未來「高雄論述」的核心能量，頗值得期待。文字書寫及形象、影像、聲音、物件與各類活動等具表意機制的符號，都可被視為具有文化意義的文化文本；長期的經營，高美館文化活動的質量與日俱增，具備十足活力與充沛的文本產製能量。高美館效應不斷外溢，《藝術認證》的文本產製是高美館文化文本的擴張與延伸，也適時補足南部媒體環境的薄弱，凸顯其在「文化建構」上不可缺少的重要角色。

（原文刊登於《藝術認證》第61期，2015.4）

註解：

19 此類議題有「南島當代藝術」、「生態藝術」、「雕塑復興運動？」、「高藝術的常民元素」、「青少年視覺文化」、「無限變化的『紙』空間」、「第三隻眼：從約翰·湯姆生看紀實影像」、「合而不流：Fluxus藝術」、「普普了沒？台灣當代藝術大眾氣息的混搭與轉譯」、「超越性別的女藝新勢力」、「從典藏出發——美術館的藝享世界」、「空間嬉遊紀」……等等。

20 「橋頭糖廠藝術村」的論述包括：〈此時此刻：2007藝術介入空間——橋仔頭糖廠經驗為例〉、〈橋仔頭糖廠的藝術札記〉、〈橋頭策展的社會實踐〉等。

21 「濕鹹打狗棒」專欄包括：〈南方還魂——《藝術認證》的前世今生〉、〈剛柔並濟，軟硬兼施——為高雄文化藝術定調的兩種思維〉、〈欲上青天攬明月——談「美術高雄」的視野與企圖〉、〈麻雀與鳳凰——從「高雄獎」幅射出的一點想像〉、〈高雄當代藝術的戰鬥力與均質化——從「Co6南方製藥廠」遠征台中談起〉、〈次文化與南方味——從《寶島曼波》展看「高雄藝術學」的成形〉、〈主流？伏流？政

肆　文化建構與「高雄藝題」的擴張——《藝術認證》十年

治不正確！！——談主流的其他，也隨想高美館書法系列展〉、〈藝術之光·光之高雄——話從替藝術史增色到為高雄點妝的「光」〉、〈島嶼之歌〉所吟唱的曲調——對「畫海」的外在現象觀察與內在精神釐析〉、〈書藝到高雄！——為當代書法的「美術高雄」預先建構理論範疇〉等10篇，均屬具明確觀點的「在地觀察」。

22 高千惠的「閱讀藝術方案」13篇，「藝評講堂」16篇；陳宏星「藝術哲學」包含「藝術的定義」6篇，「藝術存在論」17篇。

23 「南島議題」分別歸屬在「南島文化 當代初探」、「藝術介入南島」、「南島紀事」、「當代原住民藝術家系列」、「人物特寫」等欄標下及「議題特賣場」中。其中出現在「南島文化 當代初探」欄標中的計30篇，其中曾媚珍15篇最多。另外，「南島紀事」16篇、「藝術介入南島」6篇、「人物特寫」48篇、「搖滾！蒲伏！南島當代藝術」9篇、「台11線上的藝術風景」7篇、「南島當代藝術」47篇。

24 第16期「南島當代藝術」專題9篇專文的作者為：彼得·貝爾伍德（Peter Bellwood）、柯素翠（Susan Cochrance）、凱倫·史蒂芬生（Karen Stevenson）、撒古流·巴瓦瓦隆、盧梅芬、江冠明、曾媚珍、黃瀞瑩；第17期8篇專文作者為：陳水財、黃志偉、潘小雪、拉黑子·達立夫、盧梅芬、李韻儀、達比烏蘭古勒勒、伊命等。參閱《藝術認證》第16期，pp.24-63及17期pp.38-71。

25 南島專文累計24篇。「搖滾！蒲伏！南島當代藝術」專文9篇，參閱《藝術認證》第28期，pp.26-65；「台11線上的藝術風景」專文7篇參閱《藝術認證》第31期，pp.34-67；「城市的過客——全球化下的原住民當代藝術」專文8篇。參閱《藝術認證》第53期，pp.18-73。

26 兩個專欄主要撰稿人：洪健元、黃瀞瑩、高子衿、洪威喆……等。

高雄的「現代」氣候

　　高雄的「現代」美術活動在一九六〇年代中期才出現。1968年高雄第一個「現代」美術團體——「南部現代美術會」,揭開高雄「現代」美術運動的序幕。高雄的「現代」美術運動,呈現為斷斷續續的開場,要直到八〇年代之後,「現代」氣候才忽然熾熱起來,創造了一波澎湃洶湧的浪潮。高雄「現代」美術的萌芽實受惠於台北的「現代美術運動」,但後續的發展歷程卻和高雄的「現代」氣候有緊密的關連,有它自己的「氣口」和節奏,也有自己的方向和內涵。

新的戰慄

　　高雄都會的「現代化」,始自二十世紀。1901年橋仔頭新式糖廠建立,促成高雄港的崛起,而相關的機械修理、造船等工業陸續出現,擴大了高雄的工業版圖。隨後因著港區的擴充與產業群聚效應,各種產業鏈與工業區陸續成形,造就了高雄工業城市的雛形。

　　1971年「中鋼」在高雄破土興建,標誌著高雄新工業時代的來臨。工業帶動都市擴張,1976年高雄市人口首度突破百萬,1979年改制為直轄市,成為名符其實的大都會。七〇年代高雄的工業建設急遽而猛烈,其中以拆船業和貨櫃碼頭的興建對都會生活的影響最為直接。拆船業衍生出來的「鐵仔場」遍佈都市各個角落,空氣中隨時瀰漫著鐵銹味;第二港口貨櫃碼頭的興建,讓「世界」在高雄進出,各

式各樣的聯結車、貨櫃車，往來穿梭，呼嘯在大街上，成了高雄最具象徵性的景觀。除了原來通稱高雄煉油廠的第五輕油裂解廠之外，「中化」、「中台」等石化工業區高聳林立的煙囪，把高雄的天空線妝點得更為工業化。粗氣、率直的工業性格，成了在高雄可以真實感受的生活格調。

波特萊爾（Charles Baudelaire, 1821-1867）如此描述十九世紀的巴黎：「群蟻役走的都市，充滿希望的都市，光天化日下，鬼魂拖曳著你的衣袖！」對七、八〇年代的高雄而言，人口如群蟻聚集，明天充滿希望；鬼魂就是喧囂、就是撞擊、就是無所不在的汙染。雨果（Victor Hugo, 1802-1885）稱波特萊爾這些描繪都市生活的詩帶來了「新的戰慄」；這也是在工業都會裡生活最直接的現實與切身的感受。

八〇年代以來，高雄都會區新藝術移民匯集，開疆拓土，美術上的「高雄黑畫」，述說的正是這個屬於工業的年代。藝術的主題逐漸遠離風和日麗、遍地花開的田園風情，轉向擁擠、擾攘的都會生活中尋覓；而由人群、遊蕩者、粗語、鐵鏽味……所串起的高雄氣味進佔了藝術家的畫面，他們嘶聲力竭的宣示著這個工業時代的信息。從「南部藝術家聯盟」、「夔藝術」、「滾動畫會」、「藝術界」到「高雄市現代畫學會」，骨子裡貫串的正是針對工業都會的吶喊；「黑畫」則是針對這個工業都會之大敘述的總體面貌。

「黑畫」以粗霸口氣抗拒雅痞的優雅身段，藝術家自覺或不自覺的均以自己的肉身投入現場，不惜沾染渾身油汙與鐵銹，親自感應工業場景帶來的震撼。八〇年代似乎有某種敘述在醞釀，相當「高雄」，也相當「工業」。洪根深、陳水財、李俊賢、陳隆興……共同構成「高雄」論述的重要部份。如果將「高雄」論述對應工業時代，它呈顯的是一種現代人情懷，所有藝術家似乎都被捲入由工業齒輪構成的巨獸裡，一種愛恨交集的嘶吼充塞著工業時代的藝術版面。[27]

高雄在二十一世紀以來，海洋首都的想像逐步實現，亞洲新灣區成形了，捷運通車、海岸輕軌啟動了，愛河變美了，高雄港可以親近了……。都市景觀正在改頭換面，高雄似乎更換了一副新的容顏。高雄現代化的腳步不曾停歇，高雄正站在一個全新的起跑點，迎向世界。但另一方面，矗立在高雄天空的煙囪並沒有減少，而且看來是更高、更多了；2014年7月31日一場「氣爆」，掀開了埋在馬路底下的工業管線，爆出了潛在的高雄真相。高雄在翻新的都市景觀下，骨子裡仍然還是一個道地的工業城。高雄的人口結構以藍領為主，幾乎佔總人口的大半，但在文化上卻一向默默存在著。2003年由李俊賢策劃的「黑手打狗・工業高雄」首度在「新濱碼頭」展出，率先突顯藍領階層的文化意識，引領一時風騷[28]。從大敘述的「高雄黑畫」到生活現實層面的「黑手打狗」，表現出在高雄由黑手打造出來的黑手文化的實際面貌，展現的不只是高雄都會的藍領口氣，也揭顯一向實質存在的高雄潛性格。「現代」高雄由工業所形塑，而高雄的形貌，則在「現代」藝術家的凝視下逐漸浮現出來。

曠野奔馳

一九四〇年代末以來，隨著工商業的成長，高雄都會擴充迅速，吸引來自各地的「出外人」、「嘆吃人」落腳，人群流動頻繁。城市移民隨著風向飄落在一個陌生的地域中，倉促地紮根，漂泊的出外人多少有著候鳥般的特性。漂泊的心情反而形成了開放和包容的胸襟，造成了獨特的人文景觀。開放與包容讓各路人馬有自由發展的空間，高雄都會因而充滿了勇於開拓的朝氣，即不斷創新的精神和活力。高雄是一片沒有劃線的曠野，沒有盤根錯節的傳統糾葛，一片海闊天空任人翱翔的所在。在高雄美術發展上，有不少美術移民在高雄落地生根，構成獨特而璀璨的高雄美術景觀。這也是醞釀「現代畫學會」的良好溫床。

八〇年代初，「南聯盟」、「夔藝術」兩個「現代」美術團體先後成立，緊接著《藝術界》創刊，以吶喊般的聲調逐漸為一向止水般的高雄美術界掀起微弱的漣漪。尤其《藝術界》標榜「揮舞著無邊熱情，唱自己的歌」，成功的凝聚了一批年輕的「現代」藝術家，「高雄」成了他們創作思索的基地。「南聯盟」與「夔藝術」多數會員重疊，並與《藝術界》的成員後來都成了「現代畫學會」的創會會員。高雄是一片寬闊的曠野，很適宜年輕藝術家奔馳闖蕩。「現代畫學會」原是熱情的結合，他們橫衝直撞的理想性格並不輕易向現實妥協；這種性格表現在創作上，也表現在公共事務的參與上。唯有在一個沒有根深蒂固傳統的環境與具有開放性格的都會中，才會給出這麼可資闖蕩的寬闊場域。

此外，解嚴之後的高雄媒體環境也同樣為「現代畫學會」提供發展的契機。八〇年代後期以來，高雄的在地報有《台灣新聞報》、《民眾日報》、《台灣時報》，以及全國性大報如《中時》、《聯合》等也都在高雄設分處，而藝術雜誌則有《炎黃藝術》、《文化翰林》、《南方藝術》等陸續創刊，一時蔚為高雄文化奇觀。雜誌提供論述空間，驅迫「現代畫學會」的藝術家披掛上陣，以在地之眼看在地之物，以在地之筆寫在地之事，開闢了另一處奔馳的場域；而更值得一提的，《民眾日報》於1987年在藝文版主任張詠雪的策劃下，推出「民眾藝評」，每週一次密集刊出。「現代畫學會」成員成為登場評論的常客。透過報紙強大的傳播力量，又是一個可以任君競馳的疆場。

在「現代」語境中

台灣的繪畫觀念，自日治時期以來，便一直迷失在寫生的觀念中。寫生的觀念無以抗拒，而「現代」藝術家則對傳統觀念與畫法提出質疑。「現代」是許多基進藝術家創作的核心價值，也是凝聚他們的最大力量。許多高雄「現代」畫家們也都因為「道不同」，拒絕進入傳

統的美術團體體系中；他們決定另闢蹊徑、走自己的創作路。「現代」藝術家真正面對的嚴肅課題是：要如何在「現代語境」中進行創作思考。藝術包容在一個完整的文化構念內，藝術創作自應涵納於整體文化語境中被觀照。

在「現代語境」中，他們捨棄日治時期以來的傳統手法，標榜前衛性和實驗性。「現代」藝術家敏銳感受時代氣息，勇於打破媒材的藩籬，並企圖作出宏大的時代敘事。「現代」藝術家幾乎都期盼探索一種新的藝術語彙。為了打破既有的語言慣性，不再被習得的語言所拘限。每個「現代」藝術家幾乎都苦心孤詣、各出奇招，要進入「現代語境」中探索創作之路，開拓新的藝術語彙[29]。藝術創作在意旨、手法、對象……各方面，都是多焦、多元的，視野更為開闊。而新時代的現代生活以及新的都市情境成為藝術關切的焦點，而呈現在作品中的除了普遍的都市精神外，更貫穿著工業高雄的濃重氣味。「現代畫學會」因藝術理念而聚集，捨去新語彙的追求，就與傳統藝術團體無異，等於失去存在的意義。

正眼看高雄

畫家描繪高雄特有的景色如壽山、愛河、高雄港，甚至表現椰影、波光、豔陽等洋溢著南國色彩的風情，一向是高雄畫家天經地義的職責，這也是流傳了半個世紀的美術傳統，是一種看高雄的慣性方式。而隨著「現代」畫家在高雄闖蕩及新語彙的建構，看高雄的方式才逐漸起了變化，但要直到八〇年代之後，高雄的「現代」藝術家才能「正眼看高雄」。

「正眼看高雄」乃是指用新語彙凝視下所再現的高雄。在正眼凝視下，鄉土不再是鄉愁高雄或是南國高雄，而是對高雄熱切的在地關懷與現實關注。當「現代語境」轉化為「高雄語境」，「現代」不再是相對於傳統的抽象空泛，也不再是「東方」、「西方」概念下的意識

性思維，而是活生生的現實，活生生的高雄。「現代語彙」就是「高
雄語彙」。高雄「現代」藝術家，口操高雄語調，奔馳呼嘯在這片由
工業所構築的「現代」曠野上，一一檢視「現代」高雄的每一個角
落。

　　2001年之後，「高雄」一詞已經不是一個行政轄區，而是一個地理
名詞，甚至是一種文化概念。「現代」藝術家也不斷擴張創作疆界，
對「高雄」的觀照層層深入、無處不及。「現代畫學會」的正眼看高雄，
從「工業高雄」到「黑畫高雄」，到「黑手高雄」，再到「在地高雄」，甚
至「符碼高雄」。「高雄」越來越具體，越來越清晰。

<div align="right">（原文刊登於《藝術認證》第62期，2015.6）</div>

註解：

27　摘錄自：陳水財〈新高潮──後工業：全然奇幻的語調〉，新思維，2009。

28　「黑手打狗‧工業高雄」為2003年由李俊賢策劃的展覽，於高雄「新濱碼頭」展出。後巡迴展出於20
　　號倉庫（台中）、華山藝文特區（台北）、松園別館（花蓮）等，最後回到高雄大遠百誠品書店舉辦成
　　果座談會。同年12月，黑手打狗再由當時本空間的藝術總監鄭明全領軍，以「黑手打狗‧勞工陣線」
　　之名參與2003高雄國際貨櫃藝術節。

29　「藝術語彙」作為藝術論述的用語，語意寬鬆，可以概括更大的內涵；它指涉了關注焦點、主題意旨、
　　題材對象、表現方式、視覺特質、材料運用及藝術態度等諸多藝術面向。

創造「空氣」

藝術產業的契機

視覺藝術產業的特性與當前的問題

　　九○年代初期，台灣藝術品價格開始飆漲，尤其老畫家的作品單價從一萬、五萬、十萬、二十萬、四十萬，成幾何級數一路飛飆，這種現象令人困惑。筆者曾就此事就教於一位對藝術市場有深入體會的畫壇前輩，所得的結論是：藝術品交易是買賣「空氣」。作品雖然真實存在，可是決定藝術品交易意願與價格的，卻是浮懸在作品之上的某種「空氣」。

　　如果「空氣」的說法屬真，則整個視覺藝術產業就架構在這種虛幻不定的「空氣」之上，既非傳統的製造業，也非一般的服務業，而是百業之外獨樹一格的「創造業」——創造某種「空氣」，然後傳播、販賣。經濟部工業局對「視覺藝術產業」的定義為：指從事繪畫、雕塑其他藝術品的創作、藝術品的拍賣零售、畫廊、藝術品展覽、藝術經紀代理、藝術品的公證鑑價、藝術品修復之行業。但，這僅指實際的生產與行銷面，如就整個「空氣」產業而言，上述定義忽略了若干環節——「空氣製造」，而這個環節，可能才是整個「視覺藝術產業」興衰的關鍵。

　　所謂「空氣」，指視覺藝術產品不若一般商品可以功能、品質作為具體指標，它的價值乃依附在一種似乎存在，卻又不甚具體的「文化」氛圍上。

目前藝術市場仍屬低迷狀態，唯第二市場依賴部分「明牌」支撐。九〇年代中期以後藝術市場趨於泡沫，除了大環境的經濟因素外，缺乏深厚的文化空氣層，才是關鍵主因。或者說，藝術市場是視覺藝術產業的外在徵候，深厚的文化空氣，恐怕才是整個藝術產業的活力源頭。文建會為了推動文化創意產業，2002年5月即列出工作重點，包括：稅制法規、人才培育、輔導與管理、市場開拓、藝術經紀人、藝術村等多項計劃，可謂用心良苦。但文化空氣的形成，除了全面性的耕耘，尤應找出核心環節，用心深耕，才是治本之道。

在南部，這幾年作為視覺藝術產業徵候的「畫廊」幾乎關閉殆盡，毫無產值可言，只有零星的交易以地下經濟的型態存在，「空氣」之清涼可見一斑。說真的，公部門在藝術產值上很難有立竿見影的措施，治本之道在於從產業的「上游」著手。專業藝術家的數量可以作為本產業上游狀況的指標，南台灣專業藝術家的數量屈指可數，藝術創作淪為「兼職產業」，作為下游產業的「畫廊」當然難以創造產值，只能仰賴零星的第二市場倖存，這是當前視覺藝術產業環節中最需要檢討的部分。

根據《2004年臺灣文化創意產業發展年報》指出，2002年視覺藝術產業營業額約為新台幣四十九億元，2003年為五十五億元，與英國的藝術及古董市場的年度總值約四十二億英鎊相去甚遠，顯現台灣視覺藝術產業規模與產值仍大有提升的空間，在南部尤其如此。「因為『空無』，所以充滿希望」，就大高雄而言，如能從產業的上游著手，就能找出發展的契機。

大高雄視覺藝術產業的契機

把視覺藝術產業定位為「創造業」，在大高雄仍潛藏著許多契機：

一、創造氧氣──教育資源

南部地區擁有相當數量的藝術相關科系,有條件可以創造空氣中最重要的「氧氣」。目前南台灣美術科系所的師生是南部畫壇的主要動能,對大高雄藝術氣候已產生相當程度的影響,將來文化機構或博物館行業如能開展和學校合作關係,將可加深其效應;另外,學校與業界的緊密合作,將使學界能有更多的機會分享業界精英的經驗和觀念。

二、創造品牌──海港與工業

類似貨櫃藝術節、鋼雕藝術節等具海港與工業都市特性的藝術活動,以地方特色形塑藝術性格,創造大高雄品牌,將有助藝術產業的發展。但,品牌的建立需要長期的耕耘,「威尼斯雙年展」1895年創立迄今已超過一百年,德國「卡塞爾文件大展」也已屆五十年,其創造的產值實難以估計。

三、創造名牌──美術館

美術館應在原有四大功能外再增加一項「創造名牌」的功能。以藝術殿堂之尊,美術館有條件鼓動風潮,凝聚焦點,塑造「名牌」。「名牌」說法也許過於露骨,但不論對美術文化或藝術產業,都會產生積極效應,如果大眾逛美術館如逛百貨公司,「空氣」勢必熱烈。

四、創造溫度──替代空間(準畫廊)／畫廊

年輕藝術家以其狂熱為自己建構了一個可以自由伸展的舞台,「替代空間」是當前重要的藝術家搖籃,南台灣的「替代空間」在高雄有「新濱碼頭」,在台南則有「台灣新藝」與「原型」。在許多畫廊陸續關門之際,這些由藝術家自己出錢出力的「替代空間」凝聚了藝術家的熱情與活力,維繫了「空氣」中的熱度。而「畫廊」是

產業溫度的指標，只要空氣回溫，畫廊自然出現。

五、創造群眾——藝術特區

藝術特區可以作為藝術與大眾之間的平台，藝術／休閒、專業／大眾、傳統／時尚、議題／論述………在此交會碰撞，營造熱烈氣氛。「駁二」是一個值得檢討的案例，但大高雄的確需要一些具有效率的藝術區塊，融會藝術與大眾之間的隔閡。現有許多廢棄的港邊倉庫、唐榮磚窯等都有條件塑造成為各具特色的特區或小型博物館，藉以開創群眾進入藝術之門的機緣。

六、創造藝術家——藝術家贊助機制

專業藝術家的數量是區域藝術文化的指標，當藝術創作只是兼職行業的情況下，藝術家贊助機制實為提升創作文化的當務之急。「國藝會」有創作補助辦法，但僧多粥少，幫助不大，地方文化基金會如能專款用於藝術家贊助上，對創作專業的提升當可立竿見影。沒有專業的藝術家，怎麼可能有良好的藝術產業？

視覺藝術產業的唯一機會——深耕——創造「空氣」

根據一項報導，加拿大2000年有六百萬人參觀了公共畫廊，而在1970年只有三百二十萬人。以三十年的時間讓藝術參觀人口成長將近一倍，成績是否理想恐怕見仁見智，但如果不努力營造，文化消費族群是否因時間而成長，則是不得而知！「視覺藝術產業」的唯一機會就是「深耕」，而且要從最根本，最「看不到成果」的地方——藝術家培育——著手，才能創造深厚的「空氣」，也才會有蓬勃的「視覺藝術產業」。

（原文刊登於「視覺藝術產業座談會」，2003）

「藝術語彙」的轉變

後解嚴時代高雄美術的本土關懷

　　解嚴後台灣社會從威權體制中解脫出來，高牆倒了，生命力處處勃發，美術發展在社會大環境的衝擊下，也呈現空前絢爛的景緻。解嚴被視為觀察台灣社會現象的重要界碑，這已是一個普遍的共識，美術文化亦然；在關於台灣當代美術的論述中，解嚴一直被認為是一個重要的分水嶺。

　　不可諱言，解嚴的確解放了台灣社會，但從另一個角度來看，威權體制的解體，亦是台灣長久積蘊的社會力所顯現的效應，單純以「解嚴效應」概括台灣當代美術的發展因素，實有化約了當代台灣美術文化場域的複雜性之嫌。但以「後解嚴時代」作為一個歷史階段，本文的要旨不在闡發解嚴對高雄當代美術的效應，而是觀察這個歷史階段中，高雄藝術中本土關懷的諸般面貌。

本土關懷的開始

　　七〇年代的鄉土運動是台灣藝術家首次以自己的眼光發現台灣鄉土之美，這股潮流是由文學家所發動的。六〇年代學生運動之後，產生關懷土地的心情與回歸母體的心境，尋根熱潮也隨之而起。

　　　尋根運動是一種回歸母體運動，也是一種浪漫的鄉愁。但
　　是，回歸母體與失根的鄉愁互相矛盾，最後卻矛盾歸於統

一，亦即發現腳跟下的土地最親，例如美國黑人到非洲尋根，最後卻發現日常所居的土地才真正是落葉歸根最親的地方。」、「從六〇年代以來，台灣人民也與世界時潮相應合，逐漸從凝視中國的『祖國』情懷注意到自己所居的安身立命之——從中國回歸於台灣。中國已經不是台灣人的母體，台灣才是擁抱自己的母體，自己最應該回歸的場所。[30]

七〇年代鄉土文學論戰之後，由於台灣意識覺醒，面對台灣此時此地的社會現實，人們開始對過去所忽視的台灣本土文化重新加以認識。主張面對台灣這塊土地及其島上人民的生活和命運，亦即對台灣這塊土地及其人民、社會、歷史、文化在過去、現在和未來發展的認同。[31]

緊隨著文學論戰的步伐，美術運動在七〇年代中期才展開一場鄉土旋風，本土思維開始潛入美術創作中。一九九〇年代被視為後解嚴時期，而本文最關心的是在後解嚴時代，本土思維在融入後現代情境後，本土意涵是否產生了質變？高雄藝術在後解嚴時代呈現了何種本土內涵？

「藝術語彙」的意涵

「藝術語彙」一詞經常出現在有關藝術的論述中，但一般使用「藝術語彙」一詞時，其意涵往往視情況而定，沒有一定的指涉：它有時是指所描繪的題材，有時則指表現的方式或形象特徵……用法上相當分歧，語意寬鬆，缺乏嚴格的定義。其實因為語意內涵的不確定性，定義上的寬鬆性，所以也充滿了可能，可以概括更大的內涵。選用這樣的用語作為論述的關鍵語，乃希望運用一個更全面性的量度方式，從新的思維面向來觀測一個歷史階段的藝術風貌，並完整的檢視藝術的諸多內涵，避免陷入形式／內容、材料／媒介、題材／形象……等特定概念的侷限。依據一般用法，本文嘗試將「藝術語彙」歸納為下列意涵，作為

觀測、論述的依據,即:關注焦點、主題意旨、題材對象、表現方式、視覺特質、材料運用、面對態度。

本土關懷的轉變

九〇年代以來,本土議題在美術論述中持續發燒。檢視一九九〇年代台灣藝術的發展,「戒嚴/解嚴」一直是重要的視角。

> 藝評界大多數的同仁,不管有意、無意、自覺或不自覺,普遍還是跳脫不了泛政治化的思惟傾向……藝壇人士對於本土議題與本土化論述的持續爭辯,甚至發展成為喋喋不休的吵鬧、喧嘩與人身攻擊。[32]

而政治解嚴也是促使美術風貌多元化的重要觸媒,甚至直接影響到本土意涵的轉變。陳瑞文對此有清晰的觀察:

> 從八〇年代到九〇年代,美術不再拘泥於民族的狹隘觀點。儘管九〇年代初《雄獅美術》的本土化論戰,有那麼一點強調美術的台灣意識之傾向,但美術的本土化仍匯向社會層面的終極關懷上。[33]

解嚴前後的本土關懷在論述焦點上有明顯的區別。七〇年代強調的是「中原想望/鄉土回歸」或「傳統/現代」等概念的激盪,九〇年代的後解嚴論述中取而代之的則是「全球化、後現代/本土化、在地化」的交互辯證。在創作實踐上的情形又如何呢?所謂社會層面的終極關懷上所指為何?

解嚴之後,九〇年代的台灣在社會與資訊的開放下,藝術創作自由而多樣,台灣的藝術展現了前所未有的生命力。

強烈的人文關懷取代了以往單純、封閉的美學關懷;反省、批判的意識,也從社會群體的現象,直探自我內心隱密的層面。這時期台灣美術所表現出的多元面向,絕大部份以對專斷政權的反感、男女情色的反思以及對都會生存的反諷等主題為主。[34]

創作實踐的「藝術語彙」,不論在關注焦點、主題意旨、題材對象、表現方式、視覺特質、材料運用、面對態度等各方面,都產生了根本上的轉變。

陳芳明在討論文學的本土化運動時提到:「在社會開放與多元化的現階段,本土化的內容是否還一成不變延續下去,或者說,它的定義與意義是否應該隨著歷史條件的改變而有所調整?」[35]陳芳明的提問,若從創作實踐上來加以檢視,我們可以發現,後解嚴時代的台灣美術,其實已給了本土一個全新的註解。

解嚴前的本土關懷,就七〇年代的鄉土寫實而言,畫家反身傳統,用雙眼搜尋台灣形象,援用照相寫實的手法,呈現了傳統的鄉村景物,擁抱大地,肯認本土,用意是單純的,心境是興奮的,眼光是熱切的,並且充滿了濃濃的「思鄉」情懷。

自八〇年代末開始興盛起來的『台灣造與造台灣』的本土熱,顯然超越了日據時代的殖民化和七〇年代的『部落主義』的傾向。『本土主義』具有了更多的參照──中國傳統、西方現代、後現代、都市文明等等。[36]

九〇年代的本土關懷不論在意識型態、主題意旨、內涵本質各方面,都與先前大異其趣;政治取向的勃興、都市精神的覺醒、社會議題的介入等,都使得「本土思維」起了質變,尤其是資訊管道的通暢與傳播方式的更張,文化生態丕變,新時代的藝術思考無疑已是置身於後現

代情境下的產物了。

如果說，七〇年代的本土關懷是回歸鄉土的鄉土寫實，在解嚴後，則轉化為政治意味濃厚的本土化意識，而在九〇年代之後更蛻化、延伸為在地關懷。在地關懷不論在意旨、手法、對象……各方面，都是多焦、多元的，超越了鄉土的偏狹觀念，除了承續本土意識的香火外，也關切都市文明、介入社會議題、檢視土地意涵，心態開放，視野更為開闊。在地關懷不再追求典範，而是一種旺盛的文化運行狀態，多型態、多樣貌、多面向的反映在地生活與歷史現實。

「高雄意識」的覺醒：從「介入高雄」到「發現高雄」

高雄藝術家開始「介入高雄」，可以說從美術館的催生開始，之後對美術館的關切一直持續不斷，從館址的選定、聲援典藏經費、雕塑公園的爭議、「源」事件……，在在都顯示高雄藝術家對本地文化環境的熱情關切，其中有建議，有支持，也有批判。而1985年創刊的《藝術界》除了展現高雄藝術家更深度的「在地介入」外，同時也企圖在文化上、藝術上「發現高雄」。解嚴後，藝術雜誌陸續出現，《炎黃藝術》、《翰林苑》、《南方藝術》先後都企圖建立以高雄為據點的發聲基地，而「新濱碼頭」藝術空間的成立，則是高雄藝術家介入高雄文化環境的另一里程碑。近年來，以高雄為據點的藝術家更將舞台擴及屏東竹田及橋頭糖廠，活動頻頻，而米倉工作室與橋頭藝術村的成立，藝術家與地方文化環境密切結合，更直接影響了創作的面向，開創出另一波活水湧現的藝術生態。

在解嚴後的1994年，「鐵器時代」(《炎黃藝術》台灣櫥窗)、「觀察高雄」(杜象藝術空間)、「美術高雄」(台北阿普)三項展覽不約而同在高雄與台北同時推出，對「高雄意識」的揭示與探索深具意義。這三項聯展都由民間主動策展，「發現高雄」的意味濃厚，同時也凸顯出這時候的高雄，極欲掙脫邊緣性格，展現自我的丰姿。當時《炎黃藝術》特

別在台北舉辦「美術・高雄」座談會,希望透過台北人的眼睛來觀察「高雄藝術」。美術高雄是否已從台北觀點的邊陲角色,躍升為台灣美術的另類主流?究竟有無「高雄美術」這回事?特色為何?其崛起的歷史、政治、文化、地源等背景又如何?雖然與會者對「高雄美術」持保留看法,但這終究是「台北觀點」,「高雄美術」最後還是要回到高雄藝壇,從創作上來驗證。當時吳梅嵩也在《炎黃藝術》上,以「城市容顏,鐵器高雄」為題,從工業的人文景觀詮釋高雄面貌。可惜當時並沒有對「台北風格」與「高雄風格」做更深入的探究;但無論如何,「高雄議題」的提出,無疑為「高雄美術」提供一個反思與關照的機緣。

隔年(1995)高美館策劃了「美術高雄——現代篇」,對高雄美術做了全盤性的搜尋與展示。這項由官方主導的大型展覽,整理的意義遠大於詮釋、發現。

創作實踐上的「在地關懷」

在創作實踐上在地意識的提出,高雄可能遠早於台北,據蕭瓊瑞的觀察,早在七〇年代鄉土運動時,高雄藝術家已經開始挖掘屬於高雄的本土語彙。在〈告別邊陲,寫記洪根深的邊陲風雲〉一文中,他說:「相對於台北的文化中心地帶,被視為「邊陲」的高雄畫壇,卻也在這個時刻,開始呈顯他後勁十足的現代藝術活力。就如那1979年點燃台灣政治民主化、本土化火苗的美麗島事件是發生於高雄一般,一股帶著濃重草根味的現代藝術氣息,也在高雄加工出口區的經濟實力後盾下,開始累積他隨即爆發的創作潛力。因此當台北地區一些美術科系的年輕人,正以相機、水彩製作殘敗農村景象的鄉土寫實之作的同時,高雄一些年輕人,則在都市、工廠、勞工的工業化都會生活中,挖掘屬於他們的另一種本土語彙。這些作品基本上擺脫了照相寫實的平面視覺敘述方式,相當程度的轉化了六〇年代現代繪畫的表現手法,而加入了現實批判與本土關懷的主題或內涵。從這個角度言,台灣七〇年代以迄八〇年代之

間，如果有所謂的「鄉土運動」，足以作為代表的作品，與其從台北去找，不如從高雄來尋」。[37]筆者曾在《藝術界》創刊詞上寫道：

> 生活在工商重鎮——高雄，我們希望從這片天空飄過的不只是工業與噪音污染，同時也是一些文化氣息，甚至有朝一日能化為一片美麗的雲朵。雖然我們只是游離在陽光底下的一群藝術工作者，揮舞無邊熱情唱自己的歌；但也關心整個台灣畫壇與風潮趨勢，期望在匆忙的腳步間，去尋找那張真正的『圖』。我們是被許多不算新鮮的機器把玩著的現代人，確實踏在這塊土地上，我們有責任將之深耕，就像自家的花圃一般。

《藝術界》其實是一種在地氛圍的凝聚與象徵，對高雄的「在地意識」不只是行動上的介入，也在創作實踐上力求呈現。早在鄉土運動時期，高雄藝術家就呈現了清晰的「在地意識」，他們不是以鄉村景物的寫實來回應，反而以市井人物的刻畫，更搶先一步進入都市文明現象的批判。[38]而且，這種對都市文明現象的批判，從語彙上來看，工業性格的題材、社會關切的旨趣、粗獷瀟灑的手法、率直批判的態度……等，可以說都具有十足的高雄氣息。

解嚴後高雄藝術的本土思維是更為開闊與多面的在地關懷，社會介入的多元議題論述成為思維的主軸。當本土意識經過一段時間的辯證與反芻之後，逐漸沉澱為創作內涵，藝術思維與當下思潮融合，心胸為之敞開，視野更為開闊，反映到創作實踐上，面目趨於多樣，內涵則更加豐富，甚至在面對藝術的態度也起了根本上的改變。

政治上的解放，讓藝術家一掃欲語還休的思鄉情懷，可以放手揭示了更鮮明的本土旗幟，甚至不惜觸碰敏感的「統／獨」議題；劉耿一、王國柱可為代表。都會生活的緊張繁忙，都市情境對人性造成的衝擊成為藝術關切的焦點，而呈現在作品中的除了普遍的都市精神外，更滲入

了「工業」高雄的濃重氣味;洪根深、陳水財、蘇信義即是例子。「腳踏實地」,在土地上不斷探測,搜尋創作的元素,並提出詮釋或議論,有思辨的、有沉思的、有戲謔的、也有詼諧與感喟的,作品充塞著南台灣的物與情;例如張新丕、劉高興、李俊賢、陳隆興、許興旺等。或從廢棄物中檢視當代文明中物質的盛衰興替,或以俗艷的形色映現當下社會中通俗文化的無邊媚惑,或用片段的記憶貫穿起一種流漾在民俗中似假還真、如夢似幻的模糊傳說;都是對高雄社會的檢視與對地域文化的反思,如林正盛、蔡瑛瑾、李明則等。以數位影像作為主要媒材,以嘲諷、戲謔、顛覆的後現代手法,用最「寫真」的圖像表現對自然環境與社會現況的憂心、對人性的質疑、慾望的窺探,以及對政治議題與「台灣位置」的焦慮與思索,反映著濃厚的現實性與在地味,如楊順發、梁國雄、洪正任等。

　　解嚴前後高雄藝術的本土思維,從「藝術語彙」上來觀察:思維取向從鄉土回歸、土地關注轉變為本土意識與在地關懷;而自日治時期以來長期主導美術創作的藝術題旨,也從純情的美學關懷,轉為熱切的社會介入,離開懷舊鄉愁的感傷呻吟,表現為更激昂的本土意識,也議題性的切入生活與現實,如都市精神、社會議題、土地探測、文明檢視等;題材對象則由鄉村景色轉為都會情境,訊息流變的概念空間構築取代了三度空間現場實景的描繪;表現方式上,藝術家不再背著畫架四處搜尋,臨場、再現、敘述的自然寫實轉變為資訊、混成、隱喻的符碼虛構;使用傳統媒材(油畫、水彩)的平面繪畫不再是唯一的面貌,多元媒材與實物、影像成為展覽會場中的要角;傳統美學所強調的深情、官能、洗鍊、文雅、整體等視覺特質,也被疏離、思維、含混、顛覆、碎散的後現代特徵取代;藝術的態度則由單純、同情、禮讚、旁觀變成反省、批判、嘲諷與介入。基本上,解嚴後的高雄藝術無可避免的暴露在後現代情境中,其「在地化」的藝術關懷自然也充斥著後現代語彙。

結語

　　後解嚴時期的九〇年代，高雄當代藝術的本土關懷，可以說是在本土化、在地化與後現代思潮的反覆辨證之下，創作擺脫了傳統的窠臼，藝術不僅要宣洩長期以來對社會的憤懣與憂心，也不再甘心於只做個國際風潮的見證者。更可貴的是能自覺的結合在地議題，觸角滲入各個層面中，包括文化的、社會的、政治的乃至心理的層面，其關懷的廣度與深度都是前所未見的，例如去年（2001）竹田「米倉」的「土地辨證」，今年橋頭的「酸甜酵母菌」，都是很好的例子；而最近高雄「駁二」藝術特區的推展，都預示未來本土關懷即將跨入一個結構性的變革，走出迷思，確立一種具主體性的發展格局。

　　後現代學者麥克魯漢（M，Mcluham, 1911-1980）於七〇年代就提出了著名的地球村概念，指出未來世界文化的發展趨勢，而隨著科技的一日千里，電子媒體所帶動的全面性的、快速的信息傳播，證之今日，地球村的實現似乎就在眼前。其實，地球村是一個真知灼見，也是一種弔詭，它隱含了全球化與地域化的辨證關係。如果我們可以接受地球村的構想，全球化與地域化的雙向思慮，正好為本土思維的美術創作，提供一種思維的張力，孕育更豐盛的藝術風貌。

（原文刊登於《美術高雄2001——後解嚴時代的高雄藝術》高雄市立美術館，2001）

註解：
30 李永熾，〈台灣意識在七〇年代本土化運動中的自我展現〉http://www.taip.org.tw
31 杜國清，〈台灣本土文化的聲音〉http://www.eastasian.ucsb.edu/projects/fswlc/tlsd/research/Journal04/foreword4c.html
32 王家驥，〈台灣的位置〉《典藏今藝術》第七期，2000.12。
33 陳瑞文，〈二十世紀的台灣美術及其風格演變〉《台灣美術與社會脈動》，高美館，頁15。
34 李賢輝，〈二次大戰後台灣美術〉http://ceiba.cc.ntu.edu.tw/fineart/data base/chap 17-02.htm
35 陳芳明，〈文學本土〉http://www.bookfree.com/stayingauthorv1
36 高名潞，〈全球化視角中的中國現代藝術〉《二十一世紀》月刊，第五十三期，1999.6。
37 蕭瓊瑞，〈告別邊陲，寫記洪根深的邊陲風雲〉《邊陲風雲蕭瓊瑞》，高雄中正文化中心，頁2。
38 黃培中，〈在國際逆境中尋找台灣新座標的七〇年代〉《台灣美術與社會脈動》，高美館，頁30。

確立台灣主體的文化觀

未來美術館的經營策略

　　西班牙畢爾包的古根漢美術館創造了一項傳奇，把美術館營運模式帶到了一個新的境界。畢爾包美術館的成功，不只因為超炫的外觀造型，產業化的經營策略與企業化的營運手法恐怕才是真正的成功之道。畢爾包的經營模式並不是特例，許多歐美的大型美術館正紛紛調整營運方向，這意味著美術館經營型態的革命時代已經到臨，產業化的經營將成為未來美術館最高營運指導方針，換言之，商業化的美術運作將挑戰過去高高在上、神聖不可侵犯的藝術殿堂形象。

台灣美術館經驗

　　台灣進人「美術館時代」不過短短二十年不到的時間，但對台灣美術帶來的影響卻不容忽視。高度聚光性的舞台，把重心從原來的畫會拉向美術館的殿堂空間，各種類型的策劃性大展逐漸取代了零星分佈的聯展，主導台灣美術的發展。例如，北美館從早先的「新展望」到最近的「台北雙年展」，一再引發各樣議題，牽動整個美術界的心：高美館的「美術高雄」、「創作論壇」等從各種不同的觀點與立場整理台灣美術，建構地方美術形貌，把光環給了藝術家。而不斷引介的國外展覽，試圖與國際接軌，開展社會視野。另一方面，美術館的專業運作，提高了台灣藝術的國際能見度，在威尼斯雙年展、卡塞爾文件大展、里昂雙年展等重要國際展覽中，都成功的將台灣藝術家

推向國際舞台。

　　美術館大部分時間都在「默默」耕耘，然而，社會大眾對美術館的印象，卻因九〇年代以來陸續舉辦的多次巨型展覽而加強。其中最具代表性的有：1993年的「莫內大展」（故宮）、1997的「黃金印象」（史博、高美）、1999的「世紀風華——橘園珍藏展」（北美、高美）。這些巨形展覽都吸引了大量的參觀者，創造了一波又一波的熱潮，轟動整個社會，也把美術館效應推到了頂峰。以企業化經營的角度來看，這些都算是成功的展覽；從各項展出運作到展覽商品規劃，完密的策劃，為台灣的展覽運作樹立企業化經營的典範，而其所帶動的旋風，似乎也為美術館的遠景帶來無窮希望。

　　不過，上述幾次「轟動」的展覽主要由媒體所策動，並非美術館運作的常態，但這也突顯台灣文化環境的特殊結構。從藝術推廣或文化消費的觀點來看，展覽的成功殆無疑義。把觀眾帶進美術館，永遠是展覽人的夢想。萬頭鑽動的人潮與高度曝光率的確叫人著迷；本來需要出國才能一睹風采的名作，一下子全出現在眼前，實在令人興奮。這種展覽彌補了社會長久對「精緻文化」、「生活品質」方面的缺憾，但在觀眾的驚嘆中，是否也能激起一些文化議題，帶給美術界一些漣漪？在熱鬧滾滾背後，似乎也有值得省思的問題。

台灣美術館的本質思維

　　雖然經營模式大都學自歐美，但比起歐美老大哥，台灣美術館經驗十分年輕。當歐美美術館普遍將經營重點轉向商業行銷的時刻，對台灣美術館的走向有必要作一番更本質性的思考。

　　台灣北、中、南三大美術館雖然各有標榜，但典藏內容重疊，一直存在定位不清的問題，要建立各自的特色就顯得十分困難。反觀歐美的美術館，都歷經長時期的經營，資產豐富，環境條件遠為成熟，特色與定位都十分鮮明。以巴黎為例，羅浮宮、奧塞、龐畢度等三大

美術館，典藏區隔清楚，無須刻意塑造，特色自然呈顯。有鮮明的特色，才有足夠的行銷條件，否則實在不知道要拿什麼去行銷？我們的美術資產短缺是不爭的事實，社會條件也不夠充分，這就難怪幾次轟動一時的展覽，都必須借助遠來的和尚。

我們在羨慕別人資產的同時，也不應忽略他們數百年來經營的苦心與長期蒐羅研究的精神。從這些展覽的內容不難看出端倪：莫內、塞尚、雷諾瓦、畢卡索、馬蒂斯……這些名字早就如雷灌耳，而展出的作品也不乏我們平日就很熟悉的。透過大量出版的西方美術書籍，透過不斷傳播的媒體訊息，透過詳細整編的教科書，透過規劃完善的展覽推介，透過頻繁的觀光旅遊……這些藝術家、這些作品早就進入我們的記憶中，他（它）們幾乎就是「藝術」的同義詞。不論我們將之視為文化巨人或是文化強權，這種高知名度並不是一天造成的，而是長期有心經營下得來不易的成果。這也使得他們的美術館擁有響亮的名號。研究、教育、推廣是美術館千古不易的職責，但在當前的既有條件下，擬定階段性策略作為經營主軸，累積資產，塑造品牌，恐怕才是當下台灣美術館經營的當務之急。

「自我肯定」的經營策略

美術界向有國際化與本土化的迷思，文化上也有大眾化與精緻化的糾葛，但從這些年美術館的運作情況來看，都還能兼顧各種層面的均衡。從業務層面考量，不論國際的、本土的，或是大眾化的、精緻化的，都是美術館所必須兼顧的。但要推動這些多向而龐雜的業務，卻必須有可以依循的主軸與目標，才不至淪為「為展覽而展覽」或「為研究而研究」，失去依附，而隨風蕩漾不知所之。

我們對羅浮宮的了解遠超過我們對故宮或自己美術館的認識。對「米羅維納斯」的故事我們可以侃侃而談，可是對黃土水的〈甘露水〉又知道多少？達文西的〈蒙娜麗莎〉在台灣可謂盡人皆知，但又

有多少人知道范寬以及他的巨構〈谿山行旅圖〉，我們對自己藝術文化的認識往往不如我們對西洋教堂裡的一面石雕或一根柱子的知識來的多！這是我們的美術館經營急切需要面對的事實，而確立台灣主體的文化觀恐怕才是因應之道。有明確的文化觀，美術館經營才有可依附的價值，才能為各項業務找到重心，也才不至隨波逐流，落入湊熱鬧的陷阱中。

美術館的戰國時代已經來臨，歐美美術館正挾其雄厚的資產與企業經營手法，席捲全球；國內美術館之間，也隱約出現資源爭奪的現象。從好的方面看，競爭帶來進步，經營上勢必更專業化、企業化，手法上也必更趨於多元化、多樣化。在展覽層面上，不論是專題的或拼合的、歷史的或當下的，各式各樣議題性策展勢必主導未來的美術館走向；同時各種不同類型或不同觀點的策展人，也將在未來扮演更重要的角色。展覽的型態將愈來愈多樣，從專業領域到大眾議題，都將成為重要的內容。

數位革命與網路世界帶來難以預測的衝擊，後現代思潮持續加溫，全球化現象可能變本加厲。異質性取代同質性，文化板塊不斷位移、斷裂，定義不斷被顛覆、重構，反裡朝外、出乖露巧，典型的或媚俗的……這些都將考驗著未來美術館的身段與經營的步伐。在「質」與「量」的辯證中，既要滿足「量」的慾望，也要達到質的需求。在變換不定的流域中，台灣主體性的建立尤其刻不容緩。

台灣主體的文化觀

台灣主體並不是狹隘的地域觀念或本土情節，而是一種「自我肯定」的文化策略。任何國際性的展出，無非在開展我們的視野，豐富文化的內涵，但建立一種「自我肯定」的策展觀點也同等重要。當「黃金印象」在高雄展出時，高美館同時策劃了「印象派在台灣」配合展出，希望藉由兩相對照，在「黃金印象」上賦予台灣主體意

涵；可惜用意被「黃金印象」的光芒所掩蓋，並未引起多少效應。當然，我們自己的「品牌」與「貨色」可能缺乏「賣點」，但正因為如此，才更應該投注更大的心力去經營塑造。未來國際館際交流必然越來越頻繁，這是擴充國際網路、提高台灣能見度的大好機緣。然而，館際交流更應著眼在台灣主體的建立上，而如何形塑屬於自己的「品牌」，建構屬於自己的「貨色」，尤其重要。

嚴格說來，台灣美術才走過一百年，相較於長達數百年的發展，我們尚屬年少，面貌並不是那麼清晰，因此「收藏今天」應該是未來美術館的重點工作。美術館過去一直被視為「藝術殿堂」，往往強調「典藏昨日」以確立不可冒犯的權威；但，未來美術館當像一處叢林，容納豐富的生態，成為藝術生發的場域。美術館的角色也應由過去的主導者退居為觀察者與紀錄者，為幻變不已的藝術現象不斷歸檔與呈現。「自我肯定」並不是按照某種既定的樣貌自我塑造，而是在不斷的觀察、紀錄與呈現、歸檔中任其成長，讓「今天」成為明日的「自我」。對此任務美術館責無旁貸。

如果美術館的產業化是必然趨勢，企業化經營是必要手法，則身段與步伐的調整當屬必備的修養，但仍必須以「台灣主體文化觀」作為上位計劃。捨此，再完善的產業政策，再卓越的營運管理，再美妙的身段、步伐，再多的人潮與驚嘆，都不過是一場「不知為何而戰」的「美麗」戰爭而已。確立「台灣品牌」，才能在與全球互動中行銷台灣，也才能有自信的迎接國際潮流的衝擊。

（原文刊登於《現代美術》93期，台北市立美術館，2000.12）

高雄的美術策略

營造一個自由競逐的文化場域

「文化動能」的涵育

　　在高雄展現二十一世紀都市新風貌之際，在地文化環境的塑造，成為施政的當務之急。過去幾年用力打造的「文化流域」隱然成形：從美術館、音樂館、歷史博物館、電影館，新光碼頭、駁二藝術特區，以及隔著港灣遙遙相望的高字塔，配合每年舉辦的嘉年華會般的貨櫃藝術節、鋼雕藝術節、愛河沿岸的咖啡香，城市光廊與藝術大道，這些文化施政把原本冰冷的工業都會妝點出濃厚的文化藝術氣息。「文化流域」具備施政的前瞻性，豐富了工業與海港城市的內涵，也讓施政滿意度達到了空前的高點。

　　文化載體的建設與文化活動的推動是文化施政的常態，也是最容易看到成果的方式。文化載體的齊備性與文化活動的質與量，是衡量一個地區文化環境良窳的重要指標，也是文化施政的重要依據；但一種看來效率不彰，也難有掌聲的文化作為，卻必須在施政上投以更大的心力，這即是「文化動能」的涵育。「文化動能」指的是內化於一個社會的文化驅動力，以藝術創作力為其核心所在。這是一種難以量化的能量，因為缺乏立即的效益，以致在文化施政上長期被忽略。

　　無可諱言，文化載體與文化活動對「文化動能」的提升具有正面的意義，但「文化動能」的涵育與提升應被視為文化施政的重點之一，並在文化載體與文化活動之外，另闢出一塊施政項目。本文

將「文化動能」視為文化施政的一塊處女地，並針對視覺藝術領域中「文化動能」——藝術創作力——涵育的必要性與施政策略加以論述。

大眾化、產業化的迷失

文化施政常陷入大眾化的迷思，參與人口的多寡往往成為評估施政成績的指標。高雄文化流域亦有向「大眾」傾斜的趨勢。美術館一年三百萬的典藏經費與一場燈會或煙火秀的經費相比，嚴重不成比例。另一個例子，則見於駁二藝術特區經營方向的轉變上，從狂野生猛的展演空間走向大眾化的藝品推廣教室，原先被藝術界高度期待的創造力生發場所，終於不敵「文化消費」的魅力。以人潮為考量的文化假像，偏重統計數字，卻無視於創作力的重要性，忽略文化動能的涵育，是文化施政上的一項缺憾。

文化產業是近年來最為響亮的口號，但文化產業應另有所指，畫廊的商業運作則是另一層面的問題。藝術的創作生產應該是一種非產值產業，過度強調產值或文化消費，將使藝術喪失其理想性與最為珍貴的獨創性；強調藝術創造的精英特性，顯然對文化產業的壯大並不特別有利。文化施政似乎在專業化和普及化之間存在著兩難的問題，但缺乏專業化的普及，滿足了需求假像，卻無助於「文化動能」的提升，只能使社會長期處於庸俗的狀態。文化不能與商品相提並論，因此在施政上，也有必要考慮走一條「人煙稀少」或「不求效率」的路，破除大眾化與產業化的迷思。

營造一個自由競逐的藝術環境

一句老話：「想要歡喜收割，必先辛勤耕耘」。「文化動能」的提升與創作力的培育屬默默耕耘，而錦上添花的文藝獎則屬歡欣收割。收割的喜悅令人鼓舞，也是最亮麗的光環，可以裝飾社會、裝飾

政績；但耕耘先於收割，文化施政卻必須投注更大的力氣在耕耘上，也宜展現更開闊的胸襟，「只問耕耘」，把收穫的滋味留給整個社會共享。

「文化動能」指「在地」的創作力。文化視野不可畫地自限，需要兼顧區域／全球、精緻／大眾、當下／傳統、學術／商業……等各種異質面向；但藝術創作力終究必須生根於在地，方可保持活水不斷的「文化動能」。一場花費鉅資的活動，如果由遠來的和尚擔綱主秀，就像拋向空中的煙火一般，瞬間的璀璨，雖然製造出節慶般亮麗的文化景象，散場後卻只留下大眾的讚嘆（息）聲，對「文化動能」與「在地創作力」的涵育，其實助益不大。

文化施政須建立在廣度與深度兼具的文化思維上，就此而言，「叢林生態」可做為文化耕耘的借鑑。「叢林生態」以充沛的雨水和足夠的日照，蘊育出豐富繁多的物種，紛繁複雜的生態環境，以及多樣性的生物體系。就美術文化環境的營造而言，如何建構一個可供各方自由競逐的舞台，讓整體生態在這個舞台中彼此撞擊、各自生發，化荒蕪的沙漠為豐繁的密林，實為當務之急。美術文化環境的雨水與日照則是經費與空間——獨立運作的創作補助機制與生猛活跳的展演空間。營造一個可以自由競逐的藝術環境，是未來高雄必要的美術策略。

獨立運作藝術補助機制

文化補助因為事涉政府與文化發展間的微妙關係，贊成與反對各有論據。2002年法國大選，兩位總統候選人對文化政策即各有主張。喬斯班認為國家應該積極做好文化政策領導中心的角色，而席哈克則表示國家應該減少對文化工作的干預。在藝術補助上，喬斯班認為「文化不能與商品相提並論」，政府應支援藝術創作，特別要強化補助體系……鼓勵企業贊助，調整基金會的地位。不過，現任總統席哈克則強調，多年來法國已經形成國家在文化方面過度干預管制的現

象，忽略了文化工作的真正宗旨，他也認為國會應立法鼓勵私人贊助文化活動。但兩位候選人都強調要提高文化預算，破除過去文化預算「邊緣化」現象，讓文化經費獨立。

贊助可能是一種權力的操作型態，機制失調的贊助，藝術將受制於政治、商業乃至廣告、媒體，由於擔心贊助造成對藝術自主的威脅，當代法國最有影響力的思想家皮耶·布赫迪厄（Pierre Bourdieu）認為：「贊助是一種微妙的壓制形式，而且未被察覺地運作著」，任何侷限藝術創作自由的現象皆可謂象徵性的壓制。但在民間活力逍退之際，藝術贊助方案形同具文，政府以藝術補助來創造文化氣候，是施政上的必要手段。然而，藝術並無絕對或普世的評量標準，排除「未被察覺之微妙的壓制形式」之運作，擺脫教條式規範或政策思維，避免對藝術自主造成干預，則是執行層面上的問題。

藝術補助的要務首在補助經費的獨立自主，而基金會型態普遍為各國採行。「在觀念上，政治不干涉藝術，也不積極的推動藝術，為了協助藝術界，使他們克服經濟的困難，設立基金會這樣中立的組織，通過專家的審議，做一些非做不可的工作。」藝術補助屬「非做不可的工作」，許多國家對這種不便干涉且非做不可的工作，其運作多採取成立基金會的方式來進行。鄰近的日本在九〇年代之後，藝術贊助的政策才被政府所接受，並為此設立了幾個基金會，結合民間力量，促成對藝術灌溉的工作。創作補助屬文化的深耕，績效難以量化，成果也不易評估。因為缺乏立即而明顯的績效，往往為文化施政所忽略。標榜中立組織與獨立運作的基金會是文化施政的方便之門，正可以彌補這種缺失，適當的扮演起耕耘者的角色。

高雄市自1985年起即由政府捐助設立「高雄市文化基金會」。文化局亦訂有「高雄市藝文活動經費補助申請暨審查要點」，以「鼓勵優秀藝文社團及個人，積極從事創作與辦理各項藝文活動，拓展市民藝術欣賞層面，推廣城市藝文風氣」，並明定「申請案件分表演藝

術、視覺藝術、文化交流活動及其他促進文化藝術發展之活動等類，其活動主題明確，有助於鼓舞社會人心正向發展及提昇本市藝文水準」。「高雄市文化基金會」用於93年度藝文活動的補助金額約為二百五十萬元，其中視覺藝術只有二十四萬元，且均為展覽活動，並無創作補助項目。「高雄市文化基金會」已有特定的運作模式與功能，另外成立以藝術補助為目的的「藝術補助基金會」是必要的考慮。尤其在南北文化資源嚴重失衡的情況下，結合政府與民間力量，建立一套獨立運作的藝術補助機制，深耕在地文化園地，創造在地「文化動能」，這是未來文化施政努力的目標。

開放性的藝術場域

「場域」本身就是一個複雜的概念，它可能抽象的存在，也可能是一個實存的場所。在文化生態運作成熟的社會，它以一個普遍的概念無形的存在社會的整體運作中，本文的指涉則傾向於一個（些）具體存在的實體空間。在文化生態未完全成形，實存的自主性、開放性藝術空間，正可以提供具體的、實際的操演場所，測試並誘發文化運作的能量，發展屬於在地的文化生態脈絡。

高美館開管營運已經十年，多年來已充分發揮了其展覽、推廣、典藏、研究等功能，主導美術文化的發展，在整體美術生態體系中具樞紐地位。美術館被稱為藝術的殿堂，屬於官僚體系的組織架構，在層層架疊的框架下，形成其特定的運作模式，高美館自不能例外。美術館比較接近於「純凝視」的藝術空間，而自主性與開放性的藝術空間則是一個允許美術生態中的各個環節自由競逐的美術環境。

開放性空間和整體社會構成親密連結，創作／策展／評論／研究／媒體／大眾／商業可以在此自由交會、撞擊，衍生出豐富生態。「駁二」曾有機會成為這類空間。展場粗獷無拘束，展示型態自由與多樣性，展覽跳脫精緻畫廊空間中「將藝術當作蝴蝶標本般展

示」的慣性。策展人與藝術家在此自由串聯,議題無限延伸;藝術家進駐及評論家造訪,對話論述海闊天空,不斷為空間引進活水。開放性空間是藝術生發的場所,不必如實驗室一般控管嚴格,有別於美術館的「殿堂」性格。粗放的叢林生態,允許突破疆界,更有利於誘發在地「文化動能」。「藝術向來是『象徵性資本』與權力的符號,無論藝術家是否接受這種狀況,藝術始終承載政治意涵」。後來「駁二」經營轉向,正突顯了某種政治意涵之空間權力。在藝術空間與產業思維之間,實存在著矛盾性格,走向「產業」經營的「駁二」案例,正好提供未來文化施政一個檢視的機緣。

「新濱碼頭」是這類空間的一個案例。經過將近八年的實際運作,「新濱」所建立的營運模式印證了自主性與開放性的藝術空間存在的可能。它由會員出資,並向「國家文藝基金會」申請場地補助,向「高雄市文化基金會」申請專案補助,以展覽與論壇作為運作主軸,兩者均採徵案或主動策劃方式進行。藝術家、策展人、評論家、群眾、媒體等,在此「靠岸」交會、串連,形成流動不已的底層文化生態。「新濱碼頭」的運作模式,展現在地自發的生命力,也營造了美術文化的高雄風貌。

位於美術館園區裏「榮璋工廠」是另一個藝術開放空間的新機會。如果可能,未來「榮璋」空間的「開放」屬性,正可與美術館現有定位相互補足。可惜由於社會對美術文化認知分歧,「榮璋」一直停留在「空談」的階段,未能付諸實踐。「榮璋」是高雄美術文化的一個殷切的期待。

結語

「文化場域」猶如一處戰場,交會世俗與菁英、學術與商業、市場與媒體、創作與論述。藝術補助與開放性藝術空間是營造「文化場域」的關鍵環節,透過兩者的運作,啟動社會機制,架構出豐繁的生

態系統。「文化場域」必須建構在自由社會的基礎上，並在自律中形成評量標準。不論「藝術補助」或「開放空間」應盡量擺脫教條式的規範，在態度上以「默會」、「洞識」取代「明示」的條例或「政策」干預，累積文化能量。

文化施政過度向「大眾」傾斜或陷於「產業」迷失中，失去「文化動能」，再大的活動都會只是一場煙火秀，熱鬧喧騰也瞬間消失；創作力匱乏，再好的策展，充其量也只是冷飯熱炒。「大眾化」、「市民化」是另一種層面的思考，「藝術產業」其實另有所指，屬於文化生態中最底層的「文化動能」與「藝術創造力」才是本文關注的焦點。

德國藝術家漢斯‧哈克（Hans Haacke, 1936-）認為，藝術界並非如一般想像是一個獨立的世界，而是社會的縮影，反映意識型態的衝突，而且其影響力並不限於藝術界，也擴及社會層面。在資訊社會與全球化的風潮下，價值觀不斷流變、擴充，美術文化當然不能在封閉系統中運作。以獨立的「藝術補助」與開放性的實體「藝術空間」，迎納各方力道競逐，是現階段化位能為動能的策略與手段；融入社會整體運作的無形「文化場域」之營造，並以「文化場域」之實際運作建構在地的文化思維，才是文化施政的終極理想。

（原文刊登於《高雄文化發聲》高雄市政府文化局，2004）

參考文獻：
- 《意義》，Micheal Polanyi & Harry Prosch 著，彭懷棟譯，聯經出版社，1984。
- 《文化全球化》，Jean-Pierre Warnier 著，吳錫德譯，麥田出版社，2004。
- 《布赫迪厄論電視》，Pierre Bourdieu 著，林志明譯，麥田出版社，2004。
- 〈法國總統候選人在文化政策上政見異同分析〉，鄒明智。
 http://www.epochtimes.com/gb/2/4/19/n184515.htm
- 〈藝術與社會學的交會：哈克與布赫迪厄的自由交流〉，曾少千。
 http://www.ntnu.edu.tw/fna/arthistory/articals_sct.htm
- 〈國家文化政策之形成〉，漢寶德。
 http://www.npf.org.tw/PUBLICATION/EC/090/EC-R-090-006.htm

土地性格　藝術認證

高雄腔調的流變

　　「藝術認證」釋放了某種隱微的高雄性格——土性、執拗,卻具充足的方向感;《藝術認證》是2005年4月創刊的高雄美術館館刊(雙月刊)的名稱,透露的是在時代的流變中,最為深沉、在地的高雄腔調。

　　八〇年代初,「南部藝術家聯盟」、「夔藝術」兩個美術團體先後成立,緊接著《藝術界》創刊,以吶喊般的聲調逐漸為一向止水般的高雄美術界掀起微弱的漣漪。尤其《藝術界》標榜「揮舞著無邊熱情,唱自己的歌」,在強烈追求自我的意識下以「高雄」作為思索起點。「音量即使微弱,卻是道地的『在地發聲』,尤其對高雄美術環境投以最熱切的關注。」[39]《藝術界》沸騰的熱血凝聚了一批在地的聲音,他們無所不在的「關懷」,是高雄美術環境中一股清新的「雜音」。

　　　《藝術界》屬『圈內』刊物,就社會面觀察,發行數量與發行對象均有侷限,散發熱情的意義遠大於理念傳播的功能。[40]

　　《藝術界》發揮了凝聚的效用,將一股隱藏的力道引喚出來,催促美術界向前行,高雄美術環境開始有新的轉變。另一方面,《藝術界》也塑造了一股在地氛圍,其所引發的「在地意識」,也在這時期的創作實踐上呈現出來。從《藝術界》的畫友的創作上來看,工業性格的題材、社會關切的旨趣、粗獷揮灑的手法、率直的批判態度……可以說具有十足的

高雄味。

　　高雄美術的發展上，八〇年代後期是一個關鍵性的時刻；政治的解嚴進一步誘發在地意識的覺醒，同時，一連串的美術大事將高雄美術發展帶入了新的階段。高美館正式進入籌備階段（1985）、「高雄現代畫學會」成立（1987）、《民眾日報》開闢「民眾藝評」（1987）、《炎黃藝術》創刊（1989），其中以「高雄現代畫學會」的成立與「民眾藝評」的開闢，對高雄美術環境的影響最為深遠。「高雄現代畫學會」無役不與的參與精神，接續並擴張了《藝術界》原本無所不在的關懷層面與力道，除了展現高雄藝術家深度的「在地介入」外，同時也企圖在文化上、藝術上「發現高雄」。

> 高雄藝術家『介入高雄』，可以說從美術館的催生開始，之後對美術館的關切一直持續不斷，從館址的選定、聲援典藏經費、雕塑公園的爭議、『源』事件……在在都顯示高雄藝術家對本地文化環境的熱情關切，其中有建議，有支持，也有批判。[41]

　　「現代畫學會」以濃烈的「土性」，展現了橫衝直撞的性格；「民眾藝評」則直接躍上新聞版面，炒熱了原本荒蕪的文化氣候。「民眾藝評」每週一次邀請藝術家針對高雄展出的特定展覽作評論，並以巨幅版面刊出，時間持續長達四年。如果說「《藝術界》發掘了好幾支筆」[42]（倪再沁《高雄美術誌》）；而同一時期的「民眾藝評」無疑發掘了好幾張「嘴」，其尖銳的評論引起藝壇側目。透過媒體強大的傳播力，高雄美術的在地論述，在「民眾藝評」中逐漸建立了「強悍」、「直言」的批判性格，也成了鮮明的「高雄腔調」。

> 雜誌提供論述空間，驅迫許多高雄藝術家披掛上陣，以在地之眼看在地之物，以在地之筆寫在地之事。在地雜誌厚植了在地論述

的能量，取得高雄對自己文化的詮釋權。[43]

腔調變異

九〇年代的高雄是個充滿能量的時代，1992年高美館開館，民間熱力盡情釋放，八〇年代末出國的畫家陸續回來，高雄的美術天空繁星燦爛。在這波熱潮中，原本由「在野」力道所主導的「高雄腔調」也開始出現轉調的跡象。

高美館以其龐大的資源與運作力，開館之初，即推出美術高雄——開元篇（1994）、當代篇（1995）、市美展篇（1996），彙整各方力道，重點整理高雄的美術脈絡；而類似「黃金印象」（1997）、「世紀風華—橘園珍藏展」（1999）等大型展覽因結合企業與媒體力量，也吸引了大量的參觀者，創造了一波波的熱潮，轟動一時，也凝聚了整個社會的目光，成功的塑造了美術館的「殿堂」形象。美術館巨大的發聲能量，吞噬了所有的雜音，畫壇不見散兵游勇，而被吸納到體制內揮灑、發聲。

九〇年代的「高雄腔調」以《炎黃藝術》和《南方藝術》最具代表性。《炎黃藝術》的存在幾乎橫跨了整個九〇年代，是一朵綻放在高雄土地上的燦爛花朵，以立足高雄自豪，對在地的關懷不減，但批判的力道減弱。而最能延續《藝術界》與「民眾藝評」香火的當屬《南方藝術》。《南方藝術》創刊於九〇年代中期，堪稱是九〇年代高雄「在野」力道的大匯集，繼續以純正的「高雄腔調」發聲，突顯高雄本色；但理想與現實的差距，於1997年發行第22期後，「金」疲力竭，宣告停刊，「高雄腔調」從此由顯轉隱。

畫廊林立也算是這個時期的高雄奇觀，包括「串門」、「炎黃」、「阿普」、「山」、「三愛」……等，許多企業體都以設立畫廊自豪，九〇年代可以說是高雄的畫廊時代。畫廊給藝術家一線曙光，脫離了「苦悶」的境況；但，藝術家也從理想跌落現實，穿梭在各畫廊間，成了炙手可熱的檯面人物。那個屬於「煮酒論藝」、除了藝術什

麼都不談的年代卻忽然過去，藝術家變得一派輕鬆優雅，音調轉換，言談間卻盡量避開嚴肅的藝術課題。

大環境的轉變，催促著藝術家走入體制、走向社會；相對的，藝術創作卻成了藝術家的一種不容被公開碰觸的「隱私」。一向具強烈批判性格的「高雄腔調」似乎頓失著力點，但如果關注的眼神仍在，那就只有另尋轉調的可能。

後現代語調

在時代脈搏的催促下，變動、多元不但是社會現實，也是一種文化徵候；熟悉的世界忽然變得難以測度，昔日的框架已難以作為當下的判準，一切似乎都必須重新定義。2001年起，高美館對已經中斷了四年的「美術高雄」重啟爐灶，每年鎖定特定主題，試圖呈現高雄當代藝術樣貌。成立於九〇年代末期的「新濱碼頭」，也在2000年後轉場為e世代的重要舞台。

被稱為後解嚴時代的九〇年代，藝術有了新的內涵：政治、社會議題的介入，都使得藝術起了質變，尤其是資訊管道的通暢與傳播方式的更張，文化生態丕變；藝術家一掃欲語還休的創作習性，可以不再忌憚的面對社會與真實的自我，以及都市情境中的人性流轉與慾望的無邊媚惑。2000年以來，民間力量消退，公部門適時介入，以「文化活動」作為施政標的，「貨櫃藝術節」即是一例。

> 藉由『貨櫃』編織起的網路，拆除精緻藝術的藩籬，為市民尋找新的藝術可能，開創了一個全新的都市美學面向……體現了藝術與生活、產業、空間之間的高度連結。[44]

「文化消費」成了另一種時尚，也為藝術家開啟了一種另類舞台；「鋼雕藝術節」、「半島藝術季」等都能掀起熱潮，場域無限寬

闊，藝術家遊走串聯、穿梭在各種類型的文化活動間，意氣風發。但，藝術一時間也有過度向「大眾」傾斜的迷失。

從創作層面看，新一代的藝術家，遊蕩在虛幻的影音聲光中，盡情揮霍符碼，語意裂解、錯接，境況迷離幻走；「高雄獎」是個重要的觀察窗口，「新濱碼頭」則是另一個窗口。另一方面，藝術的領地也日益擴張，庸俗與媚俗、挪用仿效、拼貼把玩……對當下的迷炫現象作直接反射。由「高雄獎」所反照出的藝術現象，是當前藝術的主流性話語與熱門論述的象徵。但，無可否認的，當下的藝術在喧嘩的情境中，話語混雜，卻也失去了宣示的音調，忘棄意義追問與批判意識。

「藝術認證」，意味著重新找回對社會、土地的擔當，是一種意義追問，具有現代性格的後現代語調。在一個藝術疆界模糊、「內爆」的社會情境裡，美學因滲入經濟、政治、文化和日常生活而失去其自主性，「藝術認證」的提出是一種弔詭。

其實，在「藝術質地」漸被稀釋的年代中，「藝術認證」是一種堅持，也企圖延續著某種隱微的調性——從《藝術界》、「民眾藝評」到《南方藝術》，從「南部藝術家聯盟」到「現代畫學會」——以來的「高雄腔調」。在一個迷炫的時代中，以深具「土性」的沉重口吻，說出對高雄藝術的深切期許，這不也是「高雄腔調」裡最為隱匿、深沉的特質嗎？

(未發表，2012)

註解：

39　參閱：陳水財〈「高雄腔調」的形成：高雄美術雜誌觀察報告〉《藝術認證》創刊號，2005.4。

40　同上註。

41　同上註。

42　同上註。

43　2001「後解嚴時代的高雄藝術」、2002「游牧‧流變‧擴張」、2003「心墨無法」、2004「高雄一欉花」、2005「影像高雄：看不見的歷史」、2006「高雄陶：衍繡‧重釋」、2007「機械總動員」。

44　參閱：陳水財〈以「貨櫃」之名——關於「貨櫃藝術節」的隨想〉《藝術認證》。

新高潮──後工業

全然奇幻的語調

新的戰慄

1971年「中鋼」在高雄破土興建，標誌著台灣正式邁入工業時代。工業帶動都市擴張，1976年高雄市人口首度突破百萬，成為名符其實的大都會。七〇年代高雄的工業建設急遽而猛烈，其中以拆船業和貨櫃碼頭的興建對都會生活的影響最為直接。拆船業衍生出來的「鐵仔場」遍佈都市各個角落，空氣中隨時瀰漫著鐵銹味；第二港口貨櫃碼頭的興建，讓「世界」在高雄進出，各式各樣的聯結車、貨櫃車，往來穿梭，呼嘯在大街上。除了原來通稱高雄煉油廠的第五輕油裂解廠之外，「中化」、「中台」等石化工業區高聳林立的煙囪，把高雄的天空線妝點得更為工業化。粗氣、率直的工業性格，成了在高雄可以真實感受的生活格調。波特萊爾（Charles Baudelaire, 1821-1867）如此描述十九世紀的巴黎：「群蟻役走的都市，充滿希望的都市，光天化日下，鬼魂拖曳著你的衣袖！」對七、八〇年代的高雄而言，人口如群蟻聚集，明天充滿希望；鬼魂就是喧囂、就是撞擊、就是無所不在的汙染。雨果（Victor Hugo, 1802-1885）稱波特萊爾這些描繪都市生活的詩歌帶來了「新的戰慄」；這也是在工業都會裡生活最切身的現實與感受。

「新的戰慄」揭示了工業時代的精神面貌，八〇年代以來，高雄都會區新藝術移民匯集，開疆拓土，美術上所謂的「高雄黑畫」，述

說的正是這個屬於工業的年代。藝術的主題逐漸遠離風和日麗、遍地花開的田園風情,轉向擁擠、擾攘的都會生活中尋覓;而由人群、遊蕩者、醉漢、鋼鐵⋯⋯所串起的景象,進佔了畫面,聲嘶力竭的宣示著這個工業時代的信息。從「南部藝術家聯盟」、「夔藝術」到「藝術界」、「高雄市現代畫學會」,骨子裡貫串的正是針對工業都會的吶喊;「黑畫」則是這種工業社會敘述的總體面貌。

1978年至1989年是高雄拆船業的巔峰時期;拆船業為最具工業象徵意義的鋼鐵工業提供了大部分原料。拆船業雖不是工業時代的主軸產業,卻是民眾日常生活中最能親身感受的工業景象;拆船碼頭吸納大量勞工,日夜趕工,鋼鐵的敲擊聲、火焰的切割聲⋯⋯以拆船名噪一時的「大仁宮碼頭」成了鋼鐵不夜城。載滿廢鐵忙進忙出的貨卡,穿梭在大街小巷;因拆船業而興盛的大五金街(公園路)、小五金街(新興街),也在市區蔚為一大奇觀,讓人在高雄都會中有強烈的置身工業時代的臨場感。「黑畫」以粗霸口氣抗拒「雅痞」的輕柔身段,藝術家自覺或不自覺的均以自己的肉身投入工業現場,不惜沾染渾身油汙與鐵銹,親自感應工業場景帶來的震撼。八〇年代似乎有某種敘述在醞釀,相當「高雄」,也相當工業。洪根深被稱為「黑畫」的代表,此外,陳水財、李俊賢、陳隆興、宋清田、黃世強⋯⋯也都共同構成「高雄」論述的重要部份。如果將「高雄」論述對應工業時代,它呈顯的是一種現代人情懷,所有藝術家似乎都被捲入由工業齒輪構成的巨獸裡,一種愛恨交集的嘶吼充塞著工業時代的藝術版面。

新科技幽靈

一九九〇年代末期,台灣社會演變急遽,丹尼爾·貝爾(Daniel Bell)所稱之「後工業社會」(the post-industrial society)忽然降臨,台灣的工業社會無預警的進入了一個新的發展階段。「後工業社會」一般指一九六〇年代以來西方國家逐漸脫離資本壟斷的時代,而以第三

產業──服務業──為主要生產力的社會而言，而台灣則遲至九○年代末才走入「後工業」情境中。

信息公共化的程度是後工業社會的重要指標：台灣過去十年來，個人電腦、網際網路、衛星及個人通訊系統快速普及，讓我們陷入資訊漩渦中。信息無遠弗屆，也如影隨形；資訊科技強烈而深入的在各種層面上影響著我們，不論在生活、文化、社會、經濟等。科技的炫耀光彩的確讓人沉緬，「網路成癮」並不限於e世代族群，而大有向全民擴散的趨勢。在資訊科技的時代裡，信息像幽靈一般，被無限複製、散播，無所在也無所不在；我們處在一個由電子串聯起來的概念世界中，而非身體所及的實體空間裡。

就信息層面而言，「後工業」時代就是「數位」時代。電腦的普及與高效率，促成文化及生活的全盤改變；一張光碟就是一套百科全書，一個隨身碟可以容納一座圖書館的所有文字資料。以最小的媒體，容納最多的資訊，這是資訊時代最好的註腳。知識可以「搜尋」，掌握「keyword」，就等於掌握知識；閱讀與「開機」同義；「後工業」時代的生活世界是由「位元」的虛擬所構成。

「後工業」時代忽然來臨，雖然高雄都會工業化的腳步並未稍停，但時移境遷，八○年代以來所積極建構的高雄論述，卻在九○年代末煙消雲散、無疾而終。高雄論述的終結，當然也宣告另一個新的階段的開始；高雄都會向世界敞開，高美館、大學美術院所、駁二特區、橋頭糖廠……貨櫃藝術節、鋼雕藝術節、半島藝術季……等，以廣闊的美術資源吸引藝術住民不斷進駐、回流。原本單純的藝術社會網絡一下子變得交錯、繁忙起來，那個「煮酒論藝」的時代則一去不返。以高雄都會為核心的「後工業」時代藝術家，不僅在創作上重新定位其在社會中的角色，也試圖重新詮釋新時代的藝術定義。確切的說，工業時代所凝聚帶濃烈鐵銹味的創作傾向已隨風而散，展現在後工業社會的藝術創作不再是那種可以「共識」的大趨勢，而是風味殊

異、情態萬種的「微趨勢」。

藝術微趨式

> 數位時代已經來臨，網路的持續發展勢將大幅度改變人類目
> 前的生活型態；不僅衝擊傳統的藝術營運模式，改變展覽與
> 傳播型態，也直接衝擊創作的方式與內涵。電腦銀幕是另一
> 種新的畫布與新的空間，一旦e世代全面躍上舞台，『數位藝
> 術』將會是新世紀最重要的藝術景觀……探測新時代、新心
> 靈的藝術新主張將會是未來鎂光燈的焦點，主導新世紀初期
> 的美術走向。對美術界而言，邁入新紀元，這會是一個充滿
> 探索與期盼的年代。[45]

但，這種說法或許只能反映部分的事實，出生於五、六〇年代的
非e世代藝術家一樣感應到新時代的脈動，同時也投身於新時代的精神
探索行動中。屬於「後工業」時代的藝術家不論是否直接運用新的科
技從事創作，他們的藝術中都反照出明顯的科技感。

馬克·潘（Mark J. Penn）宣稱「大趨勢」時代已結束，「微趨勢」時
代已經來到；「福特經濟」被「星巴克經濟」取代；「選擇大爆炸，人人做
自己」；「微趨勢」終結了「大趨勢」。高雄論述終結後，「微趨勢」適足
以描述進入二十一世紀後高雄都會區藝術所展現的樣貌。

> 進入網路時代，大家都說網路會取代讀書。沒想到十大暢銷
> 書的平均厚度十年間竟增加一百頁！網路把人變忙了，把時
> 間切碎了，最耗時的休閒活動如三項鐵人、城市路跑、編
> 織，卻反而更受歡迎！iPod把聽音樂這個行為變孤獨了，演
> 唱會票房於是一飛衝天！絕大部份男女都沒因為網路而更
> 宅，反而更渴望上街，去有人氣的地方。[46]

　　同樣的情況也發生在高雄都會區的藝術創作上。藝術家越來越遊蕩、越孤獨，但藝術村卻大行其道；貨櫃藝術節、鋼雕藝術節、半島藝術季、春天的吶喊……等，都以大規模的藝術活動聚集了大批的藝術家遊走、串聯，這也成了後工業時代高雄都會區特有的藝術景觀。

　　面對新時代，藝術家內在幽微複雜的動機啟動了，無形中也釋放了顛覆、創新的潛能。慧詰的語言情境，庸俗的情色敘述，飄忽不定的影像運用，毫無顧忌的媒材搬弄，都試圖探勘這片新空間，並進一步刺探人類的內在風景。在後工業社會情態中，高雄都會區的藝術家開始以虛擬論述，展現了嘲弄、揶揄的本能，意圖掀開那片一向隱閉在龐大幽暗中的慾望奇想。

　　曾經叱吒一時的區域畫會相形失色，原有的社會文本一一被解構；在後工業的藝術景觀裡，各種觀點同時存在而又彼此衝突，也釋放了多種多樣的觀點。藝術家一掃過去欲語還休的創作習性，被壓抑的慾望開始流動，毫無忌憚的面對後工業情境中的人性流轉與慾望的無邊媚惑。政治、社會、環境、公眾等各種議題的論述凌駕視覺要素的追求，「文脈」置換了「形式」，藝術起了質變；而信息管道的通暢與傳播方式的更張，更讓藝術性質丕變，從工業時代的「產品生產」轉換後工業時代的為「服務生產」。藝術家為了呼應各種不同的社會「節慶」，「藝術創作」大有轉調為「藝術服務」的況味；墾丁風鈴季、貨櫃藝術節、鋼雕藝術節，乃至各種型態的造街活動、燈會、公共藝術……，藝術家們忙進忙出，展現了可伸可屈的服務身段。但相對的，另一種類型的藝術家，則把畫室的牆築得更厚、門關得更緊，離群索居，阻絕信息的流竄，而讓心靈輕輕的浮游在後工業的時空中。

全然奇幻的語調

　　「新高潮──後工業」共邀請十六位高雄都會區的藝術家參展；

他們都是四、五年級生，成長於工業環境中，卻闖進「後工業」現場，並各自以個人的獨特語彙對新時代的心靈進行探索。

洪上翔以輕柔的語言、多義性的語彙，凌駕時空之上敘說女性新文人的意涵；張惠蘭以「腹語」般的含混語詞，針對當下試著尋找一種新的敘事可能。兩位女性藝術家都語意飄忽，藉以召喚心靈的內在性。

李俊賢的語調粗俗而嚴厲，意圖揭露被壓抑的心理狀態與對當下社會的觀感；梁任宏將冰冷的機械轉化為動力的超炫篇章，以精確的工業技術試圖顯現一種假象的歡樂；林正盛操著粗礪而肆無忌憚的語詞，身臨現場，以膳餘物拼貼出交錯而吵雜的音調。他們的鐵銹味濃，話語也較粗重。

盧明德模稜兩可的偽商品無關乎現實，以完全不及物的反身論述指涉虛擬商品的本身；許自貴讓「怪獸」投胎轉世，褪去猙獰面貌而變身為身形輕忽的現代綺情與幻想；林鴻文以一種幽微不明而帶詩性的話語，喃喃訴說著他隱身在自然環境中的私情密語；李錦明以類似卡通化的蓬鬆形體，陳述商業文化的浮誇特質及一種「是非顛倒的荒謬可笑」；林蔭堂以輕佻的語言演出詼諧劇場，散布一種空乏的奇妙歡愉與簡單輕巧的快感；張新丕喜用閃爍不定的慧詰修辭，述說環境生態或「轉喻」各種可能觸及的話題。他們都言不及義（物），以輕盈的話語在「後工業」的情境中穿梭、嬉遊。

黃文勇總是帶著幾分科技的迷惑，遊走在現實、歷史與資訊所宰制的「新憂慮」中；楊順發用虛矯的符號，以嘲諷的口吻對當下社會現象作觀察，森冷而戲謔。他們謹言慎行，以較為嚴肅的態度面對「後工業」的當下。

拉黑子以木材的紋理捕捉微細的風聲，以藝術儀典呼喚即將消失的祖靈重回到不斷流變的土地，在「後工業」中不斷的尋覓與肯定自己的身分。

　　李明則以一種似曾相識的聲調，回溯民間傳說，平靜的敘述一段虛幻而傷感的過往情事；蘇旺伸以閃爍曖昧的語辭，虛構了一個令人疑慮而著迷的的境況，喚引濃烈的鄉愁。兩者都聲音寂靜，隱身在「後工業」的僻靜角落裡。

　　藝術家既聯合又各行其是，這是藝術「微趨勢」的主要徵候。「後工業」時代的藝術，不論在題旨、手法、對象……各方面，都是多焦、多元的；關切生態環境、介入社會議題、刺探自我慾望、窺視人性本質、觸摸內在的質地、不及物語言的操弄………。處身在訊息流變的「後工業」時代，資訊、混成、隱喻的符碼虛構是主要的藝術手法；多元媒材與影像成為展覽會場中的要角；疏離、含混、碎散的調調取代洗鍊、文雅、整體等傳統美學，藝術態度轉變成嘲諷與介入的藝術行動，或是一種自我隱匿、事不關己的輕盈笑意。

　　《2001：太空漫遊》作者亞瑟‧C‧克拉克（Authur C.Clarke, 1917-2008）1963年就曾說：「關於未來，我們可以肯定的一個事實是：它將全然是奇幻的。」「後工業」社會中，語言的超限運用，話語的不停流轉，藝術景觀也是「全然是奇幻的」。

（原文刊登於《新高潮 第一波──後工業》策展論述，高雄新思維人文空間，2009）

註解：

45 陳水財，〈探索與期盼的年代〉《藝術家》，2001年1月。

46 顏擇雅，〈《微趨勢》的智慧〉。http://bbs.conn.tw/redirect.php?fid=166&tid=12343&goto=nextnewset

從「黑畫」論述到「腹語」出聲

「它將全然是奇幻的！」

　　「現代畫學會」創會以來，已經二十八年，在創作與相關論述上，應可以畫出一條轉變的軌跡。本文歸納所掌握的資料，擬將這兩個階段以「黑畫」論述（九〇年代）及「腹語」出聲（二〇〇〇年代以後），來作為陳述的焦點。

「黑畫」論述

　　「現代畫學會」首波關於創作的論述是1991年的「高雄當代藝術展II」所引發。由於「高雄當代藝術展II」是起因於對「高美館籌備處」所舉辦的「高雄當代藝術展」對「高雄當代藝術」釋義的不滿所導致，因此何謂「高雄當代藝術」成為現代藝術家想要極力闡述的議題。吳梅嵩以〈藝術・當代・高雄〉一文，試圖釐清「當代高雄藝術」的意涵；李俊賢則發表〈高雄黑畫──談創作與地緣環境之時空關係〉，為「黑畫」論述發出第一聲。

　　在〈藝術・當代・高雄〉一文中，吳梅嵩主要從「地域特性」、「批判精神」、「自覺意識」、「前瞻勇氣」等四個特質來說明「高雄當代藝術」所應具備的意涵。對於地域特性，他認為藝術家的作品都會顯示出受到地方風物、都市性格的感染，某種南方的「地域特質」將會逐漸形成並被凸顯出來；而當藝術家在面對許多異質的社會及環境缺失，表現出他的人文關懷及質疑，這種「批判精神」普遍存在於年輕

的藝術創作中，高雄的藝術家當也不例外；在價值觀紛紛朝向多元，政治上往民主化邁進之此刻，藝術家也意味到自身角色的定位問題，曾被貶為文化沙漠地帶（高雄）的藝術創作者也開始積極在美術上反省時、空的處境，這種「自覺意識」將在當代藝術中被突出；藝術創作除了不斷檢視過去之外，向前方望去、立足於高雄，從此地、此刻出發的「前瞻勇氣」是應該被期待的。[47]

〈高雄黑畫──談創作與地緣環境之時空關係〉一文，是最早見之於文字記載的「黑畫」論述。[48] 李俊賢認為，「黑畫」是對高雄現代繪畫普遍風格的一種詮釋，指一種感覺、心理上的「黑」，是對九〇年代高雄時空中的一種自覺與反省。它是從土地裡長出來的風格，雖然藝術家的「黑」各有不同，不過，因為他們對時代、土地的共同關心，使他們的藝術共同具有「黑色」氣質，這種粗重、濃濁、混沌、黏熱的「黑色」品格，可以作為九〇年代高雄現代藝術的註解。它繼續以「地理環境與創作」、「強烈工業城市性格」、「草莽的邊陲文化特質」等進一步論述「黑畫」的內涵。他寫道：

高雄是一個臨海的工業城市，就像許多工業城市被稱為「黑鄉」一樣，高雄在表象上的各種地理景觀，就要比其它城市「黑」了一些。從高雄的天、地、海，一直到高雄的工廠、倉庫，甚至高雄的人，也的確都是「很黑」。使高雄人在日常生活中就時時感受到各種不同的「黑」。而且高雄氣候濕熱，使這種在雪天冷地中看來高貴沈靜的「黑」，到了高雄之後，卻顯得鬱燥、膠黏，毫無高貴氣質了。

高雄一向強烈的「工業城市」性格，將「泛資訊化」的作用沖淡、削弱了。因此，人對資訊的態度，是隨機而從容的，在市民的生活中，「資訊」與「現實」、「真實」是較平衡而均勢的。在這種狀況

下，人的「本性」、「本能」可以做較直接的發揮。因此，當面對外在的「黑」環境時，就自然的會有「黑」的反應。

他並提及高雄民間力量發展成形的新生藝術體系（其中以現代畫廊與媒體藝評最具正面意義），亦提供「黑畫」活動發展的舞台，使黑畫在高雄得以發展成熟。

「黑畫」的提出可能是為了對抗官方觀點臨時起意，並沒有完整的論述架構與理念，但議題卻十分耀眼，並後續演變成為高雄九〇年代藝術論述的主軸，直到二〇〇〇年代才形成較完整的論述架構。

在「高雄當代藝術展II」展覽期間，「串門學苑」舉辦四場講座，其中吳梅嵩談「什麼是高雄當代藝術？——從相關文化資源的比較談起」；李俊賢講「高雄『黑畫』——談地域風格與色彩的關係」。兩個講題同時都以同名的文章發表，如前文所述。

「高雄當代藝術展II」之後，「串門藝術空間」在翌年二月（1992.2.15-3.1），由鄭明全策劃「高雄·當代·浮世繪」，展出具有當代特色的當代藝術。參展藝術家有劉耿一、王國柱、陳水財、蘇信義、吳梅嵩、蘇志徹、李明則、李俊賢、王武森共九人，大部分參展藝術家與「高雄當代藝術展II」重疊。「高雄當代藝術展II」與「高雄·當代·浮世繪」，兩項展覽幾乎囊括了高雄絕大部分從事當代美術創作的藝術家。鄭明全在〈一顆投向港都大海的當代問石〉一文中談及策展緣由：在「高雄當代藝術展II」後，認為該事件大致只波及「圈內人」是不足的，希望「當代藝術」更廣泛的影響到基層大眾，因此於新春的頭檔，籌運推出「高雄·當代·浮世繪」；然而籌備當中也面臨了一些選擇。首先在畫家的選取，只能擇選九位風格突異的畫家做為取樣，必須割捨許多優秀的藝術家；其次，「當代」並不全等於「年輕」、「前衛」或某一年齡層的專利，因此儘可能兼顧各年齡層的創作者，並在創作媒材上不作限制、干預，期能含括各種不同思想的畫

家與表現的獨特性及多貌性，進而凝聚成「地域特色」之可能。他說：「如今戲棚已經搭起，扮戲仔也到場了，鑼聲即將響起，這一顆再次投向港都大海的當代問石，能否激起多大的連漪與回響！」[49]畫廊界似乎也嗅出了一股高雄當代風潮即將來臨。吳梅嵩以〈站在創造符號的起跑線——高雄當代浮世繪展〉為展覽作註解。他細數高雄的歷史與成長，「一個潛力無窮的工商港灣大都市的「符號」於焉誕生。」他繼續寫道：

> 眼前工商景象的蓬勃發長，也帶來相對的負面效應。曾有人戲稱，高雄有座最醜惡的「地面景觀藝術」，水泥廠後方的壽山山麓坡地擁有這個名位……水泥廠後方的壽山坡地就成了挖土掘石機器舞爪啃食的場所，原應有的綠意被翻剝見土，劫後的景觀，遠看過去，正好與現在的雕刻公園內的作品遙遙相望，受傷的土地肌膚攤躺在那兒，一喘一喘的屏障著西邊海岸，附近灰濛的空氣，更加深了沉痾的病情。

> 也有人笑說，高雄另有一件世界最巨大的水墨作品，它是斜貫市區的天然溪流，我們叫它愛河。早期風光旖旎、水波盪漾，曾經兩岸垂柳、輕風拂面，如今則水色凝墨，甚至時有惡臭，宛如爬過城市胸膛的一道傷痕，污染正在逐步侵蝕這個都市，塵土使花樹的光澤褪色，觸目可見的「後現代」亂象，包括飲水、綠化……等問題層出不窮，高雄像個吞吃污染源的巨獸，兀自在擁塞的空間裡搏鬥！

> 在這樣的環境條件裡，談論藝術似乎頗不相稱，但是在藝術家自主性建構的要求下，我們寧可相信這是工商都市的符號而不是藝術的符號。隨著近年來，政經大環境的變化，一元化的權

威屢被征討，本土關懷的呼聲四起，本地的藝術家在這種氣氛下，也紛紛來到創造高雄藝術符號的起跑線上、摒息凝視，仰頭注目前方，就待槍聲響起，當義無反顧的往前衝刺……。[50]

在當時，愛河真的就像一幅滿胸塊壘的「水墨畫」，「水色凝墨」、傷痕斑斑、污染穢濁。這些高雄的符號，是否也感染著高雄人的情性，讓高雄不黑也難！

對於「黑畫」的提出，洪根深於1999年出版的《邊陲風雲》中則寫道：

> 早在「高雄當代藝術展II」之先，高雄縣政府於1991年5月18日在鳳山市國父紀念館，舉辦「探尋台灣美術系列（一）」展覽，劉耿一、王國柱、洪根深三人受邀參展，作家黃樹根談及洪根深早年鄉土人物作品較有「本土」精神，洪根深答稱近年作品以「黑色」來關懷詮釋台灣文化及歷史、環境、體制，曾提出「黑色情結」用此解釋對台灣社會、高雄都會文化、歷史、人性的批判情懷，而遂成為日後其「黑色情結」系列作品的創作觀。繼而李俊賢在「高雄當代藝術展II」以「黑畫」來形容高雄藝術風格，另學者鄭水萍為洪根深之「黑色情結」個展撰寫「黑域的悲情──初探洪根深的黑畫風格論（兼論黑派風格的形成之一）」（台灣時報1992年6月12日）[51]，此文把洪根深直接畫上「黑派」風格的等號，而導致成為高雄現代藝術所謂「黑畫」與「黑派」風格，主觀客觀的爭執論點，也逐漸變成討論的議題。

> 從此，高雄的現代藝術家逐漸走向了震盪、凝聚、成熟而豐沛的屬性，「黑」畫也成為台灣美術史上高雄現代繪畫形態的發展之一。[52]

鄭水萍〈黑域的悲情——初探洪根深的黑畫風格論〉最後一節談及「黑派區域風格的開展」，謂高雄第一代畫家因受印象派影響少用黑色，加上高雄日照、白屋、自我實驗等因素影響，所以大量採用白色色彩，將之稱為「白派」。高雄的黑色風格於九〇年代發展成形，是藝術家面對工業污染與都市環境發出的喟嘆。[53] 2004年，陳誼芳在《論高雄藝術之現代意識的發展與轉折——從一九八〇年代談起》論文中，論及「黑畫」時寫道：

> 當「黑畫」出現時，一方面替高雄藝文環境下了一個精采、簡要又強烈的註腳。另一方面高雄地區也似乎沒有其他反向的或水平延伸的相關論述出現，因此，「黑畫」順理成章成為大部分人第一時間思及高雄現代藝術時的代表。

> 「黑畫」這一類試圖以特定地理環境、人文調性塑造獨特文化氛圍的藝術言說，帶著意識形態的基調對文化做縱橫的剖析，並化身為社會文化批判與藝術文本分析的依據。……符合「黑畫」的藝術作品，被看作能夠映照城市發展分歧路線的鏡子，這些作品也順應了一九九〇年代台灣藝術界主體性、本土性的追求熱潮。雖然「黑畫」論述不免有論述合理化與過度統整高雄藝術現況的企圖，但所運用氣候、空氣、工業、勞動等貼身意象與在地經驗卻十足有說服力，而且也等同證實了革命腳步較慢的高雄現代藝術，已經累積足夠的條件，如藝術收受對象的開拓與建立、展演場所尚稱充足、有同一陣線的執筆論述者等等，能夠與直到一九八〇年代初都存在的中國文人美學觀及中產資本階級的審美角度的保守生態拉開一定的距離，新生出八〇年代以來高雄在地文化自覺意識。[54]

陳文認為，「黑畫」的提出一方面凸顯了高雄在地文化自覺意識，符合本土性熱潮的追求；但一時之間似乎也有把藝術創作過度統合在某一共同意識之下的疑慮。

倪祚沁2008年完成的論文《邊陲發聲——一九九〇年代前期高雄現代美術運動研究》，文中引用倪再沁發表於《炎黃藝術》（61期 1994.9）〈南北當代美術性格的初步觀察〉一文中對「黑畫」的反面評論：

> 就拿「高雄黑畫」來說，由李史冬（李俊賢筆名）發表「黑畫」之後，接下來的說法就顯得很牽強，附會的人太厲害，如今哪個城市不黑，哪裡的人心不黑？不論就現實面或精神面而言，由黑延伸出的意義並不夠強，也許有個別而突出的代表人物或畫作，但缺乏精神上的統合力，所謂黑畫的形成很有可能會變為資訊的倚附。[55]

另一方面，同文也引用林惺嶽在《台灣美術年鑑》（1992）中為「高雄黑畫」所下的正面註腳：

> 1991年10月，高雄的新生代美術家在民眾日報發表了〈高雄黑畫—創作與邊緣環境之時空關係〉，及〈談高雄、當代、美術〉，更擺明了與台北抗衡的姿態，強調地域性的批判精神，掌握高雄的自然及人文的地緣性格及資源，以表現出草莽的邊陲文化特質，而此邊陲文化特質不再是自卑，而是自覺與自信的標舉，以擺脫「台北中央」主導已久的美術主流。[56]

鄭明全寫於2009年的論文《高雄新濱——在地黑手——南島意識以「土」、「黑」、「邊陲」思辨美術高雄的主體意識開展》亦論

及：「黑畫」議題。他寫道：

> 訴求的主體意識共同點都是：進步、創新、改革、地區性，這種入世而在地的藝術觀點，在當時共識為具有高雄特色的精神圖騰。使高雄藝術逐漸被塑造出清晰的面貌，讓外界能看出一個整體且明確的輪廓。……「黑畫」意識即是一個爭議的例子，除了其有正面的社會功能意義外，在藝術的本質上反而成為箝制創作自體自由與觀念思想突破的困境。

> 「黑畫」使得八〇至九〇年代中期高雄藝術現代意識的自覺、自治性就在主客互相抗衡的情緒與心態中顯現出來，他們藉由藝術創作與文字作為抗爭主流、批判主客地位失衡，這種批判姿態可對質於現實卻又不是現實，極力塑造的自治性藝術形象，卻又是那個時空的文化產物，最後原本清晰的面貌就容易變成單一化、模式化、缺少一份清新的啟蒙特性，導致高雄現代藝術發展到九〇年代中期時出現了疲軟沉寂的狀態。[57]

　　「黑畫」是否能夠概括高雄九〇年代藝術創作的全貌，的確是一個值得討論的問題，但「黑畫論述」卻可以是一種策略，作為建構高雄主體性的核心議題，它也成功的誘發「高雄論述」，成為討論一九九〇年代高雄藝術發展最熱門、也是論述最豐富的議題。

二、「腹語」出聲

　　2005年6月。張惠蘭「腹語I──張惠蘭2005年個展」在「新濱碼頭」展出；同年10月，「腹語II──有關廚房的生活劇場」的個展在台北「南海藝廊」展出。本段落用「腹語」破題，目地在借用「腹語」的潛隱性、個人性來對比九〇年代的「黑畫論述」公然性與集體性，

並藉以討論二○○○年代以來高雄現代藝術的創作取向。本節主要
以「現代畫學會」的幾位女性藝術家作為焦點來討論，因為在這個年
代中，她們表現傑出，催發了高雄另一波的美術脈搏。

黃海鳴在〈微溫也微痛的複雜綿延──看新濱碼頭張惠蘭2005個
展「腹語」〉評論專文中，一開頭就指出「腹語」的特殊質性：

> 光是「腹語」這一個簡單的標題，就已經說了不少的話，「腹
> 語」可能和身體經驗有關，可能和食物有關，可能和隱藏在心
> 裡不願意說的話有關，也可能就像偶戲中所使用的「腹語術」
> 有關，這時「腹語」就變成透過別人的形象來發聲的技術，而
> 這個「I」的符號，也同時告訴我們，這些話語可以不斷地向前
> 延續發展，但是當這些「話語」與記憶有關的時候，這不斷向
> 前，也意味著同時不斷向後挖掘；不斷的向後挖掘，也不斷地
> 向前綿延，因為裡面不但有不同的組合創造，也包括了別人的
> 記憶，有關別人的記憶……。

黃海鳴在文末提到，張惠蘭有一本相簿，收藏旅居巴黎期間的各
類明信片、照片。除了是巴黎的歷史見證外，也是在某個特定機緣
中，與這個場所的交遇、感動、迷惑的證物。這是個人的記憶，也是
集體的記憶，許多人都可透過這些微不足道的證物重新編組它們被喚
醒的陳舊回憶。「腹語I」是具有高度自傳性格的展覽，是否也可以這
樣的方式看待？

> 它們的書寫方式是非常的片段，但也是非常的綿密，無限的
> 線條將其串連，並且相互滲透，這像是法國哲學家伯格森及
> 法國大文豪普魯斯特想告訴我們的時間的綿延特質。[58]

在此，可以藉由黃海鳴對張惠蘭的「相簿」與「腹語」的描述，看到當代藝術的隱微趨向。張惠蘭也是活躍的策展人，「酸甜酵母菌——烏梅酒廠與橋頭糖廠的甜蜜對話」（2001，台北華山藝文特區烏梅酒廠、橋仔頭鐵道倉庫）、「甜蜜鹽埕埔」（2002，「新濱碼頭」）、「高雄國際會客室」（2004，「新濱碼頭」）等策展中，都可以看到「片段、綿延、無限的線條串連、相互滲透」的策展運作紋理，而與她的「相簿」、「腹語」是相互通連的。

2002年「遊牧・流變・擴張」的大型策展在「高美館」揭幕，許淑真展出錄像裝置〈自畫像I〉，引來群眾側目，成為那個年代最耀眼的作品。〈自畫像I〉是錄像裝置，藝術家裸身背對鏡頭，正在一個放大的身體圖像中刻畫內臟器官。另一件作品〈自畫像II〉，是一幅張開雙腿十分清晰的下體影像，並下體周邊畫上精緻的裝飾圖案。關於〈自畫像I〉、〈自畫像II〉，許淑真的〈創作自述〉這樣寫著：

> 我想讓身體的物體性消失在交互連結的視像系統，中介的儀器設備成為我與身體空間中，作為了解與傳達的角色。所以我自拍身體的錄影影像，將之投影並放大到極致，讓身體的空間廣度擴張，藉由影像的導航，我裸身面對牆上投影的身軀，慢慢描繪出身體的內在消化結構。從外物的穿入身體空間到排出，這樣的消化系統甬道，其實早成為個人複雜情狀的繁殖場——飽脹的滿足、焦慮的痛楚……，那場場真實的翻製場景，竟有著令人不可偏廢的虛擬況味，我以逆旅之姿，探訪身體的敏感突觸，這其中的交付隱私、任人（自己）擺佈，卻透露出冷冽的質感，映示著當代人處於自我與現實、真實與想像、存在與虛幻之間不穩定的流動邊界，它成為一個預示與聯繫的真實肉體系統。[59]

　　許淑真的「自畫像」與張惠蘭的「腹語」在創作的質性上是相連通的，兩者都是「映示著當代人處於自我與現實、真實與想像、存在與虛幻之間不穩定的流動邊界」。許淑真與張惠蘭都是「現代畫學會」新一代的會員，它們的創作都具有隱微的「腹語」性。

　　陳瑞文在「遊牧・流變・擴張」策展專文中，提到這次策展的目的為「探討這個新興風潮之創作模式和思想根源，以及他對高雄藝術發展的意義。」；館長蕭宗煌也在序文中指出：

> 以「游牧・流變・擴張」作為策展主題，正可以概述自九〇年代至今這股新興藝術的藝術性。本次展覽更着重於描述與詮釋高雄地區藝術的現狀，試圖以一種較為浮動的概念，探索與捕捉在當代藝術生態中，各種概念萌芽滋長的可能性。相異於解嚴前後藝術家所熱衷探討的本土議題，在本展覽中透過日常物件或科技媒材為觸媒，模擬某種個人情境、經驗或故事，作品外貌趨向模糊與不確定性，使用媒材世俗化、非概念化，更凸顯了藝術擬造與崇尚的無限自由……」[60]

　　張惠蘭在2001年策展「酸甜酵母菌——烏梅酒廠與橋頭糖廠的甜蜜對話」後，隔了五年（2006）又在同一地點策展「新甜蜜時代——裝置藝術展」。她在策展專文〈在轉變與流變之間〉中寫道：

> 今日的事物都在求變，一種全新的速度感與多變、隨機的配置、多元的文化性，各種改換身分的可能性，人們致力於自身特質的消蝕，甚或調整成一種將事物再次置入轉變中的手法，在這些轉變中原先的建築主體因而被摧毀或只是單純的被博物館化，「新甜蜜時代」對照在地不斷登錄內部的族群變遷狀態，彷彿企圖在消逝的進行中將時間無止盡的延長。這當中的

不確定與逐漸消蝕的時間中究竟流變為何物？在轉變
（changement, change）與流變（devenir, becoming）的事物之
間應該存在著某種差異，這也是這個策展中，在地性與國際化
以及某些尚在轉變的物件所帶來的多元對話。[61]

社會的變遷、時代的推移、事物的更迭、信息的消溶……，新世
紀、新世代有著完全不一樣的世界與想像，藝術走向和九〇年代大異
其趣。

許淑真不幸於2013年辭世，她晚期創作有兩大主軸：一是逆境植
物研究，做為以海島型地理學研究遷徙的對象與證據，也是對於自身
處境的隱喻；一是關照原住民、殖民與移民歷史中交錯複雜的處境議
題。她的創作早已跳脫「高雄議題」，面向幽微的內在境地，也面向
流變不已的外在世界。

2009年12月12日～2010年1月3日許淑真與盧建銘合作策畫的「河
岸阿美的物質世界」在「新濱碼頭」展出，這個「企畫案」後來獲
得「台新藝術獎」。稍早（2008）他曾前往墨爾本皇家植物園，建造
領地之屋概念的生態藝術作品「植物新樂園—澳洲墨爾本市」。吳牧
青曾以〈植物新樂園——河岸阿美的物質世界〉一文，闡述許淑真的
創作態度與方式，文中寫道：

> 在行動之初，盧建銘便和許淑真達成共識，對於辦展的呈現
> 以「不提報任何公部門補助」為前提，除了在迫遷下抗爭對象
> 即是政府，申請補助將失去對話位置的正當性，另一方面也是
> 避免族人淪為收編於文化治理政策下的棋子。此外，撒烏瓦知
> 部落的每次展出與參與的文化活動，他們也都小心翼翼評估所
> 可能會伴隨而來的利弊得失。……而另一種觀念則是當代藝術
> 對媒材的開放性，不只停留在傳統的繪畫、雕塑、攝影、錄

像、裝置,包含書寫、對談、舞蹈、歌謠等等都是他們擴大詮釋部落文化之於當代藝術觀的可能性。

……以文化力量反制生存權的迫遷「事件」,即成為許、盧二人擴展成 (1) 大眾傳播媒體、(2) 文字力量、(3) 社會運動、(4) 文化藝術展演等四種路線的創作實踐,他們從2008年秋天到2010年春天,與部落共食、共責、與共罪的阿美傳統文化生活,業已過了一年半。許淑真在策展論述中,以「撒烏瓦知部落在都市河岸的邊陲持續的發展與過著傳統阿美生活,展現她們的文化強勢,長久以來原住民、殖民、與移民歷史中的壓迫底層,最柔性、最長久、也是最嚴厲的積極運動」宣示著這會是他們用各種管道尋求社會對話的長期行動。[62]

新世紀的藝術創作,早已溢出畫面、溢出裝置、溢出身體、溢出風景……甚至溢出展場,溢出美術館;而其連結也是無限綿延、無限滲透,走向一個難以測度的所在。

2012年張金玉執行了一個規模龐大的策展:《看向南方——當代藝術熱思維徵候展》,作為「大東藝文中心」的開幕展。張金玉曾經是「現代畫學會」第六任理事長,張金玉策展論述中對「南方」的新世代藝術樣貌有生動的觀察:

南方文化本具有的特質是質樸、自然、知覺、摯情,並因之對應的行動是勇氣、正義、批判與革命,這種體質所展現的現代藝術形式,顯露於過去的黑畫與社會性參與的藝術行動表現,但是現代之後,當代藝術樣態呈現出不同的型態,受自資訊科技文明的影響,新世代的生活型態有了劇烈的轉變,而生活體驗也發生前所未有的知覺性刺激。宅文化的現象,使過去社群

性的行動，成為網際網路虛擬世界的社群連結，這種社群連結，不再是大使命的征召，而是日常生活裡的事件發生與群聚，事件過後社群凝聚也停止，唯一可進行的是等待下一次的事件。他們是微熱的，但行動仍然生猛。過去巨構式的社會行動，成為生活事件小正義的彼此連結，雖然也許不夠偉大，但是真的很真實。這種真實性也發生在消費文化的生活現場，過去以功能為主導的生活消費，轉變成感官刺激與慾望挑釁的消費刺激，人們和物質之間的關係，從使用變成一種過渡，而過程變成炫耀與尋找認同的矛盾劇場。面對當代社會文化的異變，當代藝術也成為眾聲喧嘩的劇場，在這劇場中夾雜著各種文化口音，有老套的古典，也有新式的變音與跳tone，有聲嘶力竭的搖旗吶喊，也有茫然的無感。無論當代藝術的文化場域如何混雜，都使用著相同的刺激：知覺、行為、互動，和與此對應之聲光影像、歷程與場所體驗，這些形式成為人們彼此了解的溝通途徑。當代藝術徵候是一種集體現象，雖然注重個體知覺，但也因此擴張了知覺的感染性，無意間創造了集體溝通的情境。總體而言，當代藝術充滿著知覺、原味的、反向的、反刻版的、熱情的、生猛的、表現的、行動的、對話的、社群的、吵雜的一種熱思維徵候現象。[63]

面對新時代，藝術家內在幽微複雜的動機啟動了，無形中也釋放了顛覆、創新的潛能。慧黠的語言情境，庸俗的情色敘述，飄忽不定的影像運用，毫無顧忌的媒材搬弄，都試圖探勘這片新空間，並進一步刺探當代人的內在風景。

結語

從「黑畫」論述到「腹語」出聲，本文試圖勾勒出高雄現代美術

肆 從「黑畫」論述到「腹語」出聲——「它將全然是奇幻的！」

在兩個不同年代的創作行動的實踐狀況,另一方面,也嘗試觀察「現代畫學會」在這兩個年代中的運作形態。九〇年代的「黑畫」論述,傾向同一性觀點,雖然這是菁英書寫的結果,但同時也透露某個特定時代的信息。在「現代畫學會」創會前後這一特定時間階段,在一個尚屬闖蕩、開拓的年代裡,「黑畫」論述可能是一種意識形態的呈現,也可能是一種自我建構的必要歷程。「黑畫」論述的目的並非黨同伐異,不是要在現代美術創作中劃分類型,而是要向傳統的創作習性挑戰,也向社會的慣性審美觀挑戰,奮力開拓現代藝術的版圖。這也是藝術家的自我挑戰,一種創作的冒險,迎向未知、挑起創作的活力。彼得・蓋伊(Peter Gay, 1923-2015)[64] 說,「給它新。」;九〇年代高雄現代藝術家說,「給它黑。」

二〇〇〇年代以來,「現代畫學會」不論創作或論述,都不再是宣示性的大敘述,而是傾向小團體或個人式的微敘述。微敘述以「腹語」出聲,不再直言宣示。一方面,它以嘉年華式的眾聲喧嘩,在各種社會場域中、在環境生態裡、在時間記憶上⋯⋯到處尋求連結的可能;另一方面,卻又避入僻靜的私密世界裡察看本我的動靜,試圖引喚出飄忽的無邊慾望,迷眩在光影倏忽的虛幻中。「腹語」出聲的微敘述,藝術家既串連,也各行其是;「腹語」飄忽不定,語意混淆,難以明說。關於未來,1964年亞瑟・C・克拉克(Authur C.Clarke, 1917-2008《2001太空漫遊》)[65] 說,「它將全然是奇幻的!」;對於2001年以來的藝術景觀,高雄藝術家是否也要跟著說,「給它奇幻!」

從「黑畫」論述、「腹語」出聲兩個切面來看,「現代畫學會」在兩個不同年代的形影呼之欲出。

(摘自《異聲共振》高雄現代畫學會研究展記事冊,高雄市立美術館,2016)

註解：

47 參見：吳梅嵩，〈藝術・當代・高雄〉《炎黃藝術》26期，1991.10，頁17-19。

48 〈高雄黑畫——談創作與地緣環境之時空關係〉一文發表於《民眾日報》1991.10.1。

49 鄭明全，〈一顆投向港都大海的當代問石〉《高雄當代浮世繪》畫集，串門藝術空間，1992，頁2-3。

50 吳梅嵩，〈站在創造符號的起跑線——高雄當代浮世繪展〉《高雄當代浮世繪》畫集，串門藝術空間，1992，頁4-5。

51 〈黑域的悲情——初探洪根深的黑畫風格論〉一文，亦以鄭鬱之名刊載於《炎黃藝術》64期，1992.6。

52 參見：洪根深，《邊陲風雲》，高雄市立中正文化中心，1999，頁123-124。

53 參見：鄭鬱，〈黑域的悲情——初探洪根深的黑畫風格論〉《炎黃藝術》64期，1992.6，頁39。

54 參見：陳誼芳，《論高雄藝術之現代意識的發展與轉折——從一九八〇年代談起》，高雄師範大學碩士論文，2005，頁83-84。

55 參見：倪祚沁，《邊地發聲——一九九〇年代前期高雄現代美術運動研究》，佛光大學碩士論文，2008，頁91。

56 同上註。

57 參見：鄭明全，《高雄新濱——在地黑手——南島意識以「土」「黑」「邊陲」思辨美術高雄的主體意識開展》，高雄師範大學碩士論文，2009，頁57。

58 參見：黃海鳴，〈微溫也微痛的複雜綿延——看新濱碼頭張惠蘭2005個展「腹語」〉，全國藝術教育網 ed.arte.gov.tw/uploadfile/Book/1508_StreetsArt_contents.pdf 2015.25.08。

59 參見：高雄市立美術館，數位典藏 http://collection.kmfa.gov.tw/kmfa/。

60 蕭宗煌，〈館長序〉，《美術高雄2002——游牧・流變・擴張》專輯，高雄市立美術館，2003，頁4。

61 張惠蘭，〈在轉變與流變之間〉《新甜蜜時代——裝置藝術展》專集，高雄縣政府，2006，頁24。

62 吳牧青，〈植物新樂園——河岸阿美的物質世界〉《今藝術》，2010.06。

63 大東開幕展主持人張金玉策展論述內容。整理：楊孟欣。
https://www.facebook.com/notes/280514631992182/2015.05.10。

64 彼得・蓋伊（Peter Gay），《現代主義——異端的誘惑：從波特萊爾到貝克特及其他人》的作者。

65 亞瑟・C・克拉克（Authur C.Clarke, 1917 2008）《2001太空漫遊》、（2001: A Space Odyssey）作者。1964年，與庫布里克共同構思《2001太空漫遊》的小說和劇本。小說在一些情節上與電影略有差異。1968年，《2001太空漫遊》上映，小說也於同年出版。

流動與定著

高美館典藏二十年閱讀（西洋媒材）

一、前言：典藏高雄

　　提起高雄，通常會讓人想到明艷的陽光以及煙囪林立的獨特工廠景觀；此外，山與河、港灣與平野則營造出了高雄視野的「海闊天空」。其實高雄還有另外一面。高雄有其獨特的文化，也創造出性格獨具的藝術；只是這些藝術，常被一些不公平的視點所忽略、遮蔽，減損了它應有的光采。在陽光與煙囪的輝映下，高雄於1994年出現了一座文化地標——高雄市立美術館（以下簡稱「高美館」）——才開始揭顯、書寫真正屬於高雄的美術文化面貌。

　　高美館的成立，迄今將屆二十年；畢竟二十年歲月已足以讓一個人長出自己的形貌。掀開二十年來的典藏目錄，可謂品精類繁、五彩繽紛。藝術典藏讓我們可以停下來揣度，什麼是我們真正的形貌？哪些是我們真正的內涵？也許這才是藝術典藏的理由。但要從典藏品中一窺「高雄美術」面貌，必須重新梳理，甚至去繁就簡，才能找出檢視的脈絡。

　　早在1928年在「高雄州立高雄中學校（今高雄中學）」的日籍教師山田新吉號召下成立「白日畫會」，便成為高雄西洋畫發展據點；「白日畫會」後來改名為「南方畫壇」[66]，可謂是「高雄美術」的濫觴。但，「高雄美術」仍是一個概略的名詞，用它來指稱高雄或「南方」的美術文化，其實朦朧而含糊，尤其用「高雄美術」檢視高美館的典藏品時，

馬上面臨定義上的猶豫。

　　「高美館」的成立，是以行政轄區上來定位的，但高美館的典藏卻遠遠逾越行政轄區的侷限，而以地理上的「大高雄」或「南方」為主要思考範圍，此即所謂的「南方體系」[67]。「高雄人」來來去去，從最早的打狗社到日治時期的高雄街、高雄市，光復後由省轄的高雄市到院轄市，以及後來的縣市合併後的高雄市，高雄人口聚散頻繁；即使將「高雄」從行政轄區擴大為地理區位，藝術家的來去飄忽，仍然面臨典藏品之「高雄美術」在觀察上的焦點模糊。作為一個城市，高雄是開放、流動的，高雄應該以何種面貌呈現？歷史的深度以及生態的厚度何在？因此，以「高雄美術」作為檢視高美館典藏品的著眼點，其實是一種策略；一則作為篩理典藏品的朦朧軸線，隨時可以做限縮與擴張，增加敘述上彈性；再者，也試圖藉此引喚出一個隱微的「高雄」容顏，檢視「高雄美術」存在的真實狀態。

　　公立美術館的典藏一向隱含著資源分配的問題，通常不傾向對特定風格或流派的偏愛，典藏範圍也兼容並蓄，較為寬鬆；但這並不意味著公立美術館的藝術品進藏漫無邊際，只是這樣的典藏方式，更能反映出典藏過程的社會性意涵及藝術進藏在特定時空條件下的策略設定。其實，高美館本身有其獨特的處境；在國內三座公立美術館中「高美館」成立最晚，其所具備的條件與資源相對弱勢，因此，在典藏品的建構與經營上，必須有不同的作為。謝佩霓館長談到這個問題時，說道：

> 面對目前的藏品，必須努力釐清並建立起所謂『南方體系』，以便更完整的呈現出友館仍然缺少的關懷，以及在台灣美術史中較隱微的脈絡系統……。

甚至提出「替代性」的主張，即典藏的「在地性」（local context）

策略，擺脫政治性的思考與斷代方式，也不勉強進行通史式的典藏。
2012年剛修建完成的「高雄美術大事紀（1899-2012）」，即是建
構「南方觀點」的前置作業，企圖書寫出不一樣的台灣美術史。謝館
長並提出蒐藏「未來的過去」的主張，即「肯定南方藝術自一九八〇
年代起與北部等量齊觀的事實，著重於完整納入迄今的作品，以期
作為未來回顧美術史時，每一個階段性的歷史定位，均不乏物證與
見證。」[68]

　　本文以「高雄美術」作為陳述的焦點，但也擴及「南方體系」，
而以創作年代的時間軸作為敘述脈絡；但因顧及論述的進行，也會逸
出時間軸，希望透過錯綜的網絡，作出較完整的典藏閱讀。

二、「南國」高雄

燠溽南國

　　1871年約翰‧湯姆生（John Thomson, 1837-1921）的攝影機拍下
了打狗港的面貌，這是高雄第一次在圖像上顯影。根據記載，湯姆生
在打狗停留的期間拍了五張照片，分別記錄哨船頭、旗后街、打狗海
岸、沿岸漁民等。「約翰‧湯姆生的名字與台灣影像歷史深深的烙印
在一起，在他的鏡頭下，打狗港海天闊遠的東方詩意，展現獨特的
影像美學。」[69]

　　石川欽一郎創作於1926年的〈鄉村人物風景〉，應屬高美館西洋
媒材典藏品中創作年代最早的一幅。石川於1924～1932年間第二度來
台，這八年時間，石川足跡遍及全台，致力於美術教育，同時也是催
生1927年「台展」的重要推手，對台灣近代美術的發展貢獻卓著；
〈鄉村人物風景〉為這段期間所畫，描繪早期樸素輕快的台灣鄉間風
光，雖然描繪的景點不明，但屬於那個年代的「容顏」也呼之欲出。

　　此外，一九三〇年代曾有一批有關高雄風光的作品，被當時
的「高雄市役所」印成明信片，廣為流傳；其中有石川欽一郎的〈台

灣八景——壽山〉、石川寅治的〈高雄港〉以及小澤秋成畫於1933年的多幅高雄風光，為高雄留下珍貴的歷史圖像，也是最早出現在畫作上的「高雄容顏」。[70]椰影、波光、豔陽，這些畫作都洋溢著濃濃的「南國情調」，即所謂的「南國色彩」。

　　一九二〇年代以來，「地域色彩」的概念成為台灣美術中的核心理念。基本上「地域色彩」以地處亞熱帶的台灣特有景物為主要著眼點，包含台灣的自然景色與動、植物，街景，也包括了風俗民情、宗教節慶以及原住民的習俗與生活等。對於風景中的「南國色彩」，石川欽一郎在〈台灣地區的風景鑑賞〉一文中提到：

> ……自然的色彩飽滿，山峰線條強而有力……與京都一帶的山脈比較，京都的優雅，這裡則可以說粗獷……因為台灣的色彩較濃豔，在天空光線烘托下，山形表現強有力，輪廓線條飽滿蒼勁……自然的色彩既美，而且光線充足更能夠發揮其美麗的色質……物體的形狀與色調都洋溢著強烈的特質，這就是南方的自然特色。（《風景心境》p.34）

> ……類此鮮豔和變化的趣味，從台灣北部逐漸向南移時便益發明顯。到嘉義以南，落日餘暉，天地具沉醉在彩霞中……（《風景心境》p.33）

　　以「南國色彩」指稱台灣的風土景物，位在南方的高雄顯然更具代表性。在《高雄老明信片》中，幾位日本畫家的高雄風光畫作，處處可以看到椰影、綠蔭、豔陽、海灣以及飄散在空氣中的熱氣與溼氣，這種特有的視覺、觸覺與嗅覺印象，正是高雄風土給人最直接的感受。〈鄉村人物風景〉雖然只是小幅水彩作品（23.8×33cm），但充分顯現了「南國風情」，具體表現出當年美術家所竭力追求「南國

色彩」理念，是那個年代台灣美術的美學標的。

　　陳澄波的〈裸女坐姿——冥想〉與石川的〈鄉村人物風景〉創作於同一年（1926）；當時陳澄波仍在東京美術學校就讀，這一年，他也以〈嘉義郊外〉一作入選帝展，成為繼黃土水之後，臺灣人入選帝展的第二人，也是以油畫入選的第一人。石川氏在1907～1915第一次來台，陳澄波於1913年進入臺北國語學校公學師範部，受石川欽一郎指導，開啟一生的藝術之路。這兩幅作品是高美館典藏品中創作年代最早的作品，而這兩位台灣新美術的重要開路者，似乎仍延續著百年前的師生情誼，在冥冥之中為高美館的典藏共同譜寫序曲。

高雄美術的第一頁

　　張啟華的〈旗后福聚樓〉創作於1931年，是張啟華先生留世最早作品，是他就讀東京日本美術學校時暑假返鄉所作，並獲該校美展首獎，亦曾入選第七屆台展。

> 『福聚樓』為高雄酒家濫觴。畫中昏黃的午後，閒散的路人悠遊於街道，『福聚樓』門前數人或蹲或立，狀似閒暇。街道近灣處，數人駐足圍觀一畫家寫生，依張啟華生前所述，此人乃為廖繼春先生。[71]

　　〈旗后福聚樓〉作畫地點為現在旗津渡船頭邊，背西面東取景，兼顧商街及海港；港內的帆船與街上的「福聚樓」均為時代留下歷史見證，具現昔日高雄風光與旗津榮景，是台籍畫家筆下最早的高雄圖像。張啟華1910年出生於台南廳打狗支廳前鎮莊，十八歲負笈日本就讀東京日本美術學校。在學中每遇寒暑假必返鄉至各地寫生，1932年，張啟華畢業返鄉，為了紀念與林瓊霞女士的結婚，旋即於「高雄婦人會館」（今為紅十字會育幼中心）舉辦首次個展。這是在高雄首

次的畫家個展。〈旗后福聚樓〉的南國風情依稀可感，熾熱的空氣、雲象與海風、午後的熱帶海港風情展露無遺；本作堪稱是「高雄美術的第一頁」，1999年由家屬捐贈進藏。

宋世雄的〈雜遝〉創作於1955年，景點為現今捷運鹽埕埔站出口（五福四路與大勇路口），是高雄當時的最高建築，俗稱「五層樓」。

> 這幅作品鮮活地描繪了民國四十年代台灣邁入都市化的情景；新式百貨洋樓是商區中心點，舊房舍雜錯其間，加上老式木質電線桿，擾亂了上空的視野，而路面上的三輪車、腳踏車、汽車各自運行……。

此作讓我們可以一窺五十年前的高雄容貌。

陳澄波〈阿里山遙望玉山〉創作於1935年，2011年由家屬捐贈進藏。陳澄波1933年由上海返台定居至1947年遇難的十四年間，是他創作的黃金時期；這段期間他的足跡遍及全台，南至墾丁、北至淡水、也多次登上阿里山，以畫筆表達他對故鄉的熱情。〈阿里山遙望玉山〉畫出了植物繁茂、青翠欲滴的台灣風光以及充滿水氣與溫度的「南國」空氣；與旅居上海時期的抒情詩意不同，畫風率真濃烈。台展評審委員藤島武二對他的作品曾有如下的評論：

> …在故鄉所作的畫，能精確的掌握自然。即使日本人（內地人）旅行時寫生所作的畫也往往無法貼切的配合畫家的心情。台灣人（本島人）所畫的作品往往在某些地方有些囉嗦，但能表現色彩強烈的台灣特色……[72]

〈阿里山遙望玉山〉陳澄波已將「南國」風土提升為「燠溽」的美學感受。筆者曾在另文中提到：

……色彩總是飽含了水氣和溫度，空氣中彌漫著濃濃的黏膩感與灼熱感；熱帶植物不像寒帶樹木有挺拔高聳的風姿，而是一身茂密的濃蔭；空氣中飄蕩的不是北國的清冷感，而是飽含熱度的暑氣……直接的把肌膚的感受訴諸於畫布……陳澄波把我們生活中最不假思索的細微感受給形象化了。我們的身體和我們的土地在同一個頻率中，北回歸線上的台灣有自己的溫度與溼度，陳澄波以肉身體驗，而以『燠溽』向我們開顯。[73]

〈阿里山遙望玉山〉不只從地標上突顯了台灣的意義，在地理上擴張了南方區位，也詮釋了美學上的「南國色彩」，並在造形上深化了「高雄容顏」的意涵。

另一件阿里山作品是相隔四十年之後，由楊造化1972年所畫的〈阿里山麓〉，據稱是畫家親自扛著畫布上阿里山所畫。線條重疊、反覆加彩，展現大自然的神妙，但空氣中也含水氣，呈現濕溽、黏膩的質地，南國氣息不言可喻。楊造化1916年出生於屏東，1946年返台後，1946～1972年間任教於高屏地區（曾任教高市立七中、旗山中學、大樹國中），1972年移居日本。他在創作路上是一個孤獨的行者，視繪畫為終生志業，總是獨自背著畫具到處寫生。高美館入藏畫作七件，其中年代最早的是1955年的〈迪化街〉及〈古屋〉。

黃土水的〈水牛群像〉則以另一種方式詮釋「南國」的意涵；該作創作於1930年，是藝術家生平最後的力作。〈水牛群像〉中，牧童以小手撫觸犢子，牛與人之間的情感流露無遺；牛群及牧童們在蕉園下的瞬間一瞥，是早年台灣農村的樸實生活的真實寫照。綠竹、蘭草、野花野草，水氣充沛、微風吹拂，呈現閒散的牧歌式情調，是典型的「南國」田園景致。黃土水卅六年短暫的一生，卻被稱為「台灣美術第一人」：第一位東京美術學校的台籍生，第一位入選帝展的台

灣人；他曾五度入選帝展，而他在雕塑上的成就，在台灣美術史上豎立了屹立不搖的典範。〈水牛群像〉是他的嘔心瀝血之作，還未及公開就棄刀病故；六年後〈水牛群像〉的石膏模，由遺孀攜帶返台呈贈台北公會堂。高美館所典藏的〈水牛群像〉是「文建會」以此石膏模所翻製。

黃土水另一作品〈釋迦出山〉創作於1927年，由台北龍山寺董事會委託製作。黃土水並未依照台灣傳統佛像類型製作，而是以男性模特兒為寫實的樣本，雕出釋迦歷經苦修後，呈現出堅毅卓絕精神面貌，超脫了一般認識的佛像典型。原作為上等櫻木所雕，1945年太平洋戰爭末期，因轟炸被焚毀。而黃土水雕像前所塑製的石膏模，則為魏火曜（台大醫學院院長）所保有。[74] 高美館所藏仍依此一石膏模翻製而來。〈水牛群像〉與〈釋迦出山〉均屬黃土水少數傳世的重要作品，不僅藝術性高與在台灣美術史上有重要地位。

1997年，張啟華家屬將131件傳世作品捐贈高美館，為「高雄美術」及「南國色彩」勾勒出充足而明晰的容顏。張啟華住家在鹽埕區瀨南街，天天可以從陽台凝視鄰近的壽山，因而與壽山結下「相看兩不厭」之深厚情誼。壽山之於高雄猶如阿里山之於台灣，在高雄人眼中，壽山是高雄最具體的形貌。張啟華的壽山景色，都可以看到兀立在畫面中央的壽山形影。在八〇年代以前，張啟華與壽山相互凝視，整個鹽埕區的街市都在腳下，鹽埕市街理所當然成為「壽山」前景；而住家的欄杆、窗戶則將壽山涵納進來，成為生活經驗中最熟眼的景緻。他的公子張柏壽說：「父親每天清晨經常早起作畫，且所畫、所觀察即為壽山，在我準備聯考時，早上起來讀書，他即已在畫畫了。」[75] 壽山可以視為張啟華的「聖山」，他美學的標的，猶如聖維多山（Mont Sainte-Victoire）之於塞尚（Paul Cézanne, 1839-1906）。壽山也在他的藝術追尋中逐漸凝鍊，山形趨於單純，形貌益顯清晰，在「高雄美術」中身影壯碩。

張啟華大量作品的進藏,「高雄美術」的容貌乍現,也把整個南台灣納入了它的視域範圍;〈文廟一角〉、〈海邊(貓鼻頭)〉、〈帆船石〉、〈青蛙石〉、〈東港風景〉、〈海邊風景(知本)〉、〈旗山小鎮〉、〈甲仙六命山〉、〈山(嘉義塔山)〉………等具地誌意味的南台灣景致都納入了高美館的典藏庫中。

三、「海派」高雄

高雄號稱海洋首都,海洋性格濃厚,海洋引領高雄發展出獨特的人文景觀。山影與藍天的輝映,構成了海洋的靜態之美;海浪撞擊岸礁的浪花或海風吹動下的狂濤巨浪則構成了海洋的動態之美。海洋常常被拿來做為論述「崇高」之美學概念的重要例子。康德(Immanuel Kant, 1724-1804)在論述崇高美學範疇時,常拿海洋作為例證,認為海洋表現為體積的無限廣大,並由無限而產生了無形式、無規律、無限制;人類則在自衛和征服的實踐中,顯現出崇高的精神向度。

台語「海派」一詞,常被用在指稱日常生活中行為不拘小節的豪邁行徑;「海派」轉用到美術上,便帶有「閩習」的意味。「閩習」意指筆墨飛揚、肆無忌憚、狂塗橫抹,頃刻之間完成大體形象,意趣傾洩無遺,一點也不含蓄。「閩習」一詞亦有負面評價之意。清代流寓人士與部分台籍畫家作品中,具有粗獷、狂野的地域特質與主題選材,後人因習前人畫風,加以變化創造,形成自己的風貌,更加率性跋扈,霸氣十足,即所謂的「閩習風格」。「閩習」以狂放雄渾的筆觸為特徵,有別於精緻、典雅的文人畫傳統。[76] 高雄「海派」的審美傾向,雖然難以和「閩習」的傳統臍帶切割,但狂放不羈的生命性格,無疑也是來自海洋的薰陶。

「海派」的高雄,不僅呈現在高雄人為人處世的態度上,即所謂的「海派作風」,也以極高的質量表現在美術創作上;大多數以風景為主題的高雄畫家,幾乎都有許多海洋相關題材的創作。高美館的典

藏品中，揮灑奔放的「海派」氣味濃厚，在海洋題材的表現上也極為傑出。十九世紀的英國畫家泰納（Joseph Mallord William Turner, 1775-1851）在其著名的〈暴風雨〉一作中，畫出凶險萬狀的惡海，海洋展現了詭譎莫測的一面；但「海派」高雄，有其特殊的審美品味。高雄畫家眼中的海洋，是海島子民的生活視野，人們與之悲喜共存，在畫家揮灑的彩筆下，海域總是流洩著濃濃的人味。

1997年林天瑞捐贈三百一十七件作品。本次捐贈以寫生的淡彩手稿為主；此外，高美館也典藏了他多件油畫及水彩作品。林天瑞出生於漁村茄定，2003年高美館以「海海人生」舉辦「林天瑞紀念展」，展出以海景為主的作品，藉以呈現其豁達的人生觀及對海景的喜愛。〈哨船頭〉、〈南海〉、〈西子灣〉、〈海〉等海洋作品，海水湛藍、晴空萬里，白色波濤洋溢熱情。林天瑞的海洋，是他「海海人生」的隱喻，豪邁壯闊、生命力道充沛。

最專注於海洋主題的高雄畫家當屬陳瑞福；〈高港燈塔〉、〈魚市〉、〈鼓山漁港〉、〈入港〉、〈整裝〉、〈進港〉等作品表現漁人真實的生活內涵。陳瑞福出生小琉球，生活記憶讓他對海洋題材情有獨鍾，作品充滿南台灣漁村味，尤其對「討海人」特別關注。陳瑞福的海洋，人味的港灣、歸航的漁船、熱絡的魚市場……，繁忙、喜樂；「快樂出帆」的歌聲傳唱不歇。

羅清雲的海洋畫作也獨樹一幟，特有的抒情調性，最富浪漫的詩意特質；其入藏的海洋畫作有〈寂靜的海邊〉（1971）、〈寂靜的海邊〉（1971）、〈前鎮港〉（1980）、〈旗津〉（1984）、〈拆船場〉（1986）等五件，均屬水彩作品。羅清雲水彩畫風瀟灑流暢，水分暈染、波濤盪漾，其灰藍色主調以音樂般的律動感把高雄海洋渲染進一片淡淡的愁緒中，也表現出水天映照的細緻質感，帶有微淡的憂鬱。這是畫家對高雄海港的人文省思。

劉清榮的〈船〉創作於1973年，畫家以一貫的揮灑筆觸表現海浪

起伏波動的韻律感,也很巧妙地描繪出港都充滿陽光的天空,表現出熱帶海洋的獨特味道。王國禎的〈高雄港(2)〉選擇港區的制高點描繪高雄風光,表現開闊的港都之美,色質鮮明渾厚,水域明朗燦爛。此外,在高美館的典藏品中,海洋相關題材的創作者尚包括:鄭獲義、張金發、林勝雄、顏雍宗、陳文龍、何文杞、莊世和、李洸洋、劉俊禎、詹浮雲、林弘行、蕭英物、許參陸、顏逢郎、吳光禹、呂錦堂、李真璋等,幾乎涵蓋了高雄所有以寫生作為主要創作方式的畫家。海洋的環境因素對高雄畫家創作的影響既深且廣。

高雄畫家畫海洋,固然得環境之便,但從更高的視角來看,「海派高雄」的意涵其實已逾越海洋題材的範疇,內化為一種風格取向,而表現為豪邁的彩筆與意緒。高雄美術中的「海味」性格,並未走向哲學般「崇高」的美學範疇,而是趨向親和、粗豪的「討海人」實質生活態度。美術評論中,似乎很少會用「高雅」、「優美」、「品味」等辭彙詮釋高雄藝術家的作品,而且通常是其反義,雖不至於到「懲擱有力」的地步,但「粗獷」、「奔放」、「率直」則可能是貼切的「海派」特質。「海派」特質甚至遠遠超溢海洋題材的範圍,轉換為海洋美學的詩意內涵,擴散到高雄藝術家的各種類型的創作中。這種「海派」特質,是高美館典藏品中最普遍流洩的質感。

四、定著於高雄

城市是一個開放、流動的地方,多少人、事與物都在城市裡彼此會遇、共存。來來往往、熙熙攘攘的人群,不斷往城市移動,對城市的印象既陌生又熟悉,重覆著打包、拆封、裝箱、整理,流動已是城市中必然的現象。城市,就是游離、開放、流動、人群相互連結的所在。高雄美術仍然具有流動/定著的本質。

舊稱「打狗」的高雄,1864年才正式開港,在二十世紀裡,從不到五萬的人口數擴增為超過一百五十萬人口的大都市,在台灣的大都

會中屬人口成長最快速的都市。高雄人口的移民特性明顯。在早期高雄住民的口中，大部分人都自認為是「出外人」或「嘆吃人」，亦即到這裡找工作討生活的人。一九四〇年代末以來，高雄都會蓬勃發展，吸引來自各地的「出外人」或「嘆吃人」落腳，人群流動頻繁。

城市移民飄落在一個陌生的地域，倉促地紮根，「漂泊的出外人」多少有著候鳥般的特性，「同在異鄉為異客」，漂泊的心情反而形成了「開放和包容」的獨特人文景觀。包容令移入的人口可以安居樂業，英雄不必問來路，而高雄在地並沒有形成核心的主流文化，也讓各路人馬可以有自由發展的空間。

高雄曾被譏為文化沙漠，其實也意味著高雄在文化上是一片沒有劃線的曠野，沒有盤根錯節的傳統糾葛，自然也是一片海闊天空的天地，可以任人翱翔。這種移民城市的人文特色，正是孕育高雄文化的溫床，發展獨特的高雄美術的契機。在美術發展上，有不少美術移民在高雄落地生根，構成璀璨的高雄景觀。早期移民主要來自澎湖、台南兩地，即所謂的「澎湖幫」、「台南幫」。一九六〇年代之前的美術移民，來自澎湖的有劉清榮、黃清埕、鄭獲義等；來自台南的有劉啟祥（1948）、羅清雲（1953）等；其他有詹浮雲來自嘉義（1958）、陳瑞福來自屏東（1954）、林天瑞來自茄萣（1956）……。

劉啟祥、羅清雲

〈法蘭西女子〉創作於1933年，是劉啟祥少數的旅法時期作品之一，此作進藏高美館，對高雄美術發展歷程而言，具有象徵性意義。〈虹〉創作於1951年，是劉啟祥移居高雄初期的少數作品之一。1948年，劉啟祥在畫友張啟華的建議下，由故鄉台南柳營遷居高雄市三民區，也開啟高雄美術史新的一頁。

劉啟祥創設美術團體帶動美術風氣，讓往後幾十年的高雄美術，幾乎就是他們的活動紀錄；團體成員幾乎涵蓋了那個年代的大部份高

雄畫家。除了劉啟祥、張啟華兩人外,作品入藏高美館的也包括劉清榮、鄭獲義、劉欽麟、林有涔、林天瑞、宋世雄、張金發、陳瑞福、李洸洋、林勝雄、周龍炎等;其中宋世雄、張金發、周龍炎等三人為高雄在地人,其餘均屬移民。

　　羅清雲入藏高美館的作品有五十八件,包括油畫、水彩及素描。創作年代最早的為1961年的〈中山北路〉(水彩),創作於師大美術系就讀期間;最晚的是1993年的〈恆河岸〉、〈牡丹嫁女〉、〈針線情〉(油畫),屬生命晚期作品。羅清雲1934年生於台南學甲,幼時隨家人遷至高雄。1962年師大畢業後到高雄中學任教,從此常駐高雄。羅清雲為人和善,但從不妥協;獨來獨往,但他在美術界朋友、學生無數。他的畫風獨樹一格,不屬於任何派別,是「高雄美術」中一株最為瑰麗的花朵。高美館典藏的都屬羅氏的精華之作;包括早期的台灣鄉間景色、民俗活動,〈中山北路〉、〈如好一個秋〉、〈田園〉;也有探索性的作品如〈占鰲〉、〈戰神〉;以及經典的印度、尼泊爾作品,如〈浴〉、〈恆河岸〉等。

劉清榮、黃清埕、鄭獲義

　　在黃玉珊執導的電影《南方紀事之浮世光影》中,有一個橋段描述劉清榮由日返回澎湖老家,受託造訪黃家,閒談中無意間透露黃清埕在東京美術學校就讀一事,黃父震怒而斷絕其學費。黃清埕到東京讀書,目標原為學醫。這一幕,敘述了劉清榮與黃清埕兩人之間的情誼,以及黃清埕對藝術追求的狂熱態度。黃玉珊為黃清埕的姪女,《南》片是以黃清埕的生平故事改編而成。

　　〈頭像〉創作年代約為1940年;是黃清埕少數傳世作品之一,此作為作者留日時所作,對象不明,但風格上卻極具代表性;另一件作品〈人物塑像〉(1938-39),為日據時期的屏東名人鍾紅樟之塑像。黃清埕1912年生於澎湖西嶼,在澎湖就讀小學時,值劉清榮亦在該校任

教，曾受其鼓勵、指導；1933年赴東京就讀中學，適劉清榮亦到東京，師生異地重逢，遂成知己。1936年瞞著父親考入東京美術學校雕塑科。1943年返台時，因所乘之高千穗丸輪遭美軍炸沉罹難，年三十一歲。

劉清榮入藏作品計一百二十八件，包括人物、風景與素描。他的作品多未標記年代，標記者僅三件，分別為1973年的〈大崗山〉、〈風景-2〉及1974年的〈風景-1〉。劉清榮祖籍澎湖，1938年日本學成後即到高雄任教，光復後先後接掌高雄市第十一國民小學（今前金國小）及高雄市立女中（今之新興高中）直至五十四年退休。黃清埕在高雄停留的時間不長；黃、劉的師生情誼建立在澎湖、東京兩地，並無緣在高雄相逢，要直到黃清埕過世的七十年後，在高美館的典藏庫中，這兩位澎湖移民才以另一種形式會面，為高雄美術繼續譜寫故事。

鄭獲義畫風自然、質樸，有九件作品入藏高美館，大多為有關高雄風光的作品，且皆屬晚期（九〇年代）之作；鄭獲義1902年生於澎湖白沙，就讀台北國語學校，師事石川欽一郎。1922年自台北師範學校畢業後即任教職，至1940年；此期間，往來於澎湖、鳳山、高雄三地。光復後受聘為三民國小校長，1994年籌設「福澤美術空間」。

邱潤銀、劉欽麟

〈憩〉創作於1939年，為邱潤銀在日本多摩帝國美術學校（多摩美術大學前身）就讀期間所畫，在高美館典藏品中，屬少數創作年代較早的裸體人物作品之一。邱潤銀1910年出生於高雄美濃，2010年過世，享年一百〇一歲，作品以人物畫為主，色彩奔放，筆觸厚實。邱氏曾當選高雄縣第一、二屆縣議員及多項地方職務。家屬念及邱氏一生奉獻給高雄，具有強烈的斯土情懷，且高美館對邱氏的藝術貢獻始終保持高度重視，故慷慨捐贈邱氏全數作品共六十九件，讓邱氏終生的藝術成就成為全民的文化資產。

劉欽麟十六件作品入藏。1915年生於高雄美濃,東京慈惠醫科大學畢業; 1949年在高雄創辦劉婦產科醫院。1972年受聘日本醫界,移居日本東京,仍創作不輟。居住高雄期間,熱心參與各項美術活動,先後在全省美展、台陽展、南部美展、高美展等多次獲獎。夫人游環亦有五件入藏。

五、「現代」高雄

高雄的「現代」意涵延伸自五〇年代末以來的現代美術運動,而與「南部展」風格作出區隔。一般認為高雄「現代」起步較晚,活動文獻也較匱乏,但高美館的典藏可以看出明晰的軌跡。

「現代」的萌芽

在高美館的典藏中,創作年代較早的「現代」作品,當屬莊世和創作於1952年的〈建設〉、1964年的〈愛之歌〉,以及劉生容的1962年的〈交響詩〉。

莊世和1923年生於台南州新豐郡(現台南市安南區),早年即到日本學畫,1946年受聘省立潮州高中美術教師,曾參與何鐵華的新藝術運動,對推動南部現代美術運動着力甚深。〈建設〉以接近立體派的手法描繪具宣告意味的「愛國」題材,在那個保守的年代中,他的「現代」畫風顯得極為凸出。

劉生容1928年出生於台南柳營,年少時曾隨叔父劉啟祥習畫。約在1949年間,他與柯錫杰一起志願加入孫立人將軍的「台灣軍士團」;之後他們從軍、逃兵、流浪、服刑罰勞役與服役,半個多世紀後,作品又在高美館相逢;他的另一件入藏作品〈甲骨文作品NO.20〉(1982),「現代」風格十分鮮明。

李朝進的〈繪畫 7102〉創作於1971年,屬「銅焊畫」,在高美館的典藏中,極為獨特耀眼。本作以銅片、銅絲、油彩及其他零件創作

完成；屬「複合媒材」，是那個年代的「前衛」作品，它開啟了另一種發展的可能。李朝進的此類「銅焊畫」作品曾代表台灣參加1969、1971年的巴西聖保羅雙年展，這也讓本作品更具標的性意義，象徵著高美館「現代」典藏的國際性視野。1968 李朝進與孫瑛、莊世和、曾培堯等十人成立「南部現代美術會」，這是高雄第一個推動「現代美術」運動的團體。目前高美館的典藏中，除前揭之莊世和外，「南部現代美術會」創會成員都有作品入藏。

1997 年高美館舉辦「美術館·我的家──捐贈與典藏」聯展，朱沈冬遺孀捐贈四十八件作品。朱沈冬1933年出生於江蘇省南通，1964年後長居高雄。他不只是位畫家，也是一位詩人，作品中散發出濃郁的詩氣，還帶著墨戲成份。他曾自述：「我的畫是由詩素裂出一種內在不定點的構成，不是專為技巧的功夫去鑄造成形的作品，而是從詩中感知一種擴大靈視所投擲的語言。」他透過藝術的抽象表現，建立現代人視覺世界新的自然觀。這批作品的創作年代都在1970年之後。

「現代」的新貌

高美館的「現代」典藏，創作於1990年之前的作品數量不多，大部分都是九〇年代之後的創作。「現代」典藏也是高美館九〇年代的典藏重心。典藏作品的類型向「現代」位移，反映出創作主流的轉變，而1987年的解嚴應一是個重要的分水嶺。政治上的開放，讓藝術家也一掃欲語還休的創作態度，在議題或手法上都變得毫無忌憚。年輕一輩藝術關切的焦點無所不在，而在作品中有著普遍的「現代」取向，同時也滲入了「高雄」特有的濃重氣味。在九〇年代裡，高雄的「現代」藝術家使出渾身解數，或從廢棄物中檢視當代文明中物質的盛衰興替，或以俗艷的形色映現當下社會中通俗文化的無邊媚惑，或用片段的記憶貫穿起一種流漾在常民中似假還真的模糊傳說；或以數位影像作為主要媒材，以嘲諷、戲謔、顛覆的後現代手法，表現對生態

環境的關切、人性的質疑、慾望的窺探,改變了高雄的美術生態。

高美館曾於2001、2002分別策劃了「美術高雄2001——後解嚴時代的高雄藝術」及「美術高雄2002——游牧‧流變‧擴張」兩項年度大展,兩個展覽正好可以作為九〇年代「現代」典藏的觀察焦點。

「後解嚴時代的高雄藝術」標舉「新時代、新社會的藝術光華」[77]。筆者亦在展覽專文中提到:

> 解嚴後高雄藝術更為開放,而且顯現為更多面的在地關懷與社會介入,議題趨於多元。當本土意識經過一段時間的辯證與反芻之後,逐漸沉澱為創作內涵,藝術思維與當下思潮融合,視野更為開闊。[78]

陳瑞文在「游牧‧流變‧擴張」策展文中,提到這次策展的目的為「探討這個新興風潮之創作模式和思想根源,以及他對高雄藝術發展的意義。」;館長蕭宗煌館長指出:

> 以『游牧‧流變‧擴張』作為策展主題,正可以概述自九〇年代至今這股新興藝術的藝術性。本次展覽更著重於描述與詮釋高雄地區藝術的現狀,試圖以一種較為浮動的概念,探索與捕捉在當代藝術生態中,各種概念萌芽滋長的可能性。相異於解嚴前後藝術家所熱衷探討的本土議題,在本展覽中透過日常物件或科技媒材為觸媒,模擬某種個人情境、經驗或故事,作品外貌趨向模糊與不確定性,使用媒材世俗化、非概念化,更凸顯了藝術擬造與崇尚的無限自由……[79]

「後解嚴時代的高雄藝術」,參展者幾乎涵蓋了高雄青壯輩的「現代」藝術家;他們以「資訊社會」的新視角轉換了高雄的「現代」意

涵。「游牧·流變·擴張」的參展者更為年輕,有清晰的「數位取向」,高雄的「現代」意涵繼續擴延,「現代」等同「當代」。高雄九〇年代的「現代」典藏作品,藝術家都幾乎出自上述兩項展覽的參展者中。

作為一個外地觀察者,黃海鳴有精闢的解析:

> ……從文化藝術的角度,高雄的聲音不光要被聽見,還要發出連台北都無法提供的聲音。作為一個外地觀察者,至少可以聽到兩種相互對話的聲音:一種比較強調沈澱在社會底層與工業、與藍領階級與庶民生活有關的地域性聲音,這裡面多少包含悲情、不平。另一種則是強調進入全球化資本主義商業都會狀態後特有的興奮與期待:追求進步、繁榮、多元、開放,擁抱世界、並與世界同步地變動,這兩種力量的辯證以及融合的關係,正在高雄當代藝壇上轟轟烈烈地展開。[80]

在「高雄腔調」中,最具「土性」的「黑畫」/「黑手」論述,正是此一階段「高雄」風格的最佳詮釋。

「現代」的未來

1997年,原來的「高雄市美術展覽會」開始轉型,至2008年正式定名為「高雄獎」,而成為國內重要美術獎項之一;而自1997年起,高美館即開始典藏得獎者的作品。筆者曾在2008年的觀察報告中提到:

> 高雄獎的視角或許永遠都在流動,只有創作能量的尋求和擴張,才是不變的目標。那個屬於沉重的年代已經過去,而且永不回頭,一個輕盈的年代已然來臨……。[81]

　　高千惠在2009年的高雄獎觀察報告中，提出當年得獎者的「五種向度」：影像本身即是主體、世界是又熱又扁平、手工質感的小宇宙、直觀和原生的塗像、低科技的演出狀態。她認為：

> 較多的年輕創作者在自述中提到社會性、議題性的介入。事實上，從述及戰爭和政治議題的作品理念上閱讀，藝術家多從『表演狀態』、遊戲等虛擬角度出發，顯示出新世代一種新的歷史製造觀。透過圖像世界，他們可以製造出史詩獲利是見證般的大時代幻像，此種虛幻的歷史感，亦呈現出新世代的文化流轉狀態。[82]

　　「高雄獎」是屬於未來的，得獎作品的入藏，讓高雄的「現代」向後繼續延伸。

六、定著的彗星

　　高美館進藏者的作品除了長居高雄者外，更含括了國內所有重要的藝術家。許多未定居高雄，卻經常在高雄走踏，或曾在高美館舉辦盛大的展出，並有大批作品捐贈者；他們都曾為高雄美術增添亮麗的一筆，為高雄美術著墨，猶如閃亮在高雄的彗星，都已實質成為高雄美術星空的一部份，又怎能讓他們在美術發展上缺席。繁星眾多，實難以一一列舉，僅就其曾在高美館有重要展覽者加以陳述。包括：陳庭詩、何明績、馬白水、林壽宇、蕭勤等。

陳庭詩

　　〈鍊〉創作於1978年，在陳庭詩標示年代的鐵雕作品中，創作時間最早。陳庭詩1916年生，福建長樂人，為五月畫會會員，以版畫創作享譽藝壇，兼作水墨畫、壓克力畫及鐵雕。2005年高美館舉辦「天

問：陳庭詩藝術創作紀念展」，距離藝術家辭世三年。他有十五件作品入藏，其中五件鐵雕。[83] 鐵雕可以說是他獻給高雄最佳的禮物，讓向來粗氣的工業現場，滲入了細膩典雅的文人味。

> 陳庭詩的鐵雕藝術作品的材料來自於高雄拆船廠的廢棄金屬零件，切割拆卸的金屬板、圓圓的輪軸等，就著現有的型態予以拼接、組合，在藝術家的慧眼與巧思之下，賦予作品不同凡響的生命。[84]

七〇年代末以來，陳庭詩就經常在高雄走動；他不說話，眼神發亮，詩人的步伐，哲人的身形，比高雄人早一步踩入「鐵仔場」，也早一步發現高雄風味的鐵雕；它讓鐵銹味轉換為濃濃詩味，這類作品的進藏，對高雄而言，別具意義。

何明績

〈麗人行〉創作於一九七〇年代，是何明績大型雕刻組件，由五件單獨的人物組成。構想源自杜甫〈麗人行〉詩句：「三月三日天氣新，長安水邊多麗人，態濃意遠淑且真，肌理細膩骨肉勻，繡羅衣裳照暮春……」。人物造型呈現出典型的唐朝仕女盈泰豐腴的身姿，服裝寬鬆飄逸，衣裙的弧線襯托出充滿韻致的身材，經由石膏白色的質感表現得更顯柔順。[85]

何明績1921年生於江蘇江寧，為戰後來台的第一代雕塑家；1980年獲第五屆國家文藝獎章。創作上強調「以形傳神」，崇尚寫意與寫實的融合；他鍾情於古代歷史人物造像，人物的肢體自制內斂。高美館於2005年舉辦「匠心靈手：何明績回顧展」，並接受其獨生女何天慈捐贈珍貴遺作二十七件，和之前購藏的〈琵琶行〉，共二十八件作品入藏；何氏畢生力作盡在高美館中。

馬白水

「彩墨行旅：馬白水作品捐贈展」2009年12月在高美館盛大展出，並捐贈四十二件作品，和之前購藏的共四十五件。最早的作品是創作於1947年大陸時期的〈長安文廟〉（水彩），最晚的作品是1994年的〈春江水暖〉（水墨、彩墨），涵蓋了他一生每個階段的重要作品。新店「碧潭」是馬白水的最愛，他一生不斷的畫這個主題，用各種不同的媒材與表現手法；「碧潭」可以說是馬氏一生藝術的演練場。高美館的典藏中，「碧潭」主題的作品共有四件：〈灰碧潭〉（水墨，1972）、〈碧潭〉（版畫，1973）、〈碧潭〉（壓克力，1976）、〈碧潭〉（水彩，1993），涵蓋了四種不同的媒材，是馬氏一生創作的縮影。

馬白水1909年生，遼寧人；1949年定居台灣，任教台灣師範大學，學生遍及台灣各地，對台灣水彩畫壇的影響極為深遠。晚期畫風更進一步推陳出新，發展成形象簡潔，色彩清新的寫意風格。他使用棉紙、宣紙、筆墨與水彩並用的「彩墨畫」創作，嘗試突破限制的「多合一」畫法，融合中外古今畫風於一爐。

林壽宇

〈數十年如一日〉創作於2009年，媒材為鋁材和畫布，堪稱是高美館最巨幅的典藏作品。2010年6月高美館舉辦「一即一切：林壽宇50年創作展」，林壽宇捐贈三件作品，此作為其中之一。

林壽宇1933年生於霧峰林家，1954年遠赴英國倫敦綜合工藝學校學習建築和藝術，1957年後以創作為業。1984年，他發表了「繪畫已死」的封筆宣言，終結在平面繪畫上進行的長期實驗，而後將思維擴張至三度空間的立體雕塑與裝置。1964年成為台灣第一位代表英國受邀參展德國卡塞爾文件大展（Kassel Documenta）的藝術家。林壽宇被認為是「極限主義」的重要代表畫家，他的藝術精煉簡潔、蘊含百觀，擺脫了傳統藝術中時間、空間、形體與色彩的限制，透過邏輯思

考重組了色調與線條，用最單純的樣貌闡述獨特的藝術精髓，縝密地設計與規劃其表現結構。[86]〈數十年如一日〉誕生在此一創作脈絡之下，屬於林氏的典型風格。

蕭勤

〈平衡〉，蕭勤1962年的創作，是高美館典藏的少數台灣「現代美術運動」時期的作品之一；此作反應作者的思維向度，也可以看出那個年代文化氛圍。

> 1958年起，以老、莊為本的道家思想與印度玄學，成為其精研的重心所在，蕭勤領略生命實為道家哲學——陰陽相生並存的狀態主宰，也開始其對生命和宇宙合諧與均衡的追求。……蕭勤以獨特的繪畫語彙，早已獲得西方藝壇的矚目和肯定，從事創作五十年來橫跨歐亞美洲等舉辦無數個展及聯展，其作品亦廣為包括紐約現代美術館、大都會博物館等國內外四十餘處公私立單位收藏。[87]

蕭勤1935年生，1952年入李仲生畫室學習。1956與同好創辦「東方畫會」，在台灣現代美術運動上，地位重要。高美館於2010年舉辦「大炁之境：蕭勤七五回顧展」，他捐贈了五十八件作品，包括陶瓷、版畫、壓克力畫等，〈平衡〉及其中之一。高美館典藏的蕭勤作品共五十八件，創作年代從1962至2008年，涵蓋他整個創作歷程，全部由藝術家親自捐贈。蕭氏作品的進藏，是高美館對單一畫家數量最大、最完整的「現代」典藏。

「高雄」自由開放的都市性格，原本就是各路人馬會聚的所在，藝術家留在高雄的足跡，在文化的意義上，不會只是雪泥鴻爪，而是一種文化的印記，將會幽遠深邃的影響高雄美術的發展，也豐富了高

雄美術內涵。

七、後記

　　近百年來，台灣的命運隨著世代的更替、政權的移轉、社會的變遷，每個年代都有它不同的樣貌與軌跡；而這些歷史的紋理，深深地寫入美術的冊頁中。高美館二十年來的典藏，收納的正是這些歷史紋理與文化的樣貌。二十年來，西洋媒材之典藏，包含了五百六十五位藝術家的一千六百七十七件作品，類繁量大，在閱讀上聚焦困難；而就創作者而言，每一件作品都與其創作生命相連，都是心血結晶，都應被嚴肅對待，下筆也愈感到遲疑。所幸高美館的「數位典藏」已建構起完整的資料檔案，提供撰述上參閱的便利，才使本文得以順利進行。

　　藝術典藏當然是文化累積；但，儲存條件良好的偌大典藏室裡，儲藏的可能只是「靜物」，仍需要搭配我們的用心閱讀，攪入我們的思想和判斷，才能發揮典藏品的生命力。相信典藏能對歷史作出承先啟後，閱讀典藏也真的能夠開創我們的心智。只是本文恐怕無法負荷這麼重大的使命。本文以「高雄美術」為主軸作為撰述的策略，並以之進行典藏的初步審視，擬出：「南國高雄」、「海派高雄」、「移民高雄」、「現代高雄」、「定著的彗星」等五大脈絡，進行典藏品的閱讀。作為論述方式，五條脈絡是去繁就簡的結果，但去繁之際也可能割捨了某些重要的骨肉，因之並無法完整呈現典藏品的真實意涵，它只能是提供一種閱讀「高雄美術」的視點而已。另一方面，作為一種論述策略，「高雄美術」也不想劃地自限，而是希望在呈現「高雄」面貌的同時，也能吸納並擴張「高雄」的內涵，這才是本文意旨所在。

（原文刊登於《高美館20年典藏》高雄市立美術館，2014）

註解：

66 參見蔡幸伶，〈從「白日會」探討高雄州之洋畫發展〉，藝術學STUDY OF THE ARTS，第廿七期（NO.27），2011.05，頁167。

67 參見高子衿、孫孟巧、林怡秀、曾暐婷／採訪‧整理，〈再現前輩藝術家——看公立美術館典藏思維〉，典藏今藝術234期，2012/4/9。

68 同注2。

69 參見 http://dava.ncl.edu.tw/voddata/web-truth/john/john-01-d1.htm，2013/2/18。

70 小澤秋成留存的資料包括〈高雄風景〉、〈岸壁之遠眺〉、〈高雄驛前〉、〈棧橋〉、〈高雄市濫觴之旗後〉、〈西子灣海水浴場〉、〈春之湊町〉、〈港內之夕暮〉、〈壽山之散步道〉、〈港口〉、〈哨船町〉、〈渡船場之花〉、〈埠頭之建物〉等十三幅。參見《高雄老明信片》，高雄市文化局，2004，頁181-193。

71 參見林佳禾〈作品解說〉，《捐贈研究展：美術行者─張啟華》，高雄市立美術館，1999，頁207。

72 參見顏娟英《台灣美術全集1 陳澄波》，藝術家出版社，1992，頁48。

73 參見陳水財〈「燠溽」與「呼愁」──2011，重讀陳澄波的台灣風景〉，《切切故鄉情──陳澄波紀念展》高雄市立美術館，2011，頁13。

74 當初提議委託黃土水創作〈釋迦出山〉者為魏火曜之父魏清德。

75 同註6

76 參見台灣大百科http://taiwanpedia.culture.tw/web/content?ID=2356，2013/2/20。

77 「新時代、新社會的藝術光華」為李俊賢之策展專文標題。參見《美術高雄2001──後解嚴時代的高雄藝術術》專輯，高雄市立美術館，2002，頁11。

78 陳水財〈從「藝術語彙」的轉變看後解嚴時代高雄美術的本土關懷〉，同上注，頁33-39。

79 蕭宗煌〈館長序〉，《美術高雄2002──游牧‧流變‧擴張》專輯，高雄市立美術館，2003，頁4。

80 引自鄭明全總編輯，《黑手打狗：南國勞工的生活‧工作‧藝術》，高雄市勞工局，民國92年，頁80-81。

81 陳水財〈輕盈的年代已然來臨〉，《2008高雄獎專輯》，高雄市立美術館，2008，頁24。

82 高千惠〈五向度與複思考〉，《2009高雄獎專輯》，高雄市立美術館，2009，頁12。

83 五件鐵雕為：〈鍊〉(1978)、〈作品312〉(不詳)、〈作品627〉(不詳)、〈輪之二〉(不詳)、〈迴聲〉(1990)。

84 參見李幸潔〈作品賞析〉，高雄市立美術館，數位典藏http://collection.kmfa.gov.tw/kmfa/search.asp，2013/2/20。

85 參見應廣勤〈作品賞析〉，同上註。

86 參見〈藝術家小傳〉，同上註。

87 同上註。

顫慄南方

現代「高雄調」

新的顫慄

「擁擠的城市！充滿夢幻的城市／大白天裡幽靈就拉扯著行人………」。這是波特萊爾（Charles Baudelaire, 1821-1867）描述19世紀巴黎的詩句，雨果（Victor Hugo, 1802-1885）稱之為「你賦予藝術的天空以人所未知的致命閃光，你創造了一道新的顫慄。」「新的顫慄」揭示了工業時代都市生活的精神面貌。一九六〇年代以來，高雄都市快速發展，人如蟻群般從四面八方聚集而來，都市快速膨脹，並往南方概念擴張。

工廠就在生活周邊，高雄都會成了工作現場，工業接觸直接而親密。一種蒙太奇式的視覺模式刺激著都市生活，南方的天空充滿夢想，但幽靈也如影隨形；喧囂、速度、激情與無所不在的汙染，隨著夢想不斷綿延。空間流離、時間斷裂，當下的快速更替、流動，曾經熟悉的經驗被疏離異化，構成了驚恐的現代性體驗。現代性體驗基本上是一種創傷性經驗，而身在工業現場的顫慄感受，似乎已內化為高雄的生命內涵，並轉化為南方的藝術景觀。

嘗試以顫慄作為精神向度，來概括南方的藝術容顏，本文從高美館的典藏作品中，鎖定創作年代在1961～2000年之間的西方媒材（排除雕塑類）為觀察對象，以時間序分三階段敘述：一、現代序幕：時代的音調（1961-）；二、闖入高雄：新語言召喚現實／真實（一九八

〇年代）；三、高雄的隱喻：憂鬱詩篇（一九九〇年代）。

一、現代序幕：時代的音調（1961～）

　　一九六〇年代之後，現代畫家才陸續在高雄出現，開始了現代美術的創作與活動。首先，羅清雲1962年師大美術系畢業後回到高雄，創作了首批現代作品；林加言1962年受到藝評家顧獻樑的鼓勵，開始投入現代創作；朱沉冬於1964年由北南來，落地高雄，藉著出版刊物、授課及辦活動，散佈現代文藝的空氣，1990年過世後，將大批畫作捐贈高美館；李朝進1968年定居高雄，同年成立高雄第一個現代美術團體──「南部現代美術會」，莊世和、曾培堯均為成員。此外，劉生容六〇年代初就與曾培堯、莊世和等共同舉辦展覽、推動抽象藝術，1962年在「臺灣新聞報畫廊」舉辦個展──高雄最早的現代畫展。[88]

　　羅清雲〈戰神〉實際的創作年代應該比著錄上的1970年更早。1962年他就有四件現代性創作──〈游〉、〈破〉、〈幕〉、〈象〉。羅清雲求學期間（1958-1962），正逢台灣「現代美術運動」興起，曾親炙這股熱潮的震撼，而對「現代藝術」一直懷有懸念。他在沉迷於印度、尼泊爾題材之前，「現代」創作不曾間斷。羅清雲可以說是把「現代藝術」帶進高雄的第一人。〈戰神〉是一個滿佈傷痕的人，形象來自民間故事，其非現實的浪漫氛圍，兼具「東方」與「民俗」氣息。〈魚〉與〈南山之夢〉有時色調凝重，有時如水墨滲流，經由「筆墨」堆砌、暈染而擴散出不定形跡痕，抽象而沉鬱。朱沉冬以詩人兼現代畫家，他的藝術語言基本是詩性的、抽象的，藝術中流露出神祕的東方韻味。1968年李朝進帶著〈遲降的太陽〉來到高雄，一手將「南方」推入「戰慄」之中。〈遲降的太陽〉、〈繪畫7102〉均為「銅焊畫」，李朝進1969年曾以兩件銅焊作品參展巴西聖保羅第十屆國際雙年展。「銅焊畫」打破傳統媒材的概念，以金屬作畫布，銲槍當畫筆，

開展出嶄新的藝術語言;沒有體溫,只有金屬的灼熱,散發著苦悶焦慮的氣質,形象化了那個「失落」年代的精神容貌。劉生容〈交響詩〉、〈甲骨文作品NO.2〉以抽象語彙譜寫生命樂章,而金紙焚燒後的火焰痕跡及玉璧意象的圓,都帶著神祕氣息,顯然來自東方文化的靈感。

〈靜和醫院的人〉是林加言承包「靜和醫院」(精神病院)油漆工程時所見所感的記錄,死亡陰影籠罩,可以說是高雄第一幅「現代表現性」的作品;〈苦程〉亦帶著相同調性。林加言的畫風獨特,以畫筆直接面對現實,冷冷地透視世間情狀,而其所揭露的真實竟是現代人普遍存在的空虛、孤獨、焦慮、自我陌生和自我疏離等現代病徵。〈震顫Life-623〉是曾培堯「生命」主題的創作之一;「生命」主題在於追求自我的靈視世界及顫動的生命原初,造形混沌、曖昧,揭顯的是充滿糾結的現代人的生命境況。〈愛之歌〉以抽象的手法,將男女間的愛情簡化為象徵性的「心形」,以現代造型語言,歌詠生命的喜悅與真諦;莊世和早年在日本求學時期,即專注於現代藝術理論與創作的研究,本作可以窺見他的「現代」理念。

一九六〇年代的「現代美術運動」基本上是抽象取向的,而創作思維一直圍繞著「東方/西方」、「傳統/現代」的論題,而這也成了那個年代的藝術調性;羅清雲、朱沉冬及劉生容的藝術都與東西糾葛的文化氛圍不可分割。另一方面,一九六〇年代的台灣同時也瀰漫著存在主義思潮,那一代的知識青年被稱為「失落的一代」或「虛無的一代」,在苦悶中渴求內心的解放,心神焦慮。從現實中疏離,生命虛無,人在卑微處境中痛楚難當,「存在的焦慮」成為時代的病徵。〈遲降的太陽〉、〈靜和醫院的人〉正是那個年代的映照。曾培堯〈震顫Life-623〉的現代生命境況與莊世和〈愛之歌〉的現代樣式,也都以新的藝術思維暈染著「南方」的現代容貌。

此外,李朝近的「銅焊畫」猶如劃過「南方」天空一道孤獨的亮

光。銅焊作品不論在材料或手法上多少帶有黑手的習氣，可以說是最具高雄性格的作品，而其冷冽的質地、幽玄的意涵，似乎也預示了一個全新的「南方」；而那一道孤獨的亮光直到一九八〇年代之後才有了回音。

二、闖入高雄：新語言召喚現實／真實（一九八〇年代）

一九七〇年代之後高雄，現代美術活動趨於熱絡，陸續成立的畫會有：「心象畫會」（1974）、「午馬畫會」（1978）、「南部藝術家聯盟」（1980）、「夔藝術」（1982）、「高雄市現代畫學會」（1987）等。此外，1985年成立的《藝術界》雜誌，在把高雄推向現代的過程中，也扮演重要角色。

一九八〇年代以來，高雄空氣中處處瀰漫著的鋼鐵味，各式各樣的貨卡在街道上呼嘯，成了最具象徵性的「南方」景觀；粗氣、率直的工業性格，是可以真實感受的生活格調。都市的生命狀態不再處於安定的秩序中，新景觀挑戰著我們的視覺與心靈，藝術家闖入現場，以肉身搏擊，用畫筆咀嚼，也試著用新語言召喚現新現實。

本節從高美館的典藏中，挑選出八位藝術家的八件作品來加以觀察敘述。[89]

一九八〇年代，藝術家不論在行動上或創作上都展現了明顯的「高雄意識」；他們正眼看高雄，凝視街頭、親臨現場，挖掘在地語彙，對高雄投以無比的關切。他們以新語彙所再現的「南方」景觀，除了有充分的現代感，更有具足的「高雄味」。

洪根深的〈汗與熱的交織〉呈現工業文明下的社會狀態，工地場景闖入畫面，人物不具個性，工人如蟻群，四處都是燒灼味；現實場景轉換為藝術語彙，焦躁、冷漠，生命備受煎熬。陳水財的〈卡車之十〉以馬路景象權充藝術語言，直視工業文明，市街喧鬧、匆忙，神色驚恐。李俊賢的〈紫雨〉將人群擠入街頭，無端遊蕩，仿若遊魂，

紫雨無情澆淋，形體扭曲，蒼白疏離，揭示了都會生活的創傷經驗。陳隆興的〈逃出汙染島〉對都會的環境充滿敵意；將一支支的大煙囪及漫天蓋地的烏煙，直接當成繪畫語言，猶如「三字經」直接開罵，態度嚴厲強悍，也反照出對田野的滿懷鄉愁。宋清田的〈世紀末之解剖人性系列〉以遭解剖的人體變身為藝術語言，正視都市人「面目全非」的生命窘境，對生命經驗造成震撼性衝擊，也是對現代人的重新探索與思考。

由材質與象徵符號轉化為藝術語言，葉竹盛的〈作品I（秩序與非秩序系列）〉指涉生態議題，實物／手繪、秩序／非秩序、自然／人為交互對照，是對環境生態的關注，也為「南方」注入新的詩意。李明則的〈新世界交響曲〉取材自常民生活，是對童年經驗的回應，而來自常民文化的藝術語彙流露出濃厚的民俗味，具有文學性的插畫風格，也有一番隱約的高雄味。不論以詩意語言映現或以鄉愁語言關照，兩者都引發高雄藝術的質變，擴充「南方」疆域。

吳瑪悧的〈新聞學〉為裝置作品，使用報紙實物製作，作品承載了更多關於文化、社會的義涵；報紙絞碎後，把碎屑再黏貼於報紙上，如同一本研究新聞的經典書，卻是一本解構新聞的書，再也無法被閱讀。吳瑪悧2006年才來到高雄，但她銳利的藝術語言以及社會洞察力、行動感染力，早已深深的烙進「南方」的天空裡。

一九八〇年代以來的高雄藝術家，在現代語境中捨棄慣性思索模式，而以新語彙揭示現代人的真實感受。在新語彙凝視下的「南方」自是一番全新的容貌。「現代語彙」就是「高雄語彙」，就是「南方語彙」；藝術家，口操「南方」語調，呼嘯在這片由工業所構築的曠野上，檢視每一個角落，而構成了八〇年代「南方」藝術的共同調性。

三、高雄的隱喻：憂鬱詩篇（一九九〇年代）

一九九〇年代之後，藝術家由「闖入者」轉身為「漫遊者」。班雅明在研究波特萊爾時提出了「漫遊者」（flaneur）的概念；「漫遊者」始終與城市保持著若即若離的曖昧關係。他們身處人群之間，卻又能以抽離的姿態旁觀世事，目光像偵探，他凝視體驗，也閱讀城市文本。齊美爾（Georg Simmel, 1858-1918）以「內外部溶解」理論分析城市漫遊者，他指出由於大都市空間的強力壓迫性，所有的外觀皆逐一喪失其物質性，外部與內部的界線被抿除，人的內心世界遂成了外部景觀，所以觀察大都市就等於觀察現代人的精神。

九〇年代以來的高雄已經起了質變，現代空氣越來越熾熱。1987年「高雄現代畫學會」創會，1993年高師大美術系成立，1994年高美館開館；而高雄的九〇年代也是報紙藝評、藝術雜誌、畫廊興盛的年代。而八〇年代出國的藝術家陸續歸來，現身高雄；他們身姿曼妙，四處滯留、遊逛、觀察、尋覓，沉迷在畫廊的聲光裡，也流連在都會的流動性及不確定感中。從高美館的典藏庫中，可以看出高雄九〇年代現代性創作的豐盛與多樣。

本節從高美館的典藏中篩選出三十二位和高雄有地緣關係的藝術家的三十二幅作品，作為觀察焦點。[90]

一九九〇年代的高雄動能充沛，藝術活動熱絡；而創作上更是百花齊開、取向殊異，因受限於篇幅，本節只作綜合性陳述，而不述及個別作品。

李朝進在「銅焊畫」引起矚目的同時，卻陷入深深的自省中，1975年停止該類創作。他質疑「銅焊畫」創作的意義，並重新檢視油畫的可能性，使創作一度陷入「迂迴、交雜、不確定性的『風格分裂』狀態」。[91]〈會診〉是藝術家對「繪畫問題」的重新提問，但他的創作思維已隨時代推移悄悄起了質變；六〇年代的「焦慮」轉變為九〇年代更為隱微、更為意緒錯雜、糾葛難解的「憂鬱」。

「憂鬱」是現代人普遍的精神面貌。高雄風光離開田園花開的景色似乎越來越遠了，都市人處在神經過敏的緊張狀態中，「南方」的感官經驗不斷被改寫。當外部景觀溶解為內心世界，美學思維也被一團「黑暗」所籠罩；九〇年代的藝術家，以各自的語言發聲，共同在「南方」寫了一部壯闊多彩的現代詩篇，這無非也都是高雄的隱喻。

面對社會及環境議題時，表現出高度的人文關懷，並呈現為某種的「黑色憂鬱」。此外，「現代性」也往往指涉經驗的貧瘠，齊美爾以「冷漠態度」指陳都會人的孤獨狀態。都會人處在矜持狀態下，以致顯得「冷漠」；而「冷漠」就是感情的「貧瘠」，也是一種「憂鬱」。當外在世界不再有情，神祕經驗已經失去，藝術家以語言的荒涼，假借議題揭示了這個失溫的世界，心神失落，容顏蒼白，陷入了重重的「白色憂鬱」中。

四、結語

以高美館的典藏作為觀察窗口，難免侷限；「南方」是一種想像，範圍並不確定，「高雄調」顯然也音調飄忽、含混不清；本文的初衷在於摸索、尋找，期待透過對典藏品的爬梳，在侷限中理出一點頭緒，藉以觀看「南方」現代美術的宏大景觀。在書寫過程中，「高雄」、「南方」、「都市」、「工業」、「現代」、「語言」、「創作」、「焦慮」、「憂鬱」、「黑色」等概念，經常相互糾葛、語意混淆，造成不少困擾。如果這也算是一種書寫策略，則凸顯「南方」或「高雄調」的模糊性，正可誘發更大的可能性，藉以拓展「南方」的意涵。

（原文刊登於《檔案的再生：戰後現代南方藝術檔案實驗展》藝術觀點，
春季增刊號，南藝大，台灣藝術檔案中心，2019）

註解：

88 本階段從典藏品中挑選出六位畫家的九幅作品來觀察敘述，分別為：羅清雲《戰神》（1970）／李朝進《遲降的太陽》（1965）、《繪畫 7102》（1971）／劉生容《交響詩》、《甲骨文作品NO.2》／朱沉冬《魚》（1973）、《南山之夢》（1974）／林加言《靜和醫院的人》（1962）、《苦程》（1977）／曾培堯《震顫Life-623》（1962）及莊世和《愛之歌》（1964）等。

89 洪根深〈汗與熱的交織〉（1981）／陳水財〈卡車之十〉（1981）／葉竹盛〈作品I（秩序與非秩序系列）〉（1983）／李俊賢〈紫雨〉（1985）／李明則〈新世界交響曲〉（1985）／吳瑪悧〈新聞學〉（1988）／陳隆興〈逃出汙染島〉（1989）／宋清田〈世紀末之解剖人性系列〉（1989）等。

90 劉高興〈種種不明的氣息〉（1990）／林世聰〈沉思的少女〉（1990）／蘇志徹〈出入之間系列II〉（1990）／黃步青〈無題〉（1990）／黃宏德〈旋行的孟鳥〉（1990）／李錦繡〈方圓天地間〉（1992）／洪根深〈傷痕的代價〉（1993）／李俊賢〈台灣 一九九二〉（1993）／吳梅嵩〈藍椅〉（1993）／張新丕〈金招花〉（1993）／陳艷淑〈都會男女〉（1993）／王振安〈人物特寫〉（1993）／林鴻文〈意志天堂〉（1993-1994）／李朝進〈會診〉（1994）／陳榮發〈13號碼頭〉（1994）／賴新龍〈位子〉（1994）／張栢烟〈柴山傳奇〉（1994）／林正盛〈三個懷念的旋律〉（1994-1997）／陳聖頌〈原生地帶之五〉（1995）／黃郁生〈四章〉（1995）／王武森〈荷之聯想〉（1995）／郭挹芬〈嘿！福爾摩沙〉（1995）／盧明德〈擬象萬物系列之3〉（1995）／李錦明〈生〉（1995）／王國柱〈龍的退化史（一）〉（1996）／陳水財〈十字形人物〉（1997）／阿卜極〈中觀系列──生息〉（1997）／李素貞〈受苦的人〉（1998）／許自貴〈春天的臉〉（1998）／蔡瑛瑾〈台灣錢淹腳目〉（1998）／陳茂田〈在記憶之舟沉睡的無名聖骨骸紀念碑〉（1998-2002）／蘇信義〈工業花園〉（1999）等。

91 參見《殘象：李朝進創作研究展》高雄市立美術美館，頁244，2013。

幾何之美・藝術之美

艾雪的藝術世界

> 一座沒有出口，往上或往下永遠爬不完也找不到最高或最低點
> 的樓梯；一幅瀑布與水渠相連並不斷循環的圖像；白魚與黑
> 鳥、幾何與自然圖形之間奇妙的轉換漸變……

　　艾雪（Maurits Cornelis, Escher, 1898-1972）被稱為「錯覺藝術大師」，他創造了一個奇異詭幻的景象，叫人迷戀也讓人困惑。他的展覽曾被倫敦《藝術新聞》（*The Art Newspaper*）評選為「全球最受歡迎展覽排行榜」的第一名，所創造的魔幻世界深深吸引世人的目光。「艾雪的魔幻世界畫展」正在高美館盛大展出，從觀眾驚異的眼光中可以看到其受歡迎的程度。他的藝術有強烈的神祕性和致命吸引力，觀者無不試圖在畫中尋寶、探險，流連沉迷，堪稱老少咸宜。但他在美術界的聲名卻遠不如他在數學界受到的推崇，他的首位知音來自數學界，這在世界藝術史上，恐怕是絕無僅有的案例。

　　1954年「國際數學研討會」在荷蘭舉行，這是每四年舉辦一次的盛會而有數學界的奧林匹克之稱；艾雪以藝術家的身分應邀與會，並同時於阿姆斯特丹市立博物館舉辦盛大的個人畫展。一向冰冷的數學方程式或定理，竟然以圖像呈現出來，艾雪的藝術讓許多數學大師都為之驚豔。從此，他結識幾位當代最優秀的數學家，與數學界的互動趨於緊密，並展開他晚期璀璨耀目的藝術生涯。甫創作於1953年的

〈相對論〉當時亦在展出之列。

　　〈相對論〉中架構了三個互不連通的世界；三個世界共處在一個看似整體的空間中，卻又幽明異境，各行其路。〈相對論〉以透視邏輯創造了矛盾的視覺空間，將「透視伎倆」發揮到極致，造就既真實又魔幻的視像效果。〈相對論〉與愛因斯坦的「相對」無涉，而是運用被稱為「最純粹形式的不可能」的潘洛斯三角形（Penrose triangle）[92]的造圖模式進行創作。英國年輕的數學家潘洛斯（Roger Penrose）也曾參與1954年的荷蘭數學盛會，他對〈相對論〉大感興趣，而於1958年提出我們目前熟知的簡約「潘洛斯三角形」。「潘洛斯三角形」屬幾何學悖論，圖形超出了語言的理解；乍看合理，卻又不知不覺陷入了視覺邏輯的詭辯危機中。這種圖形的詭辯性質，正是艾雪藝術所以蠱惑人心之處。

　　艾雪有精湛的版畫技巧，也擅於運用各種透視邏輯、數學邏輯與視覺心理，創造令人迷眩的圖像。艾雪一向對數學懷著好奇，尤其對幾何學更情有獨鍾，成為藝術靈感的來源；他憑直覺領悟了數學中的微妙結構，並且用視覺形式呈現出來。除了上述的「潘洛斯三角形」外，「潘洛斯階梯」、「內克爾立方體」、「莫比烏斯帶」等詭辯圖形，艾雪均能在圖像創作中自如運用，加上不可思議的形變操作技巧──如飛鳥與游魚的移形轉位，天使與魔鬼之天衣無縫的圖地反轉──讓他的造圖技術臻於化境。這些詭辯的幾何形，以透視邏輯操弄了我們的視覺邏輯，更加深了畫作中圖形的歧義性和詮釋的模稜性，呈現為既真實又矛盾的場景，成就他惑人、費解的神奇藝術風格。

　　論者均認為1936年是艾雪風格轉折關鍵性的一年；他的創作主題從描繪風景轉向他所稱的「心靈意象」。這一年，他第二度造訪西班牙南部格拉納達（Granada）的阿罕布拉宮（Alhambra）[93]，並參觀著名的哥多華（Córdoba）清真寺。他第一次造訪阿罕布拉宮是在1922年；第二次到阿罕布拉宮，他有備而來，花了許多時間大量臨摹宮裡

的伊斯蘭紋飾。1922年當他首次到訪時,這些抽象多變的平面圖紋應已深深對他內心產生撞擊,而為未來的獨特藝術風格埋下種籽。

從「艾雪的魔幻世界畫展」所劃分的六大主題——「自然科學」、「人物描繪」、「版畫技巧」、「聖經故事」、「南歐風情」、「心理遊戲」——來看,「心理遊戲」全部都是1936年後的創作,其中如〈變形〉(1937)、〈發展(二)〉(1937)、〈白天與黑夜〉(1938)、〈循環〉(1938)、〈天與水(二)〉(1938)、〈蜥蜴圖案馬賽克〉(1941)、〈高與低〉(1947)、〈梯子之屋〉(1951)、〈相對論〉(1953)、〈瞭望台〉(1958)……等,都是「艾雪風格」的代表作。這也讓我們可以藉以論斷:阿罕布拉宮的伊斯蘭紋飾對艾雪藝術的成熟風格具有決定性的影響。

伊斯蘭圖飾具有一種反自然主義的抽象傾向,強調幾何的擴張形式;即在幾何圖形的變化中找到一種操作系統,使藝術家可以在其運作規則下進行圖案的衍生增殖,並展開成為一個無盡擴展的空間。伊斯蘭圖紋的擴充規則是一種從自然提煉而來的數學規律,有嚴謹的運作邏輯,藉以維持其紋飾風格的一貫性。伊斯蘭文化拒絕將自然形象賦予神聖神格的藝術方式,因而採用抽象形式作為裝飾或表現,用具數字邏輯的純淨幾何圖形來頌讚真主。從這個觀點來切入艾雪的創作或許不失為窺探其藝術底蘊的一種方式。伊斯蘭紋飾一直企圖處理如何在有限的空間中創造出時間無限綿延的問題,透過同一圖形單位的延續與擴張排列,在有限中,創造出空間的延伸與流動。從艾雪早期的作品來看,這種擴張、延伸、流動的藝術特徵並不明顯,卻在1936年之後清晰的顯現出來,並進而構成「艾雪風格」的主調。阿罕布拉宮之行的確是艾雪轉向成熟風格的重要關鍵。

伊斯蘭紋飾似乎回到畢達哥拉斯學派「萬物都是數」的觀念中建構其宗教觀念與文化內涵。現實世界繁複雜亂;伊斯蘭文化則企圖藉由幾何紋飾創造出無邊擴張、延伸與流動的視像,呈現出單純與潔淨

的美學特徵，超越有限的物質形態而昇華為精神上的永恆，以達到「萬物非主，唯有真主」的宗教揭示。在艾雪的成熟藝術風格中，「變形」、「發展」、「日夜」、「循環」等重要的藝術主題，無不導向一個無窮延伸的精神空間；而「莫比烏斯帶」、「潘洛斯階梯」、「潘洛斯三角形」等弔詭幾何形的延異流動，無非也是意圖跨越現實世界的侷限，而指引向「無限」與「永恆」的精神境地。艾雪的藝術特別受到數學家青睞，應該源自於他那些基於數學邏輯鋪展出來而令人著迷的圖像。藝術家以敏銳直覺所創造出的幾何圖式，完全脫卻世俗世界的繁瑣皮相，以詭辯式的視覺邏輯呈現了明晰的數學世界，同時顯現了純淨、簡約的美學質地。

數學概念通常都能滿足簡潔、優美的標準。畢達哥拉斯主義認為「萬物皆數」的理念，雖然把非物質的、抽象的「數」誇大為宇宙的本原，但也認為自然界的一切現象和規律都是由「數」決定的，都必須服從「數的和諧」。愛因斯坦用以詮釋深奧難懂的廣義相對論的公式「$E = mc^2$」以及眾所皆知的「$1+1=2$」的簡單式子，因其具備「和諧、簡約、優美」的特質，都被視為是最偉大、最優美的公式；「和諧、簡約、優美」正是艾雪藝術中最迷人的素質。數學家和物理學家均認為，優美的概念通常都是清楚又簡明的描述，看來艾雪與數學家、物理學家探討的目標一致，所獲得結果也相符。柏拉圖曾斷言：「上帝是位幾何學家」，在看了艾雪的畫展之後，我們是否可以稍加修改：「上帝是位藝術家」？

艾雪的藝術受到伊斯蘭紋飾的影響頗深，但西方文化的臍帶也讓他並沒有遠離現實物像、忽視萬物的存在。他的圖像一直在幾何圖形與自然物像之間游走，並透過匠心獨運的「造圖術」創造出一個魔幻世界。但把艾雪定位為「錯覺藝術大師」，似乎只著眼於那令人疑惑、顛覆自然規律的高超「造圖術」，並未能真正指陳他的藝術內涵。艾雪出生於十九世紀末（1898-1972），其生存年代是歷史上世界

變動最激烈的時期，思潮驟變，藝術流派的更迭快速；但艾雪選擇一條深邃靜僻的路，遠離藝術思潮的煩囂與美術世俗，一路自我探索而去，雖不孤獨——有數學家的相伴，有群眾的喝采聲——卻還是顯得有點寂寞。因為他總是走在藝術潮流之外，並未穿梭在同年代的「大藝術家」群中，或者說，他總是超脫潮流、獨創局面。

艾雪應該是藝術家中的智者，雙目炯炯，精神矍爍。在〈手上的反射球體〉中，艾雪雖然手中拿的確實是一顆鏡面反射球，但他的神情似乎更像在凝視一顆通透的水晶球，目光企圖穿透球體去窺探世界的玄奧或生命的祕密。〈白天與黑夜〉、〈日與月〉並不是自然景象的直接描繪，也不僅止於圖形的演繹操作，而是指涉了一個永無終始的宇宙本然或難以言詮的生命奧義；〈上下階梯〉、〈瀑布〉也不只是「潘洛斯階梯」或「莫比烏斯帶」的幾何弔詭，而是直接撞擊著我們心靈，揭顯心智的幽玄面；〈群星〉源於「內克爾立方體」，兩隻蜥蜴攀附其間，讓星體更顯怪誕詭譎，藝術家是否希望藉此潛入我們的心理底層，以一窺潛意識中的慾望本我？〈版畫畫廊〉是數學家最感興趣的一幅，對它的研究也最多；其特殊的扭轉變形，以週期性以及尺度的相似性不斷旋轉、不斷映射、不斷還原、不斷深入畫面。他的數學運算能力與表現技術讓人吃驚；而更讓人震懾的，他的眼光似乎探向空間深淵，陷進了一個深不見底的人性黑洞中！

〈蜥蜴〉中，兩隻蜥蜴頭尾相隨，無始無終，看來頗像是道家「太極圖」的動物版。以簡馭繁，納須彌於芥子，艾雪的藝術在簡約的圖像中，似乎潛藏著一個無窮無盡的宇宙與難以蠡測的心智；許多看來不可能的影像卻又那麼自然，奇幻卻又本真。如果柏拉圖可以斷言：「上帝是位幾何學家」，而我們也可以斷言「上帝是位藝術家」，從艾雪的藝術中獲得的啟示，應該也可以斷言：「幾何之美就是藝術之美」。

（原文刊登於《藝術認證》59期，高雄市立美術館，2014.12）

383

肆　幾何之美・藝術之美──艾雪的藝術世界

註解：

92 潘洛斯三角（Penrose triangle）是一種不可能的物體。最早是由瑞典藝術家Oscar Reutersvärd在1934年製作。英國數學家羅傑・潘洛斯及其父親也設計及推廣此圖案，並在1958年2月份的《英國心理學月刊》（*British Journal of Psychology*）中發表，稱之為「最純粹形式的不可能」。參見http://zh.wikipedia.org/wiki/%E6%BD%98%E6%B4%9B%E6%96%AF%E4%B8%89%E8%A7%92

93 阿罕布拉宮（Alhambra）是達摩爾王朝時期修建的建築群，是阿拉伯式宮殿庭院建築的優秀代表，1984年被選入聯合國教科文組織世界文化遺產名錄之中。

追求最大的亂度

打狗群英社「亂集團」

　　二十一世紀以來，高雄都會不論在都市建設或文化環境上，都呈現出一股全新的氣象，而在藝壇上更是群雄並起，好漢輩出，藝術星空顯得特別亮麗。「打狗群英社」——高雄畫壇新近集結出來的「亂集團」，在這種條件下自然誕生。「打狗群英社」由王信豐擔任策展人，成員有丁水泉、王信豐、王俊盛、王菊君、江重信、林正盛、林麗華、洪根深、夏祖亮、莊瑞賢、陳水財、陳聖頌、陳寬裕、黃郁生、管振輝、蔡文汀、蔡獻友、盧福壽、蘇英正、蘇惟揚、灟力村男等；他們之間的連結只有姓名的筆畫序，而無年齡資歷之別，不宣揚某種特別的藝術理念或一致行動，唯一的共同目標是藝術達陣。

　　高雄本來就是一個流動、開放的所在，多少人、事與物都在這裡會遇、共存。高雄藝壇向來江湖遼闊，而其流動、開放的場域性格，聚集了來自四面八方的英雄豪傑共同競逐，造就了其寬廣的包容性格與無邊的生猛活力。「打狗群英社」在高雄風雲際會，「亂集團」似乎可以用來概括這群藝術家的聚集情態。「亂集團」為橄欖球比賽術語，指比賽中自然形成的一種爭球狀態，與另一種的隊形整齊的「正集團」有別。用「亂集團」影射「打狗群英社」的闖蕩，十分貼切，也與高雄一向開放、包容的人文景觀相吻合。

　　高雄舊稱打狗社，1864年正式開港。高雄之名，從馬卡道族的打狗化為荷蘭文的「Ta-Kao」，再演變成日語的「たかお」，再轉化為漢音高雄；歷經多重的輪迴轉生，高雄其實身世滄桑，歷史意涵豐

富。另一方面,高雄在二十世紀裡,從小鎮變身國際性都市,其場域的開放性提供各路人馬自由揮灑的空間,高雄都會因而充滿了勇於開拓的朝氣和不斷創新的活力。高雄是一片曠野,沒有盤根錯節的傳統糾葛,自然也是一片海闊天空的天地,可以任人翱翔的所在。「打狗群英社」不僅在於強調土地與歷史的連結,更有涵納百川的豪邁胸襟與環顧當代藝術視野的開闊氣度。

美術發展上,高雄的美術活動雖然開始較早,但於七〇年代之後才趨於蓬勃;在八、九〇年代中,則逐漸凝塑出高雄藝術獨有的性格與活力;而二〇〇〇年之後,環境驟變、俊秀聚集,而其所營造的熱烈氣候更是令人矚目。「打狗群英社」的成員都曾參與這四十年來高雄現代美術波瀾壯闊的發展歷程。今天的高雄畫壇早已脫離早期的單軌發展,來自公、私部門之各種不同類型的集合不斷出現,經緯交錯,「亂度」(entropy)則不斷擴大。「亂度」源自熱力學,一般的理解:架構愈大就愈複雜,就會傾向最大亂度;愈是自由的環境,亂度愈高,而亂度愈高,則動能愈大。在已是極大「亂度」的高雄文化環境中誕生,「打狗群英社」仍希望增大高雄的亂度,同時也為自己的藝術創造亂度,催迫出更大的創作能量。

在新的世紀中,藝術的疆界愈趨模糊,定義也不斷翻新,正是創作者藝術歷險的最佳時機;而高雄以其亂度塑造了一個遼闊浩瀚的江湖,讓各路英雄在此呼嘯走跳,也正是開疆拓土的好時刻。「打狗群英社」集結正其時矣。「群英社」二十一位成員在創作上都有自己獨特的身影與路徑。他們形貌殊異,風格有別。他們以亂集團的型態集合,也是時勢使然,一副要求達陣的態勢。

值「打狗群英社」首展之際,除了感謝信豐兄的用心用力外,也以本文和諸位畫友共勉之。(2013.12)

(原文刊登於《打狗群英社雙年展》,高雄文化中心,2015)

來到高雄，因為革命吧！

關於「打狗復興漢」

　　在高雄真的有一群「復興漢」。十二位八〇－九〇年代復興美工畢業校友在新濱碼頭舉辦了展覽，號稱「打狗復興漢」，參展者有：劉秋兒、黃文勇、陳明輝、詹獻坤、洪明爵、陳品孝、鄭弼洲、鄭勝元、洪朝家、黃志偉、莊宗勳、王振安，「復興漢」一時聲名鵲起。「打狗復興漢」聽來有幾分江湖口吻，一派闖蕩江湖的架勢。名號打響之後，「復興漢」存在的事實開始重新被檢視，包括他們的學習歷程、群聚力，以及他們的習性與創作和其所散發的熱力與能量等。

　　去年（2010）12月12日，在「豆皮文藝咖啡館」有一場關於「打狗復興漢」的座談會，一群復興美工畢業的校友在會中暢談當年的「復興經驗」；出席者除了活躍在高雄藝壇的「復興漢」外，也包括曾經任教於該校的老師，張栢烟、何從，以及遠從花蓮專程趕來的唐自常，可謂盛況一時。談及當年的復興經驗，一時時光逆流，讓我這位「復興」的局外人也仿若置身昔日「復興」的情境中。話題圍繞著在「復興」的求學經驗。如何熬夜趕圖，作品如何在嚴厲批判下被摧毀、被羞辱的肅殺之氣，在事隔二十多年後依然歷歷在目。承受魔鬼磨練的苦難之外，他們也迷戀那件穿著到處招搖、寫生的紅外套；他們用畫筆征服西門町，出沒比賽場合，囊括了當時各項比賽的獎項。年少往事回味無窮，當年的淚水與汗水已轉化為苦甘的回味。

　　能夠闖過十八銅人陣的均是一時之選，而被擋在十八銅人陣之外

的，可能數十倍於今天檯面上的復興漢！「打狗復興漢」無疑都通過了藝術家的成年禮，讓他們足以用昂仰的身姿，在打狗藝壇上奔行走跳。「復興」在國內擁有高知名度，又位在首府，自然成為各路英雄競逐的場所。目前沒有正式的統計資料完全顯示復興漢的來路，但就「打狗復興漢」的出身，應該也可以管窺復興漢的來路。「打狗復興漢」不乏來自台灣各地的新移民，但也有大高雄地區的在地人，他們都在某種引力下凝聚於高雄，一如當初他們從全國各地匯集到「復興」一般。

「復興」一如美術界的光明頂。當年，「復興」的老師都是美術院校剛畢業的高材生，環顧左右、意氣風發；而來到復興的學生也自是各路英雄，豪氣干雲、不可一世。談及當年課堂上，師生論藝是不留情面的，真槍實彈、刀光劍影；而同儕之間的較勁也是用盡了全部的力氣，招數盡出。「復興」教學上的嚴厲，早就名震江湖；座談會中，「復興漢」經過二十多年的沉澱，重新建構的復興記憶依然歷歷在目，充滿了暴力與苦難，但往事只是一種苦甘的記憶，不見太多怨言。

時移境遷，不知「嚴師出高徒」這話今天是否還能適用？相較於昔日嚴厲的教學風格，今天的教育方式實已不可同日而語。由於活力充沛，「復興」師生共同營造了一個熱烈的學習環境。這是一場熱力凝聚的風雲際會，英雄好漢來自四面八方，相互激盪，激發出無窮潛力，並煽起出心中永不止息的火苗。「復興」畢業後，許多人走藝術，火苗愈燒愈烈，渾身是勁，修為也不斷進化，造就「復興漢」今天的身手。從美術教育的觀點上看，「復興」軍事般的嚴格訓練對往後的創作究竟是資產還是包袱，或許有討論的餘地；但，從結果來看，那股被煽起的藝術火苗已蔓延開來，也為當初「復興」師生的狂熱行徑作了最好的回應。

去年（1910）11月「那e差這嘜多！『新南方』貳勢力」在高雄

文化中心展出，策展專文說：「是一種藝術的忠誠，一種血脈賁張的狂熱，更是一種為藝術而犧牲的執著。」黃文勇談及到高雄的理由時說：「為什麼來高雄？因為革命。」就像當年滿懷熱情負笈求藝的少年一樣，口氣上不失狂熱本質，更帶幾分豪氣。「打狗復興漢」已經登場，並化身狂熱，將閃耀在新南方的星空下。

（原文刊登於《藝術認證》第36期，2011.2）

海洋的氣味

關於「福爾摩沙展」

　　走進台南社教館「福爾摩沙展」的展場，立刻嗅到一股濃濃的海洋氣味。入口處的帆船模型立刻把場景推回了三百多年前，暫時擺脫了現實的浮躁、淺薄，台灣似乎又回到了歷史上一個重要的定點。但，整個展場最令我心動的卻是那一幅幅看來有點憋扭的古地圖。

　　這些地圖大多繪於十七世紀，充分顯現當時的世界觀；也隱約可以瞧見當年葡萄牙人經過台灣海岸時，那聲「伊啦，福爾摩沙」的驚豔。在1662年的「東印度地圖」及1680年的「東印度新地圖」上，位於北回歸線上的「福爾摩沙」，鮮明耀眼。就今天的測量技術而言，地圖上台灣的形狀顯然有些「失真」，量體也和實際比例相去甚多，那是一種感覺上的真。這些地圖讓人清楚的感受到在那個大航海時代裡，「福爾摩沙」在世人心目中的形象與地位。

　　從地圖上的台灣形貌以及密密麻麻的航海標線，可以看出早在十七世紀，台灣就已躍上世界舞台，並在海洋的軸線上，扮演關鍵性的角色。或許這些地圖代表的是西方人的觀點，但十七世紀中葉以來，鄭芝龍、鄭成功父子縱橫在東亞水域所建立起的海上霸權，直可與當年西方的海上強權爭鋒。透過這些地圖，我們也可以想像當年的鄭家軍的船隊，穿梭在海上經商、作戰，並對過往船隻進行抽稅（強索？），不可一世的海上雄風。

　　一幅1695年由克羅內里（Vincenzo Maria Coronelli）所繪的「中

國地圖」上,「福爾摩沙」被放大並放置在靠近中央的位置,讓人意識到,台灣才是當時「海上中國」真正的中心。在1728年的「中國沿海地區地圖」中,「福爾摩沙」隔著台灣海峽與大陸相對應,在海洋角度上,更凸顯了台灣的樞紐地位。

不過歷史總是捉弄著「福爾摩沙」的命運。台灣在納入清朝版圖後,台灣卻被禁錮在大海中,從海上樞紐變成被困在海中的孤島,從轉運的核心變成中國的邊陲,海洋的子民也變成退居島上的囚民。原本縱橫海上的萬丈豪情,成為只能在海邊捕撈的漁夫心情,開闊的視野逐漸退縮。台灣命運的轉折,可能是當初實行海禁的大陸帝國所不曾料及。

「福爾摩沙展」濃濃的海洋味,不只為我們找回了台灣的歷史感,更值得深思的是,藉此是否也能撩撥起我們的雄心壯志,再次闊步走在世界的軸線上。

(原文刊登於《中國時報》,2003.6)

品嚐淡水

劉秀美《淡水味覺 & 國民美術悲喜劇》

　　視線穿越寬闊的河面，讓觀音山高掛在教堂尖塔邊，紅磚建築物則錯落在山坡上，這就是台灣前輩畫家筆下典型的淡水風光。近幾年金門王與李炳輝唱紅了淡水小鎮，但這裡從來就是畫家的最愛，我實在想不出有哪一位老畫家不曾畫過淡水，台灣美術史似乎是從這裡開始寫的。不論是廖繼春的躍動浪漫、陳植棋的憂鬱深沉、陳澄波的樸拙凝重、廖德政的輕盈朦朧……畫家渲染的淡水風情始終迷人。自從捷運通車後，人潮湧入，我也曾到過淡水幾次，每次都隨人潮晃蕩半天。看過《淡水味覺 & 國民美術悲喜劇》才忽然發現自己只不過是眾多淡水觀光客之一。說真的，關於淡水，除了老畫家的作品外，我的印象中大概也只有紅毛城、阿給以及那條曲折的老街，此外，就是滿街東張西望的眼睛了。淡水不只是可以看，原來也是可以仔細閱讀的。

　　劉秀美的《淡水味覺 & 國民美術悲喜劇》可以說是一本筆記，一本詳細記載淡水心情的筆記。作者堪稱是一個專業的淡水人。她帶我們走過那條彎彎的老街，細數淡水的人與事；跨過淡水時光，咀嚼淡水的風雨陰晴，翻閱大街小巷裡的淡水人生。從阿婆的麵攤逛到溫州餛飩，一路上老報人、怪老頭、查某黎、后街牡丹迎面而來，淡水往事歷歷在目。她對淡水的迷戀叫人動容。她以熱切的眼光逡巡淡水，細數淡水的一事一物。劉秀美對淡水無限癡迷，淡水對她，就像小孩

子口裡的一塊糖，捨不得一口吞下。她用舌頭慢慢舔細細品，深怕漏掉其中一些最細微的滋味。

淡水的色澤屬於淺紫、淡紅、金黃、橘金。紅樹林、水鳥，夕陽晚霞、星空夜色，河流與晃蕩的觀音山倒影……充塞著浪漫與迷情。此外，多少淡水人、淡水事，也豐富了淡水空氣中的味道。茶孃身上依稀刻畫著淡水往事的鹹濕苦澀；戎克船是褪色的影像，掀開了淡水的記憶；李仔阿媽、繾綣的故事……一幕一幕平凡而真實的人生陸續上演。而這裡也曾住過一對癡情母女，作者和她的畫家母親陳月里——一個經常掩面走過落地窗前，不敢看半夜的河水，怕會捨不得去睡的痴人，以及一個為了怕干擾睡蓮的夜眠而不敢開燈的痴人。

劉秀美也是一位畫家，她筆下的淡水充滿了形象感，但更可貴的是她對土地、環境與人群的關懷。本書的後半部「國民美術悲喜劇」可以說是她嘗試以藝術介入社會的真誠紀錄。她的「國民美術」擺脫專業的框架，走入人群、走入社區，以最真實的行動推動社會美術。因為捨棄技術傳授，而有更大的空間發覺大眾的美術天性。在她的引導之下，許多生平沒拿過畫筆的人，居然可以用繪畫敘述生命經驗；他們用筆寫下快樂與心酸，也寫下他們的願望與期待，沒有一般畫家的成熟與偉大，但喜怒哀樂卻更真實。這是一份珍貴的經驗與紀錄，為一向沉淪的美術教育提供了一個反思。

《淡水味覺 & 國民美術悲喜劇》是一本用心的筆記，在平淡中自有一股沁脾的芳甘。她也提醒我們，原來生活並不乏味，如果失去了一顆敏銳、熱切的心靈，那才是真正的乏味。

（原文刊登於《民眾日報》，約2000）

簪花豈止於風雅

離畢華《簪花男子》

　　《簪花男子》這書名給出了一個畫面，本來以為和《簪花仕女圖》裡的情景一樣，這男子應是輕步徐行，賞花、拍蝶、戲犬、賞鶴一派閒逸，與同是那個年代的詩人杜牧「輕羅小扇撲流螢」的心境同一個調性。初稿竟是花了整個星期才看完，這「男子」哪有閒逸心境！「簪花」豈止於風雅愛美！

　　簪花而行，是一趟人生行旅，穿行在歲月與心境之間。許多記憶好像散失了一些段落，變得斷斷續續，卻以幽微的音調敘說出生命的悲喜。《簪花男子》浮現了好多影像，但這影像好像投射在斑駁的牆上，時而清晰時而模糊，跨越百年的故事，稀稀落落，生命的種種況味汩汩流出。「知道有條河在奈川的時候，人已不在奈川上。」的確，當下一閃即過，往往來不及咀嚼就已經是滿頭白髮了。透過文字的吸吐，生命中的深刻倏忽化為一縷縷輕煙從記憶深處飄散出來，形貌已然零散，味道變濃了。

　　《簪花男子》用文字咀嚼人生。寫景寫物，其實是寫飄忽的心境以及滑落在文字裡的人生。帶著積累了幾十年的身軀去旅行，成了一個到處探頭探腦的觀光客，一個簪著花帶著詩筴的行旅者，這大概就是所謂的行吟吧！簪花走過「止波場」、走過「長廊」、走過「酒窖」，走過一片片的櫻花樹、走過河流與雪地……用文字與畫筆熱切的窺視這世間動靜。穿過「芭蕉細道」，到過佛土禪境，路過靜寂野地……四

處漫遊，也曾到達親情溫馨的「浴佛」處。

　　走到哪裡想到哪裡寫到哪裡畫到哪裡，耳得為聲目遇成色，心思飄飄忽忽四處著落。畫畫的兆琦就像寫詩寫文寫小說的離畢華，生命中的大小事全都收入囊袋裡，逐一細細端詳，只是畫畫的兆琦往往對物景多了一份迷戀，眼隨物轉。兆琦的畫作大多直指物像，不像文字的若隱若現忽東忽西忽裡忽外幽微詭譎。當文字成為一種語言，對生命吟哦道說，畫，成為最佳註腳，串架起這個娑婆世界與幽玄情意之間的橋梁。

（原文刊登於《簪花男子——離畢華 詩·文·畫集》遠景出版，2014）

肆

簪花豈止於風雅——離畢華《簪花男子》

圖形來自 陳水財 〈對招--逆轉〉 2012

郭柏川給我的功課

　　1965年8月，我懷著忐忑的心情進入郭柏川畫室，因為一直聽說老師的教學風格十分嚴厲，畫不好會受到不留情面的斥責。我在畫室上課只有短短幾個月，但走入郭柏川的畫室也讓我從此走入美術的領域中。

　　郭柏川畫室位於台南市公園路321巷，是一間榻榻米房間，其實就是老師的住所，空間不大，六、七個學生擺上畫架已感到擁擠。壁上掛著幾幅老師的畫作，印象中有〈北平故宮〉、〈自畫像〉、〈裸女〉及幾幅「靜物畫」；畫幅不大，卻特別吸引我的目光。這是我第一次親眼看到畫家的作品真跡。

　　初學者上課是用炭筆畫石膏像素描。老師的素描教學獨樹一幟，和我後來在師大美術系所學習的畫風迥異。以石膏像作為美術入門教學，是那個年代的必修課，通常都會強調對動態、比例、構圖、質感、量感等的掌握，但老師對這些基本要求卻別有體會與詮釋。每週老師都會親自改畫。他雙唇緊閉，眼神專注，下筆手勁十足，視情況使用手掌、手指、手刀或手背塗抹炭粉，藉以表現不同感覺的炭色，並一再強調要畫出石膏像的「神色」。原本一張毫無生氣的素描，經老師一番塗抹之後，便立即生動起來。除了炭筆與手之外，饅頭也是老師的利器。當時畫素描一般使用饅頭作為擦拭之用，而饅頭在郭柏川手中更是白色的筆：捏成小塊時是細筆，擦出光點與線條；夾在五

指間的團塊則是排刷，可以擦出朦朧的光影效果。

現在回想起來，老師是以創作的態度在畫素描。他習慣使用卷宗紙，往往炭筆、饅頭恣意揮灑，有一股獨特的墨韻感，與一般石膏素描所強調的堅實感大異其趣。在很多年之後我才對老師的教學有比較多的認識，也才了解他那種與眾不同的素描畫法其實與他的北平經驗有密切關係。郭氏於1937-1948年旅居北平期間，與中國水墨畫大師黃賓虹等過從甚密，深受水墨美學的薰染，而他也試圖將水墨精神融入西畫之中。北平經驗深深的影響了他的藝術風格，他後來在宣紙上畫油彩，便是這種文化思維的實踐。將墨韻轉化為炭色，的確是郭柏川獨具的藝術體會，也是郭氏美學重要的內涵。他的油畫逸筆草草的風格，與其素描表現相一致，都是墨韻美學的延伸，也使郭柏川要比同輩畫家顯現出更清楚的文化意圖。

在郭柏川畫室學畫時，我通常都邊畫素描邊看著牆壁上的畫作，並試圖對應老師口中的動態、線條、炭色、質感等；老師口中的這些觀念，或許也可以從牆上的畫作中找到一點蛛絲馬跡。畫中的形體、線條、色彩以及畫筆的塗抹等，總是簡潔明快，充滿力道與個性，筆意流沛。我尤其對一幅「滿臉通紅」的自畫像感到著迷；因為屬於頭像，希望能從中窺知一點畫石膏頭像素描的奧秘；但我總是似懂非懂無法參透，始終感到迷茫。這種迷茫也一直潛隱在我的心中，而在往後的創作旅程中時時浮現，成為畢生的功課與恆久的習題。

1981年，我到成大建築系任教，使用的研究室正是當年郭柏川的研究室，以另一種方式再續師生之緣，隱隱有種傳承的心情。我始終認為這是一個不可思議的因緣。當時建築系館還在成功校區，郭柏川於1950年到成大任教時，一直和馬電飛共用這間研究室。建築系的老師幾乎都是郭氏的學生，因此其獨特的教學風範及生活的點點滴滴，都是建築系館裡流傳不已的傳說。老師嚴格的教學態度眾所皆知，課堂上學生無不戰戰兢兢，不敢稍有懈怠；當時建築系在郭、馬兩位教

授的薰染下，美術風氣極為興盛。郭柏川的期末評分是全系的緊張時刻；同學把畫作全部依序擺在教室裡，老師鎖上門獨自在裡面評分，學生只能不安的從門縫中窺視，然後開門公布結果，全系屏息。當時美術為必修課，郭柏川堅定認為沒有美術素養的學生不宜從事建築設計，他的美術分數因此沒有人情，二修不過者只有轉系一途。評分時刻是肅殺時刻，郭氏典範是建築系一直流傳的風景。如今，成大建築系已將美術課全部改為選修，也不再聘專任美術老師，美術風氣今非昔比，郭氏典範在成大建築系徒留回憶！

郭柏川的素描教學深具啟發性，而老師掛在畫室牆上的那幾張畫作，則是我藝術思索的觸媒。我在畫室學畫雖然時間不長，卻在這裡發覺繪畫不是單純的寫生，而有更深邃的意涵。藝術之為物，何只是畫畫而已！這種對藝術的體認，讓我的藝術之路多了幾分猶豫和顛簸，但也多了幾分摸索與追尋的意味，一生都受用。

當初畫室入口兩扇紅色門扉上「迎春納福」四個大字，記憶猶新，我卻已在藝術路上晃蕩逾半個世紀！這一路走來我曾受過許多名師的指導，而接受郭柏川的啟蒙，如今回想起來，的確為我點亮一盞明燈。畫室中的那幾幅畫似乎一路伴隨，在路途偶而暗淡的時候，給了一個指標，而在生命難免徬徨的時候，揭示了一點信念，藝術之路才得以跌跌撞撞的持續走下來。

2007年，我創作了幾幅自畫像命名為「我相」，這年我已年逾花甲，第一次畫自畫像。端詳自我，不失為一種自省的方式；但直到寫本文時，我才霍然發覺，「我相」與郭柏川的自畫像之間，似乎有著某種不是很明確的內在聯繫！「我相」游移的紅色，不知是否也是源自老師那些的滿臉通紅的自畫像！看來，老師給的功課源源而來，恐怕還得繼續做下去！

（原文刊登於《從北平到台灣──郭柏川和兩個古都的教學》中華文化總會，2018）

印度之行憶羅清雲

　　今年寒假，我有趟尼泊爾之行，行前特地跑去看羅老師；當時他已住進加護病房，陷入昏迷狀態。我在耳邊輕輕告訴他要到尼泊爾的事，看到淚水自他眼角慢慢汨出。當時我有些後悔，懷疑自己是否該在這個時刻再勾起他生命中最難割捨的回憶。羅老師1984年首次到印度、尼泊爾，之後他就愛上這個地方了；1989、1993年，他又兩次前往。近十年來羅老師獨鍾於描繪印度、尼泊爾的題材；印度、尼泊爾幾已和他的命脈息息相通，成為藝術生命中最不可或缺的部份。只要一提起這兩地方，就可以看到他的雙眸中閃露光輝。1993年的印度之旅，我有幸和他同行，深刻的察覺到羅老師對印度的沈迷；今年的尼泊爾之旅本來也打算邀他同行的，但他住院了，讓我在興奮的期盼中多了一份酸楚。

　　印度是個讓人處處驚奇的地方，它古老的宮殿、城堡及特殊的異國情調，身歷其境有一種時間與空間的錯置感。1993年的印度之旅，我至今記憶猶新；但一想到印度，羅老師的身影卻首先浮現出來。羅老師已經來過兩次，稱得上是印度的「老人」了，但對印度他卻比我們這些「新人」還要顯得更充滿驚奇。對印度，他像獵人見到了獵物一般，永遠貪得無厭。他的形影是我那趟印度之行中最不褪色的記憶。

　　在印度旅遊，大部分時間都要搭遊覽車，羅老師喜歡坐在司機旁隨車的位置上，因為視野好，路上風光可以一覽無遺。印度的遊覽車，駕駛室和乘客是隔開的。有一次我擠坐到他的旁邊，想和他分享那種寬闊的視野；但不到幾分鐘我就放棄了，原來坐那個位置是要付出代價的，

整個駕駛室中充滿了汽油味。羅老師的鼻子已經開過兩次刀，並不適合長時間暴露在這種空氣中，我勸他離開駕駛室，但他不為所動。他當然瞭解自己的身體情況，但為了更清楚的看印度，他毫無怨言，全部的行程就和嗆鼻的汽油味一起度過。當然，他的獵穫也要比我們更多。

羅老師對印度人的生活百態要比一般的觀光點更感興趣。他佔「地利」之便，路上的種種情況都逃不過他貪婪的眼神；我經常看到他瞪大雙眼、比手劃腳，一臉激動的神情，要求司機停車。只要是人群聚集的地方、小市集或是破舊的村落，都是他目光的焦點。跟隨著他的目光，我們深入了印度人的現實生活中，才逐漸發現活生生的印度。現實中的印度，帶有幾分淒迷與悲苦，與城堡、皇宮那種歷史上的輝煌形成諷刺的調和。

記得在前往著名的艾羅拉石窟途中，在一片剛收割過的甘蔗園中有一大群衣著鮮豔的印度人，情況看來有些熱鬧，在羅老師的提議下我們下車探訪。只見他們住在用甘蔗葉圍成的棚子裡，簡陋的情況，讓生活在現代文明中的我們難以置信。當地的導遊說，他們是專門幫人收割甘蔗的「游牧」隊伍，隨著收割地點而到處遷移，棚子是他們的臨時住所，一個地方大概要住上半個月左右。老弱婦孺零零散散地晃著，空氣中飄散著一股窒悶的氣息，時間彷彿停滯了，讓人有置身古老世紀的感受，那正是羅老師的創作題材。我看到羅老師東奔西跑，快門按個不停，整個人幾乎陷入了狂喜之中。

有一次，我們參觀一個小博物館，因為裡頭的東西並不怎麼樣吸引人，我們決定提前離開，但我們上車的時候卻發現羅老師失蹤了。後來他滿頭大汗跑回來，興奮的直說「太美了，太美了！」，一臉得意的神情。原來他發現旁邊的街道有一個小市集。我猜想那應該只是一條破舊的小街，情景也應該像他畫中經常出現的「印度」那樣——做生意的小販沿路蹲著，人群三三兩兩站著、圍著，一幅步調閒散的生活圖景；但那就足夠他興奮半天了。在印度類似的情景到處都是，羅老師似乎永遠看不厭，每次看到路旁有人群聚集，他總是要求停車。對印度，尤其是印度的人，羅

老師永遠是貪婪的。

去年十一月，羅老師在北美館舉辦了一個盛大的展覽，我未能躬逢其盛，後來羅太太送我一本展覽的畫冊，稍稍彌補我的遺憾。打開畫冊，羅老師在印度的身影不禁又在我的腦海中浮現。畫冊中的作品大半以印度、尼泊爾的題材為主，其中〈莎利的迷惑〉、〈普里海濱〉兩張畫於1993年，應該是那趟印度之行回來才畫的。看到這些畫，我彷彿又看到了踩著急促步伐在印度的大街小巷中逡尋的羅老師。

羅老師印度回來之後立即住進醫院開刀，我不敢相信在印度生龍活虎的他，回到家就立刻病倒了；我不忍心問他詳細的狀況，只知道這次是肺部的問題。這是他第三次開刀，之後體力已大不如前，但還是和往昔一樣勤於作畫。〈莎利的迷惑〉、〈普里海濱〉兩張畫都是120號的大作，一定都是傾全力畫出來的，用生命換取藝術，其典型的藝術家風範叫人敬佩。

在這次展出的畫冊上也印了為數一百〇四張的素描，都是近兩年在病榻所畫，大半描繪他小時候的生活記憶，鄉愁濃得化不開。看了這些素描，我才恍然大悟，羅老師獨鐘印度、尼泊爾，並非只是單純的異域之戀，而是一種自我生命的追尋；他要回歸到自我的原點去找尋一種純樸的生命價值，而在印度、尼泊爾他找到了一個與心境相映的著力點。後來我在他畫冊的自序中得到了印證：他說畫印度、尼泊爾和畫這些素描的心境是一樣的；「家鄉以前曾是如此純樸，和老友寫生所到之處，皆會有發現桃花源的興奮心情，但這些隨著時日遷移而不復多見了」。

羅老師的作品具瑰麗迷人的浪漫情調，也有一種對時間流逝的淒愴情懷；這不正是我們在印度、尼泊爾的那種特殊感受嗎？那趟印度之旅，始終觸動著我，不只是令人迷醉的異域風光，還有羅老師的身影。羅老師不幸於最近過世，除了留下一批扣人心緒的畫作之外，大概就是他那一身讓人無盡懷思的藝術家風骨了。

（原文刊登於《炎黃藝術》，1994）

到此一遊

關於我的「台灣計劃」

　　在台灣出生長大，過了大半輩子，台灣的一切都太熟悉了，熟悉得近乎麻木，一切似乎都是理所當然，生活在台灣只是一種習慣！「台灣計劃」是個機緣，不但讓我可以仔細看台灣，也讓我試著找尋一種觀點、一種角度，學著重新來看台灣。

　　將近十年的時間，走過台灣許多地方，有的是專程的，有的只是路過。因為要執行「台灣計劃」，心情變得有些異樣，我把雙眼更貼近，她的神情樣貌卻忽然變得有些陌生！我必須試著在她身上搜索一些東西，也開始尋覓自己的落腳點，面對眼前的事物，也面對自己的心境。

　　「台灣計劃」是一個假期。在創作旅途上放個假，到處走走逛逛，意外發現另一處洞天，不自覺就地玩了起來。

　　選擇一種合適的方式造訪，不論是雲遊、神遊、臥遊、網遊……盡其可能。別忘了，每到一處，一定要留下身影，「到此一遊」。

　　快速轉換的場景，變幻不定的時空，光怪陸離的情境。暫時把自己拋入現實與虛擬混淆的時光隧道中，喚回一些記憶，勾起一些想望。

　　行經整個九〇年代，台灣景緻叫人目不暇給，山光水色、勝景名跡、民情風土，以及時光中的片段、現實中的五光十色……。我以「台灣計劃」凌躍，嘗試各種造訪的方法。虛擬遊踪，暫時逃離喧囂，沒有觀點，也忘了角度，心境在淒迷中流浪。

（未出版・2000）

在肢體的伸展中虛擬

「1997作品展——虛擬真實」

　　「你想在畫中表達什麼？」這對創作者應該是一個簡單的問題，但要創作者以言詞詮釋自己的作品，卻有其困難。面對這個問題，雖然我每次都試著要給予較清晰的回答，但每次的答案都不能讓自己滿意，或許，一件經歷了長時間煎熬所完成的作品，其思緒的盤節錯雜恐不是言詞所能簡單概括。最近，我採取一種迂迴的方式來對應那些疑惑的眼神，我反問：你在畫中看到了什麼？是否隱約窺見了你自己的某種樣相？

　　快速變遷中的台灣社會，生猛多元、龍蛇雜處，置身其中，我們享受空前的繁榮，也得忍受其所帶來的喧擾，而生活在都會情境之中，交通的快速便捷同時帶來了呼嘯而過的「驚心動魄」，舒適明亮的居住空間卻側身在一幢幢水泥巨物之中，摩肩擦踵的人群，不斷轉換的影像，時髦絢麗也炫目吵雜。我們對當代生活的感受，總是擺盪在同一現象的兩種極端之間：冷漠疏離或繁華熱鬧、表面興奮或快樂希望、匆忙擾嚷或便捷效率……。

　　在二十世紀的九〇年代裡，我們的確百感交集。我曾試著去畫街上的喧嘩，畫閃爍耀目的繁華，也想畫貪得無厭的人心，畫一種內在的渴望，畫某種絕對的寧靜及殘存在臉上的莊嚴……想要畫的東西太多、太雜了。最後，我只好緊閉雙唇，默默的站立在一個虛擬的時空中，讓千言萬語回歸於靜默的肢體內。

　　肢體是原始的記憶體，所有的生命經驗與夢，都被收納於體內。

它本能縱慾、也掙扎沈思；既清醒自覺、也是自我的極限；是證悟的對象、也是證悟的手段。肢體在伸展與蜷縮中，以其樣相印證生命經驗的全部真實。

對我而言，藝術在探觸某種真實，或者說，我以繪畫的方式「虛擬」生命經驗中的真實。「虛擬真實」（Virtual Reality）標誌著一個高度資訊化的時代，也意味著現代社會的虛幻本色，我則將之轉用以詮釋創作本質。

生命情境流變不居，生命真實漫無形式，透過虛擬，體現於肢體的諸種樣相中。真實的虛擬乃是生命經驗的熬煉，生命經驗錯綜複雜，熬煉出來的真實也就五味雜陳。

如果還有人問我：在藝術中想表現什麼？答案是：一首詩、一幅畫，或一個真實。

（原文刊登於「1997作品展──虛擬真實」創作自述，新濱碼頭，1997）

關於「寶物的聖境祕語」

創作自述

　　寶物超脫現實，存在於心智層峰，即所謂天堂寶物。寶物以一種幽微的音調，穿梭天地之間，依祕語行事。寶物所及，光輝聖潔，一塵不染，此即聖境。天堂聖境無日無夜，恆溫恆濕，金銀兩色為其主色。

　　花輕盈靈妙，吸收日月精華，吐氣芬芳，是天地間的絕妙物件，也是性靈的出入口，祕語慣於行走花間。花偶而也化身天堂。天堂存在於思維失序處，卻經常為現實所矇蔽，眼睛睜得越大，消失得越快。有人看出那是一個虛擬世界，只存在於閃爍晶瑩的光明中，物件亦是。當物件還原為思想，它便飄蕩在無邊無際的虛空中，化為一片光明。仔細一看，花原來也是一種虛擬，通常以緞帶或顏料等加以虛擬，就算正在株上開著的花，也虛擬著某種天堂氣息，形影飄忽，似假還真。生物也是，從侏儸紀開始便是，包括恐龍、甲蟲……等都是。當一群恐龍穿越聖境，便接受一種幽微音調的導引，在天地間漂流，從亙古蠻荒到空間與時間的盡頭，不斷綿延，不斷幻化。它們在高速移位中失重，擺脫地心引力，身輕如風，像駕筋斗雲的孫悟空，一躍十萬八千里，但仍然出不了如來佛的手掌心，也逃不出石器扁平的影子。說到石器，在聖境中這石器偶而變身為一條番薯，一條形狀看來有點像寶島的番薯，而被許多失神的人一眼認出來，但一回神，它又回到遠古的蠻荒中。

　　某些不速之客會打破天堂的失序，帶來短暫的騷動，這畢竟都是偶發事件，很快它又恢復沒有風雨晴陰的狀態。

　　「物件是人類思想的結晶」，波依斯如是說。但物件一披上金銀外衣，就不再任人宰制，而唯神秘指令是從。神秘指令即是真言、咒語，可能與當前的通關祕語或 password 同為一物。許多寶物原來都只是玩物，在歷經了許多童稚的眼神，尤其是在天真的瞳眸瞧見真實的自我後，即從物件晉身為寶物，自命不凡，縱橫於天地間。

　　為了來去自如，寶物一味追求輕盈，像金色、銀色或是像螢光幕一般的輕盈，擺脫物質的沉重，回歸精神，不必再受人間煙火的蒸薰。思維也是，在聖境中呈失重失序狀態，隨處漂浮。但有時精神也會從天堂的無限中快速退離，回到虛擬現實中，暫時找回自身，然後再尋另一處天堂。寶物也是。回到人間，寶物淪為被役使的工具，卻又在光影閃爍間，御電奔馳，混淆了空間與時間的疆界，心念轉換，瞬間便跨界幽明。

<div align="right">（原文刊登於「寶物的聖境祕語」展覽介紹，台南，台灣新藝術空間，2005）</div>

迷眩在資訊的旋渦裡

「迷眩島嶼」

　　資訊帶來嶄新的時代，也支配我們的生活、擴展我們的思考、壓縮時間，整個改變了我們的生命型態。世界時時在漂動，社會隨時在調整腳步，每一個人都必須面對資訊時代的挑戰。

　　隨著時代變遷，昔日的真理不再是唯一的判準。「去中心化」解放了多元的可能性，變動與多元成了當下社會的文化特徵，台灣社會正面臨著一個空前的變局。最近幾年，網路捲進我們的生活，世界猶如就在你的指尖上，「.com 現象」為我們帶來了全新的生活經驗：以寬頻線路串連起來的網際空間，將世界連結成一個位元城市，完全巔覆了傳統的空間概念，一切事物似乎都必須重新定義。舊規則已改，新秩序尚未建立，所有的事物都在改變，都在流動，而改變的速度與複雜性對我們而言，實在難以測度。

　　網路數位平台把世界向外無限延伸，我們在撲朔迷離的虛擬實境中翱遊、穿梭；後現代文化中的反中心性、零散、邊緣化，在新的網路傳媒中被完全實踐出來。網路傳媒的特質是分散與共享的傳遞系統，知識權力到處散佈，人人可得，傳媒主導權掌握在每個使用者的手上。在人人都是閱讀者、人人都是詮釋者、人人都是作者的傳媒時代，在此，本文是動態的、有機的，有無限的解釋可能，意義可以無限伸衍，創作的態度也趨向輕鬆，宛如是一場遊戲。透過一次又一次的解讀、詮釋，意義不斷的被拆解、重構，本欲剝離虛妄抵達本真，但也因陷溺於永無止盡的探究，使得意義越來越表面化、零散化，也越來越呈現出不確定性，越來越迷離幻走，飄忽不定，難以捉摸。

　　世界正以一種迷眩的方式對我們脆弱的心靈大施蠱惑。在當下社會中，慾望是傳媒製造、激起的，不是基於我們的本有；這個年代，人際關係

可以同時既疏離又複雜的，擦肩而過的陌生臉孔可能曾是網路世界中的舊識；駭客讓人聞之喪膽，但也可能意味著某種新的價值觀，以開放與分享的網路道德為基礎，追求不受拘束的生活節奏。而藝術在這種缺乏實體的虛擬新空間中，也塑造了種種可能性的流動，讓情慾無限蔓延，穿越了原有的疆界，任意飄蕩，進入了一片不可知的領域中。

近年來駐村創作成為一種趨勢，台灣藝術家在這波潮流中，藝術村進駐頻繁，而文建會藝術村籌備處則扮演關鍵性的角色，不但蒐集全球各地藝術村的資訊，積極建立溝通的管道，在國內也配合閒置空間再利用政策，推動台灣各地藝術村的成立，建立文化藝術的灘頭堡，並且已呈現初步的成果。

去年（2001）文建會共贊助七位藝術家出國駐村創作、交流：他們是羅秀玫、賴純純（紐約ISCP）、施宣宇、楊春森（科羅拉多安德森牧場）、李銘盛（加州聖塔摩尼卡市第十八街）、陳浚豪（舊金山赫德蘭藝術中心）、姚瑞中（倫敦蓋斯渥克藝術家工作室）。他們都置身在新時代的心靈中：賴純純、李銘盛在長期創作中，都能扣緊時代脈動，當下尋思；其他則都屬最年輕的創作世代，觸角敏銳。

「迷眩島嶼——藝慾超連結」即以這七位藝術家為主體進行策展，主軸則定位為一種「呈現與觀察」：在資訊的漩渦裡，台灣已成為一個迷眩之島，混雜著主體的熟悉感與異己的陌生性，語意不斷被裂解、錯接，漫無節制的「慾望」取代了「需求」，在符碼迷津中，盡情揮霍。在資訊情境中，世界可以自由翱遊，國界泯除了，而慾海無邊，在歇斯底里的表面興奮下，一種隱匿在超度現實的幸福感擄獲了我們，但主體性也因此逐漸迷失，而形成了嚴重的資訊焦慮症。心靈飄游在虛幻的影音聲光中，穿梭在冰冷的材質裡，在此，迷眩是一種真實的感受，一種人性的閃爍，也是一種社會內涵、一首詩、一種境界或精神質素；同時，迷眩也是一種自我放逐或靈魂的任意飄揚，下連地獄、上通天堂。

（原文刊登於《藝術家》327期，2002.8）

尋找一把不確定的尺

作為評審人

　　作為評審人，心中的確有一把尺；但作為評審人，也往往要求自己收起心中那把尺。如果說評審人有內心深處，那應該像一個霧面立體多面鏡，以不同的價值面向糢糊的反照著不同的評審對象。或者說，我心中這把尺，刻度經常浮動不定，有時甚至懷疑它是用來審視別人，還是用來測度自己！

　　這幾年，經常有機會參與各種評審，從兒童美術比賽、文藝獎、公共藝術都有，次數也相當頻繁。本來，美術比賽從來就不是完美的設計，公正、公平常被拿來做為對評審的要求，但那是道德準則，並非藝術準則。參與比賽的作品都是某種程度的心血結晶，它不像運動比賽，可以明確的判定勝負。不可否認，美術比賽容有某種判準存在，但嚴格究問，這樣的判準是否已為創作自由設下框架？歷史經驗提醒我們，許多真正的創作往往被某些既定的標準所扼殺，作品不需服從自身以外的因素；作為評審人，我心中似乎一直在尋找那把不確定的尺！

　　評審尺度與評審對象之間是一種辯證關係，尋覓可以說是我坐在評審座位上的心情寫照，尤其像「高雄獎」複審，這種不分類項的大型比賽，其感受尤為強烈。「高雄獎」複審的確是一次難忘的經驗。評選採用圈選後討論的方式進行，每位評審的論辯都充滿見地，尤其能一針見血的觸及作品的核心問題，許多作品被不斷的質疑與肯定，

評審過程叫人讚嘆、驚喜。評審歷程是尋求共識的過程，對我則是一種尋覓：尋覓某種尺度，也尋覓某些作品。或者說，這種尋覓，其實糾纏著尺度與作品間交互辯證的心路歷程。

讓眼睛為之一亮的作品易於獲得青睞；但有時評審似乎也在為論述尋求出口。所謂難以名狀或觀念清晰並不見得共存在同一作品中，當評審狀態還是複選題時，這種情況並不會造成太大的困擾，但當評審狀態進入單選或必須有所抉擇時，也就陷入天人交戰。當代藝術已經不是任何一種理念可以完全涵蓋，任何量尺都難以稱作慧眼，因此，最後的仲裁則是交由創作經驗與藝術體會所交織累積出的直觀。雖然評審是共決制，考驗的是評審人的卓見與洞識（如果稱得上的話），但由於缺席審判及武斷的評審權力，相對於作者的心血付出，心中仍難免忐忑。

純粹美術比賽的評審，都是只在專業上做考量，而公共藝術的評審情境就相對複雜許多。公共藝術等同採購案，既公共，又藝術，尤其評審時需要和作者面對面，增加了困擾的因素。因為涉及業主、公眾及利益問題，程序正義向來是這類評審所能追求的最大公約數。由於委員的組成來自不同的領域，使得有些公共藝術的評審結果，往往大出意料讓人沮喪。我感受到的不是評審的不公，而是委員間彼此的觀念、審美或認知上的落差。藝術比賽本來就不是完美的制度，以數人頭的政治方式評定藝術問題，誠屬權宜之策；在比賽中勝出，容有現實意義，卻不見得就具充分的藝術質地。雖然評審機制充其量只能是一套遊戲規則，但有些遊戲讓人驚喜難忘，有些卻是叫人忐忑失望。藝術比賽的制度本身雖不完美，遊戲規則卻可以有較完美的設計。例行公事般的評審，索然無味，作為評審人，我理想中的評審應該是一個各種眼光匯聚、各種論點折衝的場域，也可以藉以繼續尋找我那把不確定的尺。

（原文刊登於《藝術認證》第18期，2008.2）

嘯狗湧

碼頭走跳

　　「嘯狗湧」隱藏在看似平靜無波的海面下，可能是一種長波浪受到地形效應破碎之後將能量釋放出來的結果。「嘯狗湧」，屬於濱海的特有景象，在此無需清楚定義，我們關心的是其現象與能量。

　　「新濱碼頭藝術空間」，體現了一個不斷流動的潮湧景象，而「嘯狗湧」則是其經常性的景觀。六年來，「新濱」已累積出一股動能。表層的湧浪不斷的消長、沉浮，但隨著潮漲潮落，這裡從來人聲鼎沸，風狂吹，浪洶湧。就某個層面說，「新濱」幾乎與高雄美術畫上了等號，許多藝術家的情緒在這裡凝結、高漲。也許，「新濱」本身就是沸騰熱血的聚合，它凝聚了許多高雄的風聲、浪聲，也間雜著噪音與咆哮。無論今後將以何種姿態繼續演出，「新濱」的成立終究是徹底的高雄風格——一種流動不已，完全屬於碼頭慣有的走跳性格。

　　碼頭上的藝術家一向我行我素，在潮湧中尋求自己的定位。他們粗聲說話，即使被解讀為魯莽、草率、輕率亦在所不惜。吃碼頭飯，本來就需要靠一點本事，而身體是最直接的當然本錢；因為身體優先，說話總得帶點「氣口」，就像海面洶湧的激浪，不必裝腔作優雅狀，也毋須絞盡腦汁作思辯狀，憑藉的是經驗法則，合意就好，爽快最重要。

　　「新濱」是高雄當代藝術家真正的碼頭，可以隨時靠岸，猶如「嘯狗湧」，說來就來，訊息湧動，交會為一片獨特的高雄景色。「新濱」一開始即自我界定為生猛活跳的藝術空間，強調的是原汁原味、不屑包裝的工業性格。「新濱」人影錯雜，來自四面八方；碼頭的秩序是寬鬆的，碼頭風格確實難以概括。但，就整個走向上看，某種氣勢也是具備的，那就是：酒氣勝過咖啡氣、斥喝聲蓋過呻吟聲、筋骨凌駕嘴皮的感情路線。

（原文刊登於「嘯狗湧」展覽介紹，新濱碼頭，2003）

打開心內的門窗

　　向觀眾解說一張畫，其困難的程度並不亞於創作一張畫。在展覽會場，尤其是一些「現代」或非自然寫實傾向的畫展，常常會看到畫家使出渾身解數，賣力的說明自己的作品，但再多的說明觀眾卻仍是一臉疑惑。畫家的困擾是：為什麼觀眾會看不懂！觀眾的疑惑是：這種藝術為什麼這麼深奧難懂？

　　二十世紀以來，繪畫逐漸偏離了自然主義，即所謂「以文化取代自然」，在繪畫中出現的形象，也就往往不是我們所熟悉的自然形體，甚至在許多作品中，根本毫無形象可言，進入了抽象的領域中。因此，「看不懂」的問題，便成為觀眾心中的隱痛。難怪一位著名的收藏家曾經公開指出，他要收藏的是那些「看得懂」的作品。

　　所謂「看不懂」、「看得懂」，如果加以深究，乃是指畫中的自然形體而言，譬如說一頭牛、一棵樹、一個人……諸類的自然事物。嚴格說來，這些自然事物在審美中所扮演的角色並不是決定性的，一件藝術作品更重要的成分應該是隱藏在形象背後的章法。其實，「看得懂」只是一種「心安」，「看不懂」也不妨礙對藝術的欣賞。

　　當代藝術家往往使用了最通俗的材料、最通俗的符號，希望把藝術架構在通俗的大眾生活上，但大眾並不領情。二十世紀初期（1919年），德國達達主義藝術家史維塔斯（Kurt Schwitters, 1887-1948），將木工的廢料拼貼成一張〈工人畫〉，雖贏得了專家的青睞，並未能

討好工人大眾，反而惹得他們一頭霧水。畫中的事物都是大家生活所熟悉的，這裡面顯然沒有「懂不懂」的問題。依據個人的觀察，這種情況在八十年後的今天，似乎仍然沒有太大的轉變！

近年來，我們的社會在各方面都不斷的尋求突破，尤其在口味上，各種生猛火辣，無不勇敢嘗試，但在藝術品味上卻表現得特別保守，彷彿遵循著一條不可變動規律，可以稱之為「美感慣性」。「美感慣性」遺禍無窮，使美術的欣賞停留在「懂不懂」的題材認識階段，而難以進入審美層次的探討。

美感的慣性其實就是心靈的惰性；藝術並不難懂，真正深奧的是我們的心。有一首台語歌是這樣唱的：「阮那打開心內的窗，就會看見五彩春光……」，面對藝術更必要「打開心內的門窗」，做一番心靈的冒險，這樣，才能從「懂不懂」的魔咒裡解脫出來，掙脫不必要的規範，縱橫奔馳於藝術的世界中。

（原文刊登於《台灣新聞報》，約2000）

國家圖書館出版品預行編目（CIP）資料

煥溽與呼愁：陳水財藝評文集 = from sultriness to hüzün
: collected art reviews / 陳水財作. -- 初版. -- 臺北市：藝
術家出版社, 2022.1
416面 ; 15×23公分
ISBN 978-986-282-286-9（平裝）

1.陳水財 2.學術思想 3.藝術評論 4.文集

909.933 110021420

煥溽與呼愁：陳水財藝評文集

發 行 人／何政廣
作　　者／陳水財
特約主編／蕭瓊瑞
封面設計／李宜樺
美術編輯／王孝媺
出 版 者／藝術家出版社
　　　　　台北市金山南路（藝術家路）二段165號6樓
　　　　　TEL：（02）2388-6716
　　　　　FAX：（02）2396-5708
郵政劃撥／50035145 藝術家出版社

總 經 銷／時報文化出版企業股份有限公司
　　　　　桃園市龜山區萬壽路二段351號
　　　　　TEL：（02）2306-6842

製版印刷／鴻展彩色製版印刷股份有限公司
初　　版／2022 年 1 月
定　　價／新臺幣 450 元

ISBN　978-986-282-286-9